INHERITANCE AND CREATION, FROM TAIWAN TO ASIA PACIFIC

An Oral History of the
Asian Composers League

Edited by
Lien Hsien-Sheng, Shen Diau-Long, Liao Chien-Huey

傳承與開創，從臺灣到亞太：亞洲作曲家聯盟口述史訪談集

Inheritance and creation, from Taiwan to Asia Pacific: an oral history of the Asian composers league

許博允，溫隆信，賴德和，潘皇龍，錢善華，潘世姬，呂文慈 口述

連憲升，沈雕龍訪談；陳郁捷紀錄；廖倩慧 總編輯

--臺北市：亞洲作曲家聯盟台灣總會，2023.09

面；　公分

ISBN 978-626-97778-0-8（精裝）

1. CST：作曲家　2. CST：訪談　3. CST：臺灣傳記

910.9933　　　112014553

傳承與開創，從臺灣到亞太——
亞洲作曲家聯盟口述史訪談集

Inheritance and Creation, from Taiwan to Asia Pacific
An Oral History of the Asian Composers League

企　　劃	連憲升，沈雕龍
訪　　談	連憲升，沈雕龍
口　　述	許博允，溫隆信，賴德和，潘皇龍
	錢善華，潘世姬，呂文慈
紀　　錄	陳郁捷
校　　註	連憲升、沈雕龍、李惠平
照片提供	許博允，溫隆信，賴德和，潘皇龍
	錢善華，潘世姬，呂文慈
總編輯	廖倩慧
英語審訂	Rachel Adelstein
美術設計	劉吉峰
封面設計	劉吉峰
出版單位	亞洲作曲家聯盟臺灣總會
地　　址	中華民國臺北市松江路 235 巷 28 號 6 樓
電　　話	(02)2897-5900
補助單位	國家文化藝術基金會
印　　刷	巨有全印刷事業有限公司
出版日期	2023 年 9 月 1 日　初版一刷
定　　價	新臺幣 580 元

ISBN 978-626-97778-0-8

CONTENTS

PREFACE

LIEN Hsien-Sheng

1. Origin of the Publication

The idea of establishing the Asian Composers League (ACL) came from a conversation between Professor Hsu Tsang-Houei and Filipino composers at the University of the Philippines on December 15, 1967. Later, on September 21, 1971, accompanied by Ma Shui-Long, Hsu Po-Yun, and Wen Loong-Hsing, Hsu held the "China-Japan Modern Music Exchange Concert" at Iwanami Hall in Tokyo with Japanese composers led by Bekku Sadao. These two encounters deeply inspired Hsu and made him strongly feel the need of an organization for Asian composers to communicate with each other and exchange musical ideas. In December of 1971, with the help of the Japanese art manager Nabeshima Yoshiro, Hsu invited Lin Sheng-shi from Hong Kong and Irino Yoshiro from Japan to hold a preparatory meeting in Taipei. Through their efforts, the Asian Composers League was finally established in Hong Kong in 1973 and held its first conference. In June of the following year, the ACL National Committee of the Republic of China (known as the ACL Taiwan National Committee since 2005) was established.[1]

In 2023, the ACL will celebrate its 50th anniversary. To commemorate this significant moment, we have conducted a series of oral history interviews since the beginning of 2021 with senior composers of the ACL-Taiwan. They are Hsu Po-Yun, Wen Loong-Hsing, Lai Deh-Ho, Pan Hwang-Long, Chien Shan-Hua, Chew Shyh-Ji, and Lu Wen-Tze. Among them, Hsu, Pan, Chew, and Lu are former chairs of the ACL-Taiwan, while Wen, Lai, and Chien had assisted Hsu Tsang-Houei and Ma Shui-Long, former chairs of the ACL-Taiwan, as secretaries general of the association. During the interviews with these seniors, in addition to learning about their experiences when they were in charge of the association's affairs, we also asked them to recall compositional lessons from Hsu Tsang-Houei while under his tutelage and their friendships with Ma when they worked together with him, as well as their personal memories of certain musical events and remarkable figures at different periods of the ACL. In addition to being in charge of the association's affairs, these seniors also hold considerable achievements in composition,

and have promoted and represented Taiwan's art music at different periods. As a result, not only can we understand their histories with the ACL, but we can also review the multiple aspects and subtle turning points in Taiwan's music scene.

2. The ACL-Taiwan and the Chairs of the Association

As mentioned above, the ACL's Taiwan chapter was established in June of 1974. The first chair was Kang Ou, composer and music educator in Taiwan. Subsequently, Hsu Tsang-Houei, Ma Shui-Long, Hsu Po-Yun, Chew Shyh-Ji, Pan Hwang-Long, Lu Wen-Tze, and I have successively served as chair of the Association. The years of tenure and memorable events of former chairs of ACL-Taiwan are summarized as follows:

The 1st session (1974–1978), chair: Kang Ou
– In 1974, the ACL Committee of the Republic of China was established. In 1976, the 4th ACL Conference / Festival was held in Taipei.

The 2nd session (1978–1980), chair: Kang Ou
– In 1979, the Composers Association of the Republic of China was established, with the same members as the ACL-ROC.

From the 3rd to the 8th session (1980–1989, the duration of each term is unknown), chair: Hsu Tsang-Houei
– In 1986, ACL-ROC hosted the 8th ACL Conference / Festival; Wen Loong-Hsing served as the Secretary-General of the Festival.

The 9th session (1989–1992), chair: Ma Shui-Long
The 10th session (1992–1995), chair: Ma Shui-Long
– In 1994, ACL-ROC hosted the 16th ACL Conference / Festival; Chien Shan-Hua served as the Secretary-General of the Festival.

The 11th session (1995–1998), chair: Hsu Po-Yun
The 12th session (1998–2001), chair: Ma Shui-Long
– In 1998, ACL-ROC hosted the 19th ACL Conference / Festival; Zhu Tzong-Ching served as the Secretary-General of the Festival.

The 13th session (2001–2004), chair: Ma Shui-Long

The 14th session (2004–2007), chair: Chew Shyh-Ji
– In 2005, the Composers Association of the Republic of China changed its name to the

Taiwan Composers Association, and the ACL Committee of the Republic of China changed its name to the ACL Taiwan National Committee.
The 15th session (2007–2010), chair: Pan Hwang-Long
The 16th session (2010–2013), chair: Pan Hwang-Long
– In 2011, ACL-Taiwan hosted the 29th ACL Conference / Festival; Lin Fang-Yi served as the Secretary-General of the Festival.

The 17th session (2013–2016), chair: Lu Wen-Tze
The 18th session (2016–2019), chair: Lu Wen-Tze
– In 2018, ACL-Taiwan hosted the 35th ACL Conference / Festival.

The 19th session (2019–2022), chair: Lien Hsien-Sheng
The 20th session (2022–present), chair: Lien Hsien-Sheng

I believe that the ACL-Taiwan can roughly be divided into two stages since its establishment in 1974 with the 30 years from its founding in 1974 to 2004 before Chew Shyh-Ji took over as the chair as the first stage. At this stage, apart from Kang Ou serving as the first and second chair of the ACL-ROC, it was Hsu Tsang-Houei who led Ma Shui-Long, Hsu Po-Yun, and Wen Loong-Hsing to successively conduct the association's affairs. In fact, Hsu and the three cited seniors all participated in the process and main activities of the founding of the ACL around 1973, and continued to lead the mainstream composition circle in Taiwan through the organization and activities of the ACL-ROC. In 2004, when Chew took over as the chair of the association, it started a precedent for a female composer to lead the affairs of the ACL-Taiwan. Afterwards, Pan Hwang-Long was in charge of the association's affairs for six years, and also served as the chair of the ISCM Taiwan Section from 2007 to 2010. In 2011, during Pan's tenure as the chair of the association, the largest ACL Conference / Festival in history was held in Taiwan. In 2013, Lu Wen-Tze served as the chair of the association and in 2019, I myself took over as the chair. During these nearly two decades, the rise of female composers in the Taiwanese music scene can be clearly seen from the appointments of Chew and Lu as the association chairs. Further, Pan's simultaneous tenure as the chair of both the ACL-Taiwan and the ISCM Taiwan Section gave rise to the fusion and convergence of the two styles from

the respective associations. Lastly, as Hsu, Ma, and other seniors of the ACL-Taiwan passed away[2], middle-aged and younger generations of composers have emerged in larger numbers. The ACL-Taiwan entered a new era at the start of this century.

3. Hsu Tsang-Houei, Ma Shui-Long, memories of teachers and friends

According to the chronology above, we can glean that in the early days of the ACL-Taiwan's establishment, Hsu Tsang-Houei and Ma Shui-Long led the affairs of the association. Therefore, while interviewing Hsu Po-Yun, Wen Loong-Hsing, Lai Deh-Ho, and Chien Shan-Hua, we also asked them to recall and narrate to a certain extent their memories of Hsu and Ma. Hsu Tsang-Houei is not only the founder of the ACL, but also the composition trailblazer who instructed or inspired Hsu Po-Yun and many composers of the same generation. The deeds and importance of Hsu Tsang-Houei were described in more depth in the interviews with Hsu Po-Yun, Wen, and Chew. Ma served as the chair of ACL-ROC four times. During this period, he used the resources of the Chew's Culture Foundation to continue and regularly hold member work release concerts under the name "Spring Autumn Music."[3] Ma was also the founder of the Music Department of the National Institute of the Arts (today's Taipei National University of the Arts), and later served as the dean and president. During his tenure as the chair of the ACL-ROC, he held the ACL Conference / Festival twice. We spoke more about the memories of Ma in the interviews with Lai and Chien.

We also asked each interviewee to identify teachers and friends who had a profound influence on them during their growth in music career. For example, when Pan was studying in Europe, he received great help in his studies from the generous scholarship of the Saint-Justin Association in Switzerland. His stories of his studies with Helmut Lachenmann and Yun Isang in Germany, two masters with very different mentoring styles, were remarkably moving. During the interview with Chew, the personality and demeanor of her teacher Chou Wen-Chung, a composer who lived in the United States, emerged naturally. Through Chew, we learned a great deal about Chou's efforts to preserve the manuscripts and documents of Edgard Varèse postmortem. During the interview with Chien Shan-Hua, he recounted the difference in learning atmospheres between the United States and Vienna. Mentioning Lu Bing-Chuan, the first Taiwanese to earn a Ph.D. in ethnomusicology in Japan, Chien expressed regret at not being able to go to Orchid Island to collect folk songs with Lu. Lai Deh-Ho spoke of his cultural critic friend Chen Zhong-Xin, perhaps the only non-music professional that we touch on in the interviews,

who inspired Lai in terms of Western philosophy and cultural vision for Taiwan's society .

4. Rise of Female Composers

In the early days of the ACL, Filipino composer Lucrecia Roces Kasilag (1918–2008) played a very important role in its development and the promotion of international exchanges of contemporary music. In Taiwan, Lai Sun De-Fang (1920–2009) was the representative of early female composers in Taiwan. During the last two decades of the 20th century, due to the popularization of music education, female composers became common in Taiwan, Japan, South Korea, and other East Asian countries. Since around 1990, composers such as Su Fan-Ling, Chew Shyh-Ji, Ying Guang-Yi, Lu Wen-Tze, and Hsiao Ching-Yu have returned to Taiwan to teach and actively compose. Female composers have become an important backbone in Taiwan's composition circle.

Since the beginning of the twenty-first century, two composers, Chew Shyh-Ji and Lu Wen-Tze, have served as the chair of the ACL-Taiwan, which shows the importance of female composers in Taiwan's composition circle. Chew received her Ph.D. from Columbia University in 1988, and returned to Taiwan in 1989 to serve on the faculty of the Music Department of the National Insitute of the Arts. During her tenure as the chair of the ACL-Taiwan, in addition to continuing to organize concerts for the works of ACL members, she also devoted herself to the compilation of information on all members of the ACL-Taiwan and the yearbook of Taiwanese composers, as well as promoting the cultivation and international cultural exchange of young composers and performers through the Taiwan-Canada Music and Art Exchange Foundation. Lu is currently the Director of the Western Music Department at the Chinese Culture University. During her six years as the chair of the ACL-Taiwan, she not only carefully maintained warm interaction and friendship among all generations of ACL-Taiwan members, but also successfully held the 2018 ACL Conference/Festival in Taipei. In fact, among the 20 members of the committee of the ACL-Taiwan, female members account for about two-thirds, and there are currently more female composition teachers in the music departments of National Taiwan Normal University and National Taipei University of the Arts – the two best music departments in Taiwan – than male. In addition to the advancements in quantity, the quality of the works of Taiwanese female composers is generally excellent. According to my personal observation, the phenomenon of *Yinshen Yanshuai* (female prosperity and male decline) in Taiwan's composition circle in the past two decades has not changed until recent years. That is to say, in Taiwan's current composition circle,

the generations preceding millennial composers still have a female majority, but the proportion of male composers seems to be increasing in comparison. The reason for this remains a mystery.

5. Musical Itinerary, Composition Style, and Cultural Identity

Since every interviewee is also a composer who has created numerous works, our interviews naturally touched on their creative and composition learning process, as well as their own musical aesthetics, including their acceptance of modern music and cultural identity. From the interviews, it is obvious that Hsu Po-Yun and Wen Loong-Hsing, two composers who displayed talent from a young age, have a distinctive self-study style and a non-academic, free style. Their musical knowledge and cultural vision seem to originate more from the influence of their families and their ambitions to gain knowledge, but not necessarily from the step-by-step learning of the collegiate system. In contrast, Pan Hwang-Long and Chien Shan-Hua received strict training and encouragement from their teachers in academies, and transformed into mature composers from the profound experience of studying abroad. After returning to Taiwan, they paid equal attention to teaching and creation. In addition to his remarkable achievements in composition teaching, Pan published two books in the 1980s that introduced contemporary musical trends and techniques of the 20th century, which made great contributions to the composition circle in Taiwan.[4] Meanwhile, Chien's creation process is integrated with his long-term field research to form his own unique style. Lai Deh-Ho also showed prominence in creation when he was young. Due to the heavy responsibility entrusted by his teacher Shi Wei-Liang (1926–1977), his early work with the National Taiwan Symphony Orchestra greatly exposed him to Taiwanese folk and traditional Chinese music, which laid the foundation for a broad musical vision later. Chew Shyh-Ji and Lu Wen-Tze completed their studies at Columbia University and Yale University, respectively. Chew's musical process, which emphasizes both theory and creation, developed during her master's and doctoral degree studies, while Lu's learning experience in Taiwan and the United States, as well as her maturation from a young student composer to the chair of the ACL-Taiwan allow us to better understand the development process of Taiwanese composers at different periods in their studies.

As for the works and musical style of each interviewee, we were only able to choose the most essential subjects to discuss, and each interviewee had their own style of discussion and depth to their own works. In order to respect their differing narrative styles,

the interviews were not forced to be balanced and equal in content and length. In addition, because Taiwanese society has undergone dramatic changes in political and cultural spaces over the past fifty years, influences from the transition of national consciousness and cultural identity on each interviewee's extensive creative career was also a significant topic during the interviews. Therefore, readers of this collection must carefully understand the narratives of all the interviewees with this in mind. We hope that this collection of interviews will allow us to gain an in-depth understanding of the history of the ACL through Taiwan's case, so as to inspire our own compositional pursuits and visions for the ACL.

1. Hsu Tsang-Houei, "The Opening Speech of the Eleventh Conference of the Asian Composers League," in Hsu Tsang-Houei, *Yinyueshi Lunshugao* (Essays on the History of Music), Taipei, Edition Chuan-Yin Music, 1994, pp. 1–5. For related study, please also refer to Wang Hsiao-Ching, "Yazhou Zuoqujia Lianmeng Dahuei ji Yinyuejie Tantao (1973–2011)" (A Study of Asian Composers League's Conference and Festivals (1973-2011), Master's Thesis of the Graduate Institute of Ethnomusicology, National Taiwan Normal University, June 2012.

2. Hsu Tsang-Houei passed away in 2001, while Ma Shui-Long passed away in 2015.

3. "Spring Autumn Music" is the series of concerts in spring and autumn organized by ACL-ROC, performing works by young members under the age of 40 (concert in Spring) and senior members over the age of 40 (concert in Autumn).

4. Pan Hwang-Long, *Xiandai Yinyue de Jiaodian* (The Focus of Modern Music) and *Rang Wuomen Lai Xinshang Xiandai Yinyue* (Let's Appreciate Modern Music), the former was published in 1983, and the latter was published in 1987, both published by Edition Chuan-Yin Music.

INTRODUCTION: BEYOND ORAL HISTORY WITH THE ASIAN COMPOSERS LEAGUE

SHEN Diau–Long

Conducting an oral history of the Asian Composers League (ACL) may appear to be an impossible task. Most oral histories focus on a single subject; whether the speaker is the subject or someone who knows the subject, the core topic is always clear. However, the ACL is not a single figure but a multinational organization. Even the preparatory meeting held in Taipei on December 10, 1971 was international, consisting of composers from Taiwan, Hong Kong, Japan, and South Korea. Fifty years have passed since the first official meeting was held in Hong Kong in 1973, and the membership of the ACL has grown to fourteen countries and has even expanded beyond Asia.[1] Composers, musicians, and other interested people from member and non-member countries have come and gone on this platform, each with their own ideals, memories, reminiscences, and even criticisms. An oral history of the ACL will never be complete, nor will it be only about the ACL.

Interviews with composers bring to light another layer of challenge in handling artistic identity. Composers prefer to talk more about their musical works and achievements, or the inspiration behind the composition, than about their life histories. For most of them, the trivial and mundane things in life serve merely to sustain their creativity. As artists, they tend to believe that their works have already revealed their most important secrets. They are more interested in professional analysis and evaluation of their works by scholars and experts than in digging up anecdotes about their lives that they consider to be irrelevant to their works. The primary reason why this ACL oral history project has gone from "almost impossible" to "possible" is that we have boldly asked the composers about many personal life scenarios beyond their musical works. It is in these seemingly trivial and miscellaneous events that we can record the various expectations and emotions projected by the interviewees onto the ACL and reflected back onto them, beyond the administrative, black-and-white statutes and regulations of the ACL, and the group photos of activities.

We are also aware of the potential problems that the trivia and miscellany of personal memories bring to oral histories. In reviewing her work experience with oral histories, historian Hsu Hsueh-Chi reminded us that "oral histories are not, of course, complete histories" and that they must be followed by rigorous verification.[2] Music researcher Liou Lin-Yu also shared with me a contradictory situation she encountered in a previous research project on the history of Japanese colonial education in Manchuria. When a group of elderly Chinese interviewees was asked about their experiences in English classes during their early childhood in the Manchukuo era (1932–1945), some of the seniors remembered their English teachers as White with the last name "Black," while others provided the opposite recollection, remembering their English teachers as Black with the last name "White." The results of oral histories may be influenced by the personality and memories of the interviewee and are also affected by the extent to which the interviewees are willing to disclose their life experiences. In interviewing musicians about their life histories, musicologist Wang Ying-Fen found that "sometimes it gets trivial or personal, which can affect the outcome of the interview;" the interviewees have a greater interest in talking about "musical theories and concepts and their manuscripts but are less willing to talk about their own life histories."[3] It is also noteworthy that these life histories that have been deliberately kept private may in fact have contributed to key transitions in the interviewees' lives. For example, musicologist Yen Lu-Fen's 2022 book *The Musical Life of Deh-Ho Lai*, which relies heavily on oral history, not only mentions Lai's famously courageous choice to "give up everything else for his ideals" but also reveals the long-standing private emotional entanglements and support behind that courage.[4] We can observe that revealing much of the private sphere, previously unknown to the public, can actually revise the public image of a person's known achievements. From this perspective, oral history can actually make us aware of more subtle cause-and-effect relationships that lie beneath the surface of a life.[5]

Therefore, the importance of oral history is not so much reflecting history as it is *creating* it. Particularly compared to today's ready-made "music history" textbooks, which often present mainstream perspectives about periodization, great composers, their musical works, new instruments, and evolving styles, oral histories can instead offer a distinctive, more human dimension. Before "musicology" as we know it today became a separate discipline in Europe in the late nineteenth century, there had been no shortage of non-academics working on the oral histories of musicians. Mozart, known as a child prodigy and genius during his lifetime, unexpectedly died at thirty-five in 1791. In 1809,

Mozart's wife, Constanze Mozart, married Georg Nikolaus von Nissen, a Danish diplomat stationed in Vienna. As early as 1797, Nissen had been assisting Constanze in organizing Mozart's musical relics, and he began writing Mozart's biography after his retirement in 1820. In addition to collecting primary source materials such as letters from the Mozart family, he also utilized his wife's oral history of her late husband to supplement his account of Mozart's life with details that could not be found in general literature. Nissen passed away in 1826, and his biography of Mozart was eventually published in 1828 as *Biographie W. A. Mozarts: nach Originalbriefen, Sammlungen alles über ihn Geschriebenen, mit vielen neuen Beylagen, Steindrucken, Musikblättern und einem Facsimile.* This biography of Mozart was more substantial, solid, and representative than other earlier biographies because of the extensive use of Constanze's recollections. Interestingly, although Nissen's biography is supplemented by his wife's unilateral accounts, it has its own biases and creates new doubts,[6] which in turn inspire further research questions.[7] In a positive sense, the "human oral history," which cannot be entirely believed, not only creates history but also provides the possibility for future music studies to become more professional through the process of continuous revision and diversification of perspectives.

The discussions and literature accumulated in this tradition are both a paradigm to be followed and a framework for researchers on other subjects to transcend. When American musicologist Vivian Perlis conducted an oral history project on American composer Charles Ives from 1968 to 1972, she was challenged over her selection of a "contemporary American figure" as a research topic. When reflecting on the relationship between oral history and music research in later years, she observed, "Traditional musicology, based on a Germanic pre-World War II discipline, came to the United States with the attitudes that the twentieth century was not yet *old* enough to qualify as history and that American music was unworthy of study."[8] She noted that under such a disciplinary orientation, musicology students were trained to "delve into the distant past" and to develop "bibliographic skills and research methods for examining primary and secondary sources, often in a foreign language;" conversely, Perlis views the oral history approach as the "antithesis of musicology.[9] As an American, Perlis decided to adopt an oral history approach, like an "antidote," reverting the study of music from capturing the distant past back to a focus on the here and now. In our project, we focus on seven Taiwanese composers who witnessed the ACL's formation, development, and transformation over the past fifty years.

In view of these considerations, although the subject of this oral history project is the ACL, the questions in our interviews are divided into three broad categories: (1) The interviewees' memories of participating in the ACL, (2) the interviewees' own works, and (3) other open-ended questions. Of course, we wanted to learn about the background of the formation and operation of the ACL as well as the actual participation and first-hand experience of the composers, but we were also open to hearing the interviewees talk about their musical creations and compositions. After all, the ACL is the first platform in Asia intended primarily for Asian composers to express and display themselves; there must be some kind of reciprocal flow between international organizations, composers, expressions, and exchanges of works. Open-ended questions at the end of interviews offer these composers the opportunity to talk about other equally meaningful experiences in their lives. While we had a pre-arranged list of questions, we also included many episodic questions based on what the interviewee had said during the interview, as we attempted to clarify cause-and-effect or the correspondence between people, events, time, and space as much as possible. Most of the people who conceived and founded the ACL fifty years ago are no longer alive, and those who are still alive may not be available for us to conduct high-intensity interviews with, especially because our actual interviews coincided almost exactly with the rise and fall of the COVID-19 pandemic. The outcome of such interviews is not a linear and continuous "chronology" of events in the ACL; rather, it resembles a collection of memoirs mainly from the 1960s to the 2000s (with some extending to the present day), containing each interviewee's evaluation not only of themselves but also other individuals, groups, institutions, transnational experiences, artistic feelings, reflections on the academic music system within Taiwan, and the unstable international political relations around the ACL.

The oral histories obtained through many personal recollections also reveal each individual's personality and values. With his extraordinary family background as an un-trained musician, Hsu Po-Yun tries to convey a sense of confidence in looking at the big picture and thinking across the East and West. His experience of international exchange brought about by his active participation in the ACL in the 1970s seems to have been one of the driving forces behind the founding of his New Aspect Promotion Corporation in 1978. Although Wen Loong-Hsing was trained in a music school, he was able to win awards in both college music competitions and functional music outside of the college. His oral history also offered us the insight that, even though some people claim that "modern music" has existed in Taiwan since the 1960s, the talent and resources in the

actual teaching field at that time were even fewer than we imagine now. He also offered especially sharp observations on the music presented in the early days of the ACL. Lai Deh-Ho is gentle and elegant. He did not hide the fact that his financial situation was not good in his early years, so he seldom followed the ACL once it expanded outside Taiwan. However, he told us a lot about the twists and turns in Taiwan's music education scene from the 1970s to the 1980s, from primary and secondary schools to universities, and particularly about the gradual establishment of the National Institute of the Arts, the predecessor of today's Taipei National University of the Arts. Lai's oral history showed us how Taiwan's academic music developed in a parallel structure, with the ACL exerting their influence internationally and the musical education establishment growing domestically. Pan Hwang-Long is a very calm and tactful composer. He talked about his experience in the International Society for Contemporary Music (ISCM), where he struggled to obtain membership for Taiwan, showing us that there are international political considerations even in cultural activities. From this, we can understand how, since it was founded in the 1970s, the ACL has long protected space for the activities of Taiwanese composers in the international arena. Chien Shan-Hua is well-versed in the administrative operations of the ACL in the mid-1990s and beyond. His oral history corroborated many interviewees' accounts and gave us a glimpse of the generational shift that took place at that time. In particular, Chien reminded us that the ACL not only promoted works by contemporary composers but also once emphasized both performance and the study of Asian traditional music, pointing to the once undivided disciplinary synthesis of composition and music research in Taiwan and the rest of Asia.

Chew Shyh-Ji is the first female president of the ACL-Taiwan. She provided an entirely different vision of oral history than others, thanks to her support for her peer female composers and her experience in the U.S., which was different from her male predecessors, who studied or worked in Europe. She also provided a rare insider's account of the generational shift in members from other countries within the ACL. It is also important to note that Chew's experience as a student of Chou Wen-Chung in New York in the 1980s allowed her to witness directly the attention young Chinese composers, who came to the United States after the Cultural Revolution, received at that time. Majoring in composition at university in the 1980s, Lu Wen-Tze can be regarded as representing the first student generation who directly benefited after the ACL became more organized and robust. Through her perspective, we can observe the ACL's inspiring effect on the new generation of composers as an international exchange platform. Lu was the only

composer still working at a university at the time of this oral history project. She not only witnessed the boom and peak in the development of academic music in Taiwan but is also experienced the impact of the current declining birth rate on music faculty and has recognized the musical achievements of students outside of the college. Her frank and candid accounts reminded us of the hardships of the 1960s and 1970s as told by veteran composers interviewed at the beginning of this project. It turns out that the hardships have passed, and Taiwan's academic music is now approaching a new critical turning point.

The current publication of the oral history project on the ACL does not convey and record all that the organization has ever brought. Rather, many of the apparently unspoken points and broken narratives from the interviews provide opportunities for future research. Researchers must specifically address what kind of impact or ripple effects the ACL has had in other parts of Asia or beyond Asia. After all, it was the first international organization initiated by Asian composers after World War II and has been maintained ever since. It is the spontaneity of this inter-Asian connectivity that provides a very different reference point from the Euro-American vision and allows for a richer and more diverse world history of music in the twentieth century and beyond. The current publication marks not an end, but a beginning for many.

015

1. The current countries with members are South Korea, Japan, Taiwan, Hong Kong, the Philippines, Vietnam, Malaysia, Indonesia, Thailand, Singapore, Australia, New Zealand, Israel, and Turkey.
2. 許雪姬（Hsu Hsueh-Chi），〈臺灣口述史的回顧與展望：兼談個人的訪談經驗〉，收錄於《兩岸發展史學術演講第五輯》，鄭政誠主編（新北市：國立中央大學歷史研究所／中大出版中心／Ainosco Press，2008），頁 62–63。
3. 王櫻芬（Wang Ying-Fen），〈臺灣音樂口述歷史的回顧與心得〉，收錄於《臺灣音樂口述歷史的理論實務與案例》，許雪姬主編（臺北：臺灣口述歷史學會，2014），頁 301。
4. 顏綠芬（Yen Lu-Fen），《孤獨行路終不悔—賴德和的音樂人生》（宜蘭：國立傳統藝術中心，2022），頁 14、174。
5. For a discussion of the potential disputes and even liability arising from the disclosure of some of these subtle relationships, please see Hsu, 64.
6. There was some disagreement between Constanze and the Mozart family, and she did not allow her husband's family's unfavorable opinion of her to enter this biography.
7. Rudolph Angermüller and William Stafford, "Nissen, Georg Nikolaus," Grove Music Online, 2001; Accessed 7 Dec. 2022.
8. Vivian Perlis, "Oral History and Music," in *The Journal of American History* 81, no. 2 (1994): 610.
9. Perlis, "Oral History and Music," 610.

ACTIVITIES OF IRINO YOSHIRO AND REIKO AND ASIA

KAKINUMA Toshie[1]

In January 2022, musicologist Shen Diau-Long contacted me to ask for an interview with Irino Reiko, the wife of Irino Yoshiro. I informed her, and received her approval for the interview. In March, I emailed Mrs. Irino the questions that Mr. Shen sent me in advance, but on that particular day, she fell at home, and was immediately hospitalized. Her hospital stay lasted much longer than expected. She passed away suddenly on October 29, just before she was finally scheduled to leave the hospital at the end of October. On November 24th, a performance of the opera *Sonezaki (The Suicides at Sonezaki)* by Irino Yoshiro was scheduled to commemorate his 101st birthday. It must have been a great regret for her not to be able to see it.

I cannot answer the interview questions myself. Here, I offer what I know about the activities of Irino Yoshiro and Reiko.

Irino Yoshiro Vladimir (1921–1980),[2] known as a pioneering composer who wrote the first work in Japan using 12-tone technique, *Concerto da Camera for 7 Instruments* (1951), was a leading figure in Japanese composition. It seems that he had a close relationship with the Korean composer Yun Isang, and some of Irino's composition students, including Hosokawa Toshio, went to Germany to study with him. In later years, Irino's stance gradually leaned toward Asia, and as he began to work on compositions for Japanese instruments, his style also changed. He took an interest in Indonesian music in his later years.

Besides Yun, Irino had friendly relations with other Asian composers. In 1971, he attended the Founders' Meeting for the Asian Composers League (ACL) held in Taiwan, and afterwards devoted himself to the development of the ACL. The 1974 conference

and festival in Kyoto were reportedly controversial, but words of gratitude were directed toward Irino's efforts to hold the conference and festival.[3]

After Irino Yoshiro passed away in 1980, his wife, composer and music educator Irino Reiko, *née* Takahashi (1936–2022) carried his vision forward and devoted herself to the activities of the ACL and other Asian composers. In 1990, the large-scale Asian Music Festival 90 was held in Tokyo and Sendai concurrently with the 13th ACL conference and festival. It was a great opportunity to promote Asian composers to Japanese audiences. In addition to well-known figures such as Korean composers Yun Isang and Kang Suhki, attention was also focused on José Maceda from the Philippines, Qu Xiao-song from China, Ung Chinary from Cambodia, and Tan Dun, who had already moved from China to the United States, to name but a few.

At the JML Seminar (Japan Music Life-Yoshiro Irino Institute of Music, JML), founded in 1972 by Mr. and Mrs. Irino, lectures by composers visiting Japan from abroad were occasionally held. Among them were European composers such as Helmut Lachenmann as well as Asian composers. Taiwanese composer Hsu Tsang-Houei is particularly memorable. When I spoke with Mrs. Irino last year, she said that Mr. Hsu was her "best friend." When Mr. Hsu came to Japan in August 1994 at the invitation of the 15th Kyushu Contemporary Music Festival, he also visited Tokyo and gave a lecture in Japanese on Taiwanese music (August 26). According to the notes I took at the time, his lecture was about the music of the Takasago tribe, the music of the Han Chinese, and modern composers who studied Western music, in which each topic was very well presented. He spoke Japanese in a very elegant and natural style, so I told him after the lecture that his Japanese was better than mine. Taiwanese composer Lin Daw-sheng also gave lectures on Amis music at JML twice in 1994 and 1997. I still have the set of cassette tapes entitled *100 Amis Folk Songs* that I acquired at that time. In 1994, the "Japan-Taiwan Youth Exchange Concert" was held with the cooperation of JML, the ROC Council for Cultural Affairs, Lin Daw-sheng, and koto player Kikuchi Teiko.

Mr. and Ms. Irino's daughter, Irino Tomoe Tara, is currently active as a performer of the South Indian classical dramas Kutiyattam and Nangiar Koothu. I remember Ms. Irino's remark that the twelve-tone technique used to be the most advanced, but now India is the most advanced. Watching an elderly performer of this Indian classical drama Kutiyattam express various emotions through facial movements, I realized that this has something to

do with what John Cage called "the permanent emotions" in Indian tradition.[4] The most ancient Sanskrit classical theater in the world is related to Cage's idea of experimental music. India is right on the cutting edge.

Irino Reiko was surprisingly active even after Mr. Irino's death. In addition to administering the Irino Prize and engaging in other activities with the ACL, she also held exchange programs with India, a Japan-Germany youth exchange concert, and music exchanges with Russia. In August of 1991, as the Soviet Union was dealing with the August Coup and the subsequent transition of power from Mikhail Gorbachev to Boris Yeltsin, the activities of "Russia-Japan Music Encounter" began.[5] Since Vladivostok was the hometown of Mr. Irino, Mrs. Irino put a lot of effort into promoting exchanges with this town in the Russian Far East. Just before she passed away in October 2022, the 24th concert of "Russia-Japan Music Encounter" was held. It included a reading by a Ukrainian actress of poems by the Ukrainian national poet Taras Shevchenko and performances of Irino Yoshiro's works.

Through the activities of the JML seminars, Mr. and Mrs. Irino collaborated with many people, including some from overseas, to stimulate their musical activities. Perhaps because the time was not yet ripe for the ACL in 1974, they encountered some setbacks. However, in considering subsequent developments, we can see that their steady efforts gradually bore fruit. I and many others have benefited from the vision and activities of Mr. and Ms. Irino, who looked ahead to the future of Japan and Asia. I would like to express my sincere gratitude and pray for the repose of their souls.

1. Musicologist and Professor Emerita, Kyoto City University of Arts, Japan.

2. Mr. Irino was born in Vladivostok in the Soviet Union where he received the Russian name Vladmir. In Western name ordering, this Russian given name comes in the middle as Yoshiro Vladmir Irino. This text gives Japanese names in their original form (surname, given name) and includes the middle name in the final position.

3. Kenn Baba, "Observation of the 2nd Asian Composers' Meeting," *Ongakugeijutsu*, vol. 32, no. 11 (November 1974): 48–50.

4. Richard Kostelanetz, "Notes on Compositions I," in: *John Cage Writer* (New York: Limelight, 1993).

5. Reiko Irino, "After the first exchange concert: Russia-Japan Music Encounter (1). Commemorating the 70th anniversary of the birth of Irino Yoshiro, a composer from Vladivostok," *Ongakugeijutsu*, vol. 49, no. 10 (October 1991): 87–91.

COMPOSERS NA UN-YOUNG AND LEE SEONG-JAE: KOREAN PIONEERS IN THE ASIAN COMPOSERS LEAGUE

KIM Hee-Sun[1]

Composer Na Un-Young (나운영 羅運榮 , 1922–1993), who participated in the establishment of the Asian Composers League (hereafter ACL) in 1971, also served as a Korean representative. Korea has since played an important role as a major ACL participant. Lee Seong-Jae (이성재 李誠載 , 1924–2009) joined after Na, established the ACL's Korean committee, became the chair, and played an important role in the ACL. This short article, part of a study of the oral history of the ACL, introduces Na and Lee, who contributed to international exchanges in the Asian contemporary music world, and their activities related to the ACL.

Na Un-Young was born in Seoul in March 1922, during the Japanese colonial period. Na's father was a biologist known for his deep knowledge of Korean traditional music. He passed away when Na was eight, and Na later became interested in Western music by listening to Beethoven's Fifth Symphony, known as the "Symphony of Fate," from an SP recording found among his father's belongings. After graduating from middle-high school, he learned composition from composer Kim Seong-Tae (김성태 金聖泰 , 1910–2012), and in 1940, his song "Garyeona" won the New Spring Literary Composition category of the *East Asia Daily* (Dong-A Ilbo, 東亞日報) competition. At the age of 19 in 1940, he moved to Japan and entered the main course of Imperial High School in Tokyo (today known as Secondary School attached to the Faculty of Education, the University of Tokyo). In the Department of Composition, he studied under composer Hirao Kishio (平尾貴四男 , 1907–1953) and graduated in 1942. He then entered the research department (graduate school level), studied composition with Professor Moroi Saburo (諸井三郎 , 1903–1977), and learned modern Western music. During Na's studies, Moroi emphasized that he "should not unconditionally follow Western music, and should establish Korean

ethnic music (民族音樂) centered on his own country." His teacher's advice had an important impact on Na's musical life. Throughout his life, Na devoted himself to creating indigenous Korean contemporary music and Korean church music based on Korean traditional music. Na, who studied in Tokyo at the end of the Asia-Pacific War, returned to Korea without completing his degree. After returning, he founded the National Music and Culture Research Association in 1946 (at 25 years old) and became its president. In 1952, the Korean Contemporary Music Association was established with Na as the inaugural chairman, and a modern music appreciation meeting was held monthly. The association officially joined the International Society for Contemporary Music (ISCM) in 1957.

After liberation in 1945, the Korean War broke out in 1950, and after the armistice in 1953, Na planned to travel to France to study new modern music trends in Europe. To this end, the composition collection "The Ninety-nine Sheets," which he sent to composer Oliver Messiaen (1908–1992), was recognized and he was invited to enter the National Conservatory of Paris. However, because his older brother, Na Soon-Young (나 순영 羅順榮 , 1919–?) was kidnapped by North Korea during the war, he was notified of his inability to travel under the guilt-by-association regulatory system. Subsequently, he planned to study abroad several times, but was judged ineligible every time.

Following the abolition of the regulatory system in 1971, he could travel to other countries freely. Na led the Yonsei Concert Choir to Osaka, Japan, as his first overseas performance trip. During the trip, he met his past Japanese teachers including Moroi, Matsushita Shinichi (松 下 真 一 , 1922–1990), Asahina Takashi (朝 比 隆 奈 , 1908–2001), and Kijima Kiyohiko (貴 島 清 彦 , 1917–1998). Subsequently, Na's Symphony No. 9 was selected as the winner of the Ninth International Contemporary Music Festival and was performed by the Osaka Philharmonic Orchestra under the direction of Asahina. He again visited Moroi during this trip. Subsequently, at the Korea-Japan Composition Seminar held in May 1972, Na invited Moroi to Korea. In December of the same year, Na was installed as an honorary member of the ACL. It is not known how Na participated in the ACL's founding preparatory meeting from any of the available materials, but it is possible to assume that his connection to the modern Japanese composition community was the background of his work as a founding member of the ACL.

Na was an educator who taught lifelong at the university and a music theorist who wrote ten music theory books. He also played an important role in introducing modern

music in Korea by regularly holding contemporary music appreciation sessions, through the establishment of the National Music Culture Research Association and the Korean Contemporary Music Association, serving as the Ministry of Education's first music editor, and at the Seoul Central Broadcasting Station.

Pioneering Korean music, based on his belief "first indigenization before modernization," is the achievement for which he is most highly regarded by Korean musicologists. Na created 13 symphonies, concertos for violin and piano, songs, chamber music, and instrumental music, building a Korean music repertoire. Above all, Na is most famous for his dedication to the revival of Korean Christian church music, including composing 1,200 Korean hymns.

Lee Seong-Jae was born in 1924 in Icheon, Gyeonggi Province, during the colonial period. He became interested in Western music in his youth after listening to music on SP recordings. He studied under composer Lee Sang-Joon (이상준 李尙俊 , 1884–1948) in middle school, and also taught himself the violin. In 1946, he entered the Gyeongseong College of Music. There, he learned composition theory from Kim Seong-Tae (김성태 金聖泰 , 1910–2012).

Gyeongseong Music College was incorporated into the Seoul National University in 1946, and Lee graduated from the Department of Composition in 1951. He became one of the first graduates of the College of Music at Seoul National University, Korea's top university. He was also the first male Korean musician to officially receive professional music education in Korea. (Previously, the only music college in Korea was at Ewha Womans University, where only female students could matriculate.)

After graduating, he became a professor at Seoul National University's College of Music in 1956. In 1958, he played an important role in Korean contemporary music, organizing the Changak Association (Changakhoe) and serving as the first president. The Association regularly held composition concerts and academic seminars on modern music with the aim of creating new Korean music, defining a theory for the establishment of national music, and enabling international networking by Korean composers.

Lee took a leave of absence to study composition of electronic music and twelve-

tone technique at the Vienna Conservatory, and musicology at the University of Vienna in 1964. While in Europe, he visited France, Switzerland, and Italy to learn international trends. Returning to Korea in 1966, he resumed his teaching position at Seoul National University.

In 1973, Lee became vice chairman of the Korean branch of the Youth Music Federation, founded the Korean Committee of the ACL, and became its first chairman. With Na Un-Young, Kim Jeong-Gil (김정길 金正吉), Paik Byeong-Dong (백병동 白秉 東), Lee Yeon-Guk (이연국 李演國), and Oh Sook-Ja (오숙자 吳淑子), he participated in the third meeting, held in 1975. In a newspaper interview, Lee commented, "There are world-class composer organizations such as the ISCM, but the Asian Composers League is the most appropriate association to understand our neighbors and make them understand us. So first, we have to exchange music information with these neighboring countries. And in fact, in a global organization, isn't 'Asia' always left out? So, as the first step in entering the international music industry, we should send participants to the annual meeting. Although there are existing composers' organizations such as Changakhoe, the creation of this committee should also create a climate in which the band moves. There's a lot of work to do." (*Korean Daily Newspaper*, 1974.12.27) The Korean Committee hosted the sixth meeting of the ACL in Seoul in October 1979, led by Lee, followed by the fifteenth meeting in 1991 and the sixteenth meeting in 1993. Lee was elected chairman of the ACL in 1990 and served until 1994, later becoming honorary chairman. Lee raised the status of Korean music in the international music industry by hosting numerous international competitions in Korea as well as through the ACL.

After retirement from the Seoul National University, Lee worked as an art administrator, including as dean of the College of Music at Suwon University, president of the Arts Council Korea, and chairman of the Ahn Eak-Tai (안익태 安益泰 , 1906–1965) Memorial Foundation. In recognition of his services as an educator and composer in international activities, and as art administrator, he was awarded the Korea Culture and Arts Award in 1992, the Arts and Culture Award in 1998, the National Medal of Moran in 1990, and the Archive Culture Medal in 1996.

Reference

나운영기념사업회 , 1993 나운영의 생애 내 손의 피가 마를때까지
Na Un-Young Commemorative Committee, 1993, *Na Un-Young's Life, Until My Hands Dry.*

대한민국예술원 , 2004, " 나운영 : 한국음악의 선 토착화 후 현대화 " 한국예술총론
음악편 IV, *공로음악가의 음악세계와 삶* .194-207.
Korea Academy of Arts, 2004. "Na Un-Young: Pre-indigenization and post-modernization of
Korean Music," *General Introduction to Korean Arts, Music IV, The Music World and Life of Merit Musicians*, 194-
207.

대한민국예술원 , 2004, " 이성재 : 한국적 국제주의를 추구한 작곡가 " 한국예술총론
음악편 IV, *공로음악가의 음악세계와 삶* . 249-264.
Korea Academy of Arts, 2004. "Lee Seong-Jae: A Composer who Pursued Korean
Internationalism," *General Introduction to Korean Arts, Music IV, The Music World and Life of Merit Musicians*, 249-
264.

조선일보 , 1974.12.27. " 한국음악 국제무대에 발돋움 "
Korean Daily Newspaper, Dec. 27, 1974. "Korean Music Enters to an International Stage."

1. Associate Professor of Ethnomusicology at Kookmin University, Seoul, Korea

TOWARDS THE GROWTH OF A HONG KONG MUSIC:

A Brief Account of the Contemporary Music Scene in Hong Kong during the initial years of the Establishment of the Asian Composers League in the 1970s

TSANG Richard[1]

The Asian Composers League (ACL) was established in the early 1970s by a handful of representatives from different Asian countries/regions. It signified efforts by like-minded individuals who treasured the artistic significance of Asian aesthetics as a whole to come together to form a union of exchange and mutual learning in order to further the interests of composers therein. Although there had been various degrees of development among different regions at the time, it followed roughly the same developmental pattern; that is, from awakening to the need to learn from the West, to the return of Western-educated composers and the proliferation of compositions written mainly in Western musical idioms, and subsequently to an awareness of one's own cultural identity and the beginning of the creation of unique Asian contemporary music. The establishment of the ACL was pivotal in bringing about this latter stage of Asian contemporary music development in many regions; Hong Kong is one of them.

Music composition in Hong Kong in the post-war years was dominated by two composers, Lin Sheng-Shi and Huang Yau-Tai. Their repertoires consisted mainly of vocal music with Chinese lyrics but predominantly in late Romantic musical styles. Instrumental compositions by Hong Kong composers in that period were relatively scarce. In the 1960s, other younger returning composers such as Lam Doming, Chen Chien-Hua, Wong Yuk-Yee did broaden the gamut of musical genres and languages to include 20th-century neo-tonality and atonality. However, it was not until the 1970s that Hong Kong music woke up to a significant turnabout.

The establishment of the ACL in 1973 and its annual/biennial music festivals and exchanges opened up new outlets for performances and provided invaluable experiences

and incentives for Hong Kong composers. Since one of the emphases in the formation of the ACL was composers' rights, it led to the establishment of the first performing rights society in Hong Kong. Founded in 1977, the Composers and Authors Society of Hong Kong (CASH) has made great contributions to the protection and promotion of Hong Kong's creative music. The Hong Kong Music Fund under CASH has been instrumental in supporting the growth and activities of the Hong Kong Composers Guild (transferred from the former Hong Kong Section of the ACL and since then a founding ACL member section), including the many successful international music festivals and exchanges in subsequent years.

In 1975, Hong Kong's first fully professional orchestra was formed–the Hong Kong Philharmonic Orchestra. It provided invaluable service to the encouragement of orchestral writing among Hong Kong composers. Another equally, if not more, important orchestra was formed in 1977. The Hong Kong Chinese Orchestra not only bears the title of a body commissioning the most new musical works (over 3,000 so far), but also remains to this day one of the leading orchestras of traditional Chinese instruments in the world. The 1970s also saw the flourishing of many important cultural/musical organizations that played important roles in further boosting Hong Kong's musical development. Both the Hong Kong Arts Centre (est. 1977) and the Hong Kong Academy for Performing Arts (est. 1985) became strongholds for many international musical events including the ACL conferences/festivals and ISCM World Music Days held in subsequent decades. They are also pivotal as fertile training grounds for composers and performers keen in contemporary and Asian musical aesthetics, who later became the backbone of a strong Hong Kong musical identity. An important pivotal point in the development of Hong Kong Music was the 1981 7th Asian Composers League Conference/Festival. It not only established Hong Kong among its Asian neighbors as a thriving musical center, but also enhanced the general awareness of contemporary music and the role of contemporary composers in society. Unofficial statistics show that, since the 1981 ACL Festival, the number of new works composed in Hong Kong has greatly increased.

A very important factor for the development of Hong Kong music in the 70s and 80s is the burgeoning of new talents in music composition. The Chinese University was the first to establish a department of music in 1966. By the early 70s, it began to turn out promising young musicians and composers who later became important contributing forces in the development of Hong Kong music. Soon, other music departments were established such as the Hong Kong Baptist College (1973), the University of Hong

Kong (1981), and in 1985, the Hong Kong Academy of Performing Arts. Each of these institutions contributed to the nurturing of young talent by providing excellent educational facilities and staff. But most important of all, they represent a recognition that music composing is a serious career pursuit. Many young graduates continued to pursue further studies overseas before returning to Hong Kong; they brought back with them more contemporary techniques and skills in a great variety of styles, as well as a broader perspective of the world music scene. During this period, many composers and musicians with deep knowledge and expertise in Chinese traditional music immigrated to Hong Kong from the mainland. Through their teaching, composing and performing activities, they brought about a strong interest and a general recognition of the importance of Chinese heritage in music. The general spread of interest in traditional music among the public in Hong Kong since this period must be seen in this context.

If the 50s and 60s could be described as a dormant period in the development of music composition in Hong Kong, and the 70s a period of awakening and infancy, then the 1980s can considered a period of growth. The ACL Hong Kong Section, the one organization that was instrumental in bringing about a series of important activities in the promotion of Hong Kong music in the 70s, was officially dissolved in 1983 to

make way for a new society – the Hong Kong Composers Guild (HKCG). This new organization not only carried the tradition of its predecessor, but also broadened its scope and activities. In 1984, the HKCG was accepted as a Full Member in the International Society for Contemporary Music (ISCM), becoming the third member from Asia in this long-established international group after Japan and Korea. The early 1980s also saw the beginning of participation by Hong Kong composers in the UNESCO International Music Council's various activities, such as the International Rostrum of Composers. In 1986, the HKCG initiated the First Contemporary Composers' Festival which was instrumental in introducing to the world the first batch of composer graduates from mainland China since the Cultural Revolution, thus making an invaluable contribution to a better understanding of Chinese composers internationally.

In 1988, HKCG hosted the ISCM-ACL World Music Days Festival – a combined conference and festival of the two important international composer organizations. It attracted worldwide attention and provided a unique East-meets-West musical experience to participants and audiences, as well as a platform for meaningful exchanges among composers from over 40 countries. All these demonstrated a general broadening of outlook and scope of activities of Hong Kong composers in the international music scene.

Since the 1980s, there has been a gradual but steady change in the attitude of Hong Kong society towards music, from an emphasis mainly on musical performance in the previous decades to a gradual awareness of the importance of the creative aspects of music-making and composition, particularly in the local/Chinese contexts. Performers began to make more use of local composers' music. As a result, more works of greater varieties in form and genres were produced. These ranged from concert music, stage works, music for dance and drama to electronic music, multimedia and operatic productions.

In compositional styles, the marked dichotomy among composers between the Old and the New gradually became less distinct in this period. On the one hand, more conservative composers began to realize the relevance and practicality of more updated techniques and expressions; while on the other, some of the more avant-garde composers began to replace an egocentric non-communicative approach with a more human and communicative personal style of expression. Another significant trend in this 'Period of Growth' in the 1980s, largely due to interaction among Asian composers, is the more deliberate affirmation of "Chinese" or "Oriental" traditions. Whilst individual composers might have their own personal ways of dealing with this issue, they nevertheless agree on the need to emphasize one's own cultural heritage in their music. Lastly, in this "Period of Growth" in the 1980s, Hong Kong composers have become more aware of the needs of society for a healthy growth towards artistic maturity. They no longer crave only more performing opportunities. Other areas of equal importance are being actively pursued. Composers began to collectively tackle problems such as publication, promotion, distribution, archival facilities, performer quality, music education, audience development, etc. – areas necessary for a supportive environment for composers to grow in their art.

Looking back on nearly five decades in the development of Hong Kong's music from today's perspective, one must be grateful for the foresight of the founders of the ACL. In bringing together composers from different Asian regions in healthy dialogues and exchanges, they inadvertently jumpstarted the development of a unique awareness among composers in the region, directly or indirectly contributing to the accelerated development of a region's compositional output, placing more emphasis on Asian aesthetics and cultural uniqueness. No matter how the ACL will evolve in the future, this legacy of the ACL will likely remain for decades and millennia to come.

1. Honorary Member, Asian Composers League Founding Chairman, Hong Kong Composers Guild.

THE ASIAN COMPOSERS LEAGUE AND I [1]

HSU Tsang-Houei

Eastern music once had a glorious period, especially in China. When music flourished in the Tang Dynasty (7th century), Western music only had monophonic Gregorian chants. However, after one thousand years, by the 17th century, Western music achieved equally outstanding accomplishments. From then on, the status of music seemingly reversed in the East and West.

A nation with a strong culture can affect those that are not as culturally rich. Therefore, Chinese music in the Tang Dynasty had a profound influence on neighboring nations. In the same way, the East has quickly accepted modern Western music today.

Accepting Western music seems to be a common characteristic of 20th-century Eastern music. The difference lies only in when we accepted it, how we received it, and its subsequent developments. Given the common features of modern Eastern music and our proximity in ethnicity, geography, religion, culture, and aesthetics, the music of my nation should theoretically be much closer to other types of Eastern music than to Western music. However, the opposite is true. Today, Eastern musicians can be completely ignorant of the Eastern composers in neighboring countries. However, they would not miss a single move made by Western composers, including Boulez from France, Stockhausen from Germany, Cage from the United States, Xenakis from Greece, and Penderecki from Poland. This seems extremely unnatural.

During my concerts in Manila in November 1967, Tokyo in September 1971, Seoul in March 1975, and many times in Hong Kong over the past decade, I met several local composers. I shared the aforementioned thoughts with them, and we strongly resonated. We all thought that these days Eastern composers had to strengthen their mutual understanding using their musical works, which also included sharing creative ideas and techniques. From this emerged the idea of the Asian Composers League.

The International Society for Contemporary Music, an international organization of composers, was established more than 50 years ago after the First World War. It remains the world's largest organization for composers. However, it is based on Western thoughts, ideas, and practices. I do not deny its significant contribution to the world's music over the last half-century, but I believe that we imperatively need an "ISCM" based on Eastern thinking–the "Asian Composers League"–for today's Eastern music. How to accept modern Western music, how to maintain our own music, and how to create modern Eastern music–these are the momentous problems Eastern composers face today, and they are waiting to be solved. Therefore, I was determined to connect with Asian composers, help establish the Asian Composers League, and expedite its activities.

Mr. Nabeshima Yoshiro, a Japanese art manager, was the first to respond to my proposal to founding the Asian Composers League. Without his help, the League would not have developed into what it is today. He invited Prof. Irino Yoshiro, the then president of the Japanese Society for Contemporary Music and the Japan Federation of Composers. Meanwhile, I invited Hong Kongese composer, Professor Lin Sheng-Shih, and the president of the Korean Society for Contemporary Music, Professor Na Un-Young. With five representatives from four countries and regions as the founders, our first preparatory meeting for establishing the League was held in Taipei in December 1971. After two years of meticulous organizational work, the League was finally established in 1973.

The founding of the Asian Composers League was announced in April 1973 at the Hong Kong City Hall, and its first conference was held. Only three countries and regions participated in that conference (the Republic of China, Japan, and Hong Kong; Korea expressed their support in writing), and people from New Zealand and the United Kingdom were invited to observe. However, at the second conference held in September 1974 at the Kyoto International Conference Center, the number of participating countries and regions increased to eleven (the Republic of China, Japan, Korea, Hong Kong, Australia, Thailand, Singapore, Malaysia, Indonesia, the Philippines, and Vietnam). Moreover, people from the United States, Canada, Germany, New Zealand, and the United Kingdom were invited to attend. I invited the representatives of the new joiners, the Philippines, Vietnam, Singapore, Malaysia, and Indonesia, as well as composers from the United States and Canada to observe. This conference was not the most substantial and productive, but its scale began to draw the attention of Western musicians and the interest of Eastern ones. The third conference was held in October 1975 at the Cultural

Center of the Philippines in Manila. This was a monumental conference because the League's organization, system, and responsibilities were solidified from then on. This conference and music festival were successful in both size and content, which increased the confidence of the attending representatives in the League's future. The success of this conference should be attributed to the support of the First Lady of the Philippines, a music lover, and the outstanding leadership and organizational skills of Dr. Lucrecia Kasilag, Chair of the Cultural Center of the Philippines. That year, eleven member countries attended the conference (with Vietnam absent and Sri Lanka present), along with five observer countries (the United States, Canada, Germany, the United Kingdom, and Sweden).

The fourth conference of the Asian Composers League was hosted by our country in Taipei from November 25th to December 2nd. This eight-day music conference and festival featured representatives from eleven member countries, the same as those in the previous conference, and eight observer countries from Europe and America (the United States, Canada, Germany, United Kingdom, France, Italy, New Zealand, and Australia). What made me happy was that the delegates in attendance that year were more influential than those who attended in previous years, especially those from the Philippines, [South] Korea, Japan, Thailand, and Hong Kong. Not only were there more representatives, but they were also prominent figures in the composition field in their respective countries. Considering Taiwan's complex political situation at the time, these friends coming together in our country showed their friendship and greatly encouraged us.

As one of the founders of the Asian Composers League, I must explain my intentions and the efforts I have made over the past decade. In the 1960s, I founded the composing group "Zhi yue xiao ji" (Music Making Gathering) and assisted in establishing groups like "Jiang lang yue ji" (Wave Ensemble) and the "Wu ren yue ji" (Five-People Ensemble). Later, I integrated the three composer groups and other composers to create the Chinese Society for Contemporary Music. Up until the Asian Composers League was established four years ago, I had been dedicated to unifying the composers in our country and Asia. In fact, I established composer groups in our country and Asia for the same reason—to promote and build a close connection between national and modern music. With the exchange of music culture, we can all develop and promote the long-running tradition of Asian music. Therefore, I was most delighted after seeing the magnificent success of the fourth conference of the Asian Composers League.

1. Originally published in the Taiwan *Central Daily News* (中央日報) on December 13, 1976 after the fourth ACL conference held in Taipei (November 25–December 2, 1976).

Table 1: ACL Conference History: Summary of Dates and Venues

Session	Year	Date	Days	Country/Area	City	Cumulative
1	1973	4/12—4/14	3	Hong Kong	Hong Kong	1
2	1974	9/5—9/9	5	Japan	Kyoto	1
3	1975	10/12—10/18	7	Philippines	Manila	1
4	1976	11/25—12/2	8	Taiwan	Taipei	1
5	1978	3/11—3/19	9	Thailand	Bangkok	1
6	1979	10/11—10/19	9	South Korea	Seoul	1
7	1981	3/5—3/11	7	Hong Kong	Hong Kong	2
8	1983	12/12—12/13	2	Singapore	Singapore	1
9	1984	12/1—12/8	8	New Zealand	Wellington	1
10	1985	9/18—9/21	4	Australia	Sydney	1
11	1986	10/19—10/25	7	Taiwan	Taipei	2
12	1988	10/23—10/30	8	Hong Kong	Hong Kong	3
13	1990	3/21—3/27	7	Japan	Tokyo / Sendai	2
14	1992	11/27—12/5	9	New Zealand	Wellington / Auckland	2
15	1993	10/17—10/24	8	South Korea	Seoul	2
16	1994	5/22—5/28	7	Taiwan	Taipei	2
17	1995	12/2—12/9	8	Thailand	Bangkok	2
18	1997	1/20—1/26	7	Philippines	Manila	2
19	1998	9/20—9/26	7	Taiwan	Taipei / Hualien	4
20	1999	9/2—9/9	8	Indonesia	Jakarta / Surakarta	1
21	2000	8/3—8/9	7	Japan	Yokohama	3
22	2002	5/3—5/9	7	South Korea	Seoul	3
23	2003	9/17—9/23	7	Japan	Tokyo	4
24	2004	10/18—10/24	7	Israel	Jerusalem / Tel Aviv	1
25	2005	8/8—8/16	9	Thailand	Bangkok	3
26	2007	2/8—2/16	9	New Zealand	Wellington	3
27	2007	11/22—12/1	10	Hong Kong	Hong Kong	4
28	2009	3/26—4/2	8	South Korea	Seoul	4
29	2011	11/26—12/3	8	Taiwan	Taipei / Taichung	5
30	2012	10/14—10/20	7	Israel	Tel Aviv	2
31	2013	9/20—9/24	5	Singapore	Singapore	2
32	2014	11/2—11/7	6	Japan	Tokyo / Yokohama	5
33	2015	11/6—11/12	7	Philippines	Manila	3
34	2016	10/12—10/16	5	Vietnam	Hanoi	1
35	2018	10/19—10/23	5	Taiwan	Taipei	6
36	2022 [1]	8/28—8/31	5	New Zealand	Christchurch	4

1. Originally scheduled for 2020/4/28-5/2 in Christchurch, New Zealand; postponed due to the COVID-19 epidemic

Table 2: ACL Executive Committee History: Names and Positions

Session	Year	Position	Name	Country / Region
3	1975	Chair	Lucrecia R. KASILAG	Philippines
		1st Vice-chair	IRINO Yoshiro	Japan
\|	\|	2nd Vice-chair	HSU Tsang-Houei	Taiwan
6	1978	Treasurer	LIN Sheng-Shih	Hong Kong
		Members	Sung-Jae LEE	South Korea
			Sven E. LIBAEK	Australia
		Secretary-General	NABESHIMA Yoshiro	Japan
6	1978	Chair	Lucrecia R. KASILAG	Philippines
		Vice-chair	HSU Tsang-Houei	Taiwan
\|	\|	Treasurer	Eric GROSS	Australia
7	1981	Members	IRINO Yoshiro	Japan
			LEE Sung-Jae	South Korea
			Dnu HUNTRAKUL	Thailand
		Secretary-General	LAM Doming	Hong Kong
8	1981	Chair	Lucrecia R. KASILAG	Philippines
		Vice-chair	HSU Tsang-Houei	Taiwan
\|	\|		LEE Sung-Jae	South Korea
9	1983		AKUTAGAWA Yasushi	Japan
			Ramon P. SANTOS	Philippines
		Treasurer	Eric GROSS	Australia
		Secretary-General	LAM Doming	Hong Kong
10	1983	Chair	Lucrecia R. KASILAG	Philippines
		Vice-chair	HSU Tsang-Houei	Taiwan
\|	\|		LEE Sung-Jae	South Korea
11	1986		AKUTAGAWA Yasushi	Japan
		Treasurer	Jack BODY	New Zealand
		Member	Eric GROSS	Australia
		Secretary-General	LAM Doming	Hong Kong
12	1986	Chair	Lucrecia R. KASILAG	Philippines
		Vice-chair	HSU Tsang-Houei	Taiwan
\|	\|	Treasurer	Eric GROSS	Australia
13	1990	Members	LEE Sung-Jae	South Korea
			AKUTAGAWA Yasushi	Japan
			Jack BODY	New Zealand
		Secretary-General	LAM Doming	Hong Kong

Session	Year	Position	Name	Membership
14 \| 16	1990 \| 1994	Chair	LEE Sung-Jae	South Korea
		Vice-chair	MAYUZUMI Toshiro	Japan
			Ramon P. SANTOS	Philippines
		Vice-chair / Secretary-General (concurrent)	TSANG Richard	Hong Kong
		Treasurer	Eric GROSS	Australia
		Members	Jack BODY	New Zealand
			MA Shui-Long	Taiwan
			Weerachat PREMENANDA	Thailand
			Valerie ROSS	Malaysia
17 \| 18	1994 \| 1997	Chair	Ramon P. SANTOS	Philippines
		Vice-chair	TSANG Richard	Hong Kong
		Treasurer	SUH Kyung-Sun	South Korea
		Members	MA Shui-Long	Taiwan
			Weerachat PREMENANDA	Thailand
		Secretary-General	PARK Jae-Sung	South Korea
19 \| 20	1997 \| 2000	Chair	HSU Tsang-Houei	Taiwan
		Vice-chair	CHAN Wing-Wah	Hong Kong
		Members	Slamet SJUKUR	Indonesia
			Josefino Chino TOLEDO	Philippines
			John ELMSLY	New Zealand
		Secretary-General	HSU Po-Yun	Taiwan
21 \| 22	2000 \| 2002	Chair	MATSUSHITA Isao	Japan
		Vice-chair/Treasurer (concurrent)	CHAN Wing-Wah	Hong Kong
		Members	MA Shui-Long	Taiwan
			John ELMSLY	New Zealand
			Josefino Chino TOLEDO	Philippines
		Secretary-General	LEE Chan-Hae	South Korea
23 \| 24	2002 \| 2005	Chair	MATSUSHITA Isao	Japan
		Vice-chair	MA Shui-Long	Taiwan
		Members	SUH Kyung-Sun	South Korea
			Jack BODY	New Zealand
			Eve DUNCAN	Australia
		Secretary-General	LEE Chan-Hae	South Korea

Session	Year	Position	Name	Membership
25 \| 26	2005 \| 2007	Chair	SUH Kyung-Sun	South Korea
		Vice-chair	Jack BODY	New Zealand
		Members	Weerachat PREMENANDA	Thailand
			CHEW Shyh-Ji	Taiwan
			Josefino Chino TOLEDO	Philippines
		Secretary-General	RHEE Kyung-Mee	South Korea
27 \| 28	2007 \| 2009	Chair	CHAN Joshua	Hong Kong
		Vice-chair	Dan YUHAS	Australia
		Treasurer	PAIK Young-Eun	South Korea
		Member	CHEW Shyh-Ji	Taiwan
		Secretary-General	Michael NORRIS	New Zealand
29 \| 30	2009 \| 2012	Chair	CHAN Joshua	Hong Kong
		Vice-chair	Dan YUHAS	Australia
		Treasurer	PAIK Young-Eun	South Korea
		Member	PAN Hwang-Long	Taiwan
		Secretary-General	Michael NORRIS	New Zealand
31 \| 32	2012 \| 2014	Chair	PAN Hwang-Long	Taiwan
		Vice-chair	HO Chee-Kong	Singapore
		Treasurer	RHEE Kyung-Mee	South Korea
		Members	Michael NORRIS	New Zealand
			Maria Christine MUYCO	Philippines
		Secretary-General	MA Ting-Yi	Taiwan
33 \| 34	2014 \| 2016	Chair	MATSUSHITA Isao	Japan
		Vice-chair	HO Chee Kong	Singapore
		Treasurer	RHEE Kyung-Mee	South Korea
		Members	MA Ting-Yi	Taiwan
			Eve DUNCAN	Australia
		Secretary-General	MIYOSHI Izumi	Japan
35 \| 36	2016 \| 2018	Chair	MATSUSHITA Isao	Japan
		Vice-chair	Dan YUHAS	Australia
		Treasurer	RHEE Kyung-Mee	South Korea
		Members	MA Ting-Yi	Taiwan
			Chris GENDALL	New Zealand
		Secretary-General	MIYOSHI Izumi	Japan

Session	Year	Position	Name	Membership
36 \| 36	2018 \| 2022	Chair	Dan YUHAS	Australia
		Vice-chair	MA Ting-Yi	Taiwan
		Treasurer	CHUNG Seung-Jae	South Korea
		Members	Chris GENDALL	New Zealand
		Secretary-General	MIYOSHI Izumi	Japan
37– \|	2022	Chair	Dan YUHAS	Australia
		Vice-chair	LIEN Hsien-Sheng	Taiwan
		Treasurer	Andrián PERTOUT	Australia
		Members	KIM Cheon-Wook	South Korea
			KANNO Yoshihiro	Japan
		Secretary-General	MIYOSHI Izumi	Japan

屆次	年	職稱	姓名	會員國
36 \| 36	2018 \| 2022	主席	Dan YUHAS	澳大利亞
		副主席	馬定一	臺灣
		財務	鄭承宰	南韓
		理事委員	Chris GENDALL	紐西蘭
		秘書長	三好泉	日本
37–	2022	主席	Dan YUHAS	澳大利亞
	\|	副主席	連憲升	臺灣
		財務	Andrián PERTOUT	澳大利亞
		理事委員	金千煜	南韓
			菅野由弘	日本
		秘書長	三好泉	日本

1. 據馬定一所述，原定該屆執委會成員任期為 2016 至 2019 年間，因主席松下功於 2018 年去世，因此 2018 年臺灣大會時補選，新任 36 屆執委會成員，任期為 2018 年起。因 COVID-19 的影響，2018 至 2022 期間皆未舉辦藝術節大會，因此 2018 年補選的執委會任期直到 2022 年為止。

屆次	年	職稱	姓名	會員國
25 \| 26	2005 \| 2007	主席	徐京善	南韓
		副主席	Jack BODY	紐西蘭
		理事委員	Weerachat PREMENANDA	泰國
			潘世姬	臺灣
			Josefino Chino TOLEDO	菲律賓
		秘書長	李京美	南韓
27 \| 28	2007 \| 2009	主席	陳錦標	香港
		副主席	Dan YUHAS	澳大利亞
		財務	白暎恩	南韓
		理事委員	潘世姬	臺灣
		秘書長	Michael NORRIS	紐西蘭
29 \| 30	2009 \| 2012	主席	陳錦標	香港
		副主席	Dan YUHAS	澳大利亞
		財務	白暎恩	南韓
		理事委員	潘皇龍	臺灣
		秘書長	Michael NORRIS	紐西蘭
31 \| 32	2012 \| 2014	主席	潘皇龍	臺灣
		副主席	何志光	新加坡
		財務	李京美	南韓
		理事委員	Michael NORRIS	紐西蘭
			Maria Christine MUYCO	菲律賓
		秘書長	馬定一	臺灣
33 \| 34	2014 \| 2016	主席	松下功	日本
		副主席	何志光	新加坡
		財務	李京美	南韓
		理事委員	馬定一	臺灣
			Eve DUNCAN	澳大利亞
		秘書長	三好泉	日本
35 \| 36	2016 \| 2018[1]	主席	松下功	日本
		副主席	Dan YUHAS	澳大利亞
		財務	Seung-Jae CHUNG	南韓
		理事委員	馬定一	臺灣
			Chris GENDALL	紐西蘭
		秘書長	三好泉	日本

屆次	年	職稱	姓名	會員國
14 \| 16	1990 \| 1994	主席	李誠載	南韓
		副主席	黛敏郎	日本
			Ramon P. SANTOS	菲律賓
			曾葉發（兼任秘書長）	香港
		財務	Eric GROSS	澳大利亞
		理事委員	Jack BODY	紐西蘭
			馬水龍	臺灣
			Weerachat PREMENANDA	泰國
			Valerie ROSS	馬來西亞
17 \| 18	1994 \| 1997	主席	Ramon P. SANTOS	菲律賓
		副主席	曾葉發	香港
		財務	徐京善	南韓
		理事委員	馬水龍	臺灣
			Weerachat PREMENANDA	泰國
		秘書長	朴在成	南韓
19 \| 20	1997 \| 2000	主席	許常惠	臺灣
		副主席	陳永華	香港
		理事委員	Slamet SJUKUR	印尼
			Josefino Chino TOLEDO	菲律賓
			John ELMSLY	紐西蘭
		秘書長	許博允	臺灣
21 \| 22	2000 \| 2002	主席	松下功	日本
		副主席	陳永華	香港
		財務	陳永華	香港
		理事委員	馬水龍	臺灣
			John ELMSLY	紐西蘭
			Josefino Chino TOLEDO	菲律賓
		秘書長	李燦解	南韓
23 \| 24	2002 \| 2005	主席	松下功	日本
		副主席	馬水龍	臺灣
		理事委員	徐京善	南韓
			Jack BODY	紐西蘭
			Eve DUNCAN	澳大利亞
		秘書長	李燦解	南韓

表二：亞洲作曲家聯盟歷屆執行委員會組織彙整表

屆次	年	職稱	姓名	會員國
3 \| 6	1975 \| 1978	主席	Lucrecia R. KASILAG	菲律賓
		第一副主席	入野義朗	日本
		第二副主席	許常惠	臺灣
		財務	林聲翕	香港
		理事委員	李誠載	南韓
			Sven E. LIBAEK	澳大利亞
		秘書長	鍋島吉郎	日本
6 \| 7	1978 \| 1981	主席	Lucrecia R. KASILAG	菲律賓
		副主席	許常惠	臺灣
		財務	Eric GROSS	澳大利亞
		理事委員	入野義朗	日本
			李誠載	南韓
			Dnu HUNTRAKUL	泰國
		秘書長	林樂培	香港
8 \| 9	1981 \| 1983	主席	Lucrecia R. KASILAG	菲律賓
		副主席	許常惠	臺灣
			李誠載	南韓
			芥川也寸志	日本
			Ramon P. SANTOS	菲律賓
		財務	Eric GROSS	澳大利亞
		秘書長	林樂培	香港
10 \| 11	1983 \| 1986	主席	Lucrecia R. KASILAG	菲律賓
		副主席	許常惠	臺灣
			李誠載	南韓
			芥川也寸志	日本
		財務	Jack BODY	紐西蘭
		理事委員	Eric GROSS	澳大利亞
		秘書長	林樂培	香港
12 \| 13	1986 \| 1990	主席	Lucrecia R. KASILAG	菲律賓
		副主席	許常惠	臺灣
		財務	Eric GROSS	澳大利亞
		理事委員	李誠載	南韓
			芥川也寸志	日本
			Jack BODY	紐西蘭
		秘書長	林樂培	香港

表一：亞洲作曲家聯盟歷屆大會日期與舉辦地點彙整表

屆次	舉辦年	舉辦日期	天數	主辦地	年會城市	次數累計
1	1973	4/12—4/14	3	香港	香港	1
2	1974	9/5—9/9	5	日本	京都	1
3	1975	10/12—10/18	7	菲律賓	馬尼拉	1
4	1976	11/25—12/2	8	臺灣	臺北	1
5	1978	3/11—3/19	9	泰國	曼谷	1
6	1979	10/11—10/19	9	南韓	漢城（首爾）	1
7	1981	3/5—3/11	7	香港	香港	2
8	1983	12/12—12/13	2	新加坡	新加坡	1
9	1984	12/1—12/8	8	紐西蘭	威靈頓	1
10	1985	9/18—9/21	4	澳大利亞	雪梨	1
11	1986	10/19—10/25	7	臺灣	臺北	2
12	1988	10/23—10/30	8	香港	香港	3
13	1990	3/21—3/27	7	日本	東京、仙台	2
14	1992	11/27—12/5	9	紐西蘭	威靈頓、奧克蘭	2
15	1993	10/17—10/24	8	南韓	首爾	2
16	1994	5/22—5/28	7	臺灣	臺北	3
17	1995	12/2—12/9	8	泰國	曼谷	2
18	1997	1/20—1/26	7	菲律賓	馬尼拉	2
19	1998	9/20—9/26	7	臺灣	臺北、花蓮	4
20	1999	9/2—9/9	8	印尼	雅加達、梭羅	1
21	2000	8/3—8/9	7	日本	橫濱	3
22	2002	5/3—5/9	7	南韓	首爾	3
23	2003	9/17—9/23	7	日本	東京	4
24	2004	10/18—10/24	7	以色列	耶路撒冷、特拉維夫	1
25	2005	8/8—8/16	9	泰國	曼谷	3
26	2007	2/8—2/16	9	紐西蘭	威靈頓	3
27	2007	11/22—12/1	10	香港	香港	4
28	2009	3/26—4/2	8	南韓	首爾	4
29	2011	11/26—12/3	8	臺灣	臺北、臺中	5
30	2012	10/14—10/20	7	以色列	特拉維夫	2
31	2013	9/20—9/24	5	新加坡	新加坡	2
32	2014	11/2—11/7	6	日本	東京、橫濱	5
33	2015	11/6—11/12	7	菲律賓	馬尼拉	3
34	2016	10/12—10/16	5	越南	河內	1
35	2018	10/19—10/23	5	臺灣	臺北	6
36	2022[1]	8/28—8/31[2]	4	紐西蘭	基督城	4

1.原訂為 2020/4/28—5/2 在紐西蘭基督城舉辦，因疫情而延期　　2.根據節目冊，大會時程為 8/28—8/31，而 ACL 官網所寫的時程是 8/28—9/1。

整個筆者收集曲盟大會資料的過程，如同尋寶一般，一再的挫折之後找到寶藏時會湧現巨大的驚喜感。大部分的資料就是在這樣不斷起伏的過程中累積起來的。例如，一九七三年第一屆曲盟大會在香港舉辦，那筆最早的資料本來完全找不到，之後卻很幸運地在香港大學圖書館特藏部中林聲翕家族捐贈品的「亞洲作曲家同盟」（香港對該組織的中文稱法）的存件裡，發現了第一屆大會的節目冊。可惜的是，特藏部規定禁止複印及拍照，筆者只能當場抄寫其中重要資訊。各屆大會各獎項的得獎者等，有時候可以在曲盟會員國的官方網站找到。至於歷屆執行委員會等資料，皆來自大會節目冊或是 Final Report 以及對照官網資訊整理而成。

亞洲作曲家聯盟年表

王筱青

亞洲作曲家聯盟（以下簡稱曲盟）是跨國性的組織，由各會員國輪流舉辦大會暨藝術節，歷屆大會節目冊由各主辦國印刷、發予參加該次大會的會員國代表及作曲家。曲盟沒有固定的單位收集和保存這些資料。在這種情況之下，要收集歷屆曲盟大會的歷屆節目冊非常困難。近年來，曲盟各會員國似乎開始將大會節目冊數位化，例如二〇二二年紐西蘭的大會官方網站上可以看到節目冊內容並自行下載。

筆者於二〇一一年撰寫〈亞洲作曲家聯盟大會暨藝術節之探討（一九七三─二〇一一）〉碩士論文期間，遭遇到的最大難關就是收集歷屆大會節目冊。所幸該年為臺灣主辦的第二十九屆大會，透過該屆主席陳錦標及曲盟臺灣總會潘皇龍、曾任秘書長的錢善華及該屆秘書長蔡凌蕙等人，向參加大會的各國代表請求協助，而使得收集工作得以展開。尤其是，香港的林樂培（一九二六─二〇二三）及日本的入野禮子（一九三六─二〇二二），大方且無私地向筆者提供資料及述說曲盟相關的歷史故事。隨著兩位前輩與世長辭，有些故事將難以為後人所知了。

1. 指的是視唱、聽寫、樂理。「三小科」是臺灣音樂班、音樂系學生升學過程中，除了樂器主副修之外也必須考的項目。
2. 宋澤萊（一九五二—），臺灣作家，本名廖偉竣，七〇年代鄉土文學論戰末期的代表性作家，臺灣本土意識及新文化運動的重要推手，二〇一三年獲得臺灣國家文藝獎。
3. 是依據海因里希‧宜克（Heinrich Schenker, 一八六八—一九三五）的系列理論所形成的調性音樂分析法。
4. 姚恆璐（一九五一—二〇二三），中國作曲家、理論家，北京中央音樂學院教授。
5. 陳圭英（진규영，Chin Kyu-Yong，一九四八）韓國作曲家，出身於統營，首爾大學音樂系作曲學士與碩士，德國卡爾斯魯爾音樂院作曲博士。曾任韓國作曲家協會理事長與國際現代音樂協會韓國分會主席。
6. 林主燮（임주섭，Lim Ju-Seub），韓國作曲家，畢業於德國戴特蒙音樂院。

圖說（上）：2016 年帶領文化大學音樂系學生赴義大利 Monte Castello 舉行音樂會

圖說（中）：2018 年亞太音樂節與女兒范立平合影，為曲盟大會歷來唯一的母女檔作曲家

圖說（下）：2021 年 12 月，訪談後與連憲升、沈雕龍合影於延平北路桃花源緣文創茶館

第七章‧呂文慈

累積出一群很有表現力的新生代創作者，對臺灣的藝文生態與環境有長足貢獻。

目前臺灣的作曲家面臨教職和升等的壓力。雖然現有的公務補助獎勵和基金會，資源比

三十年前好，但歸根究底，現代作品的發表機會還是太少，作曲家有機會發表自己的作品，演

出新作成為其首選。且錄音錄影可以作為升等的佐證資料。作曲家要自己創造演出平臺，一昧

靠徵曲、委創不是長久之計。一方面教書一方面寫作、做研究接案子，專任老師還有招生的壓力。期待未來演奏家們、樂團及學校音樂會，將臺灣作曲家的曲目，當作常設曲目，那才是當代創作成熟的時候。個人的工作目標：更積極的推動臺灣作曲家經典作品，國內外成為常態續演的音樂會曲目。

最後值得一提的是，我們這個年代的女作曲家，除了不一而足的董事會、基金會、協會補助及委託創作外，更需要家庭的支持。已婚女作曲家們的另一半及家人付出理解、支持，讓她們可以專心創作。維繫專業作曲、全職教學及經營家庭，是集結多方的資源與助力而成。相較曲盟其他會員國，臺灣這環節的支撐是優良而成果斐然。

圖說：2016 年於越南河內舉行的亞太音樂節
（右二法國作曲家 Marc Battier，右四日本作曲家松下功，左三作曲家馬定一）

八〇年代，東吳在整個臺灣音樂界還是很新的嫩芽，老師都很年輕。普通班有才華、未來想要出國留學的學生考進東吳，不乏來自北一女、中山、建中、師大附中高才生。那時候師大是公費，唸師大，畢業後要等到第五年實習結束才拿得到畢業證書，實習完還要教兩年，否則要賠公費。簡單的說，師大畢業不教書賠款，在當時是非常大的負擔。不想受公費限制的學生，會選擇唸東吳和文化。

自從師大轉型可以自費，且招收器樂主修生之後。高教音樂系陸續創立，整個生態就開始改變，文大漸漸失去其特殊性。二〇一五起少子化問題浮現，音樂系招生的困境，職場接軌的縮限，古典音樂市場萎縮。未來音樂教育的前景，公立學校有公部門資源的挹注，私立學校靠董事會或教會支持，每個學校將更致力於其特色和發展之規劃。

（四）國藝會對作曲家的創作補助

「委託創作」比較多人申請的原因，從某個角度來說，作曲家覺得被委託的感覺是「被發現」的存在感、榮譽感，而且已有演奏計劃，音符可以幻化成音樂的實在感。在臺灣身負教職工作的作曲家，很難花心思去企劃「作曲家創作演出計畫」。這種計畫，對前輩作曲家像賴德和、溫隆信、潘皇龍年輕的時候，是沒有所謂「委託創作」；沒有國藝會補助是勤肯自給自足的草創年代。現在年輕作曲家，不僅有前人開創出來的基礎，又有國藝會的支持補助。多年來

儀），現在也請他回來當助理教授，教授商業音樂創作和編曲。

有一年，我的手機訊息突然爆棚，大家傳訊息恭喜我，說我的學生在金鐘獎的頒獎典禮上感謝我當過她的作曲老師。我用工作職場的友誼，建立校對校的國際交流，幫助學生和自己開創出了不同的舞臺。

（三）臺灣音樂院校生態的過去與現在

國內第一所私立學校設立的音樂系，中國文化學院大學部音樂系，一九六三年開始招生（一九八〇升格改制中國文化大學）。文大之前，有音樂系的學校是藝專和師大。文大培養演奏型人才，師大以培育中學師資為主。文大演出歌劇的歷史悠久，曾道雄老師有很多演出及排練史料，二〇二一年五月演普契尼的歌劇《波西米亞人》（La Bohème）非常轟動，老壯中青聲樂家都來了，包括席慕德老師、曾道雄老師。聲樂前輩對文化感情很深，曾道雄老師聯合了臺師大、文大、臺藝大三校一起推動歌劇演出。加上後來吳漪曼老師跟蕭滋老師在文大兼課，栽培了一些鋼琴學生，那時真是文大的黃金時期，馬友友的父親馬孝駿也當過文化音樂系系主任！

圖說：2019 年與韓國嶺南大學交流

教到晚上十點，學校的課加私人課，一星期五十幾堂課。一九九二到二〇〇八年間成為一段很忙的時光，另一方面，我的二個小孩陸續出生、成長。女兒唸音樂班，音樂系的榮景，家長對於報考音樂班非常支持，三小科的要的一份工作，那段時間是音樂班、音樂系的榮景，家長對於報考音樂班非常支持，三小科的加強課程非常受重視。

二〇〇三年開始去韓國交流，這要感謝簡巧珍老師，在中國認識了姚恆璐[4]，姚老師與韓國的作曲家李鎮宇、香港陳永華、日本伴谷晃二組織了「東方樂會現代樂集」，要找一位臺灣作曲家做代表。在那之前，臺灣跟韓國尚未有很密切的交流，我應邀參加了二〇〇三年的活動，那是我第一次去漢城（今日稱為首爾），雖然是規模很小的音樂節，仍然有落地招待及精湛演出的作品發表音樂會。二〇〇五年介紹了韓國現代音協的主席陳圭英[5]，首爾的作曲家，時任大邱嶺南大學作曲系主任。希望兩系（文化大學音樂系）可以每半年推出作曲的學生互相交流。後來就決定四月在臺灣、十一月在韓國：第一次辦理是二〇〇五年四月在臺灣，每半年交替輪流主辦，直到二〇一九的十一月是第十四年。因為新冠疫情，二〇二〇年該來臺灣的那次，暫時中斷，於二〇二三年五月再重啟交流。我去了韓國二十餘次，除了大邱的交流，還有釜山音樂節及造訪首爾，安排參訪或音樂會，我可以算是半個韓國通。他們現任作曲系系主任林周燮[6]是留德作曲家，一句英文都不會講，每次會帶他的學生或同事幫忙翻譯，但是他非常支持我們這樣的活動，致使兩校音樂系維持了十七年的友誼，這個活動舉辦十七年後，他們第一屆的校友回校任教，文化第二屆的校友也拿到流行音樂金曲獎（佛跳牆樂團的鍵盤手吳貞

一個在南京東路的工作室，維持了一年多；他有好多窩，後來又移到北投，維持了一年。之後大家陸續申請到學校，出國就差不多散了。因緣際會我們自己組的這個「讀書會」，在沒有老師的狀態也獨立維持了兩三年。楊建章是我們這個團體的理論老師，他那個時候已經想走音樂學的路了。這個學生自發的讀書會，是理論與創作互相支援的。

一九八五到二〇〇五年前後，音樂系還有很多人想唸，雖然校系增加不少，但仍然不好考，大部分考音樂系的考生都有家裡的支持栽培。當考生覺得鋼琴、小提琴都很難考，作曲，相對好考，且變成一個可開發的新場域，是一個可以考到好學校的主修項目。考作曲的人中，也有一些是音樂班本來就主修作曲的。一九七三年福興國小音樂班成立，約是一九六四年出生的那小孩才有公立國小音樂班可唸。有音樂班後，一些學作曲的小孩，就是盧炎老師培養出來的那一批，像蔡淩蕙、蔡宜真、潘家琳那個世代，是真正學作曲出來考的。作曲這項主修在我們父母那一輩是陌生的，他們會很制式的覺得女生就彈鋼琴、男生就拉小提琴。

（二）授業的點滴

音樂人找到生活的支撐，是一件很重要的事情，我個人的實際經驗：一九九一年進入中國文化大學音樂系教書，在學校工作之外，我也協助有志報考音樂系的學生，加強他們的音樂能力，也就是幫需要考「三小科」：視唱、樂理、聽寫的學生上課。我曾經在星期天從早上八點

的一段上主修課的美好記憶。大三那年，洪建全視聽圖書館開放給潘皇龍老師跟溫隆信老師一

個空間和時段，兩位老師一起舉辦了一個現代音樂沙龍講座，每週播放音樂、講解，甚至有時

什麼話都不說，就只聆聽現代音樂。當時聽的都是老師帶來的私藏錄音。那時候可獲得的錄音

資源有限，無法系統地聽音樂，有什麼就聽什麼。硬要說較常聽或是較推崇的作品，大概就是

魏本、荀貝格，貝爾格的歌劇《露露》（Lulu）也聽過。兩位老師輪流義務來放音樂，沒有演

講費，參加的學生有來自於東吳、文化、藝專、臺北藝術學院。

這樣資源有限的時空背景，也使得當時留學回臺灣的老師充滿著自信與願景。曾興魁老

師、陳茂萱老師、柯芳隆老師他們那時從歐洲回來臺灣，把歐洲現代音樂的資訊、技術帶到臺

師大，也培養出幾位當今優秀壯、中生代作曲家。這些作曲老師所維繫出跨校的現代音樂活動，

在當時成為很前衛的舉動。

一九八五年洪建全視聽圖書館的場地另有安排，音樂沙龍只好暫停舉行。溫老師覺得可

惜，就把這樣的活動移至樂利路的辦公室。同時加入了一些新人：楊建章、李子聲、蕭慶瑜、

洪千惠、張安宜、黃佩芬等等，在溫老師那邊一起聽音樂。後來溫老師忙了，也逐漸沒來，但

學生們已經習慣去那裡了，於是我們團體中出現一位很重要的帶讀導讀者楊建章。老師的黑板

空下來了，楊建章開始講他自己讀的宣克分析法（Schenkerian Analysis）理論[3]。其中幾位想要

出國的同儕，很認真地參加，尤其要出國深造，多知道一些理論知識是有用的。我當時已經畢

業了，在光仁國小音樂班教書，白天下課後還是跟他們一起聚會。後來改去楊建章父母給他的

很困難。第一首分析的曲子是魏本作品第九號的弦樂四重奏，我從十二音列開始作曲，《五首鋼琴小品》是我第一個作品，一炮而紅。這件事印證一個小孩子，現代音樂的一張白紙，是可以這樣直接切入學習的。我可能是潘老師教學的實驗品，也可能是其傳授現代音樂創作時理念實踐案例。那時老師要我分析什麼音樂，我就做，吸收很多與調性音樂訓練成長的孩子不一樣的養分。進入一個新的世界，也進展得很順利。

就我的經驗，潘老師上課是很隨機的，不採用學理系統，很少用專有名詞傳授作曲技法。而是看到學生的寫作後，才建議某個段落可以如何思考與運作。我後來觀察，現在較年輕的後輩，受到美國教育的影響和接觸更豐富的現代音樂出版品後，會談很多的學理、分析、派別、作曲方法。我在美國的老師布雷斯尼克（Martin Bresnick）是留德的，沒有採用任何理論教法，所以我自己到現在也不會拿什麼理論系統教我的學生。在美國上課時，音組理論、宣克分析都是在課堂上學習的。主修老師從來不會叫我用什麼方法排音列，寫曲子。這產生了兩個影響，一是我在教作曲時不用有系統的創作法教學，因為我學的就是這樣。第二個影響，是我可以很自由地使用，沒有學理可以框架我，對創作者來說這就是一種自由。我沒有學理、學院方面的約束，我的創作就更海闊天空。

一九八二到一九八六年間，一起與我追隨潘老師上課的還有楊金峰、李美滿、李玲、張育豪。上課是一個晚上，共同上四、五小時，那真的是很豐富的學習時代。雖然資訊、資源較少，但是我們很好學，很願意待在老師家，互相討論彼此的作業，激盪出一些創作能量，這是蠻棒

377

回顧臺灣的學院音樂生態與環境

（一）走向作曲家的意外轉折

我的那個年代，在臺北唯一有音樂班的是私立光仁國小，學音樂的過程，就只因父母喜歡音樂。六歲時，開始跟曾道雄老師的鋼琴家夫人陳素珍老師學琴，她是啟蒙了我的好老師；爾後師從蔡雅雪、張彩湘、李富美、蔡中文老師。一九八〇年代，音樂系非常難考，十分之一的錄取率。沒考上的其他九人大概都只差零點幾分，難度不下於醫科。

大學聯考第一年主修鋼琴、副修長笛沒考過。第二年改長笛主修考上了東吳，成為薛耀武老師的學生。進了大學後，要練樂團又有視唱聽寫樂理，普通班上來的我，倍感壓力。加上喜歡寫文章，一直沉浸在文字創作，對於音樂系的一些課程一知半解，更遑論積極投入，大一升大二的主修危機，後來變成轉機。時任助教的孫清吉老師，是我改作曲主修的重要推手，他一直鼓勵我，幫我安排上什麼課或如何補救，更關鍵的是，他向我推薦一位剛從國外回來的潘皇龍老師，幫忙詢問當時在東吳兼課的潘老師願不願意再收一個學生，潘老師回了一句被盧炎、戴洪軒評為經典金句的話：「我要收『一對沒有受過污染的耳朵』」，如果有這樣的學生，我收。」我普通班的背景和在音樂系的劣勢，反而變成潘老師收我做學生的關鍵優勢。

剛上潘老師課的時候，我就是一張白紙，沒有受調性音樂的訓練，聽和聲 I、IV、V、I 還

天我們回訪韓國三天。連續一星期內聽兩位不同演奏家演出同一作品。由於速度及詮釋方式不一樣了，大概快一倍，也實踐作曲家沒有先入為主的要求與設定，而獲得截然不同的美藝饗宴。

（六）三十年創作理念的統整

二○一三年教授升等詮釋報告《月光華華──我的音樂創作理念與實踐》，是我將創作理念、創作風格、創作手法、創作背景，統整剖析的文字記錄。二○○三至二○一三，創作走到一個比較穩定安適的階段，衡量的角度是「可以用文字具體描述抽象的音樂創作」。例如：我體驗到的一個創作理念，休止符是推動音樂前進的一個動能，休止符並不是停滯的。體現在我作品中，是我用了很多休止符把音樂推到最高點，這很難做到。譜面上用了八分音符跟八分休止符連續的交錯堆疊；宛若調性音樂中那些沒有被解決，維持的很長；那個和弦設計得很尖銳、很寬廣，「叽─嗯─叽─嗯─叽…」，利用很多休止符，讓它們連續推進。在時間推動的手法上獲得印證，是作曲過程中的快樂，通過這樣印證得到真理，成為自己創作語法之一。

詮釋報告收集二○○六到二○一三年代表作品，歸納整理其創作手法及闡述內在邏輯。平常在創作時並沒有這麼仔細的發掘分析，這份詮釋報告讓我有機會重新檢視整理自己的音樂作品。也讓我用具體理性分析，好好的整理了那些年的邏輯思維和創作歷程。

375

是什麼，傾向放任產生「化學變化」。

（五）演奏者對於作品的催化作用：《變臉》

《變臉》系列的第一首小提琴篇，是二〇一四年中華民國現代音樂協會「臺北國際音樂節」節目「Formosa Sequnza」委託的。當年理事長李子聲製作臺灣的「Sequenza」系列音樂會，《變臉》因緣際會油然而生。小提琴寫完之後，正好潘皇龍老師七十大壽，七大門生用音樂創作幫他慶生，我寫了低音號獨奏，邀請段富軒演奏，一起來祝壽。爾後又寫了一個豎笛獨奏《變臉》。因此這件作品，有三個版本，類似的音型，算是一魚三吃，內容很相近，必須很誠實的說不能算三首曲子，但是效果很好啊！

這引發出一個探討議題，學生時代學習樂器語法寫作，潘老師有過一個要求，大約是：如果寫一個旋律或一段音樂同時適合小提琴、豎笛、長笛，那就不是很成功，那段音樂特別的設計為那個樂器專屬的語法才是好的設計。我同意那樣的說法，但是我這個曲子的特色，就是我修正後使用同樣的動機──客家素材。我覺得設計的動機在三首中都很適用、好用，但三首各有特色。一次我們去韓國，韓國小提琴家演奏《變臉》，飆得非常快，快速音群幾乎沒有著地的實音，成為另一種不同的詮釋方法，那一次潘皇龍老師和我同時驚艷。我跟老師說，這就是前幾天在臺灣聽到的同一首作品。那次交流活動的安排別出心裁，是韓國作曲家來臺灣三天，第四

子沒有很嚴格的音列，沒有所謂「錯音」，加上現代音樂有時是一個聲音效果，所以我聽彩排及演出後，覺得聲響差不多，不會為一兩個音去改。這是我的人生態度，必須很誠實面對，也影響了我對自己作品的要求，不要那麼煩擾。想像一下，校閱一首曲子或弄另一個版本，還不如重新寫一個，創作這件事，永遠都是下一個比較好。這樣的工作方式也是一種測試的過程，我的內耳不見得聽的到這麼多東西，有時候演出測試出來的效果比自己原先想像的還要好，那要不要改？當然不要改呀！如果真的不夠好，我分辨不出來了，也就是說我的能力就到此，必須誠實的面對自己的能力、自己的美學觀或要求。換句話說，我的遊戲規則，就是我對曲子的計劃。

用自己能力去完成、去鑑賞，最後出來的聲響效果是瞬間的藝術品。如果我覺得哪裡修改會更好一點然後真的去改，可能只修了右邊一角，卻使得左邊的東西變得不太好了，就是修來修去總會有個缺角，面對原始的版本是一種缺憾。

少數改曲子的例子，是我的小提琴協奏曲《嬋娟》。那次因為世界華人女作曲家協會副主席王強老師非常喜歡這首協奏曲。《嬋娟》原本最後結束在一個朦朦朧朧的和弦中，她建議我最後可以再延長兩小節讓小提琴增加一點獨奏，跟樂團一起結束。我把這個建議當成是一個樂曲結尾的「勾邊」、「收邊」的動作。所以，後來的修改版本是和絃小提琴主奏一起結束。作品發表時給演奏者很大的彈性，只要彩排時沒有明顯的缺失，我通常不會有太多主觀意見，有一個基本的結構即可。對作品發表的見解，是以音樂交流交朋友，安排好的計畫往前走，結果

另一首小提琴協奏曲《嬋娟》中，每次進行到某個音域時，我固定採用某種配器；或是，一個上行音階的簽名式音型，出現在三四首管弦樂的作品中，好像我的簽名留在譜上。這些是從創作《冷月》之後，用概率手法衍生出的個人細微語法。

（四）從小提琴協奏曲《嬋娟》來看音樂生涯中的「化學變化」

每年都有新作發表，學校也有音樂家同事或學生樂團可以幫忙發表，二〇一一年的《嬋娟》是一個很好的例子。寫《冷月》的過程間，奇妙的想寫一段小提琴的獨奏，同時也準備升等，於是想創作一個管弦樂作品，給文大音樂系華岡交響管弦樂團發表。我捨棄純管絃樂作品而採協奏曲。有鑒於學生樂團有現代音樂演出技術的限制，小提琴家帶領學生樂團，作為升等的影音依然倍受讚賞。我捨棄純管絃樂作品而採協奏曲。首演主奏由李俊穎老師帶領學生演出，現代管弦樂作品，安排一個主奏聲部，由專業音樂家和學生合作搭配，是個不錯的平衡。林天吉指揮《嬋娟》，首演後很喜歡小提琴的部分；因此二〇一四年長榮演出這首曲子的時候，林天吉放下指揮棒，拿起弓弦搖身一變為小提琴主奏。這樣的方式既被肯定，又是新奇的經驗。

至於我的作品要到什麼時候才會想要正式錄音起來？這就跟我的性格有很大的關係。雖然走過來的每一步都很認真踏實，隨和隨性態度使然，基本上從不改譜、不改曲子。尤其我的曲

372

音樂、動畫的概率遊戲。很像我二〇〇一到二〇一〇年室內樂系列作品運用的創作手法。促使

我寫出一個以不同圖形、不同排列組合，英文名字為「Coyote Moon」，意思是神秘浪漫的「野

狼與月亮」，這個名稱是那臺遊戲機的名字。西方有個傳說，月圓之時狼人就會出現，我們可

以想像月牙之夜有很多小狼嗚嚎，那個遊戲就是各種狼蹤排列組合。利用遊戲規律和節奏來創

作，所以坐在遊戲機前面一邊玩一邊記錄，真是寓娛樂於工作。「Coyote Moon」那個題目意象

中的月亮很美，正好接到客委會的委託創作，使用客家童謠《月光華華》的開頭，那是小時候

外婆教我的。所以這個《月光華華》童謠就成為我整部客家素材管弦樂《冷月》的主題。《冷月》

曲長八分鐘，採用了一些客家童謠及我熟悉的片段。整個創作過程：寫一個管弦樂曲，最小的只有

三個音，由這些素材動機拼貼發展成一個管弦樂曲，手法是

老虎機的排列概念，旋律節奏取自客家元素，樂曲解　強調兩大面。意象空間上，是美國西部

小野狼在滿月的夜晚嗚嚎，旋律時間上，是我小時候客家印象的兒歌，將空間時間攪揉在一起，

蒙太奇拼貼式的手法。

早期七七七遊戲機並沒有那麼多的排列組合，大約從二〇〇〇年到現在，內容變得五花八

門，有的用了莫札特的音樂。這些遊戲機的配樂和畫面瞬間，給人一種看微電影的感覺，非常

療癒。瞬間的碰撞似和聲與對位，而整個遊戲的過程像曲式。作曲家要把作品設計出統一與變

化，規律和概率要靠各種音樂元素的建立。創作《冷月》時，就是把客家元素動機，當成遊戲

機裡的圖樣運用。這個作品是真的跟遊戲機最有關，而且我很具體的把概率用在這個曲子中。

「應酬之作」。講「應酬」，或許太白話了，其實是一種與人的互動，用音樂做交流的一些創作。

二〇〇〇到二〇一一，我開始一段國際交流，有演講邀約和委託創作，根據主辦國想要的主題發想譜寫。其中較特別的交流是南非，外交部邀請作曲家潘皇龍、女高音林玉卿、鋼琴家李宜珍及我，在開普敦演出。第一次創作一首跟客家素材有關的作品《油桐花的幻想》，這是一首鋼琴獨奏，發想來自立體拼圖，用三層圖形去組織疊我的樂譜。之後葉孟儒、范姜毅，日本幾個音樂家也彈過。開普敦演出後，我登上了好望角，年少時地理課本上地球的南端，就在我們的腳下，成為一次非常興奮的體驗。

（三）客委會的委創與老虎機：《冷月》

第一部客家元素的管弦樂作品是二〇〇九年的《冷月》，那時客籍作曲家，蘇凡凌、羅佩尹、我受邀委託創作「具客家元素的作品」。客委會對藝文界提供許多支持，有合作的機緣後，二〇一八年時任曲盟理事長，提案獲得贊助「亞洲作曲家聯盟二〇一八年大會暨亞太音樂節」的一.迎賓音樂饗宴，由木樓合唱團演出發表莊文達、蔡凌蕙合唱作品。二.開幕音樂會中，蘇凡凌的管弦樂作品委託創作及我的一首以美濃客家山歌為基礎所譜的《嗡啊吽之半山謠》合唱作品，臺北室內合唱團發表於合唱音樂會。

《冷月》原先的構思來自在美國打老虎機遊戲，一個結合科技與藝術的娛樂產物：結合

370

勵關注各個作曲家原生地的文化。我出了國後，才開始思考關於臺灣的一切，給我一個很大的想像空間，回到臺灣開始執行。一九九一到二〇〇一年就是旅行，反射並記錄臺灣的天地山水。

（二）作品發表的機緣與展開

發表雙鋼琴作品的機緣，始於鋼琴家劉本莊跟洪容，在十方樂集首演了《美麗的島鄉》及《北臺灣風情畫》。後來持續發表的鋼琴家有劉瓊淑和楊淑媚、朱象泰和黃少亭、藍文吟和藍充盈。二〇一〇至今，朱象泰、黃少亭數度發表此作品於臺灣、法國，並將其當作教材，成為其經常性演出的作品，整套作品達四十五分鐘。曲盟是臺灣最大的作曲家組織，除了作品發表、論壇、交流、音樂節以外，應可以將作曲家樂譜出版，期待曲盟建立行銷販售機制與平台。

雙鋼琴曲和一些室內樂曲，有採用臺灣民歌的素材，就必須先談到我的學習歷程，一九八一年到大學畢業是學習摸索期。一九八九年赴美，是另一個開始，也是反思自己本土文化的時期，留學生在外地最喜歡談論自己的來源。在美時，發生了六四天安門事件，中國學生領袖如柴玲、吾爾開希都來到耶魯演講，我當時擔任臺灣同學會的副會長，也去聽他們演講，心生強烈的「愛鄉情操」，於是書寫一些臺灣系列的作品。回臺之後完成雙鋼琴的作品，算是我那時期重要的作品。耶魯校友會在臺北成立了室內樂團，寫了一些用耶魯的校歌加上臺灣一些民謠，以所謂鑲嵌或蒙太奇的手法寫出系列的室內樂作品，那一系列的作品不妨稱作一種

且珍視當年首演的版本，緣於時代背景和氛圍種種歷史因素。

邁入專業作曲家

（一）臺灣素材運用的初始

一九八九到九一年間，我在耶魯大學圖書館閱讀到宋澤萊[2]的詩集、小說，人當時在國外，可能是一種鄉愁，想寫一些臺灣的東西，於是《美麗的島鄉》雙鋼琴作品誕生。

一九九二年回臺灣寫淡水、草山、龍山寺，北部的風光，完成《北臺灣風情畫》，描述風土人情中臺灣的「自然」。後來去中南部旅行，完成《南臺灣素描》，主題都是臺灣南部的名勝古蹟。

宋澤萊引發我去接近、書寫臺灣是一個「導引」，觸動我回臺灣走踏，用音樂描述行旅。

自一九八二年師從潘皇龍作曲之後，我一直在西方的技法上著磨，在西方的美學上探索。

但到美國後，有了歐洲、日本、韓國，來自世界各地的同學；每個禮拜的專題討論課，老師鼓

圖說（上）：1988年參加香港亞太音樂節與葉純之、葉小綱父子（右一、二）和吳麗暉（左二）合影

圖說（下）：2018年擔任曲盟理事長期間舉辦曲盟大會暨亞太音樂節，與會來賓合影

僑作品可參考的年代，以當時現代音樂美學價值來看是一個話題和創舉。這個作品後來不斷地

被演出，一九八六年入選了「文建會創作徵選獎」，一九八八年國際現代音樂協會的波蘭籍主

席克勞茲來臺灣時，這首曲子也被演出，沒記錯的話，應該是在師大演奏廳。演完後，克勞茲

坐在潘老師旁邊問：「這是你的學生嗎？」《日月》長笛作品體現面對現代音樂，我也有創造

性的想法。

《日月》後來很少演，因為我覺得作品不新了，有很多人都這麼作。這個情況有點遺憾，

因為這部作品誕生的背景及學習現代音樂的環境與生態沒有被同時關注。很多新一代的年輕作

曲家不了解那段時空背景，和當時所產生的作品。他們較少思考過去的臺灣現代音樂及與歐美

創作接軌的實際面。對現在的年輕作曲家來說，《日月》當然不新潮。一九七〇年後出生作曲

家不知道半世紀前，他們尚未出生那個年代，是一個連《模進》資料取得不易，且沒聽過的環

境。這些技術、語法和美學觀的建立是通過前輩作曲家，細微點滴手把手的傳承。

《日月》的首演是由江淑君演出，氣韻吹得很好。後來新一代的長笛家也演出過，美感的

差異明顯，開發樂器的新聲音、新手法成為普遍的創作目標之一，對現代音樂的要求日新月異。

我尊重每一位演出者的詮釋，理念是，不把現代作品當作一次性演出的實驗性作品，而要期待

成為經常性的經典曲目。試想貝多芬會從墳墓裡面爬出來說，要怎麼彈奏他的音樂嗎？一部現

代作品從首演到成為歷史經典的過程，需要累積不同的詮釋探索出的不同呈現，所以我不調整

演奏家對我作品的演出。今日的我，不會特別回來演《日月》，因為時空環境不同了。我喜歡

367

很多同學急著出國，但我沒有這樣的計畫。同年十月在臺灣舉辦的亞洲作曲家聯盟大會，我的作品《五首鋼琴小品》被選進論壇。入選，對我是件很榮幸的事情，有前輩提攜後輩的意義。温老師和那時安排演奏家的朱宗慶老師（他安排了旅美鋼琴家姚若華幫我發表）強調在曲盟整個歷史裡，沒有採用這麼年輕作曲家的作品在論壇討論。作品得到很大的迴響，以及和專業作曲家進行對話與討論的興味，讓我開始認真思考，是否繼續走上音樂創作之路。二、一九八七年温老師帶我和李玲參加沖繩「現代音樂論壇及音樂節」，發表了作品《日月》。第一次以臺灣作曲家的身分，與當地音樂工作者見面，開始覺得「作曲」這件事情變得嚴肅了！發表的經驗讓我意識自己的作品，也有可以被探討的內容，萌生了新的人生選擇。

在此之前沒有積極規劃往音樂創作前進的原因，來自於我自小有很強的文字組織力，從文字上獲得更大的成就感。長久以來，想唸的是中文系，當一位作家、文字工作者，到現在也沒有放棄。大學畢業紀念冊上寫著：「創造一個左手為文，右手寫歌的美藝人生。」

（三）長笛獨奏曲《日月》 在國際交流對我創作生涯的啟發

《日月》，是我大二期末考的作品，是潘皇龍老師給我們獨奏曲的指定作業。那時我完全沒有接觸到貝里歐的《模進》（Sequenza）系列。我把長笛頭和完整的長笛獨立當作音樂的一個部分，演奏家要準備一個長笛頭跟完整的長笛。現在看來也許是雕蟲小技，但在那個沒有同

老師不僅在臺灣推行「現代音樂運動」，也有民歌採集運動的民族面向。可以看到，許老師學術脈絡的第一個驕傲，是當年他帶回法國他認為最新的內容到這一片荒土上，這個行動持續約十多年，他也更深刻的感醒要走民族音樂學之路。曲盟一直都保有原有對於亞洲音樂的關注，體現出的是每次大會安排介紹傳統音樂的論壇，而且規定投件參加的青年作曲比賽的人，一定要出席。這就是告訴年輕一輩作曲家亞洲音樂的特色，希望之後主辦音樂節的國家不要忘記此事。

（二）溫隆信老師的鼓勵和影響

溫老師對我們學生晚輩有獨特的意義。他常常灌輸我們一些價值觀，包括學創作、藝術可以開創出一條不靠學校薪水度日的人生。因緣際會，他很年輕就要負擔家計，為此寫了電影音樂、做了很多教學以外的事，透過音樂相關工作有了實質的報償獲利。所以，他年輕時就很自豪沒有學校的約束，更得以踏遍七十餘國、創作各類型音樂。這些經驗形塑出他對下一代創作者所要傳達的價值觀，並且以自身努力不綴的創作，驗證這樣的選擇是另外一條有價值的路。

雖然溫老師不是我的作曲老師，但他是影響我面對職場態度的人生導師。其中最重要有兩件事：一、我本計畫大學畢業後教學，一九八六年進入光仁音樂班跟國語日報音樂班教琴及音「三小科」，那國語日報音樂班創辦第一年，我想以家教、音樂班教學作為終生職業。當時

張邦彥、沈錦堂、錢善華、柯芳隆，及他們的學生輩，漸漸走出「許老師協會」的家族感。

二〇〇七年香港的主席也是年輕一輩的陳錦標，將現代音協和曲盟合辦音樂節，吸引了更多的作曲家參與，曲盟整體條件也更豐富、多元，甚至有電子、電腦音樂，曲盟亞洲各國的參與更蓬勃積極。

曲盟和現代音樂協最大的區別，除了沒有演奏家參與外，成立的宗旨是推廣亞洲音樂，所以作品不是要新，而是要保留傳統，臺灣的創作在其中較新。曲盟各國選出來的作品，常常被主張前衛的人所嘲笑和誤解。我一開始也不太懂這其中的差別，多年過去，我逐漸看出端倪。以往的曲盟大會，不是要選出越現代的作品，才越值得交流，而是要怎樣運用亞洲本土東方音樂元素或文化，所以每屆音樂節主題都會連結到各國的傳統文化。幾個新加入會員的國家開始重視全球化的概念，慢慢抽離亞洲文化，走向環保、海洋、大自然的議題。音樂節的主題可體現兩件事，第一，每個國家對於本土音樂融入現代創作的要求和價值觀。第二，歷史永遠不會離開空間跟時間，各國突顯其文化異同是空間，大自然、環保、科技的互相牽動是時間。曲盟音樂節對於時間和空間的議題，形構出主要的兩個經緯。這是我對近幾屆音樂節主題的觀察。

當初的四個創始會員國應該要站出來，讓更年輕的作曲家理解創始宗旨是保存和運用宣揚亞洲文化。在西方音樂的潮流下，東方音樂在當時是被淹沒的。既然西學為用，要如何讓西方人聽見亞洲的聲音，才是協會成立的目的。現在也許不需要這麼形於外的突顯、強調亞洲或東方傳統文化，全世界的創作者已經將異國文化或素材內化於他們的作品中。曲盟成立之前，許

我與亞洲作曲家聯盟

（一）進入曲盟

我從一九八二年九月開始主修作曲，曲盟的靈魂人物秘書陳慧珍於是來找我。陳慧珍會去各個大學邀納作曲學生為儲備會員，也就這樣把我帶進曲盟。透過她，我有機會去曲盟的辦公室，就是許常惠老師位於仁愛路三十五巷的一樓工作室。她常常找我們去談天說地，給予很大的精神鼓勵，像媽媽一樣照顧我們，也一直幫許老師打理曲盟，我們這一代學作曲的學生靠陳慧珍凝聚下來。她找幾個比較熱心的學生幫忙，其中最熱心的應該就是我。所以大學四年，我都會去幫忙整理曲盟開大會的資料。但是我是比秘書還要小的小輩，和許老師接觸很少。許老師那時的重心逐漸轉到音樂學，較少接觸年輕作曲家。此外，那個時候還在戒嚴，開會時內政部派人來數人頭，開完會也不會去吃飯喝酒聚餐。總之，那個年代人民聚會要先申請，主管單位會來致詞。

潘皇龍老師剛回臺那些年，開始爭取現代音協臺灣會籍的申請，我們學生輩都是草創會員。潘老師致力於現代音協的交流活動二十年間，比較著力於現代音協的交流與連繫。二○○七年擔任曲盟理事長後，積極投入曲盟的活動。曲盟早期比較像家族式團體，因為一直都是靠著個人的情誼來維持交流。後來成員之中增加很多青壯派教授，潘皇龍、賴德和、

363

呂文慈

以這樣思維走藝術很不自然。別人走藝術是因為喜歡，相比之下，美國較沒那麼多喊口號的事，就是去做實驗，做不好再來一次，就算失敗修正就好。我們可能想的太多，讓藝術不單純了。美國沒有文化部，但有一個像國藝會的美國國家藝術基金會（National Endowment for the Arts），他們也沒有教育部，只有各州的教育局。法國有一個很大的文化部，都是大頭級人物在主持，較政治化一些。每個社會有自己的在地文化，且是一群人的集體意識。當這是牢不可破時，在這個環境下生活的人就沒必要以卵擊石，非要不一樣不可。

1. 朴載銀（박재은，Park Jae-Eun，一九六一），韓國作曲家，梨花女子大學作曲系畢，密西根大學作曲碩士，紐約州立大學作曲博士。曾任慶熙大學作曲系教授、首爾網路大學教養課程部助教授，韓國文化藝術教育振興院院長。

2. 栗本洋子（一九五一），日本作曲家、鋼琴家，愛知縣立藝術大學作曲系畢，經常親自演奏自身創作的現代音樂作品。

3. 李燦解（이찬해，Lee Chan-Hae，一九四五），韓國作曲家，延世大學作曲系畢，作曲師事朴在烈、羅運榮。美國天主教大學作曲碩士、博士。曾任延世大學作曲系教授三十多年，教育英才無數。

4. 徐京善（서경선，Suh Kyungsun，一九四二），韓國作曲家、首爾女大作曲系學士、碩士。麻省大學阿默斯特分校作曲碩士。與李燦解、李英子、吳淑子等人被認為是韓國戰後第一世代的女性作曲家。曾任大韓民國作曲獎洋樂、國樂、獨奏曲三部門首獎。

5. 李京美（이경미，Kyung-Mee Rhee），韓國作曲家、亞洲作曲家聯盟韓國分會副會長、亞洲作曲家聯盟秘書長、同事務總長、亞洲作曲家聯盟韓國分會副會長。一九八五年首爾大學作曲系畢，一九八九年獲哥倫比亞大學作曲博士學位。返韓後曾任教於多所大專院校、漢陽大學作曲系。近年退休後積極參與東埔寨藝術教育、學校創設等海外服務活動。

6. 位於瑞士巴塞爾（Basel）的基金會，收藏了二十世紀作曲家的作品手稿與相關第一手文獻。由瑞士指揮家、贊助加沙赫（Paul Sacher，一九○六－一九九九）於一九七三年所創立。

7. Andrei Tarkovski（一九三二－一九八六），俄國電影導演、歌劇導演、作家和演員，是蘇聯繼愛森斯坦後最著名的電影大師。被舉為舉世聞名的電影天才，富含長鏡頭與形而上題材的作品，被認為是電影史當中最重要和最有影響力的電影導演之一。

8. 《ЗАПЕЧАТЛЕННОЕ ВРЕМЯ》（Sculpting in Time: Reflections on the Cinema）塔可夫斯基唯一，且最重要的電影理論的著作，是他對電影本質進行思索的筆記和對話。

9. George Perle（一九一五－二○○九），美國作曲家、音樂理論家，創作受到第二維也納樂派影響，且自創了一套「十二音調性（twelve-tone tonality）」。

10. 郭松棻（一九三八－二○○五），臺灣小說家。父親是畫家郭雪湖，遺作長篇小說《驚婚》手寫本於二○○五年由李渝開始謄寫編輯，於二○一二年出版。

有講出來。這個問題當然無解，許老師不解釋就不解釋。許老師很多時候都是這樣，問他，不給答案，他就轉個話題，他會點我一下。或許許老師看到我沒有那種特質，所以提醒一下我這個小女子，我不懂。

（二）回憶吳靜吉的風範

吳靜吉雖然是心理學的教授，但是表演藝術界的大佬，臺灣第一個現代劇場蘭陵劇坊就是他創辦的，緣於他留學紐約在當地看了很多小劇場。他在美新處工作，負責「傅爾布萊特」的業務，現在從該處退休了。他對臺美交流做了很多貢獻，可以大佬自居。不管我們去開什麼會，包括國藝會、文化部、文建會，他都是一位一言九鼎的人。吳靜吉教授對整個表演藝術生態是非常清楚的，地位很崇高，是在臺灣文化決策層上的，說話是有份量的。當時我去請教他，除了給我建議外，也講了一句話，不要「虎頭蛇尾」。吳靜吉沒有在文建會的名單上，但他有種領袖氣質，知道能影響主事者就好。他是第一位把劇場印象提升上來，是一個令人刮目相看的君子，加上他本人能言善道，說話得體，以及他自身的魅力。像許博允，有其家世背景支撐，相對於吳靜吉就更加的不容易，他從宜蘭鄉下脫穎而出，也與他自身的意志有關，很令人佩服。

關於在音樂中，一直強調把傳統跟現代結合的觀念，或許亞洲和西方不一樣。當中國人可能壓力較大，即使面對藝術也是。中國的思維是要家天下、要救國救民，想很多響亮的口號。

有做這些前置工作，就會被韋恩納教授趕出去；做好了這些前置工作，老師上課就是直接排練。眾所周知，臺灣學生的讀譜較差，所以我安排作曲的學生去協助他們，告知曲子分析上的細節。這些完成後，才讓貝爾金老師開始上室內樂。我們當時從海頓的弦樂四重奏、莫札特的鋼琴三重奏、弦樂四重奏四，到蕭斯塔高維契的第八號弦樂四重奏都練過。我那時沒有很多時間看作曲學生分析是否正確，但是我會抽看他們寫的分析；尤其我找的多是吳丁連的學生，都做得很好。

臺灣的學生有一個問題，尤其是女生，即使是很棒的小提琴家，後來都結婚留在美國。所以我們做了半天，她卻做了人生的抉擇去結婚。馬老師跟我說，他最不喜歡教女生，她們在學時都很優秀，最後都跑去結婚，離開音樂這一行。留下來的作曲學生，有些在高中教書。人才的流失是臺灣一個無解的問題。但我覺得我盡力了，可以對天交代，結果怎麼樣我不強求。至少我很享受這個過程中那種遇到問題去解決的成就感，就像我說的，演奏的同學不會分析，就找作曲組的去幫忙。一個理想要落實，是要解決現實問題的，這是一個挑戰。

一個有趣的插曲是，我剛辦臺加兩、三年後的二○○二年，許老師找我去他家小酌，說：「我跟妳講，我們做音樂的，不要碰政治，好好做音樂就好。」他這樣講，我當時愣了一下，想說他第一句話說了什麼？我問他：「老師那你不是很常在做政治嗎？」他沒回應，過了半晌說：「喝酒喝酒！」這個話題就這樣帶過去了。我不知道他那句話是什麼意思，他是要我不要去碰音樂以外的東西？還是有另外的意涵？我心想：「那你可以，別人不可以嗎？」當然我沒

多事，我做到第五屆就做不下去了，覺得需要先休息。

臺加在加拿大跟加拿大政府有登記，還設立團體，同時也在臺北文化局登記。是在我唸書的曼尼托巴省（Manitoba）的藝術諮詢委員會登記的。因為那邊音樂人口比較少，所以考慮另尋點對點做文化交流。本來想要在溫哥華，許老師的姪子剛好在那邊，我就去問許老師是否合適？他說，如果覺得不合適，就去選其他地點，接著想到多倫多，但多倫多更遠。奇妙的是，當我衡量要跟哪個城市做交流時，一位加拿大華裔作曲家「李希望」（Hope Lee），突然跟我聯絡希望能合作，我跟他表示自己也正在思考這件事情，一切就這麼開始了！非常奇妙！好像人與人的天線對在一起。所以開始的那一屆二〇〇〇年就和李希望一起辦。她主要在卡加利（Calgary）這個城市，所以我們是以卡加利當地音樂人為基礎，加上我自己的大提琴老師貝爾金（Clara Belkin），畢業於德國李斯特音樂院畢業），來進行室內樂人才的培訓。貝爾金曾是柯大宜的學生，李斯特音樂院在六、七〇年代培養出非常多優秀的指揮家及音樂家，是個良好的音樂溫床，因為他們的課程有個室內樂的訓練，由韋恩納（Leo Weiner）來教授。貝爾金，因為猶太人身份在戰後逃到加拿大，一開始找不到工作，最後落腳在我們學校任職，因此他是大材小用。所以我就想把李希望那邊和我有的兩個資源結合。

當時我在想，卡加利這群人都比較年輕，我應該為我要辦的音樂營建立起一個信仰。所以我請教貝爾金在李斯特音樂院室內樂課的經驗。他告訴我，他們在開學時會以註冊的學生為主，把整個學期可用的曲目都列出來，上課前一定要先讀好譜，且分析完才能來上課，如果沒

他跟我說，他還加進許多作曲家譜上沒有的東西。自然的，這首曲子只能由陳中申自己來演出。

馬老師找到對的人來幫他，而我就是沒有，我那時完全沒有想到這個點，只是注意截止日期來

計畫我的寫作。所以說馬老師懂得用人，EQ很高，也恰好有陳中申這個學生的合作，後來陳

中申也變成了馬老師寫國樂曲的顧問。這要靠緣分，想有學生是懂得作曲，又懂得國樂，不是

每個人都得以有的緣分。

作為社會中的行動者

（一）臺加音樂與藝術交流基金會

我之所以從事臺加音樂與藝術交流基金會，也是周老師鼓勵我去做的，他說，我如果要回

臺灣那就要做一些事。他是典型的中國文人，認為我回臺灣，不是去享受，而是要懷有理想去

完成，這個理想是為人師表培育人才，所以他說我能做這些交流的事。其實我無悔，因為需要

有人去播種，當時做這個很不容易，因為沒人做，很難申請到經費。為了這件事我還跑去請教

吳靜吉教授，他鼓勵我：「這件事早該做了！」但缺這、缺那的，當時我是做室內樂種子人才

培訓，他告訴我臺灣就是缺這個，鼓勵我盡力去做，不要想太多，我說我盡力。後來發生了很

麼好的女性本質卻無法被社會接受？所以兩個樂章就只在寫這兩位女性，可是小說裡是沒有多加描述，因為這些女性是被壓在社會的最底層。

國樂作品《兒時情景》

給國樂團的作品《兒時情景》，是我試圖突破西方訓練的嘗試。但我最後才發現國樂器的共鳴體較小，要讓國樂團產生交響樂團的共鳴幾乎不可能。作曲家若以西方管絃樂法來配器可能會失敗。我創作之前應該好好請教國樂團的演奏家，如何解決這個差異，也許他們會說：「啊！這麼簡單就能解決的事情！」總之我想了半天，離真實的國樂團還非常遙遠。我在不理解這些困難的情況下完成了那部作品。寫完才覺得聲響如此單薄，像被壓縮過一般，原因就是共鳴出不來。後來我就不再接國樂大團的創作，但有嘗試小編制的西樂加國樂的創作，如《雲飛高》。

過去國樂團的一些爭論，我所知道的是，有人討論國樂團是否應該存在。國樂團這個形式，在中國傳統音樂的範疇是沒有存在的，但是莊本立等是不贊成這個看法。莊本立原本主修電機工程，但他們想要成立國樂團。我回臺灣不久時，馬老師跟我分享過一還在東吳教書時的經驗，有一個學生陳中申，當馬老師在撰寫《梆笛協奏曲》時，抓空檔請還在學的陳中申，說明一些樂器技術上的問題。《梆笛協奏曲》之所以會成功，就是有作曲家跟演奏家局內人的合作機緣。現場演出時可以聽見的梆笛滑音，這在譜上是沒有被記下的音符；我後來問陳中申，

356

這些東西，他不先講自己的理論，而是以歷史的觀點從史特拉汶斯基《春之祭》開頭那段低音

管講起，再帶入荀貝格、貝爾格跟魏本，講到十二音的對稱性（symmetry）。他的這堂課上讓

我受惠良多，後來我都用這些理論在創作。當然，因為他是西方人，所以講的是十二音，但我

不希望再去做同樣的事，所以用調式調性來處理。

管弦樂《大磺嘴隨想》、《異鄉人》

下一個階段的作品是將理論以及自然界的景做一個結合，如管弦樂《大磺嘴隨想》。創作

的發想源於我常常去陽明山，將我爬山所聽到的聲響，如鳥鳴、風吹樹梢、走路等聲音當作做

動機放進曲子中。有幾個動機純粹是鳥鳴的聲音。此外，我也根據閱讀郭松棻小說《驚婚》[10]

的經驗，寫作了管弦樂《異鄉人》。在這部作品有放入我對歌劇的幻想，我創作的時候是有畫

面的，但都較為灰色的。我雖然有為這首曲子構思劇情，但沒那麼線性。原因之一是，很難把

曲子寫得像小說般的線性，之二則是，郭松棻的原著中很少描述女性角色，基本上都著重於亞

樹，以男性為主。音樂學者林幗貞對我作品的研究有點出這個觀點，她表示，原著小說是以男

性視角觀看，但我作為一個女性作曲家，卻能把小說最底層的兩位女性角色拉出來，作為獨立

的兩個樂章《伯母》及《倚虹母親》。的確，我試圖凸顯了女性在這小說裡給我的感覺，希望

寫出那個年代的女性。如果我們理解那種「小時美麗，妖嬌美麗」的四、五十歲的女人，再看

看《驚婚》的故事，就會感受到女人背後的故事是很不幸的。這本書讓我感觸良多，為什麼這

性，我就沿著這一個思考把書寫將來式；那過去式呢？它怎麼辦？我想起一個蘇聯的電影，導演是塔科夫斯基（Andrei Tarkovsk）[7] 在一九八六年的一本自傳兼電影理論著作《時間中的塑形》（Sculpting In Time）[8]。做為一個電影人，他這麼描述一個概念，他說很多電影中處理夢、處理過去，畫面一定用灰色的，沒有彩色的；灰白畫面的流動性一定較為停滯，這個感覺可以代表過去式。於是，我在想要怎麼寫「過去式」的時候，就想要不要把調式的東西當作過去式來處理，但是還是根植在調性跟調式的基礎上。所以我於二〇一三年的室內樂作品《雲飛高》，不僅帶有五聲調式，也有莫札特的一段旋律，那就是一個完全調性調式，五聲調式的東西。我還希望能解決自己的曲式，或者時間上的控制。這一點是被盧炎老師的作品所啟發的，他處理得還不錯，他非調性的樂段跟五聲的段落的銜接處理得相當好，很可惜，我原本有很多機會可以問他，但是就沒問。盧師母邀請我們去整理老師的東西，因為我對他的曲子熟悉，在聽或閱讀譜時就發現，他對調性就是五聲的部分處理得隨性，但我就是一定要鑲在調式跟調性的基礎上。例如《雲飛高》的片段調性是 F，調式也會是 F，我希望以這個方式去處理。所以音高結構有控制下來，我也不諱言是用對稱音高寫的，雖然這是一個老掉牙的、從跟周文中學習時期就採用的做法。

全音階（whole tone）和八聲音階（octatonic）也是屬於那種對稱性音高。但我較傾向借用一個美國作曲家波爾（George Perle）[9] 的概念，他一九七七年出版了一本《十二音調性》（Twelve-Tone Tonality）。我們在博班時上過他的課，他剛好要退休，就被周文中聘請過來，以一學期教我們

354

《雙溪素描》、《雲飛高》

我從回國開始思考要怎麼寫才能代表我自己的聲音,其中一個思考就是織體、內容要怎麼樣,才能代表我自己的聲音,這是我一直在思考的,也是現在進行式。但真正能夠從作品中實驗是《雙溪素描》,調性、調性要怎麼融合在一起?比如說調式,當然是五聲調式,調性比較強調一個中心的概念。那因為我在東方,所以我調式自然會以五聲為主,我不以七音為主是因為我覺得七音就比較接近西方,除非音級的方向抓的很好,但我覺得自己還沒有把握抓的這麼準,所以就只尋求一個基本的,就是調式跟調性中和在一起。真正把這件事情想清楚、實驗出的曲子是《雙溪素描》,我覺得還算可以,至少調式調性能夠得到平衡。如果對音高的結構處理不好的話,是無法做到這件事,無法往下一步去思考。所以第一點要把音高的問題解決,就是調式與調性的平衡,我覺得在《雙溪素描》是蠻可以的,我自己覺得是有做到,多好我不敢講,那不是我自己評論的。

《雙溪素描》之後,我開始思考音樂時間的問題。我們都知道聽音樂的當下就是現在式,頂多現在式、現在進行式的兩個選項,此外就是過去式跟將來式,所以時間有這三個東西,至少在音樂的聆聽上是這樣。我回頭想,作為一個作曲家,要怎麼處理這樣的時間段才能好一點,我們無法離開這些現實空間裡的三個面向。後來我想到一個方法,就是我能夠重複現在式,把材料重複;將來式,原則上只能有一次,但可以有很多個,比如說A段、B段、C段這樣拼,但不傾向重複。將來我們都能發想,明天會發生什麼?未來會發生什麼?有很多的可能

音樂事件滾動到某個極限的時候就該換了，而有些人是滾到不知道什麼地方都還不知道換。我認同譚盾的是他這個能力，其他方面的我覺得還好。相比之下，陳怡是他爸爸要求，所以從小就拉琴，即使文革時期無法拉琴，也用弱音器偷偷拉，所以她是裡面訓練最扎實的。周龍則是介於他們兩者之間。陳怡的 EQ 是非常棒的，總是笑笑的鼓勵學生。但聽說後來譚盾的《Ⅰ House》被法國評的一塌糊塗，說他是賣中國文化之類的。我覺得他是一個表演藝術家，因為他勇敢在臺上去指揮，他就是敢，像我們哪敢？臺灣作曲家都不敢。這些人的成功，跟中國是個大國有關，另方面他們經歷過文革鬥爭那樣可怕的過程，不在乎臉皮薄厚，敢不敢表現，抓住機會，就是生死之間的抉擇。

（五）我的創作與關懷

基本上我的訓練是非常西方，包括我的論文，雖然內容是一些從古琴中截取材料作為我博士論文的基礎。我現在回頭看，真的是因為從小在西方學習，加上基督徒，受到西方影響更大，在老家教會軍樂隊的伴奏和長期聽四聲部和聲，寫合唱曲就顯得很自然，就是那個音域會寫得很自然。也因為從小就在那個環境裡，缺點就是會框在那個地方，而且視為理所當然。一直回來臺灣，我才做了很大的反省跟思考，跳脫從小生長的環境真的很不容易，除非自己有強烈的慾望想去克服。

得非常可惜，他說他的思想不少都從周文中這裡來的，最後沒有能來是很可惜的一件事。周文中老師可能也有反省，之後他就從中國找來了一群上海、中央音樂院的學生，沒想到造成中國作曲家在美國的轟動。

周文中帶到美國的這批中國年輕作曲家之所以能成功，也許有個歷史因素。當年希特勒屠殺猶太人時，有一位中國駐維也納總領事何鳳山，幫忙弄了特別簽證讓那些逃難的猶太人到中國，促成二戰之後猶太人普遍對中國人心存好感，甚至是感恩的。所以當周老師把中國人帶到國際時，下面很多觀眾是猶太人。像譚盾剛到美國時，有一個猶太人自願做他助理，一個女生，到現在可能都還沒換。譚盾從一九八三年左右來到美國，第二年就在古根漢博物館辦音樂會，也請到英國的 BBC 全程錄影跟採訪，即使他那時做了陶的樂器，採訪的時候，BBC 主持人問他：「你可以幫我們介紹這是什麼樂器嗎？」節目單寫這是他自己做的，但是他當場沒有直接回記者的問題，只是拿起其中一個，用棒子敲了一聲，聲音非常清脆，然後只講了一句話：「Isn't it beautiful ?」這種舉動讓那些貴婦從此驚為天人。譚盾就有這種群眾魅力，外表給人印刻的印象，剃著平頭，穿的像凱吉那種卡其色布衣，非常有男子氣概。後來他跟凱吉是好朋友，因為凱吉也很嚮往中國文化。現在的美國基本上是猶太人控制政治、財經，因為這樣的歷史因緣，造就這些中國作曲家有了這一片天。

其實回過頭來看譚盾的求學背景，他不是這群從中國來美國的年輕作曲家中在音樂知識和能力方面最好的，但是他敢且有膽。在音樂上，他具有一個掌握時間的敏銳度，他知道一個

351

談談，他太太不贊成，但是周老師最後還是決定接受。周老師很謹慎地請當地的房仲估價員來估值，好像估了大約十五萬兩千美金的市價，周老師就以這個價格購買。而且周老師也很謹慎請律師寫買賣的文件，這些資料全部都被周老師保管著，我在二〇一六年暑假有看到這封律師的文件。只是他不願意去反駁謠言，僅一笑置之。

其他的軼事

周文中第一次來臺灣是一九七三年，許博允邀請的。當時周老師先去了中國大陸，從重慶出境，當時他在臺灣被列入黑名單。周老師跟我說，他當時被許博允帶到一個辦公室去見那個年代的臺灣特務高層王昇，那是一間非常大的辦公室，會客室在一個盡頭，王將軍的辦公室在另外一個盡頭。招待的人把周老師和許博允帶到會客室，王將軍來時，許博允上去和將軍聊天講了很久，把周老師晾在一旁，過了好一陣子許博允才想起要引薦他們兩位。周老師一上前去，就看到厚厚一疊「周文中」的檔案夾，才知道原來是來見這樣的人。周老師來臺灣的第一站是這樣的場面，但因為許博允長袖善舞，把這件事就給解決了。

周老師一次跟我說：「我當時沒有多收一位臺灣人很可惜！」他指的是吳丁連。周老師有說，他沒辦法在決定收人的會議上面說「我要收他」，是因為他們所上有一個不成文的規定，如果在美國唸一年的碩士，是絕對不收的，一定要唸兩年的碩士，研究所才願意收。他說這非常可惜，因為一個銅板無法發出聲音，需要兩個銅板才行。這件事我也有跟吳丁連講，他也覺

和科法朗克的專業團隊對抗，最後勝訴了！後來才有辦法在沒有法律爭議的情況下將這些東西送到保羅・沙赫基金會。他做了這些事情，卻從來沒有跟任何人講，少人知道，甚至人家羞辱他的時候也不說話。我問老師：「那是露易絲的女兒把畫都拿走，為什麼不報警？」他只回應我：「那個時代在美國報警沒什麼用，充其量就是去寫個筆錄罷了，而且我是個亞洲人。」他知道亞洲人在當地的處境。從這些種種你能看得出這個人是做大事的人，他是有一個很遠大的目標。

保羅・沙赫基金會在接受瓦雷茲資料捐贈時，周文中也邀請在法國及意大利的瓦雷茲家族來，並且告訴基金會，版權得到的費用其部分要給他們。由此可看到周老師的正直，很多誤解他也不去解釋，他覺得解釋沒有用，還不如去想想律師函怎麼回，他寧可細心在這些實際的事務上。其實他都知道他們是誰，知道他們在哪，德國一個、法國一個、美國一個，基本上就這三個，其中一個不講，就是偷瓦雷茲東西的人，透過露易絲拿到一些資料，就覺得他是瓦雷茲的代言人，這是很複雜的歷史，包括發生竊案時周老師第一時間沒有報警，在法律上就失去了一個正當性。他是從中國回來之後才發現露易絲的人跟一些收藏品都不見了。

另外，大家也傳那個房子是瓦雷茲送給周文中之類，其實不是，是周文中用市價跟露易絲買下來的。起因是，原本周老師已想搬家，也在紐約上州找房子，某一天跟露易絲聊天時（因為周老師對露易絲很好，就像對待媽媽一樣），提起師母跟他已經在紐約上州看房子了，露易絲遂提議說把房子賣給他們，然後她住在三樓，讓周老師他們照顧。周老師回覆說回去和太太

他做什麼都在那個家的一樓，導致東西都亂成一團，而且沒寫日期。主要的就是沒寫日期，要懂瓦雷茲的人才會懂得如何整理，光這點周老師就花了非常多的時間。

周老師是一個組織能力非常好的人，可以在一堆亂象中抽絲剝繭去找出每個作品的草稿、資料等等，他有這個可能別人沒有的洞察力。我看過現場的照片，真的就是亂成一團，有的在垃圾桶旁邊，有的貼在牆壁上，周文中老師會一個一個翻開、檢查整理出來，這是第一個花很多時間的事。第二點是，瓦雷茲在世時，除了周文中老師外還有其他學生，他們之中有兩個要來偷手稿等，每次都趁著瓦雷茲不在家時才去。他們懂得取悅師母，師母就說：「好啊！好啊！」東西就是這麼被偷走的。第三更嚴重的是，瓦雷茲老婆露易絲（Louise Varèse）的女兒（因為瓦雷茲跟他老婆沒有子女，這個女兒是老婆跟前夫的孩子），趁周老師第二次去中國的時候，到瓦雷茲的家把裡面所有她繼父收藏的名畫作都搬走，還把露易絲帶到波特蘭（Portland）。從那之後，周老師就沒有再見過露易絲了。他說他最後一次接到露易絲的電話說：「I want to go home！」從此再也沒見過露易絲，不久後她就過世了。所以有很多東西都是這樣被拿走的，但是周老師也很厲害，不死心的一一去追蹤，那些被拿到哪拍賣。後來有查到的，有些被阻止下來，有些已經被變賣了。

周文中還有法律上的一些訴訟，他不是律師，卻跟律師對打。科法朗克出版社（Colfranc Music Publishing Corp）擁有早期瓦雷茲的手稿，但沒有付瓦雷茲任何費用。所以周老師就幫露易絲爭取版權費用，科法朗克甚至還想壟斷，就把瓦雷茲的東西佔為己有。周文中花了十幾年，

他也說：「要訓練一個知識分子，是要能夠改造社會，如果他沒有眼光怎麼改造社會？」

他還推崇孔子，四書六藝，讀書之外還要用藝術的訓練去培養第六感。第六感就是直覺，以此去觀察一個地方，透過這種訓練可以看到別人看不到的，洞察力就是這麼培養出來的。所以他其實是非常典型的中國文人，完全遵循文人那一套。後來離開家鄉去美國發展，是一個歷史的因素使然。但是他是完全尊重傳統的一位文人，那種傳統不是保守，而是嚴謹地遵循傳統知識分子的精神。上面所講的一些周老師做的事情可以驗證他的文人態度是始終如一的。另外周老師有一種專注態度，是非常可怕的。比如說，我每年暑假都回去幫老師做一些事情，師母或朋友在隔壁桌子聊天及喧鬧聲，他在旁邊的桌子閱讀或研究他的資料，我則在桌子的另一角整理資料，旁邊發生什麼事情都不會影響到他，始終非常專注。那樣的態度能讓我知道「要這樣才有資格當讀書人」。

周文中與瓦雷茲

瑞士的保羅・沙赫基金會（Paul Sacher Foundation）[6]專門收藏現代音樂手稿等資料，收藏了瓦雷茲（Edgard Varèse）和周老師的手稿資料。瓦雷茲的東西本來是周老師在保管，關於這件事也有各種說法，音樂學圈講的很難聽，有一派人完全要打擊周老師，說他是扣留這些寶貴的資產不給大家研究。說到這點，首先要考慮到瓦雷茲的東西其實是亂七八糟的，周老師花了非常大的心思整理，花了十幾年時間整理亂七八糟一大堆的手稿等資料。因為瓦雷茲沒有錢，所以

347

Center for Contemporary Music），萊納（Fritz Reiner）是前芝加哥交響樂團的指揮。周老師是第一任「萊納作曲家」，他幫這個單位募款、找了很多錢放在那裡，讓將來接任者可以辦活動。

二〇〇四年我回紐約看望周老師時，也拜訪我當年在碩班時一位的指導老師勒道爾（Fred Lerdahl），他擔任當時第二任萊納作曲家）時，勒道爾才跟我說的：「我現在才知道周文中留了這麼多錢在那個單位。」所以看周老師做事情，也不會去跟別人宣傳，臺海兩岸的會議也是他到處奔走想盡辦法。哥大成立藝術學院，他當副院長，他跟董事會說他不要當院長，當副院長就好。他說：「我最重要的工作就是募款，讓這個院能存在，讓院長去社交就好。」事實上在他擔任副院長的十八年間，都在募款，可是董事會聘請的院長不是他的決定權，既然董事會聘了他，也就接受，他也不會去跟董事會說：「他這個人也沒有在募款，那怎麼營運？」總之就把募款的工作扛下來，讓藝術學院能夠營運下去。

周老師在中國大陸也做不少事情，比如說他做雲南的文化環保。他把絲綢之路南端在雲南的一個沒落了、隱藏在草叢裡面的小鎮（巍山）重建起來。他有這個知識，知道這裡在過去是一個很重要的地方。於是他去聯合國找錢，把它變成一個觀光的重鎮；他做起來後，有很多中國人就跟著去學他。周老師不一樣之處，是在於他會去做創發一些他覺得當時能做的事情，不是為名，而是把自己視為一個文人。

照周老師的說法，文人「做官」是為了要「改變社會」，而不是為了變成學霸，這是他常會說的話。

現原來是一份族譜，翻閱後才知道他是周敦頤的後人。周敦頤跟易經有很深的關係，所以周老師自然會用易經去思考和體驗樂曲的理論，他認為可能隱約有這些在他的血液中，所以往這個方向走。他說他跟周敦頤最大的不同就是——「先天八卦是右向左，而他的八卦是左向右」，方向不一樣，其他的細節都一樣。後來他就按照他自己發展出來的方式繼續走下去。

當代的生涯中，周文中老師是親身實踐「文人精神」的一位代表性人物。且看他成就了多少事情，他在那麼艱難的一個時期把這麼多優秀的作曲家帶過來；又在黑膠唱片公司「作曲家錄音公司」（Composers Recordings Inc，CRI）破產的時候去接手，就可以看到這個人是個做事情的人。人家是做經營好了再來接，而他卻是CRI宣布破產，有人問他可不可以幫他們做一些事的情況下，選擇接手，不僅把CRI救起來，之後還有盈餘才卸棒。

哥大有一個以前芝加哥交響樂團指揮為名的「弗瑞茲·萊納當代音樂中心」（Fritz Reiner

圖說（上）：2019年於紐約周文中居所，慶祝老師96歲生日

圖說（下）：左起，潘世姬，周文中老師

去中央音樂院面試的事情，許老師的反應是：「不然妳來師大音樂系教好了？」但他不是主任，所以只能讓我當兼任老師。我拜訪的第二個是馬老師，他直接叫我去那時還在蘆洲的學校找他。然後帶我在學校到處看，去了圖書館、美術系最後回到音樂系，音樂系的主任劉岠渭不在，只有助教簡單介紹。那天我也跟馬老師說了去央音的事，馬老師很謹慎的問我有沒有去見其他人，我就說有去拜訪許老師，他接著問我許老師說了什麼，我說許老師想讓我去師大教書，但只是兼任，馬老師說：「不用啦！妳就來這裡。」我當下沒有答應這些工作，前面說的中央音樂院一百七十五人民幣的工資，也是我回紐約才看到的，也是事後寫信給兩位老師報告這件事，我老公也覺得這樣不合適，讓我先留在紐約。這就是一個報備，也不是要在他們那裡求什麼工作機會，因為去臺灣拜訪了兩位，需要給一個交代。後面就和我前面所說的，馬老師後來幫我找到了工作，一九八九年我就回來臺灣任教了。

（四）周文中的「文人精神」

周文中老師提出的「文人精神」，對知識份子都有影響，包括我自己。周老師的想法，和他認知到他祖先是哲理大家周敦頤有關，且跟易經的關係非常深。他起先並不知道有這層關係，是大陸開放後他回中國大陸祭祖，他們在常州是大戶人家，有個他們供養的廟，裡面許多東西在文革期間皆被破壞。周老師無意間在屋樑的一個暗角發現一個東西，請人家拿下來才發

因為這個很清楚是很西方、動機發展的作品，所以一定要放，一定要先讓他們知道你懂這些技巧，之後想要再放那些基隆、漁港素材的作品就會被接受。馬水龍接納了我這個意見，音樂會也相當成功，獲得的評語也都挺好的。我和馬老師的緣分就是這麼建立起來的。

一九八八年八月，周老師在哥大舉辦了一個「海峽兩岸中國作曲家座談會」，我當時是行政人員，擔任完這個工作後我才去北京面試。這個活動是周文中老師辦的，當時譚盾、陳怡、周龍他們都在紐約，皆是中國代表，都很年輕，反而是臺灣這邊的代表都有些年長，非常不對稱，我覺得很可惜。當時吳丁連沒有去，許老師是個以和為貴的人，可能覺得他太年輕，怕他說話太衝。周老師是一個有赤子之心的人，想做的事情也不會想太多就去做，他覺得海峽兩岸走到今天差不多該碰面了，就提出這麼一個座談會。許常惠老師跟吳祖強都樂觀其成，在周老師多方與許常惠及吳祖強協調與努力下，最後促成了這個歷史的會面。我的觀察是，座談會後來變得有些支離破碎，因為每個人的歷史認知跟周老師不同，其他人都是帶著自己的想法來，而不純屬當作一個歷史事件，我覺得是相當可惜。反而因為周龍、譚盾、陳怡等人是周老師的學生，所以他們在兩邊處理的變好。但我覺得座談會後來變成每個作曲家的自我個人陳述，覺得很可惜，當時周老師很希望能多促成兩岸文化上的交流，將來才有可能統一。看後來也只有許博允在上海等地辦了幾次「上海—臺北音樂薈萃」，但後來好像也累了，現在也沒有那麼積極，也可能年紀大了。他也想要交班，也有找過我，但我沒有辦法。

一九八八年去中央音樂院後順道回了臺灣一趟。第一個看的當然是許老師。我跟他說剛

論統整成冊，最後由中央音樂學院在二〇一九年出版為《跨文化語境中的中國音樂教學》一書。

在哥大的時候，跟周文中老師比較沒「緣」，因為他忙著做中國教育，重點在照顧陳怡、周龍、譚盾等人。周老師覺得這些人好不容易從中國來到世界舞臺，要讓世界看見中國人是多麼的棒。因為我不是從中國大陸出來的人，所以我較是在旁邊靜靜的看著。我跟周文中老師的緣分應該是畢業之後才開始的，這也是許老師教我的：因為當時許老師寫了賀卡給我，第二年我就一定要比他更早寫賀卡；後來我就養成這個習慣後，就也會寫賀卡給周文中老師，會跟他報告我在臺灣的這些工作。我畢業的時候，周老師勸我不要回臺灣，他認為臺灣的文化太單薄；一九八八年他把我介紹去中央音樂院，跟當時院長吳祖強的面試都通過了。中央音樂院發了一封信函，告訴我工資是一百七十五人民幣，我先生建議我不去任教。

去中央音樂院面試後，我想順便回來臺灣看看，尤其我那時跟許老師他們很熟了，馬老師又曾是我的房客。這個緣份來自於馬水龍一個東吳的作曲學生王學英，一九八六年她知道我們剛在皇后區買了房子，她告訴我有一個很有名的臺灣作曲家獲得「傅爾布萊特」（Fulbright）學術獎要去哥倫比亞大學，問我要不要把房間租給他。我當時完全不知道馬水龍是誰，但是想也是作曲家就答應了。馬老師來了之後很客氣，每個月都會邀請我到他的公寓裡面去聊天，問我現在學什麼，他很懂得提問，所以我們有源源不斷的話題。後來他在林肯中心開音樂會，問我現在學什麼，他很懂得提問，所以我們有源源不斷的話題。後來他在林肯中心開音樂會，訂節目內容的時候也問我意見，說這個要不要？那個要不要？我說這裡是紐約，要讓他們聽得懂，至少要讓樂評知道你是一個有料的作曲家。他原本不想放管風琴那首，我說那個一定要放，

在沒有父母陪伴下自己搭飛機。見到他時我感到很驚訝，心目中的巨人居然是這麼的矮小。面試時，他告訴我他只教博士班，所以我唸碩士期間不會被他教到，接著他說他會引介碩士的老師艾德華（George Edwards）給我，如果我這位老師收我為學生的話，以後我唸博士就能給他教。周文中打電話給艾德華老師說：「我現在這裡有一個人想要讀碩士班，等等過去面試，你再看看。」然後我就過去了。大家聽到周文中都很客氣，考試內容也挺簡單和基礎的一些鍵盤和聲等觀念、看看曲子哪裡需要轉調；我還記得他考我華格納的一個片段，能感受到這不是要為難我的考試。他們的考試是非常人性，不像我們這種很可怕的考試，所以我很順利地入學，那個年代可能不是很多人想要讀書，所以我才能順利的入學，因為我知道我不是最優秀的，而且底子不像那些從小音樂班的，但我有的是熱情。

我在一九八○年進入哥倫比亞大學就讀研一。周文中老師偶爾會讓我去參加一些他的活動，我猜可能是想要觀察我適不適合做他的學生。有一些重要的活動他會讓我參與，不是硬性要求，只是告知有這個活動希望我能到。長期下來，我在碩士時就和周文中老師頗有互動。例如一九八二年研二時，北京大學的陰法魯老師到哥倫比亞大學當訪問學者時，跟周文中老師有合作開一堂課探討中國音樂上的一些問題。那堂課周老師也讓我去旁聽，在那堂課上我認識了王櫻芬、張己任、陳藍谷、梁銘越。梁銘越跟王櫻芬都是從馬里蘭來的。學習結束後，周老師就安排我們和陰法魯老師一起吃飯，陰法魯老師談的都是很古老的中國歷史考古學。後來有一位中央音樂學院的張柏瑜對我們當時上課的內容很感興趣，周文中老師找我幫忙把那學期的討

得這實在是太過頭了。這沒有絕對的對與錯，而是每個作曲家不同的選擇。荀貝格從傳統的角度理出他的見解，對我們影響非常的深刻。那本理論書給我最深刻的印象就是這個觀念，要選擇循序漸進，還是選擇像華格納一樣的開創者。我的選擇當然是比較傳統，所以我的音樂也會有這種機制在控制著。

（三）從紐約到臺灣

我在加拿大就讀到大四的九月下旬，要做畢製，確定畢製的時間後，我就寫了一封信給周文中老師。當時我並不知道周老師在哪裡教書，就到圖書館去找，發現他在紐約哥倫比亞大學。當時我並不知道哥倫比亞大學，就寫了一封信給周老師說我想跟他學習的緣由，可以追溯到我在臺灣的時候對他的記憶。信中我跟周老師說的大概是：我國三那一年（一九七二年）要考高中時，大家暑假都在拼命唸書，在我們那個年代趙琴主持廣播節目「音樂風」，每晚十點三十分到十一點播放。有一天晚上我較晚才打開節目收聽，當時播放的曲子已經接近結尾，剩下兩分鐘，因為那首曲子很短，我很認真聽，想要知道那是什麼曲子，因為那個音色很像雷姆斯基高沙可夫《天方夜譚》的音色，曲子結束後主持人便說這是美籍華人作曲家周文中的作品《花落知多少》。聽著廣播，我當下立即有個衝動，總有一天要跟這個人學。

我寫信給周文中後，他很客氣地回覆讓我去面試，我便獨自搭飛機去紐約；那是我第一次

比亞大學藝術學院作曲所跟現在很不同。現在的哥倫比亞大學走到較像一個比較好的州立大學，在那個年代還抓到和上一代的傳承，而目前這一代的老師算是個大匯流，有從歐洲過來的，有搞爵士音樂的，有專精電腦音樂的，也有專攻美國音樂的，跟上一代很非常不一樣。

當年在哥大求學我是蠻幸運的。我們一位教理論的老師卡爾本特（Patricia Carpenter）是當年在加州跟荀貝格學習的。卡爾本特跟他的弟子內夫（Severine Neff）一起翻譯、匯編荀貝格散落在七處的文章，整理成一本書《音樂的觀念和邏輯，技巧以及呈現的藝術》（The Musical Idea and the Logic, Technique, and Art of Its Presentation）這項工作非常巨大，因為要從德文翻譯成英文再整理。周文中老師在擔任作曲所的所長時有針對課程設計成六個理論課，每學期一個，從文藝復興一路到現代，其中第五個理論課就是卡爾本特在講荀貝格的和聲，講的非常好。

荀貝格基本上是自學的，有很多自創的觀念，比如在和聲學說「中性化」（Neutralization）這個字，當時在其它的教科書中是找不到這個字眼的，這是源自他自己對調性音樂的觀察。也就是，荀貝格認為在介紹加一個變音之前，要先把這個變音的自然音介紹出來，像要表達 F#，要先引介 F 再到 F#；要引介 A♭，要先介紹 A 才能進到 A♭。這是荀貝格觀察到傳統的前輩是這麼循序漸進的使用，而不是隨便亂用，這就是他精準抓到整個發展的主線。如果回過頭去看布拉姆斯等人作品，會發現他們是非常謹慎的使用變化音，而不是隨便抓一個音進來；這也是為什麼克拉拉舒曼會這麼反對華格納，因為華格納把這個規律給打破，他想要怎麼樣就怎麼樣。

雖然說華格納是一個革命家，能夠不管規則，但是對於這些捍衛傳統調性音樂的人來說，就覺

大的幫助，他告訴我：「這些孩子就很會寫，你只要鼓勵他，告訴他寫得很好這樣就好了。」所以只要有他的學生來找我這裡學習，我就用這一招對付。不過吳丁連的學生底子都打得非常好。這也要感謝盧炎老師帶回來沙赫特（Carl Schachter）的《和聲學與聲部進行》（Harmony and Voice Leading）跟傑普森（Knud Jeppesen）的《對位法：十六世紀的複音聲樂風格》（Counterpoint: The Polyphonic Vocal Style of the Sixteenth Century），這些材料對吳丁連影響很大，在他還沒有出國時，是盧炎老師給吳丁連這些東西，不然以他這種師範體系的功能和聲教學是很難轉換成線性的思考方式，但也因為他悟性夠高，像他悟性這麼高的人不多，這些東西在他出國後自然也就接觸到了。吳丁連老師在臺灣灌輸了很多臺灣的年輕一輩的作曲人才非常好的作曲觀念。

盧老師在臺灣的音樂教育幕後做了很多事情，他不是臺前呼風喚雨的人，但他在檯面下做了很多事。他也常告訴我要注意哪些，後來真的都應驗了，他實在太厲害了。盧炎老師和許常惠老師是同學。許常惠老師早年比較邋遢，後來師母何子莊會幫他整理行頭，所以穿得比以前體面。

大四畢業之後我到紐約讀書，紐約有非常多當代藝術作品，聽覺或視覺上都大受震撼。當時《紐約時報》（New York Times）的文化版面「藝術與休閒」（Arts and Leisure）都是整本，二十幾張，不像現在只有一兩頁，因為這麼多頁，所以一定有專屬的主筆。在紐約，我每個禮拜就是這樣被轟炸，如果有勳貝格（Harold Schonberg）就是從紐約時報的主筆退休後寫書。在紐約時報現成就有最好的，反而課堂上的內容就比較一板一眼。我想那個年代的哥倫渴望要學習，這裡現成就有最好的，反而課堂上的內容就比較一板一眼。我想那個年代的哥倫

我很重要的書是綠皮的寇普（David Cope）的《新音樂作曲》（New Music Composition）。這本書從音程開始講，音程分奇數和偶數，很有趣，奇數根音是在下面，偶數根音是在上面，這本書對我們沒有上音樂班的學生來說很棒，因為作者把一個複雜的現象用精確的方式傳達如何看待音程，對我影響很大，對節奏也有自己的看法。這兩本書對我們要走進現代音樂是很大的養分，但是臺灣好像沒用這些書。

七〇年代比較流行用科學的方式看待音樂，因為美國那時推行電腦音樂，需要這些科學的方式去幫助那些原本可能在做程式後來想改行做音樂的人們。這些書對他們的幫助很大，雖然現在看到很多從電腦工程轉到電腦音樂的人，所寫的音樂都非常難聽，這是因為他們對音樂沒有一種天生的美感，他們可以學習，喜歡排列，但就是沒有那種音樂的美學底蘊。也許將來會出現一個很會編程同時具有音樂美感的人出現，但在我那個年代是沒有的。不過這些書對我們這些不是從程式轉過來的人來說，幫助也很大，我相信對凱若博來說也是這樣，後來他很多想法可能也是從這些新音樂的教科書來的。

國外和臺灣的體系很不同，國外很少有音樂班體制。美國有，但是很少，全美國就四所，它們不是音樂班，是特殊藝術教育。臺灣的音樂班從國小開始，從小被篩選到大，並且從小就被形塑在某一種技術層面，視野在音樂中沒辦法拓寬。像我們是從比較廣大的視野來形塑，我有時候會想這些師範體系出來所教導的學生對於臺灣社會影響是非常大，想要鬆綁是非常困難。除非是那些有自覺自發的人才可能轉變，不然是蠻難的。反而吳丁連那句話對我教學有很

級都沒分組，到三、四年級才分組，我的同學也很少，才五個，最後還繼續學作曲的就剩下我和另一個同學，他現在是英屬哥倫比亞大學（The University of British Columbia，UBC）的副院長凱若博（Patrick Carrabré）。我們的老師特納（Robert Turner）很不錯，在進我們學校前他是溫哥華加拿大國家廣播電臺（Canadian Broadcasting Corporation）的音樂總監，他聽大量的音樂，也策劃許多現代音樂節目，但他後來選擇教書。我覺得這個老師一個很大的優點是閱讀量很大，他會買許多當年剛出版的新書來閱讀，看完後就給學生們傳閱，我們學生能在上面發現許多老師做的筆記，都是淺淺的鉛筆畫重點，這就是身教，告訴學生們讀書要這麼讀。因為有五個學生，所以就要輪著讀，第一個去讀這本書的人一定不會告訴你他要去讀這本書，所以就要乖乖排隊。

老師他每學期開出的閱讀書單多達八本，給我們留下一個很好的習慣，幾乎都在圖書館讀書、寫功課，因為不看完沒辦法在上課討論，別人在表達自己的意見時，自己就只能像個笨蛋一樣坐在旁邊。雖然他不是一個名家，但給我們奠定了非常好的基礎，告訴我們做學問就需要有自學的習慣。

除了閱讀書籍之外，每個禮拜也有作曲、和聲、對位、配器法。老師讓我們閱讀的書單之中有許多讓我感到驚艷，從電腦程式到聲音科學類的書都有，對我最有影響的是卡根（Robert Cogen）的《音響設計：聲音和音樂的本質》（Sonic Design: The Nature of Sound and Music），這本書也是同學間互相覺得很重要的一本書。這本書給我們聲音的科學觀念，分音色、節奏、時間，每一章都會加非主流的音樂，我們覺得這本書對我們二十世紀作曲法有很大的幫助。另一本對

看看到華彩對位的段落時就亂掉，不知道內文在說什麼，於是鼓起勇氣寫了信給許老師說明此

事，並表達想學作曲的意願，後來他也回信讓我在某天某時去某地找他，於是我就是拿著對位

法的課本赴約。許老師很親和，說也很奇怪，我看了別人的和聲學的書就不會有去上課的衝動，

感覺和聲很教條，很綁手綁腳，反而對位比較有趣、自由一點，直到一九七二年要寫華彩對位

練習題時遇上瓶頸才寫信給許老師。

許老師面收學費時也是很有趣，總是一副很不好意思的樣子。他對學費不計較，我當時是

繳三百元學費，都放在信封袋中交給他。他收下時，還都很不好意思地放到口袋裡，什麼話都

沒說，他靦腆的動作我到現在都還記得。後來是因為師母覺得學費太便宜才漲價。我覺得許老

師很難得的是，我出國後每年在聖誕節都會收到卡片，內容都很簡單，可能就是祝學習平安等

鼓勵的話語。第一年收到時，我覺得老師很重情義，後來每年都收到，直到了紐約都還收得到。

一九八八年八月在紐約舉辦「海峽兩岸中國作曲家座談會」時，再度親自見到許老師，感覺很

親。一旁的周文中老師反而嚇一跳，覺得我怎麼會跟老師這麼熟，我才解釋以前在臺灣是跟他

學習。

（二）在加拿大和美國的求學歷程

到了加拿大後，我就決心唸音樂系，但因為我的學校是個很小的省立學校，所以一、二年

有現代音樂這件事，後來和他上課時，他建議我去實踐堂聽聽國人發表的現代音樂作品，我才開始有點接觸。聽完後我也會很老實的跟他說，我都聽不懂，他也就笑笑。

一開始聽不懂現代音樂可能和我學作曲的衝動有關。一九七一年二月十九日日本 NHK 交響樂團第一次來臺灣訪問，一共演出四場音樂會，我聽的是二月十九日在中山堂的第三場次。那晚他們演了三首曲子，上半場是貝多芬的《艾格蒙》序曲、莫札特的《布拉格》交響曲，下半場是林姆斯基—高沙可夫（Nikolai Rimsky-Korsakov）的《天方夜談》（Scheherazade），指揮是岩城宏之。那時我才國二，之前我一直跟我媽媽學鋼琴，雖沒有正式學音樂，對這些音樂還是相當有感覺，在此之前都沒聽過交響樂。當我聽到《艾格蒙》序曲時，只能用感覺的來意識這首曲子有個從黑暗到光明的過程，後來學習理論後才知道這首曲子是從 F 小調到 F 大調。至於《布拉格》交響曲，我到現在對第一主題跟第二主題中間的連接難以忘懷，反而對第一主題沒有很深的印象。連接段的這個音型是一個圓的概念，我的耳朵聽起來就是它一直在滾，因此印象非常深刻，我覺得自己似乎能夠視覺化音樂帶給我的感受。林姆斯基—高沙可夫就更有趣了，那個獨奏的主題段落進來時，我幻想一個地毯從天上掉下來，這是我對音樂一種直覺性的感受，當時我就有一種衝動下定決心要去學作曲。那晚帶我去聽音樂會的阿姨聽我這樣講，嚇了一跳，還說我回家後不要亂說，不然會被打，因為當時重點都放在升學上。

音樂會過了一周後，我就去大陸書局買張錦鴻的《和聲學》、蕭而化跟許常惠的《對位法》來自修。我看許老師的書比較多，因為蕭老師的文字太艱深，許老師的比較容易閱讀。我自己

得他帶我看過《棕髮少女》（La fille aux cheveux de lin）還有《海》（La mer）的第三樂章，分析

五聲音階跟調性的融合和使用。德布西之後的作曲家，他就沒有介紹。他知道我不是為了考音

樂系來學作曲。所以他的教學會比較隨興，進度就會隨意跳，想說什麼就說什麼。我覺得這對

我影響蠻大。許老師上分析時都是直接畫記號在學生譜上的，所以他的學生譜上應該有很多許

常惠的親筆字跡。

許老師的教學是看學生需求，如要考研究所的人跟他上的課，他會按部就班。考試項目中

的功能和聲許老師是不教的，學生要去找其他人上課。當時吳玲宜是找吳榮順，因為吳榮順

在大學部跟劉德義學過那一套。大家覺得這是德式的教法，但是後來也是留德回來的曾興魁，

也沒有這樣教，師大只有劉德義使用。藝專的張邦彥也沒有在使用功能和聲，因為他以前是留

日的，直接用級數表達。我沒有考音樂系的壓力，所以他就慢步調隨興式地教。跟許老師上過

課的都知道他較隨性，我出國前的最後那三個月他又特別隨興。較特別的是，許老師知道我要

出國之後，就開始跟我談中國歷史，他說出國之後也不能忘記這些。結果那三個月我跟他上課，

大概有三分之一的時間都在聊中國音樂史。

許老師跟我上課時，也會拿詩詞給我試著譜曲，他給我寫歌的作業都是徐志摩的詩。分析

藝術歌曲的時候，就用舒伯特讓我去模仿三段體寫。雖然大家都說和許老師上課時多是樂曲分

析，但模仿寫作藝術歌曲也是一種創作，尤其徐志摩的詩往往是很長的，需要在他的詩中找段

落去譜出一首三段曲的歌，這時候就需要有創作的成份。我和許老師上課前都不知道當時臺灣

作曲家生涯的抉擇

（一）走入作曲的機緣

我在臺灣唸書到中山女高高一上結束，然後舉家搬到加拿大。我在加拿大唸到大學畢業，研究所才去美國紐約。加拿大的大學在一、二年級還沒有分主副修，到三、四年級才開始分，所以真正學作曲是在大三。在臺灣時，曾跟許老師私下上過一年半多的課，我那時跟他上課時沒有基礎，只是愛音樂。許老師當時用巴赫的聖詠教我，要我一個禮拜寫七首，一天一首，所以和聲是靠巴赫聖詠打的基礎。我等於是模仿巴赫，寫完後他的助理，也就是陳茂萱老師的妹妹陳琴姬，會負責幫我檢查技術面的問題，然後許老師再拿譜例來分析（陳琴姬是畢業不久就去維也納了，因為陳茂萱還有一個弟弟也在那裡）。許老師偶爾也帶我分析一下德步西，我記

的。所以活在當下只有繼續走！我想起馬水龍老師說：「作曲家是活的。」我懂他這個意思，這真的不是一個口號，可惜大家都很忙，沒有機會跟他深談。總之，我對文化的是比較包容的，如果你覺得西方很棒，那就去追求，也沒關係，能在追求中找到新的可能性，大家一定都給予鼓掌，我們胸襟應該寬廣一點。

怎麼發展。我覺得這都是曲盟正面的意義，我也相信很多亞洲人也是持這樣的看法。文化不是一天形成的，必須一直做才能有一些微小的痕跡，所以我還是希望曲盟能繼續舉辦下去。文化不是

從歷史的角度來看，一個當代的作曲家，就算在歷史的轉折點上，從來沒有說自己代表什麼什麼，都不敢講這樣的大話，連巴赫也不曾講過，卻一生孜孜不倦，一直思考他的對位、賦格，他還能做些什麼。當然他們是有在思考這些問題，在文獻上能看到，像巴赫有說過，他認為路德的聖詠曲就是德國音樂的精神。但是巴赫是用實踐來想這些所謂德國文化的問題，莫札特也是。我覺得從史的角度，不需高調打這個筆仗。既然大家都是讀書人，把可以做的實踐出來，每個人提出不同的意見，這樣就好了，不需去吵。以前的論壇，尤其是曲盟論壇的會議很棒，每一次大會都真的在討論。例如到韓國，他們會把傳統樂器拿出來，介紹樂制、調音方式，以及要怎麼到實踐這種新的想法？他們會找很棒的演奏家來即席演出。又如在日本，大會會安排去聽雅樂的演奏，在韓國會去首爾的國立國樂院聽傳統音樂，在臺灣的大會就會安排欣賞南管音樂。最深刻的一次經驗是一九九三年在韓國舉辦的大會音樂節，他們排了好幾場韓國傳統樂器的講座，找年輕的音樂理論家或是樂器演奏家來講解韓國的傳統樂器，他們在音樂會節目安排就會適度地放入為這些樂器寫作及請講解的演奏家來擔任作品的演出。我覺得以前這樣的安排比較符合我想像中的曲盟。

文化的成形是一個漫長的現在進行式，如英國學者湯恩比（Arnold Joseph Toynbee）所言，文化是挑戰與回應的產物。所以，東北亞文化圈彼此之間的交流與激盪，我個人認為是十分健康

331

個作品跟李誠載作品做一個比較，李也用0167，但是兩位作曲家在運用0167的時候其音程選擇卻是大大不同。像魏本會側重三全音和小二度，會隱沒純五度；李誠載正好相反，他把兩個五度當成他最重要的核心和弦，我就講了這個不同的音程選擇。這兩者之間對0167的表現。那時候可能李誠載是作曲家大腦中的文化態度造成0167在不同文化的作曲家能有不同的表現。那時候可能李誠載沒有想到有人會從這個角度去破題、切題，所以那次之後是他對我開始有好感的一個轉捩點。

有人觀察到，曲盟早期的前輩很重視民族音樂的元素，而近來的年輕作曲家則是越來越「現代」，我覺得這是一個時代的變遷，要順勢而不能逆流而行，這也是個鐘擺效應，上一代有的做法，下一代一定會調整。像馬西達他們七〇年代，到現在約四、五十年了，可算是一世代的移動。我先生在科技業，因此我知道科技產品也是這樣，從想像一個產品，到讓產品在市場被接受大概也要三十年。雖然很多產品都是半年一換，但一直換到一個產品真正在市場上成熟，至少都要三十年。

曲盟在發表作品的風格轉變方面，我一個哥大的西方朋友提出一個見證。一九八八年香港同時舉辦現代音協和曲盟的大會及音樂節，這位朋友去聽了當時曲盟的音樂會。朋友問我：「他們怎麼還在做這種音樂？」可以看出他們對我們的看法，覺得我們還是在模仿他們。我當時只是笑一笑，我覺得你不是裡面的人自然不知道這些人在做些什麼，在想什麼。但是我認為曲盟對亞洲人來說是很有意義的。因為這個活動把亞洲各國的人都拉進來，讓大家看到各國目前的狀況。經由這個過程，作曲家就能明白該如何在這個領域繼續下去，該如何向學生述說該

自然有責任，即使我了解，但是了解後要怎麼做？如果那時我有智慧，自然知道怎麼做，但還是頗有難度的，許老師還是希望有傳統傳承，他跟我講了很多，他真的有智慧，看得到。很可惜每個人的世界都有一些理想和抱負，現在這樣子大鳴大放，也沒有不好。

音樂創作上的轉變

至於對於音樂創作的文化態度，我是比較包容，臺灣現在不像許老師那個年代，從小在生活中輕易可聽到地方音樂和戲曲如歌仔戲和京劇等等，我們這個年代必須刻意去複製，才有辦法取得這些經驗，所以我是比較寬容。我理解曲盟成立時那些偉大的理想、願景，許老師都有跟我說，他們希望用現在的手法來復興古代中國的音樂理念和思潮。李誠載也是這麼想的，所以幾次在曲盟大會中他的演講都是圍繞在這個主題。二○○三年「亞洲作曲家論壇」，邀請了李誠載來臺灣，在南京東路的許常惠基金會舉辦，他談創作理念時，還是在講如何把韓國音樂的理念精神放在他的作品中。當時他放了一首用唐詩寫的室內樂作品，然後分析結構。我擔任那場演講的主持人，同時要講評，因為人力不足，只好主持、講評、策劃、邀請都自己來。

我講評時提到了一個很有趣的觀察，就是在現代音樂裡面的音集 0167 大家都會用，意思就是如果用 C 當 0 的話就是 C#、F#、G…；如魏本的 op.5 第四首弦樂四重奏，裡面一開始就是 0167、0156 在跑，0167 跟 0156 最重要兩個音程就是小二度跟五度，還有兩個三全音。我就用這

國還是能站在一個主導的位置領導組織的發展。當然，這樣的一廂情願可能會隨著時間物換星移開始變遷，現在，就不見得是這樣的做法。我的理解是，歷史的緣由形塑了老一輩他們的期許，跟後來的組織擴張不太一樣。比如剛剛提到的以色列，其地理位置很尷尬，它的入會主要也是香港曾葉發老師極力促成。以色列作曲家由哈斯（Dan Yuhas）跟曾葉發、松下功交情很好，所以他兩人都非常支持由哈斯。此外，在過往開會討論過很多次的爭議是——「有什麼正當性可以邀請以色列進來？」曾葉發當時深具有影響力，執委會中就在他們兩人強行護衛下，以色列就入會了。當時爭議最大是「它是一個白人的國家」！沒有錯，紐西蘭、澳洲也是白人國家，但不同點是，紐澳的地理位置清楚地坐落在亞洲地區，但以色列在中東，或是對我們來說的「Far East」，一個那麼遠的地方，只是因為 Orient 這樣一個「東方」的概念，就讓以色列加入進來，並不能取得每個國家的認同。那時主要是日本跟香港替以色列講話，他們表示曲盟發展了這麼多年都沒有什麼成就，希望通過讓以色列入會把版圖擴大，這個說法對那些小國也變有吸引力的。最後投票出來票數差距不大，七票中就是四比三。不是高度共識下的結果，就會產生一些問題，後遺症慢慢浮出來。反對這個決定的，就會說是後遺症，支持這個決定的，就會說這是國際化的必然發展。

曲盟整個發展中，我算很幸運的。二○○四年正好是我帶隊去以色列，一方面，老一輩的對這個傳統是有某種期許，而我也能被老一輩認同。那時我沒有想太多，也不知道在中華文化體系底下這麼早接執委會的委員，這會有什麼影響，我會承受後面發生的一切，接受這個任務，

的作曲家李燦解[3]，已在首爾的延世大學教書，寫的曲子完全是男性的陽剛曲風。李燦解當時已經是該女子協會的理事長，但她想競選曲盟總會理事長，只是李誠載屬意徐京善[4]。徐京善是個誠懇的人，不曾推廣自己或向別人自我介紹。曲盟的執委會選舉中，每個國家都只有一張票。李燦解很積極拉票，也有來找我，那時我沒想太多，既然是李燦解先來找我，我就答應她。後來可能李誠載覺得不太妙，來找我吃飯，說希望是徐京善而不是李燦解。當時他的理由是：「李燦解已經是韓國女子作曲家協會的理事長，沒有必要再去要這個位置。」他希望是徐京善當選，這樣對他們國內的發展會比較平衡。我很誠實地跟李誠載老師說：「你晚了一步，我已經口頭上答應她了。」李也很為難，就說：「那妳再想一想，也沒有強迫。」那一代老的都不會強迫人。他說徐京善對會員國來說會比較理想，就是她對前人的傳承會比較清楚。我那任被選上亞曲盟大會執委的唯一理由，李誠載老師有說：「我希望曲盟可以維持過去那樣，發起國都可以當執行委員的不成文的傳統。」當然這在曲盟的憲章裡是沒有寫入的。

當時有投票權的韓國代表是李京美[5]，她也是哥倫比亞大學畢業的。因為我是臺灣代表，她跟我說，她也知道許老師很希望臺灣能有我一樣的人做執委。總之前面講了一堆很柔和地搏感情，我就聽懂這個意思，所以我最後還是把票投給徐京善。結果出來之後，李燦解很不高興，她把該有的票數算一算就知道我一定沒有投她。她來找我，我也沒有說太多，只能讓她講，發泄一下。李燦解後來就沒有在曲盟的大會中再出現。

透過這些事，我才知道這些資深會員對曲盟是有自己的想法，主要是，他們希望創始會員

（四）曲盟世代轉換的觀察

一九八九年我回臺後，許常惠老師一直很關照我，他去忙什麼活動或者音樂論壇，都會帶著我。不過他找我幫忙的工作都很突然，往往是一個禮拜前忽然跟我說：「下禮拜有什麼什麼工作，妳能過來幫忙嗎？」一九八九年一天晚上，他又把我們幾位都叫過去，當時在座的還有一位蘇凡凌和執行秘書王瑋。雖然很多人說許老師怎麼樣怎麼樣，但是回過頭看會發現他其實很有智慧。當天晚上他跟我們三人說，但我相信他是在跟其中一個人說，讓其他人作陪。他說臺灣這麼小、作曲人口這麼少，將來作曲家也不會太大量，加上他感覺到潘皇龍當時在醞釀成立一個全新的現代音協在臺灣的組織；所以許老師向我們透露他的藍圖，一個曲盟下有現代音協、曲盟還有女子作曲家協會，以這三個為主軸。那個時候沒有提到音樂學的部分。他表示這樣的藍圖，大家出去的時候會一致，補助就是補助曲盟，再往下分給三個學（協）會，這就是他那晚放出的訊息。所以我大概了解了許老師對未來臺灣作曲家團體發展的想法。

他們上一代的想法，我在二〇〇四年以色列辦大會那次也認識到了。亞曲盟在那裡辦過兩次曲盟大會和音樂節，二〇〇四跟二〇一二，後面那次我沒有參與。二〇一二年去的有林梅芳、陳莉莉、李元貞等人。二〇〇四年，當時我是臺灣的理事長，所以由我帶團前往。那年總會執行委員改選，韓國的大佬李誠載也帶領他們的作曲家們前去。李誠載當時已經不在執行委員會，卻還是帶團來。後來我才知道，他們韓國有一個「女子作曲家協會」，其中一位很強悍

（三）擔任理事長

我擔任曲盟理事長，立場上是服務會員，讓該辦的事情繼續辦。當時曾與元培科技技術學院的一位曾老師合作一個關於人才培訓的計劃。他去申請國科會，我把這邊觀察到的跟他配合，聯名寫了一篇文章，這是在擔任曲盟會長期間完成的。其他的就是一年一度的會員音樂會。

我在做會長期間的情況，和許多惠他們很不一樣。許老師開創曲盟時是處於草創時期，從無到有，凝聚力非常大，他的主張也都很有號召力。幾代下來之後，輪到我們，執行運作者的心態慢慢變成過客，把該做的事情辦好就好。我覺得曲盟是一個服務會員的社團，而非研究的團體，不能把兩者放在一起。我前面才說的計畫是順勢而為，心想可以順便幫曲盟賺一些行政經費，因為這種社團最需要的就是錢，我覺得我當時擔任理事長就應該為此盡力。

我的觀察是，曲盟的理事長想做些什麼，會員基本都不會干涉，因為大家都瞭解會長是在服務大家，那會長本身有本事想去做什麼，會員都樂觀其成，只要每年都有一個讓他們發表作品的平臺就好。曲盟大會也多少反映這種情形，除了正式會議和音樂會交流之外，也還有一種讓會員出國「遠足」的附帶功能。就連一九八八年我去參加香港的活動時也是這樣，也還有一種去玩到大會最後一天才回來，有些人甚至會提早走了，專業交流之外的交誼或旅遊性質的文化是一直都有的。這又是專業之外提供會員的服務。

路都在追夢，雖然這過程非常冗長，但基本上沒有阻礙，完成時，會覺得為什麼沒有遇到什麼困難，就開始期待下一個夢。回來臺灣也是個夢吧！我在某個角度比較天真，想做自己想做的事，也要為此付出代價，因為在那樣的環境中逐夢未必能實現。既然我選擇去做這件事，不管結果如何都是無憾的。

教學這麼多年，我教的學生大概超過百分之九十是女性。我跟學生分享追夢之路時，大部分學生會說：「這是老師的故事。」她們不會再願意繼續討論這件事情，比較難達成共鳴。有些聰明的孩子不認為他們需要花這麼多精力在逐夢這件事上，也許是他們從小待在音樂班裡已看到盡頭。我就比較天真，不覺得那是盡頭，會期待接下來的路。生命是現在進行式，對於藝術工作者更是。換個角度來說，音樂班孩子的想法可能比我成熟，我比較天真。我唯一說就無法說自己結束。換個角度來說，是由人家論定，而不是自己論定，所以沒有走到那個地步，對於藝術生命的結束，是由人家論定，而不是自己論定，所以沒有走到那個地步，對於藝術服的學生是陳玠如，雖然剛開始她是懷疑我的。每次她給我一個新的曲子，我會點出其中屬於她的特質，但她還是不相信地跟我說：「老師，都沒有人這麼跟我說過，一定是妳的幻想。」慢慢地她接受了，就開始去追尋她的夢，大環境的複雜還在挑戰她。這讓我反思是不是不該分享這個觀念給學生。去說服別人追夢，如果沒有符合預期的結果，是不是害了別人？這件事情讓我思考，或許我的例子不是別人的例子，我不能以我的例子去期盼另外一個孩子也能這樣。

生花谷來（Volker Blumenthaler）去德國了。我覺得，這位有才華的女孩有好長一段時間沒機會持續發揮，讓自己隱沒在異地，實在很令人惋惜。一九九五年某天凌晨三、四點，我遠眺著家窗外的觀音山，又想到張惠莉，心中湧出一股衝動，於是為張惠莉創作了一首詩《給一位四十又幾朵花的女人》。之後，想到學校給系上作曲老師發表的機會即將輪到我了，所以在一九九九年以這首詩創作了《交響詩：給一位四十又幾朵花的女人》。首演由徐頌仁老師指揮北藝大管絃樂團，而徐老師正是惠莉在東吳的老師，這緣分似乎是注定的。這是一首三樂章的曲子，可惜我在寫第三樂章時因為健康因素而停筆了。

臺灣女性作曲家的背景可能和社會結構改變有關。臺灣在七〇年代後成為世界工廠的一部分，女性開始有工作機會，造成了雙親都在外面工作的家庭結構。而過去不是這樣的，女性得待在家裡，把家裡弄好。以前女生學音樂是來當嫁妝的，現在某些地方還是，甚至有人認為國立大學的文憑為嫁妝較好。現在我覺得作曲圈的女性，都會想要有自己的一片天。尤其在臺北，這些活躍的女性作曲家覺得她們可以比男生表現得更好，學校班上前幾名的都是女性。但最後爬到最高位置的都是當年在班上表現不若女生的男生，這是臺灣特殊的現象之一。許常惠老師、馬水龍老師也常常談到這現象。我不敢說只有臺灣有這種現象，也許其他國也有。我們是看到臺灣很多優秀的女學生最後選擇當一個好太太、好媽媽、好女兒。不能說這是對或錯，而這也是每個人的選擇。

反觀自己，我的過程比較特別。因為我不是音樂班的，在中學時作曲的夢想萌芽之後，一

都是博士，講的不過是學過的東西，心態比較像是「你是博士，我也是博士，那又有什麼了不起？」現在都沒有那種渴望的氣氛了，環境在改變，我們必須承認。

那三天有很多討論，每個作曲家都講很多話，第一個當然就是介紹自己的作品，當時馬老師也有主持一場，他問被邀請來與會的人，發表聽聞女性作曲家後自己的看法。馬老師這麼問，自然地引導大家，讓聽眾和女性作曲家之間開始對話。我還記得賴孫德芳都來了，她還來找我，並且握住我的手說：「好開心啊，臺灣有女性作曲家了！」也自我介紹：「我也是當時的女性作曲家！」賴孫德芳找我聊之後，還邀請我到他們家去觀摩以前在上海學校時寫的曲子，並給她一點意見，她很真，但是她是我前輩，我怎麼給她意見呢！後來我一直沒有機會去她家，不知道是因為她忙還是什麼原因。我在想可能是我 EQ 不夠好，我一直等她打電話邀請給我，但也許我應該主動詢問，就這麼陰錯陽差。之後兩三年曲盟的會議，賴孫德芳也會參加，她不太講話，穿著旗袍默默坐著看著大家。她是蠻可愛、很誠懇的一個人，她曾說：「妳不要因為我的先生是賴名湯就怎樣怎樣⋯」我回她說：「噢！我知道呢！」她會說出一些讓人知道這個人很真的，沒有雜念那種感覺，令人印象深刻。

（二）身為女性作曲家的想法

參與「女作曲家論壇」的講者之一的張惠莉當時在臺灣，但後來跟著也是作曲家的德國先

我與亞洲作曲家聯盟

（一）記一九九一年「女作曲家論壇」

我一九八九年回臺任教後不久，馬老師還擔任曲盟的理事長，有一次把我找去，跟我說曲盟每隔幾年會辦一個「亞洲作曲家論壇」，邀請亞洲鄰近國家資深的人或優秀的人才來討論，請我去規劃這件事。我請教他的意見，馬老師覺得女性作曲家越來越多，可以這個現況為主題來辦論壇，於是有了一九九一年五月的第五屆「女作曲家論壇」。主講者有代表臺灣的張蕙莉、陳玫琪、洪于茜和我，以及韓國的朴載銀[1]、日本的栗本洋子[2]和馬來西亞的羅絲（Valerie Ross）。比較特別的是我們選在陽明山的中國大飯店辦，而且當時作曲家們都很有向心力，如馬水龍老師、許常惠老師、盧炎老師、李泰祥老師、潘皇龍老師、曾興魁老師、沈錦堂老師、錢南章老師⋯等等，那時檯面上的老一輩作曲家都到了，甚至包括許博允、郭芝苑。

與會者從星期五到星期日，連續三天進行熱烈的討論。一群人中，尤其許博允是一個能講很多話的人，有他在就不會冷場。而許常惠老師就是扮演大佬的角色，在重要的時刻講一些鼓勵大家的話。我覺得那個年代跟現在的氛圍是不太一樣的，除了有許老師的號召力之外，老一輩的同儕作曲家最多是留歐幾年，靠的不是學位，在資源比較少的情況下，他們有一種想了解新東西的渴望，眼神中透露出對知識的疼惜，那種感覺很棒。現在情況就不太一樣，因為大家

321

潘世姬

1. Pundaquit Zambales，位於菲律賓三描禮士省的海濱度假勝地。

2. 王耀華（一九四二—），民族音樂學者、福建師範大學音樂學院教授，曾任福建省音協主席。

3. Dr. LaVerne C. de la Peña，菲律賓民族音樂學者，夏威夷大學馬諾阿分校民族音樂學博士，現任菲律賓大學音樂學院院長。

4. 「嗩吶」並非一個組織，而是一個促進亞洲各音樂研究中心合作的計畫和網路，主要目標是保存傳統文化和交換資訊。

5. 王筱青，《亞洲作曲家聯盟暨音樂節之探討（一九七三—二〇一一）》，國立臺灣師範大學民族音樂研究所碩士論文，二〇一一。

6. Pelog 是甘美朗樂器使用的七聲音階調音系統，在爪哇語中，該語詞被認為是單詞 pelag 的變體，意思是精細或美麗。

7. Slendro，較 Pelog 更古老的甘美朗樂器調音系統，五聲音階。該語詞或來自西元八、九世紀統治印尼的夏連德拉王朝（Shailendra dynasty），或來自印度教神明因陀羅（Indra，又名帝釋天）。

8. 「大地之歌」（Earthsongs）出版社，位於美國克利夫蘭市，以出版多文化合唱作品為特色的音樂出版公司。

9. Thomas Christian David（一九二五—二〇〇六），奧地利作曲家、指揮家。

10. 蔡中文，鋼琴家，曾任國立臺灣師範大學音樂系鋼琴教授。

11. Francis Burt（一九二六—二〇一二），英國作曲家、維也納音樂學院作曲教授。

12. 樂團是指「維也納奧地利國家廣播電臺交響管弦樂團」（ORF Radio-Symphonieorchester Wien）。

13. 指的是目前由美國諾頓（Norton）出版社的 A History of Western Music，一九六二第一版的作者為 Donald Jay Grout。該書每隔幾年更新版本，二〇一九年已經出到第十版。

第五章・錢善華

科，學生的程度當然不一樣。我覺得這跟高中音樂班入學制度有關，以前總分都加計學科，不知道從何時開始只看標，國文和英文原本可能在中標，慢慢地往下降，後來只需要底標就可以上音樂班。以前的學生可能術科分數不夠，可用學科來補，現在只看標，以後就會慢慢地一樣了，降到很低，以後一般人也都過得了，就變得剩下只看術科收學生。連師大附中也須這樣，不然會招不到學生。師大學科的標還是較高一些。但我想來讀師大的應該還是比較會讀書，以教師資格考試來說，前幾年師大學生的通過率幾乎是百分之百，現在我不知道如何，但應該還是挺高的。師大民族音樂研究所，招很多外校畢業的學生，不少學科都挺強的，目標多是為了當老師，教檢基本也會通過。所以學生還是會自動分流，學科強的就會去學科強的學校。當然音樂教育的專業老師也不能比，師大的音樂教育專業的專任老師就有四位，其他學校則相對很少。

臺灣音樂教育的蓬勃發展，要從一九四八年師大成立音樂系開始，在一九八〇年音樂系剛成立碩士班時，許多人都去讀音樂學，那是音樂學的輝煌時期。現在各大學音樂系碩士班的招生名額則大多數都放在演奏組，以表演藝術為培養人才的重心，時代是不同了。

工作。還有另一位是朱莉，是我在師大的學姐，非常優秀，在學校都拿第一名，也在圖書館打工，後來回師大教了兩、三年就因癌症過世，實在非常可惜！回國後我也跟許常惠老師一起研究民族音樂，後來馬水龍老師當上曲盟理事長，找我幫忙，所以跟隨馬老師的同時，我繼續研究臺灣各族的傳統音樂。我的好朋友，花蓮的林道生老師也是一座寶庫，他已經八十幾歲了，桃李滿天下。他有許多原住民的學生，收藏許多原住民的音樂。花蓮許多音樂活動都由他主辦，他的收藏都交給兒子保管。他也寫了很多曲子，在花蓮大多由他兒子指揮發表，音樂方面他是花蓮非常重要的人物。他跟許常惠老師的日文都很好，可以跟老一輩的原住民溝通。

我自己希望在亞太音樂能有多一些著墨，將資料留下來。相對來說，我們的經費並不多。

辦活動最重要的就是經費申請，一九九四年馬老師在北藝大時，因為有學校全力支援才能將活動辦得成功。我的研究室中有許多珍貴的史料，我將來七十歲退休後，資料就沒有地方可以存放，這些史料無處可去，若就這樣丟棄了，真的很可惜。

我在二〇〇一到〇四年擔任臺灣國際現代音樂協會理事長，現代音樂協會在我接理事長時完全沒有經費，我當時擔任師大音樂系系主任，動用了一些行政資源來維持協會運作。請師大音樂系的助教，來兼現代音樂協會行政。後來現代音樂協會交棒給潘皇龍老師。我還當過亞太民音協會的負責人，都是無酬奉獻，利用自己的時間來做一些事情，為臺灣的音樂界留下一些記錄。

談到臺灣的音樂教育現況，我覺得現在師大與其他音樂系越來越像了，以前師大很注重學

能夠發表，只有偶爾師大學生覺得不錯，就重新拿出來唱。比起器樂曲，我對合唱曲還是比較滿意，但其實一直都沒有真正滿意的作品，所以一直還在作曲。

馬水龍老師擔任曲盟理事長時的「春秋樂集」，我負責過一些行政，「春」和「秋」是以四十歲為界線，我因為年紀過了，已不是「春」，而是「秋」，但我在「秋」裡又是小老弟，所以沒發表作品。其實我們看得很清楚，臺灣的作曲家一旦去世，沒有家人開追悼音樂會，作品基本上就很難再出現在檯面上，除了蕭泰然，因為他的曲風比較浪漫，也簡單一些。相對來說，現代風格作曲家的曲子還是很少會被演出，演奏家們也不會主動找這些作品來演，再加上現在大家還是比較鼓勵新作品。國家樂團也不會主動去演現代的作品，大多還是古典作品，除非有政策在上，才會去演現代的作品。

（五）對國內民族音樂學研究與音樂教學的期許

在美國學習時，我雖然沒有上民族音樂學方面的課，但自己會去圖書館找資料，一直努力，有蒐集到清朝時期的民族音樂文獻。當時主要會去加州大學洛杉磯分校（University of California, Los Angeles，UCLA）的圖書館。那時認識有三位值得一提的，一位是駱維道，他那時在 UCLA 唸博士學位，曾在圖書館工作，他在 UCLA 的博士論文非常扎實。另一位是葉娜，也在圖書館

上讓學生自己看。目前看來大部分的學生會去看這些資料，但還是有一些學生會擺爛，選擇題亂選，其他簡答題、申論題也亂答一通就交卷，現在有這樣的學生，以前不會有此情形。

（四）談談自己的作品

我對自己的作品一直不是特別滿意，總覺得作曲技巧還不夠好。在維也納畢業音樂會的曲子，張大勝當主任時在師大演過一次，學生樂團演奏的，沒有留下海報，也沒有錄音。當時沒有機器，也沒有能力，早期的音樂會都沒有錄音，包括維也納時期，因為錄音成本實在太高了。我們那時候學電子音樂都用盤帶，在錄音室裡用好多個盤式錄音機，轉來轉去，都要用剪的，現在都淘汰了。我剛回國時也沒有人有錄音設備，早期其他學校應該也沒有。

在維也納學習時，就是寫西方的對位，寫室內樂作品。我作的曲子多是合唱曲或獨奏曲，合唱曲有很多是給我們教會唱的，很傳統的四部聖詩，基本上少有臨時記號，是調性音樂，是讓可以讀得懂樂譜的演唱。除此之外，我的作品常用民謠素材，這源自我的背景，一直跟這些脫離不了關係。去年首演的《落水歌》，是用了兩首客家民謠，用兩個調寫成的一首曲子，有人覺得怎麼有兩個不同的調？其實不太注意的話可能不會發現是兩個調。因為這是寫給合唱團，不像在鋼琴上同時彈那麼容易聽出兩個調。我寫的時候還是會盡量不為難合唱團，不寫很困難、全臺只有一兩個合唱團能唱的曲子。我還是希望能多一些人可以唱，即使如此還是很少

一輩較有名的音樂學者還有劉岠渭老師，他不是師大體系出身。他在維也納待了很久，不是在維也納音樂院，而是在大學。大學就是唸音樂學，而演奏、作曲、指揮這些都不在大學，只有音樂學在大學。歐洲體系就是這樣，分的很清楚，演奏就在音樂學院學。

我回來會教音樂史，就是因為在美國唸書時被音樂史逼的，等於沒有底子出去學，而老師要求都非常高，回想大學時代當學生時，實在沒用心思在這方面。我大學時的教材用的是陳鐘吾翻譯的西洋音樂史，翻譯的很不好，唸的時候就覺得很沒意思。我的西音史是在美國被逼出來的，後來去維也納，也有要求要學音樂史，但維也納跟美國的老師很不同，美國是逼，學費很貴，常要考試。維也納是聽不聽課，老師並不管，最後口試，能答出來就夠了。我回國時，張大勝問我在國外學習時哪一科感觸最多，我說大學時西音史學的太少，在國外比較辛苦，於是他就讓我去教西洋音樂史；那時系主任權利很大，所以我準備準備就去上課了。學生時期我並沒有被許常惠老師教過，他有一些法國的教材，聽說他上課都是自己講，沒有用書。像我在上民族音樂學時也常跟學生分享自身經驗，那些都不會寫在書上的。

我的正業是教書，薪水是從教書來的，包括退休了還是有一些課在上，全臺灣的作曲老師應該都是這樣。現在的教學壓力很大，但我覺得教書能讓人不斷吸取新知識，我教了四十年的西音史，每個時段會加進不同的內容。我秉持負責的態度，不怕某一段落講太久耽誤時間，就讓學生回家自己看。現在學校要求有些課程要全英語上課，如果要當然也可以，畢竟我上課的考題都是以全英文出題讓學生作答。我上課目前還是用中文，但學習資料都是英文，放到網站

材[13]，最早是用第二版，還是用臺灣盜版。東吳音樂系，當時是盧炎教西洋音樂史，我從美國回來就在教西洋音樂史，盧炎知道後就找我去東吳教，他說因為他覺得教音樂史太累了。我在那裡教了一兩年，對東吳感情很深，當時上完課就去舊系館的小閣樓跟盧炎、戴洪軒喝點酒，才開車回家。

那個時候我還在《中央日報》因校園民歌跟人打過筆仗，關於校園民歌，我認為那不是民歌。以前在沒有音樂學專業時，大多是作曲老師在報上發表言論，現在發表論述則都是音樂學的學者，演奏的老師較少發表文章，所以當時最常在報上發表言論就是許常惠跟史惟亮。都在讀者投書欄，短短的發表意見。那時校園民歌剛剛興起，我對校園民歌有意見，是因為在國外讀書時有一個場合，可能是國慶日或新年慶祝會，一位很有名的校園民歌手在場，大家請他唱歌，他不肯，最後是放著唱片的音樂，讓他上去對嘴。所以我很看不起他，我可以不用伴奏就上去就唱，從此我就很看不起對嘴歌手。當然可能這種場合也很少，剛好被我碰到。

臺灣的音樂學研究風氣會起來，我覺得跟許常惠老師有關，他在師大開設的音樂學組有很多人去唸，呂鍾寬、吳榮順等都是，師大是國內音樂系的第一個碩士班，當時只能選張大勝的指揮組或劉德義的作曲組，二者都不想唸的話，就去唸音樂學組，音樂教育組很晚期才有。師大音樂研究所剛開始就這三組，音樂學、指揮跟作曲，另外兩組老師很嚴格，很多人都受不了，相較之下，許常惠老師脾氣最好，所以音樂學組很熱門。我覺得這確實是歸功於許老師，他當初帶出的這批人後來出國，也都繼續唸音樂學，因此培養出一批音樂學者，也影響到後人。老

納都寫西方的室內樂。維也納那邊的樂團團員很多都去大學教課，多是樂團首席，雖然很常都要演出，但還是認真地給學生上課。這跟臺灣不一樣，臺灣的專任演奏老師在教學鐘點上較不同，因為臺灣是比照大班課老師一樣的鐘點。香港跟臺灣不同，他們的演奏老師一週上滿，要許多個鐘頭。美國也是，老師是四個整天要在校，鐘點非常多，需全天候待命，有學生要上課就必需在，週末還在當地的樂團演出。所以臺灣大學的制度，演奏老師鐘點要求相形之下是不一樣的，這些制度從我們唸書時就存在，也不可能改。這制度有好有壞，在大學就會看見這些問題，所以在經費考量下，形成各大學音樂系兼任老師特別多的現象。

（三）我的教學生涯

回臺灣後，我在師大教書時有寫一些新的曲子，但基本都以上大班課為主。剛開始都沒有教作曲課，我的課都是大班課，如合唱、指揮、西洋音樂史等。我唸書的時代，師大沒有碩士班，回來時已經有碩士班，音樂學就是許常惠老師帶的。我在師大唸書時，音樂學相關課程是系主任想給誰教就誰教，那時候的老師基本上沒怎麼會用英文教材，我回臺灣時，也沒幾個老師使用英文。以師大音樂系來說，老一輩老師一半是大陸撤退來臺的，另一半是留日的，留日的見面都說日文，他們大多留學武藏野音樂大學。那時候西洋音樂史，也只有師大、文化、東海、藝專等校有開課，但沒有專門教音樂學的老師。我當時就開始用「Grout」的西洋音樂史教

後我跟老師說，我想畢業了，照規定寫一個交響曲給奧地利國家廣播電臺（ORF）的樂團演奏[12]，不能超過十分鐘，單樂章，編制也有限定，只能排練兩次。我覺得這個規定很好，給學生機會，我猜學校應該也花了很多錢。維也納音樂院作曲指揮系是第一系，最花錢的系，但我覺得指揮比作曲更花錢，他們平常是指揮付費樂團，畢業音樂會是學校出錢指揮職業樂團，所以那時很多美國人去考維也納音樂院，因為美國較沒有這種機會指揮職業樂團。

對我來說，去美國是學習音樂，在歐洲則是享受音樂。那時候音樂會的學生站票很便宜，幾乎每天都去聽音樂會。同學也都這樣，白天該學習的學習，晚上去聽音樂會，所以老一輩的大師我都聽過現場。我是親眼看過卡拉揚音樂會的壯烈場景，他每一場音樂會都買不到票的，需要送紅包才能進去，那是維也納傳統。所謂的紅包也很公道，其實就是站票的錢，給門衛就會放你進去。這是蔡中文老師教我的，他說卡拉揚的音樂會如果不收紅包是會暴動的。比如原本站票只能站五十個人，但卻放了一百個人進去，站的滿滿的，只要撐過第一首就可以，因為會有人昏倒被抬出去，或者只為了親眼看到卡拉揚就出去，到下半場差不多就恢復正常了。他們的票都很便宜，票價會因應演出的人而異，卡拉揚是最貴的，但說起來也很便宜，一百元臺幣左右。表演完就看到門衛拿紅包錢在外面買酒喝，也沒有人管，現在就不知道是不是還如此。

維也納是一個非常傳統的城市，對現代音樂的態度相對比較保守，看維也納愛樂就知道了，都是德式的傳統樂器，那些樂器演奏現代音樂可能比較難，法式可能較好，所以我在維也

有入帳就代表國外有在唱。現在也有很多人改編這首歌，但有些寫得太難，拿去國外就較難讓合唱團唱。我那時就寫的較簡單，一般中學合唱團都能唱。

從美國回師大任教後，一九八四年我又去維也納國立音樂院進修，主修作曲。首先要入學考，蠻多人考不過的。考試內容是考一個賦格的呈式部，且是嚴格對位，帕勒斯提納（Giovanni Palestrina）那種，我很幸運的通過了，或者是因為有劉德義幫我打下的理論基礎而通過的。維也納音樂院以前是八年制，前四年是基礎理論，後四年作曲。我考到的是後四年，也就是跳級，教授讓我畢業就可以。也有人在那讀了十幾年，故意拖延不畢業，也不會有人理，後來這個制度好像有改。我那時的老師是大衛（Thomas Christian David）[9]，他主要是上樂曲分析，我跟他學是鋼琴家蔡中文老師[10]推薦的。蔡老師原本是他的學生，歐洲都是這樣，學長建議要找的老師。大衛的樂曲分析真的是嚇死人，家學淵源，跟學生說下禮拜分析貝多芬第幾號交響曲，要帶總譜來，上課時一坐下來就開始背譜彈，一邊彈一邊分析，彈完也就分析完了。那時候也沒有錄音設備，講的快到根本來不及抄，讓人佩服的五體投地。現在應該也沒有老師能夠這樣做，那都是成長於二次大戰以前的老師。他會給我們一些機會寫曲子，但也不是很現代的風格，都還是蠻傳統的。中間他有一學期去休假研究，就介紹我去跟伯特（Francis Burt）[11]繼續學，他和大衛很不一樣，是很精準的現代風格；順道一提，伯特也是陳樹熙的老師。但作曲不是靠老師，主要還是靠自己努力。那時的作曲課也規定必須學打擊樂技巧，也有教電影配樂。那時的電影配樂跟現在教法很不同，那時是給一個場景，寫出一個十秒鐘左右的音樂。最

後來我到維也納學習時的德文也是和當地同學學來的。

我原來的作曲基礎都是跟劉德義老師打下來的，沒有真正寫什麼曲子就出國了。去美國時，沒有曲子能拿出來，當時修的是聲樂，但心思不在聲樂上，不久後就轉攻作曲。當時也沒機會發表作品，不過學校請了紐約的弦樂四重奏來指導學生，一個禮拜兩天左右，任何作曲學生寫的曲子，他們都會演奏，但我在短時間內沒辦法寫這麼多，只能寫一些片段給他們演，不像臺灣的學校只在系裡找同學演。接著開始寫合唱曲，我當時的程度沒有那麼好，寫不了什麼東西，在美國也沒有真正成熟的作品。我寫最多的是合唱曲，因為學校的合唱團很厲害，加上我本來主修聲樂在裡面唱，唱的也很有興趣，發現跟臺灣很不一樣。他們是一季舉辦一場音樂會，背譜表演，所以一週至少上三次課。也不排斥現代音樂，告訴我可以寫一些東西給他們唱。剛開始我不敢，待久了就有寫一些。他們的視譜都非常快，即使不是在音樂會唱，也可以幫忙同學走過作品，作曲家都希望能聽到聲音。因為我從小學聲樂，對音域較能掌握，不像很多作曲家不是這一行出身，就會寫一些很難唱的音域。

那時候美國沒有大陸留學生，包括澳門、香港都好像是屬於我們的，美國也只承認中華民國是唯一合法政府。我改編的《丟丟銅仔》，就是那時在美國寫的，後來音樂公司「大地之歌」（Earthsongs）[8] 幫我出版，每年都還能拿到版稅，這是我唯一能長期有收入的作品。但這兩年慢慢也沒有入帳，可能因為新冠疫情，很多演出都取消之故，之前寫很多合唱曲，收不少版稅的作曲家後來也漸漸沒有入帳。《丟丟銅仔》在國外是委託出版社賣的，國內是我自己在處理，

308

民族音樂學方面，師大後來有一位東京大學博士的呂炳川老師，但他回臺灣任教的時間較晚，只能擔任兼課老師。他的學識很好，但時不我予，沒有在臺灣好好發揮他的影響力。我跟呂炳川是非常合拍搭調，本來約好要一起去蘭嶼、菲律賓的巴丹島做採集，因為巴丹島跟蘭嶼的達悟是同一族。但沒多久他過世了，實在很可惜！我記得那時約定二月要一起去採集，他突然於十二月因心臟病過世。明立國是他的學生，保存了呂炳川生前的很多資料，明老師把呂炳川留下來的資料都送給南華大學。現在明老師在南華大學退休了，很可惜這批資料沒有進一步的整理。國科會本來有個音樂數位化的數典計劃，師大做了不少，但後來國科會換了主委，整個計劃被取消，經費被收回，這個數典計劃就無疾而終。二〇二一年後，所有的檔案因為新軟體無法支援，整個網站資料也漸漸無法讀取了。

（二）美國與維也納的學習

剛出國時，我是先學習聲樂，再轉到作曲。當時作曲基礎不夠，但已有那個理想在，常常想為什麼要學外國的東西，腦筋裡有一些反抗思想。我先去堪薩斯大學（University of Kansas），因為英文能力不佳，按規定需要先讀英文，不能學其他東西，還要繳很貴的學費，後來就轉學到加州大學爾灣分校（University of California at Irvine）就讀，因為加州大學可以同時修英文和音樂主課，所以才轉學。在國外就讀，最好是和不同國籍的同學同住一舍，就可以加強語言能力，

307

曾興魁都是，這也因為當時師大只有這麼一位作曲老師。劉老師教作曲，都是從最基本的和聲開始，非常嚴格，所以我是有被好好地從功能和聲訓練出來，現在臺灣已經少有人在講功能和聲了，但德國現在還是使用這種體系在教和聲學。其實功能和聲並不難，觀念好的話，換成符號大概兩三個小時就能學會。

我開始接觸民族音樂學研究，是當年從師大畢業後到蘭嶼教書，那時候的蘭嶼沒有電，沒有自來水，去之前我完全不知道蘭嶼的音樂是什麼，因為我們受的是全西化的教育，不知道什麼是南、北管，聽都沒聽說過。那時候許常惠老師還沒來師大，連臺灣的原住民音樂是什麼都不知道。

我那時剛從師大畢業，先填志願到臺東教書，聽學長的建議坐了一天的火車到臺東，當面請教育局長幫我調到蘭嶼，因為學長說這樣才有機會被調到蘭嶼。到蘭嶼後，每個週末我跟學生到各個村落採訪，記錄下各村落的傳統音樂，蘭嶼的原住民音樂非常特別，尤其在祭儀音樂方面，讓我十分驚豔。由於當年蘭嶼與外界隔絕，完全沒有受到外來影響，因此保留了很純正的傳統音樂。後來我想出國唸書，一年後便請調到基隆高中教書。以前師大音樂系男生出國前，多先到基隆高中教書，因為是男校，當時的校長希望有男老師去好好管教教學生，所以我們就一個接一個，學長介紹學弟的去，我前面的陳榮貴老師也是在基隆中學教書後出國進修。因為準備出國，我在蘭嶼傳統音樂的記錄便中斷了，但也因為這個機緣，讓我接觸到民族音樂，才會有後來跟隨馬水龍老師一起舉辦亞太音樂節的機會。

我的學習與教學、研究生涯

（一）在臺灣的學習與開始接觸民族音樂學研究

我在師大唸書時，當時的音樂系沒有作曲這主修，只有鋼琴和聲樂，直到張大勝擔任系主任以後，從比我小三屆的葉樹涵、許瀞心那一屆開始才有各種主修。當時師大許多作曲班的學生都是劉德義老師的學生，那時許常惠老師還沒到師大任教，所以我沒有讓許老師教到。師大，一直到一九八〇年許常惠老師回師大音樂研究所後，才有音樂學組。學生時代的西洋音樂史也不是用原文課本，都是用老的翻譯課本。我的作曲基礎是大四時劉德義老師教的，他從和聲開始教起，很鼓勵我出國進修。出國時，我只學過一點作曲的基礎，寫過一兩首小曲，這還不是劉德義老師教的，而是陳茂萱老師教我們和聲和作曲，陳老師非常鼓勵大家創作。我們也曾經給蕭泰然教過很短的時間，一年都不到，蕭老師在臺灣大概只有教過我們這一屆。當時的藝專有作曲組，應該是由盧炎或史惟亮教的，但史惟亮當時也在省交擔任團長，當時是可以身兼二職，就跟我剛進師大時戴粹倫老師一樣，他那時也是身兼音樂系主任和省交團長。

師大在我唸書時沒有作曲課，只有最後在大四時，陳茂萱老師來上大班的作曲課可以寫一些曲子，那時我曾經發表過一首曲子。但我的底子是私下跟劉德義老師學的，他在師大不是教作曲，而是教理論課。當年從師大出來的作曲家，應該都是劉德義老師教出來的，包括潘皇龍、

響化跟西方交響樂團，先天本質上不能比，要完全移植過來很困難。因為我曾待過師大民族音樂研究所，從另一方面可以觀察到，國樂界的確比西樂界有更強的向心力。例如票房，我的觀察中，國樂的推票能力及票房確實比西樂好，也可能是西樂的場次比國樂多很多，但這是我在民音所多次參加國樂活動所觀察到的，多少會拿來跟西樂比較，普遍來說是不是如此，有待進一步調查。但因為國樂的傳統曲目不多，所以常常有新作品發表，跟西樂或學校老師們的作品發表比起來，國樂的觀眾和票房要好很多。我覺得這點，國樂界是很努力，或者說西樂界應該要好好努力，迎頭趕上，不能一昧埋在琴房苦練，走出琴房培養觀眾也很重要。

最後談到作曲家地位的轉變，現在作曲家在政界的影響或是募集經費能力等方面確實比以前差很多。史惟亮，看起來好像不太會募款，比許常惠差一點，但靠他的能力還是能做到很多事情，像成立中國音樂圖書館，靠救國團的力量做出了很多事。許老師和馬老師的能力，也都能上達天聽，現在就不一樣了，是否在各個國家都這樣，我不清楚，但感覺上慢慢都回到學院派，影響力都回到學界。這跟政治解嚴沒有關係，我覺得跟個人比較有關，或者跟時代有關。

立音樂研究所時，只有作曲、音樂學跟指揮三組，音樂學由許常惠老師負責，主要是民族音樂學。他規定一定要采風，最早一批學生如呂錘寬、吳榮順等都跟許常惠走。所以許常惠老師在師大沒有管作曲，只負責音樂學方面，包括漢族和原住民音樂，作曲則歸劉德義老師管。所以我覺得是許老師把這兩個東西連到一起，才會讓早期的曲盟強調用各國的民族素材來創作，讓這兩者結合在一起。

許老師早期的學生或多或少都有作曲，音樂學的也有。現在則是分的很清楚，以前分的不那麼清楚。臺灣還沒有音樂研究所時，音樂系走理論的只有想學作曲的學生，所以來學音樂學的許多出自原對作曲有興趣的同一批學生。以前在大學部學作曲，也沒有真正作什麼曲，就是學一些樂曲分析、和聲、對位，以前大家的作曲技巧還差得遠，只能借鑒到處採集來的民謠。

現在曲盟大會作品的風格和學校學生的風格確實比較現代，老師也不太會要求遵照傳統。比方我這一代和我們的前輩幾乎都學過鑼鼓經，我自己也拜師學過，但下一輩幾乎都沒有接觸。現在年輕一輩的作曲老師，就少有人拜師學習過傳統音樂，這應該也是因為從國外回來的老師漸漸變多而影響的。鑼鼓經，從賴德和開始就有人在學，馬老師、錢南章都有學，那時打擊樂剛興起。現在的現代音樂很少用這些材料，也不會特別去強調民族性，而是表達個人的意念，時代確實在改變。

論及國樂，我想許常惠和史惟亮兩位老師他們所批判的是國樂團和國樂交響化。我本人也不太贊同國樂走向大型的樂團制，對此是持保留態度，覺得走絲竹樂較為適合。我認為國樂交

蠻驚訝的一點是：他們宿舍內男女是共用同一個地方洗澡，有隔間，類似現在的性平廁所那般。

我在做秘書長時，以色列還沒參與，所以不認識以色列作曲家。我頻繁參與的那一段時間很多國家都還沒有加入，就是比較原來創始的那些國家。馬水龍老師做曲盟理事長那段期間，現在其他新的國家都還沒有參與，澳洲、紐西蘭很早就參加了，這兩國雖不在亞洲，但大家也都把這兩國視為亞洲曲盟的一員。至於其他從歐美來觀察曲盟的作曲家，我沒有在單獨的大會上碰過。

印象比較清楚的是一九八八年香港那次，曾葉發把現代音協合在一起舉辦，很多歐美人士都來參加，比較能夠把歐美作曲界跟曲盟放在一起，是我記憶中唯一的一次，其他都沒有歐美作曲家參加，只有亞洲這些國家參與。

（四）ACL 對臺灣音樂學研究和作曲的影響

曲盟是否對臺灣的民族音樂學研究有直接或間接的刺激？最主要還是許常惠老師！他跨兩界，把民族音樂跟作曲帶到一起，因此我們後面跟隨的人也都會將兩者放在一起。師大最早成

302

圖說：1991 年與馬水龍理事長和「女作曲家論壇」參與作曲家
合影

白吃白住，沒人認識，也沒有準備任何作品。大會一結束就請計程車把他載到機場，怎麼出關的，也不清楚。

周文中、紐西蘭作曲家巴蒂

曲盟大會邀請過周文中，九四和九八年兩次大會都有請他來。有很長一段時間，我們跟大陸作曲界的往來很密切，最近十年斷掉了。以前陳澄雄做省交團長時，跟大陸交流非常熱絡，現在就冷下來了。那時互訪是透過國樂界、北市交跟省交的管道，跟曲盟沒什麼關係。

紐西蘭作曲家巴蒂（Jack Body）非常注重民族音樂，基本上他也是民族音樂學家，在民族音樂方面的知識非常深厚。有一次我在曲盟大會發表我的作品《Hallelujah》，因為我本身一直有在進行原住民采風，所以我的作品中會用上原住民的素材，這曲子也不只演過一次，臺灣作曲家沒有人跟我說過聽得出來，但巴蒂卻一聽就知道用的是那一族的哪幾個素材，全場只有他一人聽出來，讓我感覺真是遇到了知音。去紐西蘭參加大會時他們將我們安排在威靈頓大學的學生宿舍，表演很多民族音樂給我們看。不光是紐西蘭的民族音樂，也有甘美朗等。從我開始參與曲盟的活動，與會代表和作曲家都住在飯店，紐西蘭那一次有些代表就會覺得住在學生宿舍很簡陋，但因為我自己經常到處采風，覺得學校宿舍也不錯。由此可見巴蒂在紐西蘭其實籌不到什麼大錢能讓大家住飯店，只能利用他在學校的資源安排住學生宿舍，也因此活動都在學校建築內舉行，也不能辦大型的交響音樂會，通通都是小型的。住他們的學生宿舍當時讓我們

舞蹈，這是融合傳統和現代的舞蹈，我不懂舞蹈，給我一種很雲門舞集的感覺。主辦單位還帶我們去參觀甘美朗銅鑼樂器的製作過程，印尼產銅，所以他們從冶銅開始，在高溫下將銅慢慢打成鑼。最令我驚訝的是，他們還示範了甘美朗的調音，調音的人比絕對音準還要絕對，靠著小小的技巧，把鑼全部調好音。要知道印尼的音階很不同，光靠一個師傅就能全部調好，讓我大開眼界！可惜當時沒有現代的錄影設備，未能留下記錄，只能留在腦海中，留下很深刻的印象。印尼的活動真的很精采，希望我們不要再以既定印象的角度去看印尼，他們的音樂也是現代音樂，各種現代甘美朗的音樂。那次大會音樂演出的地方很多，沒在音樂廳，都在室外的亭子舉行，曲目也是現場才宣布，這就是他們的文化。可惜自九九年那次之後就沒有再辦了。

300

（三） ACL 大會見聞與人物憶往

我負責一九九四年的曲盟大會，比較有趣的是，當我們在福華飯店開年會時，曾經跑來一個亞塞拜然的代表，這個人不會英文、德文，只會幾句法文。那時曲盟的秘書是王瑋，她只做了幾年，可能很多人都不記得她了，還好她會法文，百忙中可以勉強幫忙處理此事。那時大家都不清楚為何會有這個人的出現，亞塞拜然那時也不是會員國，我們都很疑惑他怎麼有邀請函，也許他只是收到曲盟的郵件表示「歡迎參加」，就買機票來了。他沒有臺灣簽證，怎麼神奇的通過海關，沒人知道，總之拿著邀請函就來了。我們只能再幫他多開一間房，無法溝通，

印尼，給我的印象很深，一九九九他們辦曲盟大會我有參加。他們沒有交響樂團，帶我們去音樂院看，都是甘美朗，各種甘美朗，還從東爪哇找來一個甘美朗團，那演奏真是太棒了！因為我也學過甘美朗，我覺得好精采！他們安排了非常好的節目，如果跟一般鋼琴、小提琴演奏的音樂是不太能比，可是這就是他們的特色，他們學校多在教甘美朗。印尼作曲家也來過臺灣幾次，他做的很棒，我很佩服他，但他那個地方太難到達，印尼的交通很不方便，如果沒有特別安排，要到那裡對臺灣人來說是很困難的。直飛峇里島比較簡單，去其他地方要不斷轉機，太困難了。印尼作曲家寫的是甘美朗的音樂，有一年陳郁秀當文建會主委時，我辦了一屆南島語族音樂研討會，請了印尼的作曲家來，他們的新音樂都跟甘美朗有關。印尼有兩個甘美朗的調音系統：Pelog 6 跟 Slendro 7，印尼作曲家表現的新音樂就是把這兩個音階系統擺在一起演出，我們是聽不出來的，就像西方音樂演奏鋼琴時左手大調、右手小調，或左手 C 調、右手 D 調，把兩個音階結合在一起使用。對懂印尼音樂的人來說，會覺得這是一個非常新穎的音樂，但對我們來說，就一樣都是甘美朗。所以印尼也在發展，至少那次會議之後，我知道印尼也在發展他們的音樂，只是用甘美朗發展，和我們跟隨西方音樂是走完全不同的路。在印尼參加活動時，會聽到印尼人激烈的討論彼此的作品，我們卻是無法插入，因為音階系統不同，但我知道他們都在創造新曲子，至少我去的那次，他們有演奏新的甘美朗音樂，只是我們聽不出來而已。

一九九九年印尼舉辦的曲盟大會，音樂會都以民族音樂為主。都是現代的甘美朗，配合著

呂宋島的高山省去采風，去交通非常困難的地方，山托斯、沃恩，他們都一起走，就像臺灣早年的情形，現在臺灣很難有那樣的地方可以去采風了。

我發現菲律賓大學，像音樂中心就用了好多個人，雖然薪水可能不高，可是政府對他們有諸多的支持，行政人員和研究員想要舉辦像亞太民音協會或「嘮嘮」等活動，到世界各國開會的話他們都能來，經費來自政府對藝文界或音樂界的支持。菲律賓也曾來臺灣辦過兩次「國際撥弦樂器研討會」，一次在宜蘭傳藝中心，一次在文化大學。這真的很不可思議！是菲律賓人來臺灣主辦國際研討會。我有去參加，覺得臉都抬不起來。他們有這個經費到國外主辦研討會，還可以請好幾個國家的代表來臺灣，都不是臺灣政府出錢，而是菲律賓政府出錢。宜蘭那次他們不知道找了誰，能免場地費，文化大學那次，也是由文化大學提供場地讓他們辦活動，還是國際會議，我覺得很不可思議，無法想像他們是怎麼做到的。但我聽說有誰能做到這點，即使當年許常惠老師、馬水龍老師還在位時，都沒辦法做到這樣。能到別的國家主辦研討會，是無法想像的，不管如何，他們都是把關係打好才能做這些事。在臺灣，我沒聽說有誰能做到這點，即使當年許常惠老師、馬水龍老師還在位時，都沒辦法做到這樣。能到別的國家主辦研討會，是無法想像的，不管一些資助，或是聯合國教科文組織給經費讓他們辦活動，也可能是他們國家自己給的錢，不管如何，他們都是把關係打好才能做這些事。在臺灣，我沒聽說有誰能做到這點，即使當年許常惠老師、馬水龍老師還在位時，都沒辦法做到這樣。能到別的國家主辦研討會，是無法想像的，但菲律賓人就是做得到，讓我對他們刮目相看。山托斯前陣子八十歲生日，大家為他辦了一個線上生日慶祝會，許博允和我都有被邀請，菲律賓人能把這類活動辦得很不錯，臺灣少能做到這樣，這是我特別想講菲律賓的部分。亞太民音協會的活動，因為其他國家舉辦的意願不大，活動已不如前，目前也只有菲律賓有資源和經費來承辦。

非國名來加入，大陸官方也不會同意。

（二）　對菲律賓和印尼作曲界的觀察

參與曲盟這麼多年來，我較想提的是對菲律賓的感受，因為我去過很多次，對那裡也很熟悉。少數臺灣人對菲律賓有較負面的印象，覺得他們窮，但我完全不這麼認為。菲律賓從最前面的卡西拉葛，有很高的政治地位，到馬希達，是我非常敬佩的學者，接著到馬希達的學生山托斯，他現在是菲律賓音樂界的大老。現在菲律賓大學音樂學院的院長沃恩，是山托斯的學生，已經是第三代，整個傳承做的非常完善。馬希達，是民族音樂學家和作曲家，花了很多功夫到處收集民謠，作曲也時常使用民族樂器，很不一樣的創作。曾經有一次在日本，動用了八百多個人演奏菲律賓傳統部族的敲擊樂器，幾類樂器演奏不同的的傳統節奏，組成一首動員多人的曲子，讓樂曲形成一種概念。馬希達老了後，就換山托斯，他也做了很多民族音樂研究，同時也作曲。比起馬希達，他的音樂更現代，但也運用了很多民族音樂材料。他現在還是菲律賓大學民族音樂中心的主任，即使年紀很大，還有地位很高的名義。繼山托斯之後，沃恩是現任菲律賓大學音樂學院的院長，他也是民族音樂學家，也在寫曲，但曲子不是很多。因為他們都是我的好朋友，彼此到對方國家交流。我們的關係很密切，我在師大負責系務和院務時，也有分別邀請他們來做大約一個月的短期交換學者，參與活動和表演。我也曾經帶學生跟他們一起到

297

大會，中間常常辦一些比較小的研討會或研習會，這是看主辦國家，有經費的，就能請少數幾個國家來參與討論，及辦一些活動。很可惜這在王筱青的論文中看不到，有些活動辦得非常精彩，可惜沒有紀錄。像女性作曲家論壇，一九九一年馬老師當理事長時舉辦過，我負責主辦。有時沒有大會，就看哪個國家有能力舉辦論壇，一九九一年這次辦的女性作曲家論壇，潘世姬老師應比較清楚，曲盟的資料裡都看得到潘老師，整個行程都有。王筱青論文。可惜沒把每次大會所有音樂會的曲目都列出，不然就一目了然了。有些非會員國，主要是大陸，還有一些尚未加入的會員國也會有作品發表。九七年在菲律賓辦的大會，就夾著論壇，在怡朗（Iolo）的一個小島辦的，大家盡興而歸。

印象中，大陸作曲家也有參與曲盟。在香港和其他地方主辦時，會邀請大陸作曲家。二〇〇〇年在日本橫濱舉辦，上海音樂學院的作曲家楊立青也去了。在其他國家時，中國整個現代音樂團體都會去發表作品，數量非常多，也都有交流。從王筱青的論文就能發現，在我參與的那幾年，只要不是臺灣辦的，都有大陸代表參加，也有演奏大陸作曲家的曲子。外國其他地方都有，違論一九八八年在香港那一次與現代音協一起舉辦。在其他國家，我都碰到大陸曲子的演出，遇到大陸來的人，只是沒有做國家報告。

有一段時間，曲盟很希望能解決政治議題，仔細去看那時一部份修改的曲盟章程，會發現他們把國家改成地區，就是希望能撇開政治層面的顧慮，讓多一點地區加入。但牽扯到政治議題，即使那時的大陸想加入，但臺灣還堅持為中華民國，他們就不可能用上海或北京等地方而

296

會，有點像亞太民音協會，也是與民族音樂學相關。他們想要有國際性，但不想變成國際組織，

就是到各地開會，去大陸、泰國、柬埔寨、馬尼拉、臺灣，辦一些較小型的民族音樂學會議，

從這樣演變過來的。

亞洲作曲家聯盟發展的變化

曲盟本身，從創立到現在已經歷經好幾代的作曲家，我覺得現在已經有相當大的質變。現

在比較多是現代音樂，我感覺以前草創時期都是民族音樂與作曲。對傳統音樂的態度，已經改

朝換代，下一代的作曲家不如以往對傳統音樂的重視，跟我剛加入曲盟時很不同。我不能說跟

最初創始時不一樣，因為曲盟一開始建立時就我並沒有參加，我從一九八八年到二〇〇〇年，

約莫十多年參與曲盟活動。音樂學方面，亞洲各國的民族音樂學，大都是保存當地的民族音樂，

日本的民族音樂學就比較獨立，日本作曲家大部份也較西化，不會和民族音樂學界混在一起。

臺灣、韓國、泰國、印尼和菲律賓的作曲家，在創作時保留了較多民族音樂的元素。曲盟舉辦

大會與會議間，穿插傳統音樂的介紹時，韓國會向參與代表展示傳統音樂及舞蹈，日本也是。

我第一次看能劇，是松下功帶去的，但近期似乎逐漸減少這些傳統音樂的介紹。臺灣最近辦也

很少，除了蔡淩蕙作過一首南管的曲子在閉幕時演奏。

在我擔任指導教授的碩士生，王筱青的論文5 裡面，能看到年會的大型活動，但曲盟除了

年會之外，還會在各個地方辦一些小型活動，像作曲家論壇等。大概一年到一年半間會辦一次

個名稱，也到各國開會，很多成員是曲盟的人，但在亞太民音協會有大陸學者參與，主要成員是王耀華[2]。

他在福建主辦過一或兩次研討會，因為那是許老師發起的協會，我都有參與這些活動。「亞太民族音樂協會」在許老師手上辦得轟轟烈烈的，舉辦過很多次活動，也曾到大陸舉辦，大陸主要負責人是王耀華。我跟許老師跑過很多地區和國家，包括大陸、日本、韓國、泰國、印尼、菲律賓等。菲律賓作曲家與民族音樂學家都是同一批人，從最早的馬希達、山托斯，到現在的沃恩（LaVerne C. de la Peña）[3]，都是同一批人做事。亞太民音協會，是希望打破國家的限制，我想許老師應該是認為曲盟被牽扯太多政治，沒辦法有更廣的發展，所以才開闢了亞太民音協會。他想運用他的影響力把很多國家拉進來，可惜的是，許老師當初邀進來那批人雖然很有影響力，但年齡較大，必然慢慢會退下來，以至於現在亞太民音協會已少有活動。許老師離開後，亞太的活動就沒有消息了，名義還在，但已不復以往。

泰國和印尼也已經換人，菲律賓一開始由馬希達主辦，後來改由山托斯，山托斯現年已八十歲，不但是民族音樂中心的主要人物，也是一位作曲家。菲律賓人非常尊重馬希達，菲律賓大學就有一個廳命名為「馬希達廳」（Maceda Hall）。後來菲律賓成立了「嘮嘮」（Laón-Laón）[4]，也許是他們發現亞太民音協會少有活動後才創立的，這個協會也幾次邀請我，在各個國家辦研討

294

圖說：與菲律賓著名作曲家、民族音樂學家 Jose Maceda 教授合影

員，他說當時是非常風光的。早期臺灣舉辦大會時，也會得到總統府的支持，以前可以做到這樣的程度。早期的人都有很大影響力，能影響到政府機構。但早期作曲家凋零後，現在由第三代作曲家接手，覺得已經很不一樣了。

早期我參與曲盟活動，從紐西蘭、韓國、泰國，到印尼。一九八八年去了，九〇年沒去，九二年以後，一直參加到二〇〇二年，連續參加了很多次，也做了多次國家報告。那時的活動跟現在很不一樣，那時到其他國家，都會安排他們的傳統音樂演出，音樂會或演講都會介紹當地的傳統音樂，讓我印象非常深刻，後來就比較少。一九九八年我們到花蓮時，還去聽原住民的音樂會，總是盡可能的這麼做。現在的作曲家很少做這件事情，但我自己還是做很多田調、采風的工作。許老師以前跟我說：「錢善華，你怎麼跟我走一樣的路？都是到處采風來創作。」我跟許老師有師生關係，在師大唸書時，他並沒有在那裡教課，沒有教過我，但有意無意間，我們的路卻莫名的類似。我覺得早期的作曲家都是這樣，亞洲很多前一輩的作曲家用很多民族素材來作曲，像許老師和菲律賓的馬希達都是跨民族音樂學和作曲的。

APSE 亞太民族音樂協會的成立

許老師後來成立亞太民族音樂協會（Asia-Pacific Society for Ethnomusicology, APSE）。這個協會成立時完全不走曲盟的路。曲盟用國家，亞太民音協會則用城市。它不是個正式的組織，就是一

一九九四年馬水龍老師是北藝大校長，可運用學校很多的資源，動員北藝大總務處等行政人員來協助，許多事情都請他們幫忙。一九九八年的大會，北藝大那時已由邱坤良擔任校長，很多活動只能我們自行統籌。這次幾乎每晚都有舉辦音樂會，其中最特別的是九八年九月二十二日晚上，大會手冊上沒有記註任何音樂會，那天晚上是受邀到介壽館的音樂會，這場音樂會有點政治性，只有少數人被邀請，但李登輝總統並未出席，協會也沒有保留下任何資料，無法詳細查核音樂會內容。這是一場單純的音樂饗宴，沒有飯局，但卻是一個難忘的經驗。

馬老師當年找我擔任曲盟秘書長的原因，可能因為我不是北藝大的老師，他希望在北藝大和師大之間取得平衡；另一個原因是，當時北藝大的老師較資深，年輕一輩的老師還未任教，所以由我擔任秘書長一職。後來新進老師中有潘世姬來負責行政業務。我一直跟隨馬老師辦理曲盟的業務，大部分曲盟大會的國家報告，也是我做的，後才改由潘世姬接手。馬老師卸任理事長後，我也一起離開了，我很明白馬老師在主辦和參與曲盟大會時，非常堅持採用中華民國國號，連「中華臺北」都不使用。許常惠老師在政治立場上，就沒有那麼堅持，許老師與大陸樂壇和音樂學界的交流都很密切。馬老師對曲盟和北藝大的貢獻很大，我很佩服北藝大能把一個廳命名為「馬水龍廳」，馬老師從北藝大草創時期便參與學校的興建，大家對這個廳的命名有一致的共識。

早期的曲盟，源於那幾位創始元老輪流做東主辦，他們各自在國內都是有力人士。像菲律賓主辦的大會辦得非常好，總統夫人都會出席。這是我聽林道生老師敘述的，他是早期 ACL 成

亞洲作曲家聯盟與我

（1） 參與 ACL 的經歷

一九八一年我從美國學成回來時，因輩份太低沒有參加曲盟的活動。在臺灣待一陣子後，又前往維也納進修，一九八六年重新回國後，才開始參與各類音樂相關學會活動。因此記憶中第一次參加曲盟的活動是一九八八年香港那一次大會。馬水龍老師擔任理事長時請我當秘書長，所以一九九四年臺灣舉辦大會時，是由我負責擔任大會的秘書長。一九九八年曲盟的秘書長是朱宗慶，我國曲盟的秘書長還是我。大會很多事情仍是由曲盟辦公室在負責辦理，包括紀錄中去花蓮欣賞原住民歌舞表演等活動，朱老師當時主要是負責北藝大方面的事情。其實一九九八年不應該由我們主辦，因為九四年才剛辦過。一九九七年在菲律賓開會時，許常惠老師被選為曲盟主席。選舉過程中，許老師並不積極，沒有答應或是不答應。那段時間需要以英文溝通，都是我陪著許老師與馬老師開會，從旁協助。那次主要是許博允把許老師推出來，在馬尼拉附近三描禮士省（Zambales）的 Pundaquit 海濱[1]，晚上很晚時，許老師被許博允推出來說他願意擔任大會主席，當場就說明年由我們來主辦。這件事把馬老師嚇了一跳，因為我們九四年才剛辦過，但好像像木已成舟，咬牙在一九九八年又辦了一次。當時 ACL 各國也很訝異臺灣要再辦一次，但因為馬老師是臺灣的理事長，許老師接了大會主席，就硬著頭皮再辦一次。

291

錢善華

1. 張錦鴻（一九〇八—二〇〇二），音樂理論家、教育家，曾任臺師大音樂學系主任。

2. 德國音樂學家黎曼（Hugo Riemann）在一八八三年的《簡化的和聲學》（Vereinfachte Harmonielehre）中，針對大小調音樂中和弦之間「功能」關係發展出的分析理論和記號。T指的是tonic「主和弦」，D指的是dominant「屬和弦」，S指的是subdominant「附屬和弦」。黎曼的理論日後被其他理論家繼續擴充。

3. Wilhelm Maler（一九〇二—一九七六）德國作曲家、音樂理論家。

4. 指的應該是一九三二年的《論大小調和聲學》（Beitrag zur darmollentonalen Harmonielehre）。

5. 包克多（Robert Whitman Procter，一九一七—一九七九）美國指揮家、作曲家，一九七三年應中國文化學院創辦人張其昀之邀來臺任教，並擔任華岡交響樂團指揮。

6. 馬孝駿（一九一一—一九九一）作曲家、小提琴演奏家、音樂教育家，巴黎大學音樂教育學博士，曾任中國文化學院音樂學系主任，大提琴家馬友友之父。

7. DAAD（Deutscher Akademischer Austausch Dienst），德國學術交流總署透過德國文化中心提供的獎學金。

8. Klaus Huber（一九二四—二〇一七）瑞士作曲家、音樂教育家。

9. Luigi Nono（一九二四—一九九〇）義大利作曲家。

10. 多瑙艾辛根音樂節（德文：Donaueschinger Musiktage，英文：Donaueschingen Festival），成立於一九二一年德國西南部小鎮多瑙艾辛根，當時稱作「多瑙艾辛根促進當代聲音藝術室內樂演出」（Donaueschinger Kammermusikaufführungen zur Förderung zeitgenössischer Tonkunst）；一般被認為是最早開始推廣二十世紀歐洲當代新音樂的音樂節，每年十月演出。

11. 胡伯和亞洲的緣分還來自於，他太太是旅德韓裔作曲家林泳熙（Pagh-Paan Younghi，一九四五—）。

12. 指的是《慰藉》（Les Consolations），創作於一九七六年至一九七八年，一九七九年首演。

13. 這裡指的是一九八一年的管絃樂曲《光州，永遠的記憶》（Exemplum in memoriam Kwangju），是尹伊桑為紀念一九八〇年五月光州民主化運動的「光州事件」而創作的作品。

14. 姜碩熙（강석희／Kang Su-Khi，一九三四—二〇二〇）韓國作曲家，首爾大學作曲系畢業後前往德國留學，擁有漢諾威音樂學院、柏林藝術大學、柏林工科大學碩士學位，一九八四至一九九〇年曾任國際現代音樂協會（ISCM）總會副主席。韓國最初電子音樂作曲家，Pan Music Festival 創辦人。一九師事尹伊桑。一九七二年返國後執教於首爾大學作曲系，為陳銀淑的老師。

15. 松下功（一九五一—二〇一八），日本作曲家，曾兩度擔任亞洲作曲家聯盟主席（二〇〇〇—二〇〇五；二〇一四—二〇一八）。師事南弘明與黛敏郎。後赴柏林藝術大學接受伊桑指導，曾獲門興格拉德巴赫作曲大賽首獎。返國後任教於東京藝術大學、尚美學園大學，另曾任日本作曲家協議會會長、東京藝術大學副校長。

16. Dan Yuhas（一九四七—）以色列作曲家。

17. Reiner Hochmuth（一九五一—二〇二二）德國大提琴家。

18. Raymund Havenith（一九四七—一九九三）德國鋼琴家。

19. 二〇〇一年起改制為柏林藝術大學（Universität der Künste Berlin，UdK）。

20. Christian Utz（一九六九—）奧地利音樂學者、作曲家。

21. James Clarke（一九五七—）英國作曲家。

22. 陳曉勇（一九五五—）中國旅德作曲家。

23. Heinz Reber（一九五二—二〇〇七），奧地利作曲家。

24. Chaya Czernowin（一九五七—）以色列裔美國作曲家。

25. Bernhard Lang（一九五七—）奧地利作曲家。

26. Jueng Wyttenbach（一九三五—二〇二一），瑞士作曲家、指揮家、鋼琴家。

27. 國內知名聲樂家林玉卿老師。

28. 指的是《曲調，為大管弦樂團和打擊樂獨奏》（Air, music for large orchestra with percussion solo，一九六八—六九）。

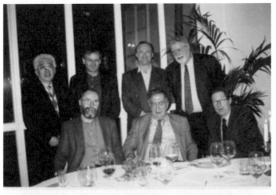

圖說（上）：2001 年於奧地利薩爾茲堡國際莫札特作曲比賽擔任評審，
　　　　　　前排中坐者為義大利作曲家 Luciano Berio

圖說（下）：2022 年 3 月 5 日曲盟大會後與曲盟理監事於衡陽路大三
　　　　　　元餐廳餐敘

計算；我印象中是五分鐘、十分鐘，再來就二十分鐘、三十分鐘為一個單位，這樣來計算點數。所以樂譜出版和著作權制度的建立對現代音樂的推廣也很重要，我們實在還有很多事情需要努力。不過，我相信明天會更好，期盼大家共同來灌溉這快速發展中的音樂園地。

前面我提到在歐洲學習時，曾經幫拉亨曼和尹伊桑抄譜，後來我覺得這個抄譜的經驗變有

用的。我回來以後剛好文建會有一套作曲補助計畫，對年紀大的作曲家叫做「委託創作」，對

年輕的作曲家叫做「甄選作品」，之後都會出版。這件事剛好找我當總編輯，但我總覺得有點

格格不入，到現在都還是。怎麼說呢？政府單位出版樂譜是把分譜跟總譜一起出，我說，這怎

麼可以！因為在歐洲分譜其實是控制著作權的一種手段，你的曲子在這個出版社出版，誰要演

出，就跟出版社聯繫，出版社把分譜以出租的方式寄出，是一種控制著作權的手段。但臺灣是

傾向一次性買斷，我就覺得怎麼可以這樣！但那時候沒有人聽我的意見，到後來也幾乎都是這

樣。

與其印製相同數量的分譜，放到圖書館存檔，倒不如乾脆分譜就印十或二十套，把其餘預

算都拿來多印些總譜，這樣效益會大很多。還有，剛開始的時候曾經經過律師的建議，出版品

的版權歸文建會所有，我說你有這個能力來管理、負責將來所有的演出業務嗎？不可能嘛！這

點他們倒是同意了，所以後來版權就回歸作曲家所有。我跟他們說你出錢沒錯，你是老闆，但

這頂多只能擁有首演權，而不是著作權。著作權制度的建立在臺灣很困難，這太複雜了！我是

一九七九年加入德國的「音樂演出及機械複製權益協會」（Gesellschaft für musikalische Aufführungs—

und mechanische Vervielfältigungsrechter，GEMA），到現在還是會員，前幾天還收到我上一季的幾點

收入，幾十點就會自動匯款給作曲家。我也看不懂，但我大概知道他們是按照編制大小分類，

比方說獨奏、室內樂是大、小編制，管弦樂曲、清唱劇或歌劇那樣的作品，然後再按照時間來

CD／DVD。可惜我們的樂譜出版有限，音樂出版社因為不曾累積，營運上困難重重。早年「行政院文化建設委員會」成立之初，有鑑於國人音樂出版貧乏，曾經將出版國人作品列為重要業務，可惜並非每位主任委員都有這使命感，幾年就無疾而終了。如今這重擔是由臺灣音樂館扛起來了。問題是臺音館僅有區區個位數專任職員，如何能肩負起全國音樂行政業務，又將如何超前佈署，擘劃願景？臺音館近年來，多次詢問捐贈手稿事宜，我一方面因創作繁忙，無暇關注此事；另一方面，我也提出臺音館舉辦國人音樂創作手稿展或音樂會海報展，讓人一窺手稿的面目與海報的創意，為新址創造人潮，遠比收集手稿優先。

我是在二〇二一年答應捐贈二〇〇〇年以前的手稿，以及所有節目冊與音樂會海報收藏。

後來因為數量實在太多，將節目冊與音樂會海報列入二〇二二年辦理。有趣的是，一九七九年我有一首《因果三重奏》跟著德國的室內樂團到北非與中東巡迴演出，回來以後我發現節目單上找不到我的名字，音樂會裡面的曲目有海頓、莫札特都有，我是唯一活著的作曲家。還好，我那時已經養成蒐集節目單的習慣，返國述職以後，我把它們放在淘汰的舊皮箱裡，現在已經放了滿滿三個皮箱了，等候處理。我也收藏了不少作品演出的海報，有的已經裱褙好了，就像牆上這幅劉禹錫的《陋室銘》竹簡；想當年，我到黃山旅遊，我買了竹簡是一百六十人民幣，裱褙卻花了新臺幣三千元，裱褙費用比實物還貴！牆的另一張是作曲家年表，反面是瑞士一個音樂出版社的廣告，從最前面荷蘭樂派到史托克豪森都有，是我一九七〇年代收集的，回來就裱褙起來，不然一定會弄丟了。

（三）現代音樂中心與樂譜出版

我覺得臺灣整個環境，對現代音樂的推廣並不很友善，所以如果有人要我的曲子，不管研究或演出，我會義不容辭，並很樂意影印樂譜給他，不會考慮版權費等的問題，甚至在譜上都沒寫上「版權所有，翻印必究」這幾個字。我相信大部分的作曲家也跟我類似，不知道有誰要用，所以我們現在最欠缺的就是一個國立臺灣現代音樂中心這樣的機構。一方面，職司搜集、典藏、研究、出版、推廣、演出國人作品，與促進國際音樂文化交流；另一方面，更應該積極籌備成立樂器博物館，展示國內外各種樂器，增進人們接觸樂器的管道。回憶以前旅居西柏林時期，當地有一個樂器博物館，與兩個音樂圖書館；而荷蘭竟然擁有鋼琴博物館與管風琴博物館，好生羨慕；懇切期盼臺灣繼創造經濟奇蹟之後，是否有天也能關注到象徵文明國家的文化設施。有人倡議：國家兩廳院與中正紀念堂的地緣關係，已經具備了國家音樂文化園區的雛型，倘若中正紀念堂，能夠擴張樂器博物館的功能，逐步轉型到更深層的文化全民之福。甚至於將國立臺灣音樂中心，遷移到中正紀念堂，那對昔日國家元首的尊崇，只有加分的正面作用，不妨大家集思廣益，或許有天就會美夢成真，徹底淡化威權時代的刻板印象。

歐洲的國家，通常都有自己的音樂出版社，有些甚至於超過百年的歷史，它們從販賣經典作品的收益，用來推薦、贊助年輕作曲家，獲得營運上的平衡，算是以經典養現代；甚至於還主動出擊，我依稀記得，在各地的新音樂節，總會有眾多音樂出版社擺攤販售新音樂總譜或

個現代音樂中心？」找我幫學院規劃。我有現成的企劃，因為我跟歐洲一些現代音樂中心有聯繫，自己也曾經想要籌備成立，後來覺得申請加入「國際現代音樂協會」更為迫切，而終止了進度。至於學院成立現代音樂中心的企劃案，因為時機尚未成熟，而胎死腹中。後來鮑幼玉遺憾地跟我說：「反正你也知道是誰反對。」結果是教育部顧問室給一大筆錢，學院買了十七部電子音樂的鍵盤，存放到倉庫迄今。

遙想當年跟蘭德接觸比較多的作曲家大多不在教育界發展，同時他也教了一批打擊樂學生，經過他的啟蒙，也都成為臺灣打擊樂的靈魂人物，對臺灣音樂生態環境貢獻卓著。我是一九七八年去德國，才在拉亨曼的總譜上看到他的名字，才知道當年他在現代音樂方面是位相當重要的人物，我相信那也應該是慕尼黑的音樂創作最現代的時候，後來慕尼黑也如同其他大城市變得保守。當年德國的大城市中現代音樂比較活躍的，大概就是柏林、科隆和芙萊堡。

我覺得蘭德在臺灣那段歷史必須要被紀錄下來，因為藍德不只影響到創作，還影響到臺灣的打擊樂教育，影響打擊樂可能遠比創作還多。再者，如果在歐洲要買亞洲打擊樂器，一定找得到蘭德，他在科隆附近經營著一間亞洲樂器行。有時我與採風去德國演出，需要借打擊樂器，就只能去找他。有一年北京的「華夏室內樂團」到巴黎演出我的《釋·道·儒》五首傳統樂器六重奏曲；他們在「法國國家廣播電臺」辦的 Presence 音樂節演出時，主辦單位帶我們去參觀法國國家廣播電臺的樂器儲藏室，不得了！光是大大小小的磬多到我在臺灣都沒有看過這麼多！

或許這也是蘭德經營亞洲樂器行的另外一種貢獻吧！

一九九〇年代，我也曾經兩度應文建會邀請，分別於一九九四年在美國紐約，一九九六年在法國巴黎製作「臺灣作曲家樂展」系列音樂會各三場。將臺灣的音樂創作介紹到美國與法國，拓展國際音樂文化交流，獲得空前熱烈的迴響。

（二）藍德與一九七〇年代臺灣的現代音樂

臺灣的現代音樂活動在一九七〇年代曾經曇花一現，有些人覺得是許常惠從法國返國帶回來的影響，但我覺得更有影響的不是法國，也不是許常惠；我覺得那時短暫的現代化，如果是許常惠的影響，應該是長遠的，而非短暫的。其實一九七〇年代在臺北有一位在現代音樂領域很有表現力的音樂家，但是大家不太認識他，就是蘭德（Michael Ranta）。他當時是為了身體健康的緣故來到臺灣，來學太極拳。他在德國慕尼黑附近非常活躍，拉亨曼有一首作品《曲調》[28]是題獻給他的，寫給打擊樂跟管弦樂團，由藍德首演。他那時在臺灣經常與許博允、李泰祥……等人玩音樂，但他離開後現代音樂又式微了。大部分人可能想到當年臺灣現代音樂活動突然熱絡起來，都是許常惠，我覺得不是，是蘭德把歐洲現代音樂的概念，揮灑在這片土地上。

當年不只許老師排斥這些新音樂作品，他那一輩的或同時期活躍的作曲家，基本上都非常排斥。

記得一九八〇年代末葉，國立藝術學院院長鮑幼玉曾經徵詢我：「我們是不是應該創立一

用這四十五個名額，組織起樂團，肩負起器樂老師的任務，結果消息走漏，臺師大要，藝專也要，後來一個學校分十五個名額，就叫「三校實驗管弦樂團」。一九八六年，為了因應兩廳院即將開幕，把三個學校的實驗樂團團員合併在一起，由各校分別舉辦音樂會，以便遴選出一位常任指揮訓練樂團。第一場我忘了是師大還是藝專，我們是第二場，是跟「法國科技文化中心」當時的主任戴文治洽談合作，他推薦艾科卡指揮來；非常特別的是，增加了委託國人創作，分別委託了三個作曲家：許常惠、馬水龍和我。馬水龍那時當系主任沒空寫，許常惠寫了一首《橋》，用戴文治的詩譜曲，我的作品就是《所以一到了晚上》，選擇瘂弦的詩譜曲，在國父紀念館首演。館內三千個位置，聽說藝術學院那時發了將近一萬張票，結果七點鐘就爆滿了，因為三個學校在競爭，每個學校都使盡全力。

那一場是我的曲子的首演，阿科卡指揮我的曲子就是從那時開始，爾後選上他擔任樂團首位指揮，先後委託過我創作新曲，《禮運大同》管弦樂曲就是一例。《所以一到了晚上》後來由「上海交響樂團」在「上海・臺北音樂薈萃」演出，演完之後他們還去找聲樂家林玉卿[27]，向她恭喜，問：「妳是京劇出身的嗎？」現在想來是蠻有趣的。因為我在曲子裡用了很多介乎唱和說唱之間的方法，我不是受到京劇的影響，完全是因為遵循語言的抑揚頓挫，有點殊途同歸，難怪他們會作了聯結。再者，一九八八年，周文中在紐約舉辦「海峽兩岸作曲家論壇」時，有人質疑我《所以一到了晚上》是否受到了荀貝格《月光下的丑角》（Pierrot Lunaire）的影響？讓我有點意外、有點失望，怎麼他們沒想到殊途同歸的京劇或戲曲音樂呢？

了。

　　剛回國時，臺灣的音樂創作其實還非常保守，那段時間臺灣很多作品可以叫做「鄉土樂派」或「國民樂派」：弄一個漂亮的五聲音階旋律，簡單的配套和弦，就是當時的主流，剛好那時鄉土文學論戰之後的辯論也蠻激烈的。但如果這樣就變成中國音樂的風格，而中國音樂又是俄羅斯音樂的分支，就是國民樂派下的一個分支別派，這就是我所謂的「簡化的國民樂派」。那時候我的角色頗受爭議，游昌發學長曾經對我說：「你這種音樂以前沒有人會聽的，但沒想到現在每個年輕人幾乎都寫像你這種風格的音樂。」這讓我想起一九七四年十一月剛到瑞士時，那時我看這些洋人每個都眼睛大大，鼻子高高的，我真的分辨不出來誰是誰，看誰都長的一模一樣，久而久之，也逐漸分辨出誰是 Peter，誰是 Thomas。所以我馬上轉換另一種思考，是不是人們看小鴨子都長得一模一樣，但鴨媽媽一定分辨的出她的每一個兒女！

　　至於聆聽一整場單一作曲家的作品發表會，我曾經在國家音樂廳有過三次專場管弦樂曲發表的經驗。對那樣型態的音樂會，我並不是特別感興趣，我想還是回歸到樂團的定期音樂會，在古典音樂會中，安插一首新音樂發表作，對比比較好。例如二〇二一年我捐了手稿給「臺灣音樂館」，他們依例要辦我的作品發表音樂會，我跟他們推薦國家交響樂團，因為他們對我的作品語法最熟悉。國家交響樂團從最早就有委託我創作的案例，比方說艾科卡的時代，那時他說他在臺灣作曲家裡面只親自指揮兩個人的作品，其中一個就是我。所以我們有點革命情感，猶記得國立藝術學院成立時，我們向教育部申請成立實驗管弦樂團獲得首肯；我們當時就想運

會偶而失散，可真是難為了他們。演完之後喊Bravo跟我的都有，我就這樣上臺又下臺了七次，還沒辦法結束。很多人覺得曲子很成功，也有人覺得失敗，反應很兩極。我記得當時的大報是好評，小報都是壞評。評的最好的是法蘭克福報，評的最差的反而是當地的漢諾威報，大標題是「活在象牙塔裡的作曲家」（笑）！演出後真是什麼評語都有！音樂節主要都在「漢諾威音樂暨表演藝術學院」音樂廳舉辦，持續辦了一個多禮拜；結束後在學院辦了一個研討會，一百分鐘有九十分都在談我的作品，我自己一口氣也沒機會講，都是老師們在辯論，蠻有趣的一個現象。當然，我自己覺得那首作品是比較接近拉亨曼的風格，那時覺得我既然來就要學他、像他，但是我不能永遠像他。後來我會鼓勵學生，要學誰的風格就要像誰，而不是學誰不像誰，那就白學了。

一九七七年國際現代音協在波昂的音樂節演出拉亨曼的《旁側》（Accanto）單簧管協奏曲，開始沒有幾秒鐘，臺下就開始鼓譟。我印象很深刻，聽眾都是各國現代音樂的作曲家代表，其中有一個希臘的作曲家，光頭的，坐在最前面第一排，中間又有走道，他兩隻手摀住耳朵從正中間走道慢慢走出去，場面變得很難看，畢竟那時拉亨曼自己也還在掙扎。又有一次在多瑙艾辛根音樂節，演他的曲子也是一樣，一開始很多人竊竊私語或嘻笑，他站起來說了一句：「拜託請安靜把曲子聽完！」大家就真的安靜的把曲子聽完了。拉亨曼沒有跟我說過這段還沒被認可時的心路歷程，那時他被排斥的程度應該比我更嚴重，到我的時候，他那種音樂風格還沒被大家認可，那種排斥的力道就沒有這麼大了。真所謂「少見多怪」，聽多了也就「見怪不怪」少都聽過了，

280

破與傳統音樂的反思，（三）東方與西方的交會與融合，四、從《北管協奏曲》到《臺灣新映象》系列作品等四個單元，闡述創作理念，播放音樂實例十八首作品片段，並接受提問與解析。「采風樂坊」音樂會在十一月二十八日播出，並於十二月十一日重播。

剛回臺灣的時候，很多人覺得「你這種音樂有誰要聽？」我心裡想：「你不聽，還是有別人會聽！」那時候相當被人排斥。我常想，這就像敲土撥鼠的玩具一樣，冒這邊你敲，冒那邊你敲，或許有一天你根本來不及敲，就冒出來了。剛回臺時的整個演奏環境其實還蠻困難的，我回臺的第一場音樂會是《蓬萊》管絃樂曲的演出，是藝專管絃樂團的演出，到現在我還記得那時有一個法國號演奏者說：「這根本不可能吹奏。」這句「不可能」，我在柏林已經見多，不稀奇了！在柏林是碰到大提琴的問題，那時我寫了一個曲子《蝴蝶夢》五重奏曲，大提琴部分也遇到過演奏的問題。還好，這位同學非常好心，他說：「我的主修老師是柏林愛樂管絃樂團的首席，下週上課，我們一起去請教他。」結果是老師很輕鬆的示範，反讓我同學目瞪口呆、大開眼界。終究其原因，是他還沒學到較高的把位而已。旅歐時期，我的樂器學都是在學校琴房學來的，當我寫的曲子片段產生疑惑，就到琴房去找樂器演奏的同學，請他們幫我試，他們通常很好心，會跟我討論還能怎樣改進，成為我學樂器學最重要的地方。

有關作品演出，特別是在漢諾威時，我那首《第二號弦樂四重奏》是在一九七八年一月二十六號首演，剛好是漢諾威的第十屆新音樂節，辦得比較大，來了好多聽眾。本來我的曲子怎麼練都練不起來，練了十幾次！最後沒辦法只好我自己親自上去指揮，即使如此，中間還是

279

我擔任臺灣現代音樂協理事長時，發生一件遺憾的事：我計劃要辦一個國際性的現代音樂節，一個比較不花錢的音樂節；那要怎麼辦呢？就是在一個音樂節裡有個主角，這個主角是每場音樂會都有他的作品，其他我們再另外安排或甄選。有一年，我把這個構想跟兩廳院交換意見，獲得強力的支持而同意主辦，所以就找了凱吉，他也爽快地答應要來，且訂下了時間，也順便去中國看看。但這件事後來陰錯陽差被舞蹈界知道了，大老說怎麼可以只辦國際現代音樂節，應該擴大來辦一個國際現代藝術節，後來因為改了時間，凱基無法配合就取消了，非常遺憾。

二〇二一年，我被邀請到義大利「羅馬新音樂節」（Nuova Consonanza）發表作品，並擔任羅馬音樂學院（Santa Cecilia Academy）作曲大師班「De Musica」的專題講座。讓我深感訝異的是，它與我當年推薦給兩廳院，舉辦臺北國際現代音樂節的規劃相類似。拙作在國際音樂舞臺上的演出，除了亞洲各國外，在歐洲有相當高的比率，西歐為主，東歐、南歐次之；南歐有法國、西班牙、希臘與克羅埃西亞，甚至於跨越地中海到非洲與中東，唯獨少了義大利。所以，二〇二一年第五十八屆羅馬新音樂節邀請采風樂坊演出拙作《迷宮・逍遙遊》、《花團錦簇》與《釋・道・儒》等三首絲竹作品外，也另外推薦在其間穿插演出蔡承哲與王樂倫的作品，可惜後來因為疫情，羅馬去不成，作曲大師班改成視訊線上講座，音樂會採用錄影視訊線上播出。有關作曲大師班，我以「根植於傳統的創新」為題，從十一月二十五日至二十八日，以四天合計十二小時發表專題講座，分（一）傳統文化的轉化與創新音樂的嘗試，（二）樂器性能的突

調新韻，幽情雅致。排山倒海而來的殖民統治與高壓迫害，激勵了遍地開花的群情激憤和風起雲湧般的抗爭。以妥協取代對抗，以包容化解仇恨，形塑多元文化生活底蘊。最後回顧臺灣近百年的文化歷史軌跡，反應了知識菁英面臨的路線衝突，歷經激烈而曲折的紛擾與演變，最後戲劇性地糾纏在一起；深深影響著臺灣多元社會的變遷，也微妙地牽引著生命共同體的脈動與命運。

臺灣的音樂環境與現代音樂的推廣

（一）現代音樂的接受與推廣

在我旅居歐洲期間，歐洲作曲界對後現代風格並不是很能接受。我到柏林的時候，有一個教實驗音樂的教授史內伯（Dieter Schneber），他本身是哲學博士，又是作曲家，跟凱吉很熟，寫了第一本有關凱吉的德文書藉。那時我去上他的實驗音樂課，他問我有沒有研究過凱吉，我說沒有，他就把他那本書拿來借給我看。後來我會接觸凱吉，是因為回來要教現代音樂的課程，我覺得凱吉這系統不能沒有，特別是教實驗性的音樂不能沒有他，因此買了不少他的總譜，也就接觸比較多凱吉，以及「低限音樂」（Minimalism）的作品。

277

（二〇一八／一九）間，因為不以北管曲牌為發想，所以另外開闢了「臺灣新映象」國樂團協奏曲系列作品。

臺灣文化協會創立於一九二一年。國立臺灣交響樂團劉玄詠團長邀請我為「臺灣文化協會成立一百週年紀念計畫」創作管弦樂曲，促成了《文化頌》管弦交響協奏曲（二〇二〇）的誕生，並題獻給臺灣文化協會與國立臺灣交響樂團。《文化頌》管弦交響協奏曲分成五個樂章，由范楷西指揮國臺交於二〇二一年十月二日假該團演奏廳，十月三日假臺南文化中心首演。演奏長度約四十分鐘。我總覺得，不同的樂團屬性，也應該在編制與風格上略作區隔，彰顯其特色。尤其在管弦樂團制式編制上，適度調整或擴張某些樂器族群，追尋嶄新的音響意境，並挑戰交響曲與協奏曲的新定位，將可讓人抒發創意、也讓人耳目一新。

在《文化頌》這部作品中，我動用了八隻長號與二隻低音號，分別位於舞臺上四人，觀眾席二樓左邊後側三個、右邊後側三個，合計八位長號與二位低音號演奏家參與演出，創造了非常獨特的音響層面。另外，在層出不窮的敲擊聲響中，作品也呈現了原住民、河洛、客家與日本殖民統治者等音樂元素的舖陳與衍生的矛盾、衝突，導致蔣渭水創辦人與臺灣文化啟蒙與民族自覺運動的核心價值。各別樂器的炫技片段，在群組間相互輝映成趣；或異軍突起展現自我，或相得益彰成就群體生態於多重律動音型和層面音響交織中。深入淺出的陌生化音響處理，譬畫了欣欣向榮的民主自由景觀，裡應外合的支聲異音語彙，凝聚了環環相扣的族群團結共識。古鍵密碼逐漸顯著而分庭抗衡。緊接著協會歷經多次改造與變革，牽引著臺灣文化協會的關

III. Largo—Grave—Moderato：強取豪奪，資源環保。驚濤駭浪，禍福相依。海洋頌歌，歷久彌新。

《百岳傳奇》國樂團協奏曲（二○一六）係延續二○一五年《太魯閣風情畫》與二○一六年《黑潮聲景圖》的委託創作計畫，合稱「臺灣新映象」系列三部曲。《百岳傳奇》國樂團協奏曲分成五個樂章，十二個段落，演奏長度約十八分鐘；茲依其速度變化、範疇性格與段落主旨區分如下：

I. Andante—Grave：渾沌天地，聚散離合。板塊撞擊，天翻地覆。

II. Lento—Lento Assai—Adagio：千山萬水，鬼斧神工。穹蒼林壑，鳥語花香。篳路藍縷，孕育眾生。

III. Allegretto—Andante：龍蟠虎踞，傲視雲霞。星羅棋布，氣象萬千。

IV. Adagio—Allegro—Moderato：晨曦暮靄，滄海桑田。狂風驟雨，山河變故。含辛茹苦，教化生靈。

V. Andante—Andantino：人定勝天，千瘡百孔。順應自然，萬紫千紅。

《黑潮聲景圖》與《百岳傳奇》由閻惠昌音樂總監指揮臺灣國樂團於二○一六年十月十四日假「國家音樂廳」首演，我二○一五年創作《太魯閣風情畫》，二○一六年創作《黑潮聲景圖》與《百岳傳奇》等三首國樂團協奏曲，都是臺灣國樂團的委託創作，其創作年代介於「北管協奏曲」系列作品第四部曲：《風入松》（二○一四/一五）與第五部曲：《大燈對》

（八）《黑潮聲景圖》、《百岳傳奇》與《文化頌》

長久以來，音樂創作的泉源或許直接來之於音樂素材、曲調動機、色澤音響或現成的傳統曲目。或許間接來之於詩詞、文章典籍、圖形景象，或其他相關藝術的轉化。亦或許來之於抽象的人、事、時、地、物的刻劃模擬，經由色澤層面、音樂設計到音響意境的完成。創作的過程、風格或許有別，單篇抑或聯篇形式設計有異；但是每一首作品的誕生，對作曲家而言，不可能是千篇一律的，而是各盡所能、各顯神通。臺灣國樂團「傾聽臺灣土地的聲音風景」音樂會，特別邀請「臺灣聲景協會」范欽慧理事長提供海洋相關的資訊、經驗、著作，經過數度溝通研討尋求共識，逐漸有了創作訴求輪廓，才各自埋頭苦幹。讓我有如承接新研究案似的，從搜索資料、篩選資訊、分析比較、確定標的範疇；經由撰寫創作綱領、反覆編輯修訂、比對音響類型，到音樂設計與執行，再檢驗創作綱要、重新評比、媒合、修訂而完成新作品。不一樣的主題對象，不一樣的素材選擇，不一樣的設計規劃，開啟了另一個嶄新的創作新體驗。

《黑潮聲景圖》國樂團協奏曲（二〇一六）為臺灣國樂團「駐團作曲大師」計畫的委託創作。樂曲分成三個樂章，八個段落，演奏長度約十一分鐘；茲依其速度變化、範疇性格與段落主旨區分如下：

I.Largo：黑潮暖流，磅礴無垠。分流擴展，生態劇場。汪洋浩瀚，迴游傳奇。

II.Moderato—Adagio—Andante：珊瑚繽紛，爭奇鬥艷。海陸共生，繁衍生息。

Gaudeamus Music Week）聽完拙作《五行剋八重奏曲》演出後，隨即委託我為他創作新的曲子，我沒給他寫，因為一直在寫不同的作品。後來我覺得有點不好意思，也因為他後來組了一個三重奏團叫「Het Trio」，長笛、低音單簧管跟鋼琴，所以我就把我的《因果三重奏》中的大提琴改成低音單簧管，應急讓他們演出，他們也演了好幾次，還跑到韓國、臺灣來演。我一直覺得虧欠給他，才會有創作《一江風》那首低音單簧管跟國樂團的協奏曲，那才真是還債！

《花團錦簇》為吹管、琵琶、中阮、箏、揚琴與二胡的六重奏曲（二〇一九），係采風樂坊黃正銘團長委託，創作以花為主題的絲竹音樂，正好把我三十餘年來在大安宅第頂樓蒔花植樹的因緣際會略作回溯與盤整，我選擇孤挺花、曇花與玉蘭花等三種頗具代表性的花卉，作為主要敘說對象。它們一方面，陪伴了我在音樂創作上的思維過程與持續成長；另一方面，更見證了筆者自歐陸返國後的諸多創作語彙變遷與形式邏輯轉折。探索從繁華暄鬧的臺北街頭，試圖創造回歸童年、青少年時代樸實幽靜、悠然自得的鬧中取靜鄉間景致。樂曲的進行，刻意不以單一花卉作為對象，而是以整體空中花園作為層面述求。突顯孤挺花、曇花與玉蘭花等三種花卉在眾多花枝招展間，搭配大自然界的晴雨風寒、鳥叫蟲鳴間，清新脫俗而相映成趣。或輪番上陣、爭奇鬥艷，或清香撲鼻、令人陶醉，引人遐想。樂曲的演出長度約十五分鐘，已經於二〇二一年一月二十一日在「花雨・花語」音樂會假國家演奏廳首演，並於十一月底以視訊傳播方式為「羅馬新音樂節」（Nuova Consonanza）預製錄影播送。

（七）《單簧管四重奏曲》與《花團錦簇》

二〇二一年十一月吳正宇的時間藝術工作室演出我一九八一年寫的《單簧管四重奏曲》（一九八〇／八一），音樂會裡就有人說雖然這是四十年前的，但還是聽得出來是潘皇龍的風格，蠻有趣的。四十年前寫完的曲子，寫完就忘了，擺在抽屜裡，當時是寫給荷蘭的單簧管四重奏團，寫完寄給他們後我搬家了，一年後就回國，也沒有再聯絡，所以他們到底有沒有首演我也不知道，假設他們沒有演。這次是湊巧「臺灣音樂館」出版了一本我的簡介與曲目表，我送給吳正宇，他們居然看到有這首曲子，剛好他們在辦單一樂器主題的音樂會，所以就派上用場了。

《單簧管四重奏曲》二十年前在臺灣是不可能演奏的，這是一九八〇─八一為荷蘭的「單簧管四重奏團」寫的，也不記得當年是跟誰聯絡，資料也都不在了。荷蘭應該是沒有演出過，因為用了很多比較現代的技術，這些現代的技術老一輩的演奏家根本沒學過，只有年輕一輩會接觸到這些技術，作品算是典型德國的結構主義，從裡面可以感受到。當年為荷蘭單簧管四重奏作曲時，沒有委託費，就是答應寫好後寄給他們，那時對我來說，有人找我要作品就很高興了，沒有條件去要求。就像單簧管演奏家斯帕奈在一九八〇年於荷蘭「國際高地雅姆斯音樂週」（International

就這樣過了四十年，這次算是首演。還好他們肯練，第一次聽他們排練就知道他們的程度很好，稍微細膩的調整一下就好。那天演出很好，這在二十年前根本不可能演出，

〈謠語宮詞篇〉係以「臺灣謠語」對應唐朝詩人顧況的「宮詞」為素材，並以「無伴奏混聲合唱」來表達。本曲為臺北人室內樂團委託創作，財團法人國家文化藝術基金會二〇〇一贊助。因為融會兩種語言，情況特殊，所以將歌詞節錄於後：

「臺灣謠語」：*賣茶講茶香，賣花講花紅。開花滿天香，結子才驚人。多牛踏無糞，多*

某無塊睏。美醜無處比，合意較慘死。

「顧況詩宮詞」：*玉樓天半起笙歌，風送宮嬪笑語和。月殿影開聞夜漏，水晶簾捲近秋河。*

玉樓天半起笙歌，風送宮嬪笑語和。

《夢遊女》無伴奏混聲八部合唱曲（二〇一四）的歌詞，取自陳黎先生的詩作〈夢遊女之歌〉。它係臺北室內合唱團委託創作，曾獲「國家文化藝術基金會」創作補助，並獲選二〇二一「傳藝金曲獎」最佳作曲人獎。演出需要攜帶式敲擊樂器引磬、蛙鳴器與雨棒若干，以茲強化詩作的意念和境界。預計演出長度約10'30"。全曲分成五段：首段透過「韻母」與「複韻」的逐次渲染，牽引出夢境的場景，或形影相隨，或一形數影逐步分流擴散，遊盪在「和諧」——「緊張（不和諧）」——「鬆弛（和諧）」的循環中，營造仿如自成單元的序幕。第二段的樂句歷經分割或片斷堆疊，形成較為不規則的張力與不平衡的動感，頗有劇情呈示的意味。第三、四段各以朗誦起，再以稍慢的速度歌唱，塑造戲劇性的張力與對比，彰顯劇情發展在對情人之「愛」與對情敵之「恨」的雙種終極面向。尾段短暫倒轉第二段的場景，回復到初始的夢境，卻在情境逆行中隱喻著愛恨糾纏不得平靜而徐緩落幕，情似尾聲。

271

樂廳（Kammermusiksaal der Philharmonie Berlin, Germany）由維騰巴赫（Jürg Wittenbach）指揮林玉卿（女高音）、采風樂坊與維也納「音響論壇」（Klangforum）首演。IV.為吹管、單簧管、琵琶、古箏、手風琴、胡琴、小提琴與大提琴的八重奏曲（二〇〇八），由采風樂坊與法國「2e2m」室內樂團」（Ensemble 2e2m）於二〇〇八年十月二十四日假臺北國家音樂廳首演。V.為古箏與絃樂四重奏（二〇〇九），由賴宜絜與絃樂四重奏團於二〇〇九年九月四日，假美國阿拉斯加府朱諾（Juneau）藝術文化中心首演。

（六）《諺語對唐詩》與《夢遊女》

《諺語對唐詩》I.〈諺語宮詞篇〉無伴奏十二聲部混聲合唱曲（二〇〇一）係將「臺灣諺語」與「唐詩宋詞」結合在「無伴奏混聲合唱曲」中，是我面對二十一世紀的新挑戰。我曾經在二十世紀末葉針對這個問題思索多年，卻始終理不出個頭緒來。一方面，它們有著深刻的文學意涵與美學背景；另一方面，卻因時空上的懸殊與風格旨趣上的差異。回顧上一世紀，我曾經創作了「遣懷」、「莊子」、「五行生剋」、「萬花筒」、「禮運大同」、「臺灣風情畫」、「迷宮・逍遙遊」、「陰陽上去」與「東南西北」⋯⋯等「系列性」作品，也曾經下過不少功夫創作「傳統樂器室內樂曲」。至於將「諺語對唐詩」與「無伴奏混聲合唱曲」相結合，拓展新世紀的新氣象，將會是個嶄新的經驗！

器與西洋樂器。二.揭示新音列、新調性與新結構創作語法的理論與實踐。三.從意念的凝聚、

樂想的擴充至精神的表徵上，體證古今文化水乳交融、東西音樂兼容並蓄的美感。

《東南西北》系列作品係建立在三個互為因果關係的音列基礎上，「音列A」為二十一弦箏的獨特定弦，基本上我保留了中間的三個D音，以避免二十一弦各自淪為移調樂器的困擾，再以中間的D音為主軸，分向兩側對稱安排大、小二度或小三度音程，並於低音聲區擴張至減五度，伸展古箏的音域，展現較具傳統絲絃箏的色澤。「音列B」為由大七度、小七度循序漸進至小二度的音程重疊為主，而與上方小二度為起音反向排列的音列為副，聚合呈現了十二音列中各音出現兩次的安排，造成音數的平衡。「音列C」係以中央C為主軸，順序由小音程至大音程分向兩側輪流排列組合而成，造成對稱的互補作用。以上三個音列為本系列作品音高上的基礎，因為某些音有重覆，也有省略，而且並不侷限在一個八度內，以茲展現它的多變性與不可限量性，姑且定名為「新音列、新調性與新結構」，以與吾人所認知的調性音樂或非調性音列音樂作區分。

截至二〇二一年為止，《東南西北》系列作品總共完成十首，編制盡量避免重覆，最小的是五重奏，最大的是十九重奏；其中涉及國際交流的作品有如下三首：三.《東南西北．蝴蝶夢》為人聲、采風樂坊與音響論壇的音樂（二〇〇三／二〇〇四），我刻意增加了人聲，選擇莊子的〈蝴蝶夢〉原文與德文翻譯作為歌詞，分段輪番呈現，充當東西樂器的潤滑劑，於二〇〇四年三月二十八日在「柏林藝術節—三月音樂節」（Maerz Musik/Berliner Festspiele）假柏林愛樂室內

中提琴與雙大提琴混合的九重奏。

作曲家由衷的建議，《迷宮・逍遙遊》系列作品的演出，特別是以室內樂方式呈現時，因為「二十六個片段」中的任何一個「片段」，均允許重覆使用或省略，所以各個演奏家不妨各自排列順序，多方嘗試、討論後再定案，而使得每一次的演出，都能夠有些新的期待與機緣，彷彿置身於「迷宮」中，卻能「逍遙遊」。

截至目前為止，《迷宮・逍遙遊》系列作品可以區分成如下三個獨立的範疇：

A∴I.豎琴（一九八八），XI.大提琴（一九九八），XII.鋼琴（一九九九/二〇〇〇），XIII.擊樂（二〇〇〇），XIV.雙簧管（二〇〇七），XV.低音管（二〇〇七），XVI.中提琴（二〇〇七），XVII.低音提琴（二〇〇七），XVIII.手風琴（二〇〇八）

B∴II.長號（一八八九）

C∴III.古箏（一九九二），IV.琵琶（一九九四），V.笛簫（一九九七），VI.胡琴（一九九七），VII.揚琴（一九九七）

至於「東南西北」系列作品（一九九八—二〇一一），則是東西樂器混合編制的作品。為什麼不叫「東西南北」？一般人習慣是「東西南北」，我說「東南西北」是一個圓形、輪轉的概念，「東西南北」是一個十字、交叉的概念，十字交叉的概念比較偏西方，圓形、輪轉的概念比較偏東方。《東南西北》系列作品的創作理念，有幾個特色：一．樂器編制包涵了傳統樂

片段所組成，由演奏者自行編排順序演奏之，增添了機遇的成份。《迷宮‧逍遙遊》系列作品採「開放形式」（可變形式）記譜，所以形式與演出長度是不固定的。素材皆為「二十六個片段」，並各以英文字母編列之。演奏者得透過如下方式，加以排列組合成一首曲子而逐次演奏之：一‧演出前按自己意願編列字母順序，並逐次演奏之。二‧選擇一首英文短詩或報導，按其字母順序演奏之。三‧演出時，即興擇取字母順序逐次演奏之。

「二十六個片段」中的任何一個「片段」，均允許重覆使用或省略。然而，同一次的演出，重覆使用某一「片段」以不超過三次為原則，亦即同一字母重覆使用超過三次時，請酌情省略之；而演奏家選擇如上三種方式，得視情形省略二十六個片段之若干「片段」，但以不超過五分之一（五個片段）為原則。本作品原本是各自獨立的獨奏曲，由於共通的創作理念，相同的和聲體系，以及獨特的曲體設計，使得它也可以經由如下三種方式，轉化成室內樂曲。一，相同樂器的各個片段交相重疊對位：如琵琶二重奏，或古箏三重奏。二，不同樂器相同（相異）片段相互重疊（對位）：如琵琶、古箏與揚琴的三重奏，或長笛、單簧管、鋼琴、小提琴與大提琴的五重奏。三，以上兩種方式的再組合：如雙笛簫、琵琶與雙揚琴的五重奏，或雙長笛、單簧管、雙豎琴、小提琴、

圖說：2009 年 9 月作品《東南西北 V》於美國阿拉斯加音樂節演出

弦交響協奏曲（二〇一八／一九），係為了臺北市立交響樂團五十週年慶的委託創作，分別於二〇二〇年八月假臺北「城市舞臺」與臺中「國家歌劇院」首演。因為搭配青年編舞家蔡博丞編舞，「丞舞製作團隊」現代舞的雙重焦點呈現，益增視覺與聽覺雙重跨領域的合作饗宴。

（五）《迷宮・逍遙遊》與《東南西北》系列作品

回顧二〇二〇年北市交首演的《大燈對》，在臺北城市舞臺的首演，畢竟場館非音樂演出功能取向，後來到臺中國家歌劇院的大劇院，樂隊池上升給舞者，樂團勢必往後退，反而因禍得福，退到五面皆有反響板的空間，樂團的音響可以說是鉅細彌遺，甚至於連豎琴的聲音都清清楚楚，可惜北市交只安排在臺北錄影，臺中沒有。同樣的命運是《文化頌》在霧峰國臺交演奏廳的首演，與爾後到「臺南文化中心」的演出，音響效果可謂天壤之別，可惜臺中錄影部份並非最佳的演出，非常遺憾。所以，首演的風險其實是很高的，具備良好的音響條件，對聽眾是一種享受，對作曲家也非同小可。

我創作《迷宮・逍遙遊》系列作品（一九八七—二〇〇八），原本只是想為每件樂器創作一首獨奏曲，也是寫到第四首的時候，才靈機一動想到要把它疊在一起，等於是一魚數吃。也就是說，它們都是獨奏曲，但是也可以合起來，轉化成室內樂曲。也因為它們全都由二十六個

戰了該樂器演奏上的極限。單簧管的音域大概是三個半八度，等於把單簧管的最高八度音域都用上了。不過他很高興，他說這是他第一次跟國樂團合作，也可能是國際間這種演出型態的第一首作品，後來出了一本有關低音單簧管的專書，也把這個曲目列入作為永恆的紀念。

第三部曲也是國家交響樂團委託的，我創作了給笙、小提琴與管弦樂團的雙協奏曲《玉芙蓉》（二〇一〇/二〇一一）。其中給國家交響樂團的兩首作品都是四管編制（通常協奏曲是三管或兩管編制），因為我覺得擴大編制，挑戰前瞻性的機會難得的，應該可以創造嶄新的里程碑。當然第二、三部作品比較是協奏曲，第一部曲：《普天樂》其實是為管絃樂團與古箏、鋼琴、管風琴以及北管樂隊的協奏曲（二〇〇五/〇六），所以我創作的方式是以樂團為主體，類似管弦樂協奏曲的新模式。北管樂隊特別情商「邱火榮與亂彈嬌北管樂隊」聯合演出。

比較遺憾的是：一方面，首演曲目厚重，排練總沒有足夠的練習，調整第五樂章音量的平衡；另一方面，北管樂隊還保有野臺戲的高亢本色，在國家音樂廳與馬來西亞雙子星音樂廳的演出，第五樂章嗩吶一出現，就把音樂廳的音響全部塞滿了；直到二〇一一年，第三次演出才找到我要的平衡點，嗩吶從六支縮減為四支，而且，四支嗩吶當中，兩支在舞臺上，另外兩支在觀眾席後面。我還特別叮囑觀眾席後面的兩位嗩吶演奏家：「你的音量是你吹的時候還聽得到臺上的嗩吶的聲音，那才是正確的音量。」解除了平衡上的危機。第四部曲：《風入松》為笛簫、琵琶與國樂團的雙協奏曲（二〇一四/一五），係應采風樂坊與廣西藝術學院民族樂團為南寧舉辦的「中國·東盟」（China·ASEAN）音樂週首演而創作的。第五部曲：「大燈對」管

段歌詞的前面、中間與後面，各鑲嵌了鋼琴「主題動機式音型」的前奏、間奏與後奏，以茲轉化詩詞的意境，強化詩詞的內在結構。人聲部份因循著語言的抑揚頓挫，意圖活化詩詞的意涵，深化詩詞的音響意境。

（四）《普天樂》、《一江風》與《大燈對》

《北管協奏曲》系列作品，是我二〇〇三年應「全國文化總會」中部辦公室路寒袖的邀約登玉山時所產生的想法，那時我覺得我都快六十歲了，是不是應該多跟本土文化做一些聯結。

我第一個想到的是北管，在我過去曲子裡的細膩部分已經隱藏了很多南管的獨特語彙：從「骨幹音的潤飾」，經由「骨肉相隨」，到「骨幹和弦的音響意境」，在音韻裡面，只是沒有講出來而已。湊巧二〇〇五年國家交響樂團委託我創作一首二〇〇六年慶祝樂團成立二十週年的曲子，我想到找一個比較具有歡樂氣氛的曲牌，創作了《普天樂》為管絃樂團與古箏、鋼琴、管風琴以及北管樂隊的協奏曲（二〇〇五／〇六），這是我第一首用北管曲牌作為基底、骨幹的作品。第二部曲《一江風》低音單簧管跟國樂團的協奏曲（二〇〇九／十），是為臺北市立國樂團成立三十週年，曲子是為了還債，我曾經答應給斯帕奈（Harry Sparnaay）創作一個曲子，他是荷蘭一位世界級的低音單簧管演奏家，最近過世了，有點遺憾。首演時邀請他來臺灣演奏，他還跟我說這個曲子不管在技術上或詮釋上都很難，因為我用了四個半八度的廣闊音域，也挑

每次我讀莊子都有深刻的感動，以「莊子哲學思想」為「經」，輔之以「前衛音樂的語法」為「緯」，創作的「莊子系列」作品具有相當程度的份量與比例。然直接訴之於莊子著作，以文學為基礎的音樂創作，截至目前為止僅有兩首。它們分別是於一九八一年客居柏林時完成的《人間世》，係深受莊子內篇「人間世」「無用之為大用」的啟發，採用威爾罕（Richard Wilhelm）之德譯版《Der Alte Eichbaum》而創作之五重奏曲。於二〇〇一年完成之《螳螂捕蟬‧黃雀在後》係採用帕爾梅（Martin Palmer）與布洛依（Elizabeth Breuily）譯自莊子外篇「山木」「螳螂捕蟬、黃雀在後」；並由美籍阮安祖先生（Andrew Ryan）重新修訂之英譯本而創作了六重奏曲，並謹以此題獻給恩師劉德義教授。

《世界恬靜落來的時》為人聲與鋼琴（二〇〇七），係應「聲樂家協會」前理事長席慕德教授之委託，為「你的歌，我來唱」系列音樂會創作的四首歌曲之一。歌詞取自向陽先生的同名臺語詩作。於二〇〇八年四月二十九日假國家演奏廳，由聲樂家林玉卿與鋼琴家蔡世豪首演。作曲家分別在兩

圖說：2010年6月《一江風單簧管協奏曲》由低音單簧管演奏家斯帕奈與市國首演

圖說：2003年11月玉山登頂留影

有四部鋼琴的編制，不是一般音樂廳所擁有的，而常常被割愛。只有Ⅰ至Ⅴ章曾經由實驗合唱團與臺北人室內樂團聯合首演過；我教過臺師大部份作曲主修或修習配器法的學生，曾經將各章節改編給人聲與鋼琴，而廣為流傳；如大家熟悉的〈說完好話・偏來打岔〉與〈乞丐身・皇帝嘴（臺語）〉經常出現在獨唱會或聲樂比賽中。《陰陽上去九章》各章的編制不盡相同，有純合唱、純器樂或人聲與器樂混合編制。歌詞採自臺灣諺語與趙元任博士的新國語陰陽上去朗讀練習。臺灣諺語是我小時候在埔里鄉間，相當熟悉而親切的語言藝術；而趙元任博士的新國語陰陽上去朗讀練習，則是我青年時代初到臺北的華語教材。兩種語言，兩種不同智慧的結晶，經過了三十餘年的沉思與整理，終於融會在「陰陽上去」音樂創作中。本聯篇曲集共分九章，或單章、數章抽集成篇演出亦可。演出總長約三十五分鐘。

《螳螂捕蟬・黃雀在後》為人聲、長笛、單簧管、擊樂、小提琴與大提琴的六重奏曲（二○○○／二○○一），係臺北人室內樂團委託創作，於二○○一年五月十一日假臺北國家演奏廳舉辦「潘皇龍樂展」首演；爾後曾由舞蹈家張曉雄教授編舞，國立藝術學院音樂系、舞蹈系師生，於該年七月中經教育部遴選代表我國赴德國東部柏林外圍的布蘭登堡邦，出席「國際青年文化交流」巡迴演出；並於同年八月一日，由原班人員於國立臺北藝術大學改名大學慶祝音樂會上，首度在臺灣演出音樂舞蹈版。三重奏版電子琴（鋼琴）聲部係由湯詩婷小姐改編，電子琴版並於二○○一年十月九日假日本橫濱舉辦之「現代音協世界音樂節」（ISCM World Music Days Festival）首演。傳統樂器室內樂曲版，傳統樂器聲部係由黃采韻小姐改編。

後來我把這三個圓圈做了一些轉化，比方說我們現在寫的是弦樂，弦樂的三個圓圈是什麼，第一個是「arco」弓奏、第二個是「pizzicato」撥奏、第三個是「percussion effect」就是敲擊的效果。就會發現有哪個演奏方式在這三個圓圈中是共有的，哪個在特定的兩個圓圈中共有，那些是獨特的，所以語法上就有獨特性跟共通性。搞清楚獨特性跟共通性之後根本不用去管它是西洋樂器還是傳統樂器，因為都是在語法控制下的演奏方式。如果注意到樂器之間的共通性在哪裡，做出來的內聚力自然就很強，不然就像我說的從頭吵架吵到尾，個別都沒有關係，互相在抗拒，這是我寫《東南西北》系列領悟出來的，當然是慢慢地，不是一天、兩天就找到那個關係。這個內聚力主要是在音高以外的樂器性格，特別是在音色上，或演奏方式上，也就是說音高不是唯一的因素。而且可以看到現在國樂的訓練跟西樂已經沒什麼兩樣，幾乎都是音樂班出來的，所以我覺得音高對他們來說已經不是什麼問題了，音律上可能有一些堅持，但是你怎麼寫他們就怎麼做。所以我認為「樂器是無辜的」，不是它長怎樣就永遠是這個樣子，它會變成怎樣是作曲家的關係。

（三）《陰陽上去九章》、《螳螂捕蟬·黃雀在後》與《世界恬靜落來的時》

《陰陽上去》為一位唸唱者，十六聲部混聲合唱團與十四位演奏家的音樂（一九九二／一九九五），可能是大家比較陌生的作品，主要是十六聲部混聲合唱團與十四位演奏家中，含

261

物境得形似，情境得其情，意境得其真。三境之說是為後世「意境美學」範疇的基礎。寫物、寫情或寫意，各自獨立或相互重疊，也各有其美感。在原版「吹管、琵琶、擊樂與胡琴」的四重奏曲裡，我試圖將「景中情」與「情中景」的理念加以轉化，務期「定數」與「變數」互為依存，剛柔並濟，達到「傳統」與「現代」水乳交融的境界。本曲係由五個前後銜接的段落所構成。其中奇數的段落以空間記譜法為主，性格上較為飄逸、內斂，而富於「氣韻」的美感，間或點綴著若干氣象萬千的片刻；而偶數的段落以一般記譜法為主，情趣上較為豪邁、外塑，而富於「生動」的美感，也不乏從容雅淡的瞬息。整個曲子就在這具象與抽象間、有限與無限間，凝聚了深邃的聯想。

傳統樂器寫作會有音律問題，我在創作的時候反而常會看到它的反面，有太多人是把傳統樂器，比方說把二胡當小提琴來用，把古箏當豎琴用……，我覺得最重要的是應該先反過來問，到底是以傳統樂器為主，還是西洋樂器為主，來決定將來走的方向。對我來講，重要的是樂器之間的對話，或樂器間相互的關係。有很多人寫混和編制的曲子，從頭吵架吵到尾，因為看不到內在的關係。另外再以王昌齡的三個境界來說明：物境、情境、意境，開始我畫三個圓圈，三個圓圈產生三個交叉的，有兩個交叉的，剩下的就是個別的。這三個圈我常在演講時拿出來用，也就是寫景的、寫情的、寫意的，就好比「物境、情境、意境」，我覺得蠻有趣的。

有一次到中國去，在廟裡會看到有三個字散落在庭園裡：「淨、靜、敬」，分別代表乾淨、安靜、尊敬，這也剛好就是物境、情境、意境，在一個廟裡面出現，這也剛好是我在做的理念。

應傳統樂器的性能，發揮傳統音樂文化的語彙，並創造出富於時代感與國際觀的音樂，是本曲意圖突破的創意之所在。為了達到如上的目標，我採取了如下幾種措施：（一）透過單音的潤飾，豐富創作意念基本素材的生命力。（二）運用虛實、動靜、明暗、遠近、強弱、以及音色異同，層面重疊或分離，段落區分或銜接…等「對比與統一」的手法，強化各樂器間的「獨特性」與「共通性」。（三）運用「定性」與「變數」相互對立的手法，將「氣、韻、生、動」的視覺藝術美感，轉化為聽覺藝術。又或者比方我的《釋・道・儒》，排列的順序就跟別人不一樣，一般可能是「儒釋道」，我是「釋道儒」。

《釋・道・儒》傳統樂器六重奏曲，分別由（一）天機、（二）姻緣、（三）人間世、（四）輪迴與（五）天地人合一等五首曲子所構成；其中奇數的曲目自成獨立單元，而偶數的曲目，則由「即興」與「非即興」對位而成，類似間奏曲。本曲為行政院文化建設委員會八十年文藝季「傳統與現代的兩極對話」委託創作，編制為吹管、笙、琵琶、古箏、擊樂與胡琴，於一九九一年十二月在臺中、高雄與臺北等地由臺北絲竹室內樂團首演，而後由「采風樂坊」多次在歐洲各地巡迴演出。演奏長度約十七分鐘。

《物境・情境・意境》為吹管、琵琶、中阮、揚琴與胡琴的五重奏曲（一九九五／九六），作品創作反映的是傳統詩詞美學的思想，它講求意境，而文學、詞曲、繪畫與音樂也不例外。意境之說起於魏晉南北朝佛教輸入的影響，歷經唐代各種藝術的蓬勃發展，而於宋代蔚為美學思想的主要範疇。唐朝詩人王昌齡論詩有「物境」、「情境」與「意境」三種境界；

動體」，是指相同的音型或音色的流動與重疊，相當於文字結構的「並疊體」；第四類叫「交織體」，兩個或兩個以上不同的音響交織串聯而成新的複合體，相當於文字結構的「交織體」；第五類叫「結構體」，是以上四類音響的再組合，相當於文字結構的「結構體」。以上五種音響典型的分類與拉亨曼的分類不盡相同，卻有點相像，只是名稱和起源不太一樣。拉亨曼是受到音響學派的影響，我是從文字結構造型藝術的啟發，兩者或可相輔相成而相得益彰。

《禮遇大同管絃樂協奏曲》的創作，絕非以音響意境的音樂理念去翻譯或詮釋禮運大同篇，而是透過二十世紀生於斯，長於斯的我們，緬懷於當年禮運大同篇的教誨，殷切期盼著二十世紀人類共同創造的世界大同，與孔子當年的大同世界之早日來臨與實踐。當然，運用頗富調性感與旋律感的「十二音列」，象徵著「大道之行也，天下為公……」的大同理想，引用在組織結構上或因果關係上，是無庸置疑的，音樂創作的構想，或許訴之於非音樂的概念，樂想的擴充，卻是音響意境的完成，可能更為重要。至於欣賞的同時，有了作曲家的創作著力點固然很好；自我的感受，更值得鼓勵。

（二）《釋・道・儒》與《物境・情境・意境》

《釋・道・儒》五首傳統樂器六重奏曲（一九九一）的創作，反映了臺灣四百年來，風俗民情的特徵，充滿著移民社會的人文景觀。在傳統文化與現代文明相互衝擊下，作曲家如何因

258

「中國文字的造型藝術，導向現代音樂的創作」，是我在一九七〇年代末葉在歐洲逐漸發展出來的作曲系統，也間接地牽引著「轉化詩詞意境的音樂創作」。有關音高的設計，我是從音程的概念出發，而不在乎是否在一個八度內的設計規劃，可以很規律的、或者反過來很自由的去設計音高結構，並逐漸地將這些片段的理念串聯在一起，如同中國文字的結構一般。中國文字的二百四十二個部首可以左右、上下、裡外來重疊。我從這裡延伸，而且在這當下，發現了中國文字的造型藝術居然與拉亨曼的「音響典型」概念有著異曲同工之妙，想法就多了，並參酌書法的運筆法則，逐漸擴展出整個「音響意境音樂創作理念」系統的雛型。我覺得拉亨曼「音響典型」的想法跟中國文字的結構有點像，我把文字的結構分成五大類：第一類是「基本體」，也就是部首，組成有意義的文字最小的單位。把兩個或更多相同的部首結合在一起叫做「結合體」，如明、李、因，屬於第二類；把兩個或更多不同的部首結合在一起叫做「並疊體」，如林、炎、鑫，屬於第三類；把兩個或更多不同的部首串聯在一起叫做「交織體」，如東係由木與曰串聯而成，重係由千、曰與二串聯而成（形成比較複雜的基本體），屬於第四類；而最後的第五類是「結構體」，它係前面四類的再結合，如燕係艹、口、火的結合體，與北（反向並疊體）的雙重組合，踵係足與千、曰以及二串聯成重（交織體變成比較複雜的基本體）的結合體。我也把音樂的結構分成五大類相對應：第一類是「自然的色澤影響」，是最基本、最原始的聲音，相當於文字結構的「基本體」；第二類是「人為的色澤影響」，是由不同的自然的色澤音響結合而成，如木管聲音與弦樂器的組合，相當於文字結構的「結合體」；第三類是「波

257

有音畫的概念，後來改編的版本更多，弦樂四重奏是學生改編的，弦樂團版本是我為「臺北愛樂管弦樂團」第一次到美加巡迴用的改編曲目，分譜還是梅哲親手抄的。還有一首為單簧管、大提琴與鋼琴的三重奏曲，這個改編起來比較難一點，因為其他編制的樂器都是旋律樂器，而鋼琴卻涉及和聲，但也因為是鋼琴，反可以身兼更多的樂器聲部。管弦樂版本係為北市交首演而改編，為單簧管家族的八重奏係為「黑種籽重奏團」所改編。合計有六個版本，算是拙作中，風格上的異軍突起，也代表著臺灣一九八七年的關鍵時刻所呈現的氛微。

《禮運大同三章》（一九八六／九〇）的創作年代與靈感與《臺灣風情畫》相重疊。回顧一九八六至九〇年的五年間，是臺灣擺脫權威體制，邁向民主自由的轉捩點，我深受禮記「禮運大同篇」的啟示，創作了《禮運大同管絃樂協奏曲》，分「當代（集註）篇」（一九八七）與「（大同）原典篇」（一九九〇）兩首，並納入了為當代詩人瘂弦先生的詩作所創作的「所以一到了晚上（一九八六）」，用以揭示處於當今的人們，對於禮運大同篇的嚮往，與孔夫子當年所期許的大同世界之間，所產生的若干矛盾與吻合，衝突與協調。《禮運大同管絃樂協奏曲》以頗具調性感的「十二音列主題」為核心主軸，象徵著民主、自由、平等、博愛的美德，在意念凝聚中，逐次產生了十二音列主題的片段，並以非十二音列的作曲技法，與「音響意境音樂創作」的語法交相重疊或組合，開啟了它與「地毯式音響層面」間，交相輝映、相映成趣的「音響山水畫」。有莊嚴肅穆的一面，有歡欣鼓舞的新氣象；同時亦不乏悠游自在，獨立自主與繁華富庶，萬事昇平的新景觀。

B段：稍快板

由銅管精簡渾厚的主題動機，以及木管與弦樂器的綿延不絕的旋律線，兩者相互抗衡與交融並蓄：其間點綴著三角鐵與定音鼓的色澤，刻劃出較為塊狀及諸多變遷的多重音響層面。

A段：自由速度的慢板

先以小號的四音動機，親切地帶領出長號與定音鼓的兩音動機，繼之以法國號委婉殷切的調式主題，伸展到整個管弦樂團的若干樂器中，並配合著由遠而近、由疏而密的管鐘聲，在長笛遙遠的呼喚聲中，逐漸回復到原始的寧靜。

包克多教我自己設計和聲，這是之前沒聽說過的概念。直到拉亨曼那邊就逐漸轉化成數據化的和聲規劃，甚至於使用規劃中的和聲的片段進行重新組裝或重疊，覺得蠻有趣的。

《臺灣風情畫》木管五重奏曲（一九八七）的創作，跟臺灣一九八七年的政局變遷有關；臺灣終於解除了戒嚴，開始走向政治民主化、社會多元化與經濟自由化。我覺得有趣的是在臺灣的閩南人、客家人、外省人、原住民可以生活在一起，還可以相互尊重與溝通！這給我一個創作的啟發。所以我盡量把精選出的各族群民謠原汁原味的保留下來，只是透過對位的手法，讓不同的族群去對話。因為一般人使用民謠就會直接想到變奏，這是我想避免的。碰巧臺北市立交響樂團的徐家駒團長，委託我創作一首適合老少咸宜的木管五重奏曲，剛好可以一展實驗來印證創作理念的徐家駒團長，委託我創作一首適合老少咸宜的木管五重奏曲，剛好可以一展實驗來印證創作理念。我整個曲子裡面是把看起來非常不一樣的旋律置放在一起各族群旋律在樂曲裡面很清楚，而且都是原始的曲調，我只是選擇把它們拼貼到好幾層而已。《臺灣風情畫》也

其實敲擊樂也能做得非常細膩，非常有文化的，不一定要那麼大聲地聲嘶力竭。如何善待傳統樂器，鑽研、學習傳統音樂語法，發揮它的獨特性能，將會是通往原創性、前瞻性與專業性的捷徑。

談談我的作品

（一）《楓橋夜泊》、《臺灣風情畫》與《禮運大同三章》

創作《楓橋夜泊》的靈感，來自唐朝詩人張繼的同名詩作：「月落烏啼霜滿天，江楓漁火對愁眠，姑蘇城外寒山寺，夜半鐘聲到客船」。《楓橋夜泊》管弦樂曲（一九七四）是我出國前寫的，用的是調式，但不在同一個調式上，當然也少不了五聲音階，只是沒有刻意去截取哪一個民謠。樂曲為三個段落的單樂章形式：

A段：自由速度的慢板

從法國號委婉殷切的調式主題，徐緩地牽引出陰沈煙雨般、綿綿不絕的音響層面，藉此蔓延滋長為流暢的、似無止境的多重旋律線，而浮游於各樂器之間。應用旋律線與音響層面的相互輝映，宣洩出寒夜的天籟以及旅人的惆悵與迷惘。

問，我就贊助你。」可能他也剛好認識我，我也樂見遍地開花，不能雞蛋都放一個籃子，有機會推廣現代音樂當然更好。我後來做這麼多社會服務，一方面是因緣際會，另一方面可能跟歐洲經驗給我的啟示有關。

講起來蠻有趣的是，不同的國家有時候會有相同的習俗，像希臘他們有「跳火儀式」，但我們這兩個民族並沒有什麼關係，習俗的來源不一樣，但功能可能都一樣。回過頭來看，創作也有類似的情形，我們有很多傳統樂器的潛能還沒有被開發，那個時代我辦「傳統樂器示範演奏研討會」時，西樂界和國樂界根本「老死不相往來」，很多人都提醒我：「你不怕死啊！」，接下來還製作「傳統與現代的兩極對話」音樂會，開始委託作品，邀請完全受西方訓練的作曲家來寫傳統樂器的室內樂曲；後來我自己在創作中也把傳統樂器跟西洋樂器互相融合，那就是我的「東南西北」系列作品，目前已經寫到第十首了。

那個時代人們批評國樂，是他們把國樂團西化，就是把國樂團做成交響樂團的形式，這種做法最大的極致就是讓國樂團也能演貝多芬，但這也是最大的笑話！對我來講，國樂的每個樂器的差異性可能要回溯到西洋音樂史巴洛克時期，但是為了交響化，他們把有稜有角的部分都磨掉了，我們居然要一下子走到這樣一條路！記得「臺灣國樂團」邀請「香港中樂團」音樂總監閻惠昌來臺灣，他委託我寫了兩次曲子，還在宜蘭「國立傳統藝術中心」舉辦了一個跟作曲有關的夏令營。我有提到現在有些國樂創作，是把國樂原本的特性抹殺掉，就為了交響化，幾乎每個樂器群組都「張牙舞爪」，失去了原本的精緻與特色，將樂團變成類似敲擊樂的協奏曲。

253

器曲目的開發。我自己也寫了一首《釋・道・儒》，因為我覺得臺灣是一個比較特別的社會，像走進龍山寺，釋、道、儒三方面你都能拜拜，這是移民社會的特徵，我們根本不會在意他是屬於什麼宗教。那次辦完，我覺得這是蠻有可為的一個方向，文建會出經費，功學社出場地。第二年就轉化成「當代經典作品」與「國人當代作品」雙重系列論壇，依單、雙月輪流舉辦。每一次有一位作曲家的作品被演出，研討會之前先演一次，專人或作曲家講解完作品，討論之後再演一次，每首作品前後演了兩次。

（二）催生現代音樂室內樂團

我主持過兩廳院「音樂萬花筒」講座系列音樂會，時間大概是一九九五年，兩廳院請我規劃主持的。那時鄭雅麗在兩廳院當企劃組組長，她曾經在現代音樂協臺灣總會（ISCM, Taiwan Section）當過執行秘書。兩廳院給了我們四場，我分別規劃了預置鋼琴、視覺音樂、擊樂劇場與萬花筒即興音樂，都排在週末較好的時段。活動在實驗劇場舉行，其中有一場擊樂劇場，我邀請了徐伯年負責，他帶來一些教過的學生聯合演出，後來覺得大有可為，就成立了十方樂集，爾後他們第一次去美國演出也找我當領隊。那個時候我算是很榮幸的催生了現代音樂的演奏團隊，也不算是催生，就是啟發了他們往這條路上前進。在這之前，臺北人室內樂團跟我也有點關係，當時主要贊助者「六福集團」副董莊秀欣先生居然答覆李春峰：「如果你找潘皇龍當顧

說樂器一定要是什麼樣子，或是只有傳統的那種可能。但是要改變演奏方式，還是要先認識傳統，不可能完全不顧傳統。在我作品中，之所以會使用傳統樂器和傳統音樂元素，跟與德國學習的經驗有關，是為了拓展自我的音樂語言。年輕時在埔里鄉間，笛子或洞簫還是我們少數玩得起的樂器。因此我不排斥傳統音樂的樂器，剛好一九九一年文建會找我製作樂展，現代音樂協會也剛成立不久，我在那一年就辦了「傳統樂器示範演奏研討會」，一個月一次，每個月介紹一組樂器，邀請名家講解示範，讓作曲家學習。當然聽一次是不夠的，但聽過之後作曲家就知道有誰可以請教。

後來我另經由文建會首肯，委託了九位作曲家為這場發表會寫曲子，只是期限內只有六人如期交件。演奏家我請了兩個絲竹樂團，因為怕音樂太現代，一個團吃不下。一個是陳中昇領導的「臺北絲竹室內樂團」，這個團很棒，可惜團員後來都陸續進了北市國，就不在外面活動了；另外一個是林谷芳推薦剛成立的「采風樂坊」，他們那年的第一場音樂會就是我辦的，所以我跟采風在那種情況下建立了革命情感。那時作曲家對這些樂器都不太熟悉，為了防止演奏困難，我曾經事先要求每個曲子在排練以前，要個別跟演奏者走過一遍，確認技術可能性，使得排練與演出更為順利，我覺得這是個正確的決定。那時音樂會從臺中到高雄，再回到臺北；為了售票，前一週分別在各地召開研討會與記者會，同時也讓大家知道有這麼一個嶄新的創作與展演形式。我同時找了當時音樂界兩位學者來鞭策我們的活動，西樂是羅基敏，國樂就是林谷芳。那是一九九一年的事，用現代音協名義辦的，並且從那時起就開始做這種型態的傳統樂

傳統與現代的兩極對話

（一）舉辦傳統樂器示範演奏研討會

我常說樂器是無辜的，有問題的在人；人怎麼用那個樂器，會影響到樂器的性能，而不是

不同，豐富了整體的音響。二者，《時間與空間》四重奏曲，刻意建構在五個常用的新調式、新音階上如附譜例，不再贅述。

我曾經於一九八一年暑期返臺省親。回來時不知道「國立藝術學院」在籌備中，然後馬水龍找到我，也沒有談到他是籌備人之一。剛好那時臺北有在實踐家專辦理的一個作曲夏令營，馬水龍不想去教，就讓我過去遞補他。到了二〇〇七年，簡文彬一次帶國家交響樂團跟我的《普天樂》到新加坡、吉隆坡巡迴演出，他跟我說上過我講授魏本作品的分析課，讓我非常驚訝，後來才知道原來他曾經是該夏令營的學員，真所謂「無心插柳，柳成蔭」，以一個在藝專主修鋼琴的學生，居然來參加作曲夏令營，讓人佩服。

古箏　定弦

都可以滿足我們對於音響的想像力。用這個方法可能會搜集到一百多個和弦組合，擴展了和聲系統的多樣化。我也讓學生去嘗試，比較重要的是設計和試聽，用鋼琴監聽看看設計出來到底長怎麼樣，聽起來又如何！我常用的是大音程到小音程依序的排列為A，然後在其低音上方小二度上，反過來由小音程到大音程依序的排列為A'。排出來後去分析，會發現A裡面有四個音重複，有四個音省略。A重複兩次的，A'就不出現，A出現一次的，A'就會再出現一次，A'沒有出現的，A'就出現兩次，形成互補作用，反之亦然；而且不管重複或省略的四個音其實都是減七和弦，算是副產品。再由一、二、三、四、五、六、七、八、九、十、十一、十二等音，從中間切開，對應的兩個音，如六與七、五與八、四與九都是增四度，沒有例外。這種分析方法能找到音程之間的各種組合關係與它的副產品，算是額外的收穫。我曾經多次使用如此音高結構（或許名之為新音列）在樂曲創作中，只是每一次的使用，其性質或功能有別。或當骨幹音，或當音列，或取其片段，或取其片段再交相重疊，或擇取不同序列交替使用或交相重疊，滿足我們的原創性。

有關音高的設計，或者說是和聲的系統規劃，在此舉幾個例子：一者，古箏的獨特定弦，我捨棄了傳統以八度音為單位的作法，不再各八度都是相同的調式，擴張為二十一弦為單位的思考模式。不過為了演奏方便，我將中間的D音先固定，上、下一個八度依循相同的音程反向對稱規劃調式，並把最高的八度排列成某種調式音階，最低的八度，依音程逐步擴充到減五度，如此低音遠較傳統定弦擴張了小六度，音響反而類似絲弦箏的鬆弛音色，也造就了各八度調式

連續（或重疊）、大、小三度混合式連續（或重疊）、泛音列……作成音階（或和弦），並在鋼琴上彈奏以便熟悉音響。（三）「意境的轉化」：將先前選擇的詩詞字、詞或句子三至五個，分別搭配合適的音高結構，轉化其意境各二至三個，各長約二至三小節，經過師生討論後，選擇詩詞相對應的若干片斷作為動機（或素材），再加以銜接、發展、完成一首鋼琴曲。當然，「詩詞的選擇」以寫景的作為開始比較容易，寫情的難一點，寫意的又更難，所以一開始我都會讓他們先從寫景開始創作音樂。

有一段時間，我在北藝大有作曲主修學生，在臺師大也有，我試著共同指定一首詩，讓每個人去設計。因為每個學生選擇的字、詞、句子不一樣，設計出來就會非常不一樣。完成之後，我們曾經將其成果匯聚成音樂會，分別在臺師大與北藝大舉行來驗收成果。

音高的設計

我跟梅湘最大的不同是，梅湘是在一個八度裡去細分音程結構，我的可以是一個八度，也可能不止一個八度。因為是用音程去排列，比如說相同音程的連續（或重疊），就把所有可能都找出來，小二度、完全四度、完全五度、或大七度的連續（或重疊）就會排出十二個不同的音高。再來，如若是兩個不同音程的連續重疊，小二度與大二度的連續（或重疊），這會形成八聲音階，其餘類推。另外再找各種可能，泛音列聽起來是最協和的，大二度與小三度的排列組合，可以構成五聲音階（或和弦），或者屬和弦系統；甚至於不規律的、任意的排列組合，

248

曲理論也有教。後來當院長，勢必得丟一些課出來，我丟出了視唱聽寫。有人說其他你可以丟，就這個不能丟。但我沒辦法，我不可能教這麼多課。我們在師大過教育心理學跟教材教法，所謂的大單元聯課教學，就是把所有東西都融在一起，對學生的學習來說是整體的、或各個理論課程的總體檢。

作曲教學的心得

教作曲，的確是因材施教、因人而異。學生首先也必先學會調性音樂中的和聲學、對位法、曲式學、樂器學與音樂基礎訓練的基本功，等於一般制式的教學。跟一般作曲課最大的區別是，我會將程度相近的學生三至四人合併一起上課，先經過分析經典作品，爾後再討論創作；如此持續半天的課程，也充分接受到同學間的意見交換，間接地培養了同儕的深厚情誼。當時為了讓學生發揮創意、脫離調性，開始研擬「轉化詩詞意境的音樂創作」的可能性。我把它分成三個階段：（一）「詩詞的選擇」：學生自行選舉一首短詩，以唐詩為例，五言或七言均可，然後從每一句裡面，挑選重要的字、詞或句子若干，思索如何以音樂來表達。（二）「音高的設計」：首先讓學生優先瞭解梅湘有關「調式」的分類與組成，再自行搜集、研擬其他的可能性，比方說相同音程的連續（或重疊）、兩個相異音程的

圖說：2013年9月與歷來作曲主修學生例行聚會

為例，我可以要求樂器主修同學聽奏，其他同學聽寫。或以聽十二音列的主題為例，我會以「新維也納樂派」的三位作曲家為例，先分析、比較他們的特徵與差異，讓學生也試著模仿創作十二音列主題，彈給其他同學聽寫，爾後再相互觀摩與討論。雖然音程、單聲部旋律、兩聲部對位、節奏與四部和聲等五大件少不得，如若相互串聯，賦予趣味性、知識性，學習起來就顯得活潑生動。

劉德義教授那時就很好奇，為什麼我要教這個，為什麼不去教一些比較專業的課程。因為那時候的背景是：在音樂系是你沒有課教才去教視唱聽寫，現在也可能是，通常都是新來的老師才去教吧。但我的想法剛好相反，我教的他們當然都沒學過。那時藝術學院視唱聽寫分一、二、三級，程度好的可以直接跳級。那時還有招考轉學生，有個例子：一位外校主修小提琴的轉學生，他跟我說他在該校已經免除修習視唱聽寫，能不能不修？我說你先來參加檢定考，考過三級就可以不用修，結果他不但第二級進不了，還要從第一級開始，因為我教的他沒學過。

當年我們上視唱聽寫，一般是旋律、節奏、兩聲部對位與四部和聲進行，後來我提議聯考要加上音程，因為對我相對音感的人來說，音程更重要，所以後來就變成五大類。其實聽樂器也可以，放一段曲子，問主旋律是什麼樂器？和聲的進行？樂曲的形式？樂曲的風格如何？可能性太多了。後來我還加上速寫，放一首德國兒歌讓他們寫出旋律，調性不一樣也沒關係，只要音程對就可以。旋律的調性在哪裡，我覺得比較無所謂，音程大部分人反而比較不會。這個視唱聽寫課我教了五、六年，和聲、曲式學、樂器學、樂曲分析、管弦樂法、現代音樂、作

列頓創立的。作曲家分別有：英國克拉可（James Clarke）[21]、中國旅居德國陳曉勇[22]、奧地利朗格（Bernhard Lang）[23]、瑞士瑞伯（Heinz Reber）[24] 和以色列澤諾文（Chaya Czernowin）[25]，以及臺灣董昭民與潘皇龍等七人。音樂會邀請瑞士威頓巴赫（Jürg Wyttenbach）[26] 擔任指揮。思想悟子在音樂會前一年辦了傳統樂器示範演奏研討會，有點像我當年辦「傳統樂器示範演奏研討會」，他先在維也納辦了介紹傳統樂器的研討會，然後大家分頭寫曲子。思想悟子來臺灣的那一年是蠻認真的找資料，回歐洲後也算是出錢出力，我跟采風到維也納演出，就安排一些人住他家，他對我們到歐洲的交流是有貢獻的，而且他做的事情會長遠流傳下來，不是放完煙火就消失了。他認識的臺灣作曲家，大概就是他來的那一年所接觸到的幾位，也因為他自己有作曲背景，所以他在音樂學研究的同時也會考慮到作曲。

（三）視唱聽寫與作曲教學

回臺灣後，藝術學院第一年是馬水龍、賴德和跟我三位專任的作曲老師。馬水龍教對位，賴德和教和聲，我就選視唱聽寫，也就是後來所謂的音樂基礎訓練。我把這當作音樂課程的大單元聯課教學，以視唱聽寫為核心，將其他音樂課程串聯起來。以聽和聲進行為例：如果知道和聲進行的規範，聽和聲四部的進行就像選擇題，因為邏輯是存在的；但如果沒有學習和聲的背景，就會變成問答題。聽和聲的同時，適時喚起舊經驗，溫故知新、相輔相成。或以聽旋律

245

你學了，對不對？所以我才會說，我到歐洲的初期是把所有舊的東西丟在一邊，專心去學新的系統，等到學習告一段落，再把兩個系統整合起來，去蕪存菁而融會貫通。

（二）思想悟子與柏林音樂節

奧地利學者思想悟子（Christian Utz）[20] 第一次來臺灣，約是一九九七到九八年間，那是我身兼「校務研究發展中心」主任一職，提供的機會推薦他申請教育部經費，讓他專心從事音樂研究。結束時，他的回饋是在網路上成立一個臺灣作曲家資料庫。他來臺灣最主要目的是寫博士學位論文，卻也因為接觸到了「采風樂坊」，埋下了爾後諸多合作的管道。「采風樂坊」與我多次出國巡迴演出，歐洲的邀請佔多數，後來一次思想悟子做的最大的案例在「柏林藝術節」演出，這是一個世界性的活動，總共邀請了七個作曲家譜曲。因為是歐盟的企劃案，至少要跨越三個國家，所以分別安排在德國柏林、奧地利維也納與英國曼轍斯特附近的哈德斯菲爾。

二〇〇四年柏林的「三月音樂節」是在「柏林愛樂廳」室內樂廳（約一千七百個席位）揭開序幕，由維也納「音響論壇室內樂團」（Klangforum Wien）十個人跟臺灣的「采風樂坊」八個人，我額外再加上一位聲樂家聯合演出，並邀請七位作曲家為這個編制寫曲子。我記得是三月二十八日在柏林，三十日在維也納，爾後為了配合「哈德斯菲爾新音樂節」（Huddersfield Contemporary Music Festival）的固定週期，於一月十九日在英國演出，這個音樂節聽說是當年布

作曲師資的轉變

　　早年北藝大和臺灣的作曲老師幾乎都是留歐的，但後來留美的漸漸多了。有人會問留歐跟留美的作曲家有甚麼不同？我看到普遍的是，留歐的會拼命寫曲子與閱讀樂譜。我覺得要去學別人的東西，最簡單的就是直接從總譜著手，去分析經典作品，才可以跟第一手了解作品是怎麼來的，所以我在拉亨曼那邊兩年，平均一個禮拜分析一首曲子，然後跟他討論至少兩個小時，對我來講是一種很好的學習方式。在歐洲八年，我多了幫教授抄譜，跟出版社打交道的經驗，砥礪了記譜法，對創作幫助不少。

　　留美的作曲家，普遍讀了很多書，能言善道，很能夠引經據典，當然可能跟他們寫博士論文有關。不過我覺得學作曲跟學音樂學不太一樣，學音樂學是要讀很多書，學作曲應該讀很多譜才是。每個作曲家還是要按照自己的方式來創作，總是不一樣。我的意思是，我從總譜上學的是第一手資料，而從書本上面學的是第二手資料，是作者個人加上他自己的眼界所看到的譜，但未必是我看到的，所以這是兩件事。人各有志，留美的能言善道是因為他們多看書，但是作品可能相對的少，因為時間被剝奪了嘛！反過來說：「作品的量雖然不是那麼的多，但要有一定的質，一定的量來支撐，不然不可能在質上有太好的表現。作曲家一定要經過不斷的嘗試與錯誤，才能整理出自己的作曲理念。」這就是歐洲和美國不一樣的，但也沒辦法說誰優誰劣。我看到太多的學生或晚輩在臺灣這樣，留美回來還是這樣，他們的作品還是以前那樣。

　　不只是作曲，連器樂演奏的到美國的大學去稱霸，我說，你稱霸了就代表那邊沒有什麼可以讓

非我族類。而且進來的學生雖然也有造詣非凡者，然而泰半都是別的系考不上，或所謂「爹不愛、娘不疼」的小孩，無法專心向學，必須自己賺取生活費，家境普遍都需要自立；再者，以前社會上對傳統音樂的刻板印象就是吹「西索米」，那種觀念要經過很長許多的時間才可能改變。自從廢除加考工尺譜，入學再加強工尺譜教學後，學生基本能力相對提升許多，也才逐漸有高中音樂班的畢業生進來。至於音樂學院院長的業務，特別側重增進國際交流事項，先後與韓國藝術大學、奧地利維也納音樂院、蘇俄莫斯科柴可夫斯基音樂院、波蘭羅芝（Lodz）音樂院、日本東京藝術大學……等締結姊妹學校，促進各大學音樂教育交流。

改名為國立臺北藝術大學

兩廳院創辦伊始的諮詢會議，我曾經建議是否可以開放一些空間給民間社團和協會使用，可惜人微言輕，沒有下文。我也曾經聽國立藝術學院前主任秘書說：「兩廳院營運之初，曾經建請國立藝術學院負責經營，藝術學院慎重其事，經過一級主管討論後予以婉拒。」目前看來頗覺遺憾。國立藝術學院於二〇〇一年奉准改名國立臺北藝術大學，於二〇〇六年十二月北藝大跟莫斯科柴可夫斯基音樂院締結了姊妹校，二〇〇七年十月我應邀回訪，其中一個行程是參訪莫斯科的作曲家聯盟，該聯盟除了有自己獨棟的建築物，內有辦公室、大音樂廳、小演奏廳，是國家給他們的，實在不得了！裡面還有咖啡廳，讓人想像不到。

手可熱。二〇〇〇年轉任學務長，並受命籌備成立音樂學院，二〇〇二年順理成章膺選為第一屆音樂學院院長，設有音樂系、傳統音樂系與管弦擊樂研究所。湊巧那時傳統音樂系主任王海燕退休，可能是她跟校長建議讓院長兼系主任，所以我兼了兩年傳音系主任。

接任傳音系主任

我接受到的指令是大事整頓，否則把它關了。所以，我先召集專兼任教師與學生代表會議，討論應興應革事項，作為決策參考。那時候傳音系的師資陣容有一位教授休假研究，一位出國進修，只剩下兩個專任講師，系務岌岌可危；短期的做法，我把音樂系較有民族音樂背景的三個老師合聘到傳音系，然後又招了兩個新老師進來，師資就比較完備。後來，傳音系助教曾經請我去評南管、北管的期末考，而我明明不是那行的人，為什麼找我去評審？助教說教傳統音樂的老師不會打分數，都給九十幾分，我反而覺得既然系裡聘了老藝人，就應尊重他們打的分數，何況他們都給高分，似乎也不影響總成績而婉拒。

傳音系以前招生問題是蠻多的，入學考試需要加考工尺譜，所以大部份學生投機取巧利用考前臨時抱佛腳；我倒覺得，教育應該是有教無類，廣開大門以便篩選，而非設下門檻，排除

圖說：2007 年 10 月應邀訪問莫斯科音樂學院，攝於柴可夫斯基音樂廳

241

管弦樂團（Berliner Philharmoniker）在柏林愛樂廳首演我為該團一百週年慶的委託創作，我沒去；因為學院為他們客席教授辦了一場聯合音樂會，鋼琴家那麼大一個子彈「pppp」，聲音小的讓人想像不到，那麼大的塊頭居然能彈這麼弱奏細緻的聲音！後來他很快就被柏林藝術高等學校（Hochschule der Künste Berlin, HdK）[19] 禮聘當教授。小提琴跟鋼琴都只待一年就走了，大提琴待了好幾年，但那幾年他其實是兩邊上課，臺北跟埃森輪流上課。他非常有生意頭腦，為很多人帶大提琴來臺灣，回去就帶電腦回去賣，很厲害！德國少有這種人。

北藝大音樂系從一開始就有一個得天獨厚的條件是其他音樂系沒有的：收取術科個別指導費，從鮑幼玉當院長開始的慣例就是一半給學校，一半留在系上，讓系上展演的經費充裕；所以在北藝大當音樂系主任輕鬆多了，不用另找經費，這就是前面立下規矩的好處。北藝大還有一點和其他學校不一樣，非常重視傳統，音樂系本來就有傳統音樂組，那時只能說在音樂系的主修裡多了一個傳統音樂組，是馬水龍創系的宗旨之一，開始只有琵琶跟古琴兩種樂器主修。北藝大的傳音系是後來才獨立出來，這點我覺得有些矛盾：「既然覺得傳統那麼重要，應該是要跟西洋音樂一起相互激盪，怎麼到後來反而把它獨立出來，令人費解！」

從教學到行政與政策體系

我原來曾經於一九九八年應聘擔任北藝大的「校務研究發展中心」兼「藝術與科技研究中心」主任，曾經規劃成立「藝術行政與管理」與「藝術與科技」兩個研究所獲准，目前都炙

有洪崇焜是東吳讀一年重考，所以那年音樂系招了二十一個學生，其中作曲有三個，除了洪崇焜之外，另外兩個後來似乎沒有留在音樂界發展。

當年國立藝術學院聘了我，但一開始對我卻十分不了解，就跟我不了解他們一樣。

一九八一年我回來省親時，師大就已經傳說我要回來，因為我是校友。那時我覺得應該要寫封信給當時的郭為藩校長，我跟他說我本來考慮回來，但覺得目前的環境似乎不太適合我，所以決定還是回德國。照理說這封信寄過去就結束了，沒想到他看到來信後，叫他的秘書打電話給我，讓我過去跟校長談談。郭校長看完我的資料說：「系裡如果聘你為講師，我可以把你改成副教授。」這嚇了我一跳，那時候校長是有這個權利，但是魄力並非人人有。其實那時的系主任做過漢諾威，說要聘我，給我副教授職位讓我回來。結果一九八一年回來時只說要給我改聘，沒想到他說要給我講師，我當然不要，所以才寫了那封信給郭為藩校長，沒想到他說要給我改聘，只是我沒答應；我想還沒進系裡就先得罪了系主任，所以就沒有留下來，又回德國去了。

後來湊巧是藝術學院要招生，馬水龍找我去教課，我們沒見過幾次面，彼此都不瞭解對方。

那時還有一點很重要，因為北藝大開始招生，需要一些外援，所以他不只聘我，還要我延攬三個德國演奏家來，額外多出來的經費是他在教育部經費基礎上，再加上很多企業贊助才聘進來的。

聘任的都是很頂尖的音樂家，小提琴教授是柏林藝術大學的老師，大提琴是埃森（Essen）的霍穆斯（Reiner Hochmuth）[17]，鋼琴家叫哈文尼（Raymund Havenith）[18]，那個時候他還是一個專業的演奏家，身材高大，非常強壯。我記得很清楚，一九八二年十二月五日當天，柏林愛樂

廣現代音樂的能見度。

我們出席國際會議，因不是以廣播電臺員工身份出席，運氣好能夠申請到旅運費補助款，但並非年年如意，只好在「使命感」的驅使下持續自掏腰包前往。我也曾經邀約趙琴一同去過，準備交棒給她獲得首肯，讓廣播節目交流回歸廣播員身份，繼續為國際音樂文化交流奉獻心力。後來我交棒給趙琴，趙琴交棒給曾興魁，再給劉馬利。我與趙琴的電臺原來是中廣，後來曾興魁轉往復興電臺，相信劉馬利也不清楚前面是我開的路。

北藝大教學與行政

（一）北藝大音樂學院

進入北藝大教學的初期

我是一九八二年一月在科隆結婚，六月返國，回來就到國立藝術學院報到。那時候藝術學院就在臺大校本部旁的國際青年活動中心，音樂系一開始作曲專任教師只有馬水龍、賴德和跟我三個人。六月中，我回來開始準備招生，學生九月進來。李葭儀跟江維中是第一屆的藝術學院學生，他們原本是臺大的學生，李葭儀是臺大外文系畢業，江維中不知道讀到大幾來考，還

去參加？我跟他說：「我想要加入現代音協搞了五年，因為大家都在等中國加入。」他說，最好的方法就是你們先來，如果同現代音協一樣，要把你們兩個綁在一起，就會太麻煩了。果然爾後我接到正式邀請函，我就去了，去了才知道那原來是一個歷史悠久的廣播電臺節目交流。

那時我自己還買了一部 DAT（卡帶數位錄音機），當時非常不普及，一台 DAT 大概新臺幣五萬元。這種機器的流行時間很短，過不久 MD 就出來了，MD 出來後 CD 又出來了。我為了參加作曲家廣播評議會自己買了一個 DAT，五萬元在當時幾乎等於一個月教授的薪水。每年開會就帶著那個機器去，還買了很專業的傳輸線從主機接到我的座位。每個代表都把那一年各國提供的所有節目拷貝下來，條件是回來一定要在本地的電臺精選部份節目播出。回來後，我就找了中廣，那時與音樂組組長李蝶菲共同主持節目，開了一個新的系列節目。本來我希望叫做「音樂的對比」，所謂「音樂的對比」就是比方我放了丹麥的現代音樂，就找丹麥民間音樂一起來播放作比較，德國現代音樂跟德國民間音樂放在一起作比較。李蝶菲表示「音樂的對比」名字太硬，改成「音樂萬花筒」，後來這個節目持續了好幾年，只是內容改變了。原本是我們倆一起主持，我負責音樂部分，這樣一方面可以向作曲家廣播評議會交差，另一方面也可以推

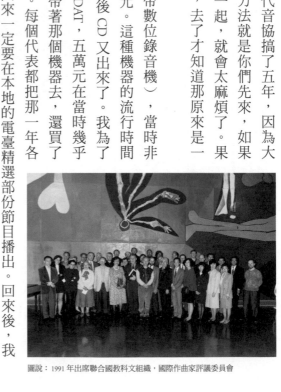

圖說：1991 年出席聯合國教科文組織，國際作曲家評議委員會

私底下討論，是不是主辦過的國家才有在大會接受招待的福利？我覺得改變規則很難，有些國家是真的沒有能力辦，有些國家其實很有錢，但曲盟在他們國家不受重視，像澳洲常常說要辦，但就只辦過一次，而且只召開會議，沒有音樂會。日本是因為有松下功熱心負責，我們向來是有政府支持，算是一個傳統，歷任文化部長也都不願意打破這個傳統，但錢不是很多，主要還是要靠我們自己尋求贊助。香港也越來越難舉辦，菲律賓是靠桑托斯，但他也老了，可能之後就要靠菲律賓大學。菲律賓雖然不是很有錢的國家，但藝術家在當地很有地位。

回顧一九八五年，我第一次去菲律賓參加大學論壇，那時音樂會或其他活動都在文化中心，那個文化中心比臺灣的文化中心成立得早。聽音樂會第一次要搜身就是在菲律賓，因為有南部叛軍的緣故，那時他們的演出水準跟臺灣比起來也不差。印尼主要是靠一位作曲家，他不來以後，印尼後來就不怎麼來了；但他們的傳統音樂太強了，跟印度一樣，反而成為現代音樂發展的絆腳石，有利亦有弊。印尼在一九九七年辦過一次大會，他們會安排在涼亭跳甘美朗舞蹈，也嘗試在傳統中力求創新，讓人刮目相看。

（三）國際作曲家廣播評議會（IRC）

一九九〇年我到挪威第一次以國家代表身分出席現代音協音樂節，那次丹麥籍的國際作曲家廣播評議會（International Rostrum of Composers，IRC）主席安徒生（Mogens Andersen）問我怎麼不

236

第四章・潘皇龍

一夜，花費太多。現在就比較容易，因為高雄的場館變多了，也有很多音樂家可以協助演出。

後來我們延伸到臺中，因為有國臺交鼎力相助，除了例行性的音樂會，還把論文發表會安排在此，霧峰地方畢竟比較小，所以一定要供三餐，就這樣在臺中待了三天兩夜。回來經過新竹，舉辦電聲音樂會，交通大學的院長請大家吃了地方特色小吃米粉和貢丸……，感覺蠻好的。吃完午餐回臺北，下午接續在臺師大的電聲音樂會，爾後晚上是臺北市立國樂團的音樂會。隔天在北藝大，再以室內樂、會員大會與北藝大管弦樂團閉幕音樂會收場，辦得圓滿成功。綜觀二〇一一年，我們主辦大會與亞太音樂節，會期擴展到八天，總共發表了整整一百首作品，十五場音樂會，其中四場管弦樂團音樂會，有例行的國家報告與學術論壇，還安排了一天的環繞日月潭旅遊與參觀地震博物館，開創了曲盟的新里程碑，讓與會人士津津樂道。

特別的是，每屆舉辦的青年作曲競賽，二〇一二年在以色列，二〇一三年在新加坡，二〇一四年在日本，臺灣連續三年囊括第一名，應該是空前，想必也是絕後了。

曲盟設定的理事長任期是兩個會期一任，辦兩個大會之後就要改選。辦一次大會對每個國家負擔很大，現在有些人

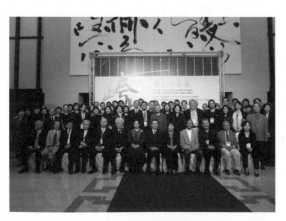

圖說：2011 年 11 月 ACL 2011 臺灣大會暨亞太音樂節開幕式

代音協的音樂節一樣。韓國每一個協會需要照顧的人很多，聽說韓國每年作曲主修畢業達上千人，但大部分都走向商業化，到電影、電視音樂領域去。臺灣的嚴肅音樂和電影流行音樂壁壘分明，而香港和日本比較混在一起，各國的情況似乎都不太一樣。

曲盟的擴張

曲盟後來的擴張，是松下功[15]的關係，他原本想把中亞都拉進來，如哈薩克，土耳其入會比哈薩克又更早，二〇〇九年在韓國就已經正式入會。曲盟的擴張，以色列的加入比較有意義。

以色列雖然是個小國家，但很有文化，活動辦起來，演奏水準也不錯。我是二〇一二年去以色列出席曲盟大會，被選舉為大會主席。當年以色列之所以積極參與曲盟業務，跟尤哈斯（Dan Yuhas）[16] 有關。以色列主要還是靠這位負責人，因為他自己有一個樂團，這個樂團有點麻煩是因為每個聲部只有一件樂器，小提琴也只有一把。所以辦大會都要看各國負責人的意願，其實大家對以色列蠻好奇的，他們辦大會時都會想去，音樂會以外的活動景點就是那些，例如去死海，一去就一整天，不過相同的景點參觀活動，經營得蠻好的。他們也有一些本地聽眾，因為都在小的演奏廳辦，所以也還好。

近十年的曲盟

二〇一一年我們辦大會時，除了在臺北，我們還想過把活動拉到高雄，但這樣要在高雄住

理事長辦的時候，都是每一位理事長捐一萬塊，那時也有會員開始捐了，有人一捐就十幾萬。我也迫不得已，詢求文建會增加補助款，他們可能也知道經費拮据，原本是四百萬預算，又多給了一百五十萬，變成五百五十萬。後來募款的錢慢慢進來，到最後反而有些許盈餘。辦活動通常都是這樣，最後錢會慢慢進來。那時另外有一個策略也省了不少錢：我找了很多公設樂團，例如國家交響樂團、國立臺灣交響樂團、臺北市立國樂團，與北藝大管弦樂團等，不支付演出費，只要支付樂團請槍手、指揮和樂器搬運的費用，兩廳院擔任協辦，免費提供場地，大家互相幫忙，所以省下很多錢，減輕了不少負擔。

有三年的期間，我同時負責曲盟跟現代音協的會務，本來我只是現代音協理事長，〇七年又被選為曲盟理事長，那時已是現代音協的第二任任期。曲盟總會會員國也漸漸擴張了，加了以色列和一些現代音樂比較不那麼強的國家。曲盟擴張之後，英文能力變得更重要，英文好的作曲家在會議裡成為主導人物，似乎成了趨勢。至於組織架構，就見仁見智了。比如香港的林樂培，他一直覺得曲盟要像聯合國一樣由創始會員國來擔任常任理事，但這要在開始的時候就定下來，事後要更改已經不可能，大家都已經參加了，每張票都一樣大。但現在有能力辦大會的還是創始的幾個國家，這些國家在自己國內有政府支持。韓國現在比較分裂，有很多不同的音樂協會，所以辦不起來。韓國「創樂會」由李誠載創立，他們和臺灣作曲家協會也有幾次交流。現在韓國反而是「泛音樂節」（PAN Music Festival）比較活躍。在姜碩熙[14]時搞的有聲有色，他們跟德國「歌德學院」（Goethe Institut）合作，德國的音樂家來很多，辦得很大，幾乎跟現

233

（二）亞洲作曲家聯盟（ACL）

亞洲作曲家聯盟成立於一九七三年，今年即將屆滿五十週年。亞洲作曲家聯盟臺灣總會於一九七四年成立的時候，我是發起人之一，但成立之後我就出國了。一九八九年現代音協成立的時候，由於內政部規定，只要是包含全臺灣的國際組織就叫總會，各地方才叫分會，這跟真正的現代音協總會有點衝突。自從現代音協在臺灣成立以後，我在曲盟就比較低調，兩邊各有活動和案例，我做現代音協那邊的活動就盡量不要和曲盟重疊，兄弟登山各自努力。放在一起，有放在一起的好處，但以那時的環境來說，我覺得現代音協跟曲盟分開各自發展比較好，不然等於曲盟多了一個部門。兩者基本的運作模式相類似，只不過現代音協的組成除了作曲家外，還有演奏（唱）家與音樂學家。但分開來也另有原因：曲盟這邊有一些人，特別是在上位的人對現代音協實不太感興趣，甚至有點排斥，所以我就盡量保持低調。

擔任理事長

二○○七年我在曲盟意外地被選上理事長，二○○九年去韓國開會才知道，前任理事長曾經答應二○○八臺灣要辦大會，結果卻落空了。後來我想到當理事長不要第一任就辦大會，最好是在第二任，所以後來定在二○一一年再度在臺灣主辦。那次大家都很幫忙，辦的規模很大，很辛苦，壓力很大。大會的募款到舉行前一個月，我算算需要賠一百多萬，雖然前面幾屆

232

黃牛，很多錢都被慶祝法國革命兩百週年用光了，所以臨時改由荷蘭承接。反正荷蘭每年都有固定經費舉辦音樂節，只是擴大舉辦而已。荷蘭並沒有通知中國方面，就只有讓我們知道。去了之後，大會主席跟我們說：「今年對方沒來，所以不跟你們討論入會事宜。」我那時候非常火大，搞了幾年結果還是這樣！那時現代音協的主席同樣是波蘭的克勞茲，那次吵了之後，我們反而變成好朋友。

當時，我直接跟他翻臉，我說我不是來這裡陪你們吃吃喝喝的，你們很近，我是從老遠來，來了又跟我說不要討論，那我來幹嘛！幾經斡旋，我們爭取到只要兩邊都同意，用傳真的方式與我們所知道的中國代表溝通，他同意，我們同意，就簽上去了；這也是經過相當冗長而激烈的辯論才順利完成入會手續。究其緣由，是因為該會瑞典籍秘書長極力杯葛，引起眾怒。會後我請他在阿姆斯特丹街上吃飯，他終於吐露了長久以來隱匿在他內心深處的惡夢。據說他當年擔任「斯德哥爾摩廣播交響樂團」音樂總監時，樂團安排的亞洲巡迴演出，本來也策劃經過臺灣，瑞典外交部為此大為光火，警告取消所有經費補助，導致他非理性的反對臺灣入會到底，甚至揚言如若同意臺灣入會，不惜辭去秘書長一職，結果反倒是協會終止了他的職務。想想那時，一個國際性的協會如有全世界有十幾億人口的國家要來參與，那會有多大的號召力！那個誘惑實在太大了，所以都在等他們，這種情況我們也只好默認。

231

國際作曲組織的參與

（一）加入國際現代音樂協會（ISCM）

我國爭取現代音協入會最早是一九八五年到荷蘭。一九八六年到匈牙利布達佩斯時，許常惠老師也跟我們一起去，但他去了巴爾托克紀念館之後就離開了。他對巴爾托克很感興趣，因為巴爾托克對他很重要，但對現代音樂協會的「世界新音樂節」似乎沒什麼興趣。我們到了布達佩斯旅館，完成入住後，安排了原定三個小時的市區遊覽，預定參訪巴爾托克紀念館的時間只有半小時，結果在那裡逗留兩個小時，市區參訪只好濃縮許多。館長第一次看到有臺灣人遠道而來，就帶我們到他們的珍藏室參觀，去看巴爾托克的手稿。我們從一九八五年開始申請入會，一九八六年的「國際現代音樂協會世界音樂節」（ISCM World Music Days）在匈牙利布達佩斯舉辦時，那一年波蘭籍的大會主席克勞茲（Zygmunt Krauze）跟我說：「今年在共產國家開會，不討論你們入會的問題，因為中國也沒派代表來。」這也可以理解。

一九八七年在德國舉行，我們為了表示抗議就不去了；一九八八年在香港，許常惠找了中國大陸作曲家協調，說好兩邊都參加，名稱再說。中國大陸代表表示他們那邊也同意，結果他們回去每一個人都被批判。一九八九年本來應該在法國舉辦現代音協的音樂節，但是後來法國

獲得尤根龐德作曲獎，又是幾千塊馬克，這個曲子後來在科隆西德電臺（Westdeutscher Rundfunk Köln，WDR）製作錄音。在德國出版或演出你的作品，給錢也不需要收據，有時候就用一般機票和旅館的錢與生活費換算給你，如果我搭便宜一點的火車，或搭共乘汽車就能省下不少經費了。我當年在歐洲依靠音樂創作維生，就是這樣活過來的，難怪歐洲有那麼多自由作曲家，能存活下來自有它的道理與傳統。

抄譜是一件彎艱辛的工作，這逐漸養成我十八般武藝樣樣精通。一開始是靠抄譜跟出版社打交道，這讓我接觸到很多出版和爾後演出的實際過程。此外，在歐洲時我是兩年換一個地方，住一個地方兩年，跟一個老師學習。如果前面的基礎夠了就可以這樣，奠基是需要比較長的時間，接下來精進兩年就夠了。瑞士兩年後，我到漢諾威，漢諾威兩年後到西柏林，在柏林時他們看我的譜寫得彎乾淨的。有一次不知為什麼，不是尹伊桑找我，卻是尹伊桑的一首曲子，出版社來找我抄分譜。那是跟光州事件有關的一部作品[13]，我大概是第一個看到總譜的，那首曲子從頭到尾幾乎都是四個「forte」（強音），憤怒到極點，作品的分譜也是我幫尹伊桑完成的，除了獲得酬勞外，也從中讓我更深入瞭解他的語法，算是一舉兩得。

樂創作風格其實非常保守，我剛回臺灣時，還有鄉土文學論戰後的氛圍，現在想起來，當時走的還真是如臨深淵、如履薄冰，一不小心就會滅頂。

（五）留德時期的抄譜經驗

在漢諾威的時候，一天拉亨曼突然跑來找我，他說：「我有一個曲子迫在眉睫要演出，原來幫我抄分譜的人在忙其他作品，你可以停下手邊工作來幫我抄譜嗎？」我一看不得了，那部作品的總譜差不多像桌子這麼大，打開後比半個人還要高！四管編制，再加上十六聲部的混聲合唱團，這是一個多大的編制啊！我答應他了，幫他抄分譜，抄了大概一個多月吧！我抄的是分譜，總譜他自己有，給的費用蠻多的。一九七八年我臨時回臺灣探親，就是靠這筆錢買機票，還有盈餘。我在歐洲前五年有獎學金，後來三年沒有，所以這個抄譜的酬勞成為一筆很大的收入。

這邊所謂的抄譜，是非常專業的，使用「紅環」（Rotring）所製各種粗細的針筆（通常有五種），筆管裝墨汁，寫在透明的臘紙背面當正面，以防錯誤時還可以用刀片刮掉，而不傷及五線譜；再搭配各種尺寸的字規與轉印紙，是當年出版社的規格。後來甚至可以在空白的透明臘紙上，自行規劃設計各種形式、大小的五線譜，再抄錄總譜。相信年輕世代很難想像，當年「手工業時代」，出版社的樂譜是以如此繁複的工序製作出來的。我的《因果木管四重奏曲》

長的時間，他是蠻熱情的。後來我回臺灣辦「音樂臺北」作曲比賽有邀請過他，他原本答應要來，但因為健康狀況不太好，他太太不讓他來，所以沒來成[11]。他這個人蠻特別的，我跟他沒見過幾次面，但是他看到我就知道我是誰。

在北藝大兼任行政職務時，我平常在學校想到什麼就做簡短的筆記，回家就可以馬上接續創作，這多少可能受到胡伯的影響。他那時問了一個問題讓我印象非常深刻，他問：「你寫曲子一次大概跨越多少頁？」我說不會太多。當時對這句話也不會想太多，後來我就慢慢地擴張，擴張到在我的寫作桌上一次可以擺八頁A3或B4規格的五線譜紙，就是一次可以想到八頁以內的佈局，這樣思路自然就串起來，流暢多了。胡伯問我寫曲子時的構思，大概可以超前幾頁，對我當時來講兩、三頁就了不起了，當時我桌子的限度大概就是三、四頁，不像現在家裡的寫作桌（其實是建築師的製圖桌）大概就能擺八頁，如果間隔重疊一歇，可以擴張到十頁。這也是慢慢體會過來，當初也不太懂。當時他還有一個建議，但我沒有實踐，他說：「你不要回臺灣去，在這裡還可以持續創作，還有更多機會發表。」但我當時還是覺得應該回來，我跟他說：「我在這裡，只是你們幾千個作曲家的其中一個，但我回去，可能就是少數中的幾個。」那個時代整個臺灣音

圖說：1980年9月作品《五行生剋八重奏》榮獲荷蘭音樂節年度代表作

一個世界，但對我來說，來尹伊桑這邊還是來沉澱，而不是單純的學習。

到柏林時，我只剩下一年獎學金，尹伊桑每年在法蘭克福附近一個溫泉鄉希爾新巴赫（Hilchenbach）有固定合作的樂團，樂團每年的最後一週都空下來辦一個國際作曲音樂營，讓年輕作曲家來發表自己作品。我把在柏林完成的第一首曲子，也是我離開漢諾威到柏林這中間完成的《蓬萊》管弦樂曲寄去，也被選上了。那一個禮拜我們都去了那裡，上午樂團排練，下午辦講座、研討會，包括音樂總監也一起來討論上午排練的內容，並給予指導。章程上規定，作曲家自己指揮自己的作品，但也有人找別人指揮，我是自己來。音樂會是禮拜五舉行，科隆電臺來錄音，現場直播，是滿不錯的機會，這就是我那首《蓬萊》的首演。那一年總共選了五個曲子，有委內瑞拉、奧地利、德國與臺灣的作曲家，都是管弦樂曲或協奏曲，那是我第一次直接和樂團接觸。這樣的活動我回來一直想辦，但一直沒辦成。原本快辦成了，是跟某國樂團的瞿春泉指揮談好，空出一個禮拜出來演出甄選作品，後來他離職，就不辦了。

作曲家克勞斯・胡伯

在德國還有一位值得一提的作曲家克勞斯・胡伯，我認識他大概是在一九八〇或八一年，一九八〇年我的作品《五行生剋八重奏》，在荷蘭國際「高地雅姆斯音樂週」（International Gaudeamus Music Week）首演，演出完不久，趁著到多瑙艾辛根[10]聽音樂會之便，我帶著錄音去請他指導。我們約好下午三點到學校教室找他，聽完作品還請我吃飯，吃完再繼續聊，聊了很

尹伊桑另類的教學

到漢諾威兩年之後，我請拉亨曼幫我介紹下一個老師。他說要介紹給我一個不會干擾我，

可以幫我忙，讓我專心寫曲子，慢慢去發展自己的作曲老師，那就是尹伊桑。他說的真的沒錯，

尹伊桑的上課方式跟拉亨曼完全不一樣。在拉亨曼那裡是上了一個下午到晚上的課，去柏林跟

尹伊桑上課每週大約二〇分鐘左右就結束了，而且他所有的學生都這樣，偶爾會安排集體上

課，討論特定的主題，或邀請其他學者專家演講。有關作曲主修課，他也蠻厲害的，他的創作

經驗非常豐富，可以馬上抓到管弦樂法的問題。我那時也嘗試分析尹伊桑的曲子，第一個分析

他的作品是《洛陽》，他根本看都沒看，也沒興趣聽我講其他內容。後來我聽說他之前的老師

布拉赫（Boris Blacher）教他也是這樣，看來他們是有這樣的傳承。

漸漸的，我因有曲子演出，有些時候是因為得獎，較有機會離開西柏林，比方說西德電臺

有我的作品錄音或介紹我的曲子，我都會過去。尹伊桑那邊，有寫曲子就去上課，沒完成曲子，

或沒有疑慮，幾個禮拜不去也沒關係，他也不會特別要求我寫亞洲傳統相關的內涵。我認識他

的音樂是透過不同的書籍，這些都是德文的，很多人寫他，我透過看那些書來了解他。我分析

尹伊桑的作品，他是連聽都不聽，更不可能談的太多。我們會去聽他的一些音樂會，我剛到柏

林上第一堂課時，尹伊桑有一個西班牙學生伊達爾戈（Manuel Hidalgo），他是第二年才要去拉

亨曼那邊學習，他就，說哪有人像我這樣子，應該是先到尹伊桑這邊，再去拉亨曼那邊，因為

拉亨曼更現代，有更新的東西，怎麼可以反其道而行呢？他講的是不錯，去拉亨曼那邊是另外

可能也是這個關係，慢慢養成目前我的寫作方式。

我因為有蘇黎世音樂院的文憑，所以在漢諾威不太需要上課，幾乎都在家寫曲子、聽音樂。

我在拉亨曼家裡上課的時間很長，他看我的分析就要看兩個小時。上完課在他家吃晚飯，他太太煮的料理很棒，接下來在他家聽音樂或者聊天到十點鐘才回去。那是他在漢諾威的第一、第二年，學生少才能這樣，後來他不太可能再這樣做。當時我們都很好奇彼此的想法，那段時間我的收穫非常大，我幾乎是一年當三、四年用，忙得不可開交，卻樂此不疲。

另外也因為我還有瑞士的獎學金，這個幫助非常重要；本來瑞士給了我三年獎學金，因為我在瑞士只待兩年，還有一年的獎學金，基金會問我到德國後還要學多久，我說還要三年，一共給了我五年，兩年在瑞士，三年在德國。我跟他們說我需要買參考書，他們叫我把書單開出來，他們幫我買，我的一套德文音樂辭典，還有一些書籍、總譜就是他們幫我買的。這個基金會真的對我太好了，幫了我很多。他們每個月給的獎學金其實不多，但已經夠我生活，而他們居然還幫我買書，對外國學生真的非常慷慨。我那本《現代音樂的焦點》裡面的內容幾乎就是當年分析的筆記，但是當年的分析倒不一定是現在書上的內容。當時是我自己每週訂一首曲子，我分析拉亨曼給我意見。但有時候彼此想法的根源偏差還是蠻大的，比如說有關音響的典型，我以前在瑞士跟同學討論時，常常會告訴他們中國文字造型的起源與結構，我跟拉亨曼會談到這方面的想法，他可能也覺得這種想法蠻有趣的，所以才能維繫這麼久。

224

我上了雷曼的現代音樂分析，而且去漢諾威之後，我也不一定都分析現代作品，也分析一些古典的作品，在瑞士我還有跟布魯姆的學習背景是古典，甚至巴洛克、浪漫樂派這些經典都有接觸，這樣跟其他人就較不一樣。

（四）拉亨曼與尹伊桑

寫作的紀律

從瑞士到漢諾威時，我給自己下了一個指令：每個禮拜上課分析一部作品，當然有些作品一個禮拜分析不了，比方說史托克豪森給三個管弦樂團演奏的《群》（Gruppen），那可能要搞三個禮拜。其他如莫札特的一些曲子，像 K. 622 的單簧管協奏曲就比較快。分析時，我慢慢養成製表的習慣，把每一部作品的結構製作成表。我用自己的方式，比方史托克豪森的作品完全是系列的，但我不是去分析他的系列，覺得那沒有意義，我是分析他用的材料有甚麼層次，用那些素材的層次去分類，然後再看層次裡面內容的差異性作比較與分類。我自己的管弦樂曲層次本來就很多，或是很清楚，這都跟這分析訓練有關。這些作品結構的表，在我搬了幾次家之後，或多或少有留下來，留下來的就收在大陸書店出版的那兩本書裡面。甚至於我也曾經反過來思考，先做一個表格再寫曲子，像是一個計畫的輪廓，可能性就慢慢延伸出來了。這樣做有一個好處，看一首作品較容易抓到整體架構和特色；看過的作品多了，馬上就有列表的概念，

課也挺好的，趁機在對位法上精益求精；最辛苦的是曾經一個禮拜要寫一首賦格，持續了個把月，後來抓到訣竅就變得很容易，寫的很順：套模式，先創作密集接應，再依形式鋪陳就好了。而且雷曼也在蘇黎世大學音樂學研究所開現代音樂分析的課，我也去那裡旁聽，強化音樂分析能力，真可說一年當兩年用。

雷曼第二年有空了，就讓我也去上課，等於我有兩個主修老師，同時用兩種模式上課。而且雷曼也在蘇黎世大學音樂學研究所開現代音樂分析的課，我也去那裡旁聽，強化音樂分析能力，真可說一年當兩年用。

在蘇黎世透過雷曼，我接觸到了非常現代的資訊，因為他是延續史托克豪森、布列茲這個系統的。之後我去跟拉亨曼（Helmut Lachenmann）學習也是雷曼幫我介紹的，那時他給我三個選擇：史托克豪森，克勞斯·胡伯（Klaus Huber）[8] 或拉亨曼，我就問他：「要是你的話，你會選哪一個？」他說他會挑選拉亨曼。那時我對拉亨曼其實還一無所知，但我聽了雷曼的建議就去了漢諾威，因為那時我唯一的想法就是離瑞士遠一點。那時我還想到一九五〇年代在歐洲最有代表性的作曲家，除了史托克豪森跟布列茲，還有一個諾諾（Luigi Nono）[9] 沒接觸過，而剛好拉亨曼曾經是諾諾的學生，這三個作曲家我獨缺一個諾諾的系統，所以毅然決然選擇了拉亨曼。去了漢諾威以後，才知道他在那裡是「新生」，我也是新生，他是從斯圖嘉特的學校轉過來的新老師。

那兩年在漢諾威跟隨拉亨曼的上課，可以說是獨一無二的經驗，我每週過去他家，從下午三點一直待到晚上十點。上課的時間可以持續這麼久，是因為他對我的分析與創作很感興趣，他說二十年前就應該像我這樣分析作品。這可能是我從瑞士建立的一些底子，在蘇黎世的時候，

話打動了他們，他從德國回來以後，的確成為雙簧管的生力軍，在嘉義大學還當上了副校長。不過很可惜，在臺灣搞行政的多少會影響到音樂的專業，希望他不會受影響太大。我可能是少數的例外，雖然多年擔任北藝大音樂學院院長，及作曲相關協會理事長，我還有固定在創作，因為我看到太多人面臨這種障礙，對我就是一個警惕。

（三）布魯姆與雷曼

我跟大部分作曲家不一樣，出去時就想把舊的過去完全丟在一邊，從頭開始專心學習他們的課程，等到旗鼓相當了，再重新面對自己。因為我看過太多人出國以後，老師跟他說：「很棒！很棒！繼續努力。」那就會永遠在同一個軌道上，這是我要避免的。那個時代的人可能不太能避免，因為那是蠻冒險的；但我想，既然出去就得完全用他們那一套東西來激勵自己，不然就無法脫胎換骨。在蘇黎世音樂院，我本來要跟雷曼（Hans Ulrich Lehmann）學習，一九七四年他剛好接院長，沒有時間指導我，就介紹我先去跟布魯姆（Robert Blum）上課。那時候布魯姆已經七十四歲了，他是一九〇〇年出生的，曾經是布梭尼（Ferruccio Busoni）、亨德密特（Paul Hindemith）的學生；我覺得跟他上

圖說：1975 年瑞士茹斯汀同儕暢遊瑞士阿爾卑斯山

221

DAAD）[7]的獎學金。那個時候錄取八個，我的成績大概排第三，因為是學校成績加上筆試平均起來的分數，我的分數算是蠻高的。但那時的「德國文化中心」主任跟我說，他們原則上不會給音樂方面的分數，要我提早準備，果然沒錯，不幸的我收到了那封被拒絕的信，只錄取理工科或文法科的。收到那封信時是四月多，正在服役，剛好部隊要出去營測驗，四天三夜全副武裝，那四天三夜我的心情很亢奮、很沉重，那種心情太複雜了，幾乎沒怎麼睡，應該說睡不著，雖然我早就知道會被拒絕，內心還真是五味雜陳。後來我寫了一封信給我在蘇黎世學鋼琴的學長郭松雄，請他看看有沒有其他機會能申請獎學金。這位學長住在一個名為「Justinusheim」的天主教宿舍中，這裡跟中國有些淵源，戰後很多山東歐洲準備當神父的留學生都住在此地。宿舍在蘇黎世山上，看下去可看到整個蘇黎世市區，非常壯觀！學長幫我問了舍監吉格（Max Giger），但那個基金會從來沒有給過音樂人，他們說如果有申請到學校就給獎學金，後來我真的順利申請到學校。說實在，那時能不能申請到自己沒有把握，一九七三年剛好包克多在文化大學教書，我去跟他上作曲課，寫了《第一號弦樂四重奏》和《楓橋夜泊》管弦樂曲。我就把這兩件作品寄到瑞士去，他們看了覺得可以，所以我就進了「蘇黎世音樂院」，也拿到「茹斯汀基金會」（Justinuswerk）的全額獎學金，甚至後來還能供應我到德國。

一九八二年回臺灣以後，有一年「DAAD」居然找我去擔任評審，我極力主張「為什麼沒有音樂？」那時劉榮義從德國回來考，我鼓舞評審委員錄取他，說：「目前他在臺灣可能還不怎麼樣，但如果他從德國留學回來，他的雙簧管演奏可能在臺灣就是第一把交椅。」可能就是這番

的作曲家，他們在那個時代都已經是知名作曲家，且蠻有名氣，但我那時還在學基礎理論。我接觸的老師在北師有康謳，到師大有張錦鴻、蕭而化跟劉德義，我是一直沒有去找許常惠拜師，但是他那個時候在中國音樂圖書館辦了很多演講，我大概都有去聽。

一九七三年我當完兵下來，在國立臺北教育大學當助教，那時候是「省立臺北師範學院」。那一年剛好包克多（Robert Whitman Procter）[5] 到臺灣來，他那時有點像是被騙來的，馬孝駿[6] 給他幾張文化大學的彩色照片，非常漂亮，他被這些「恍若人間仙境」的照片吸引了。剛好杜黑那時當助教，跟我說：「我們系裡來了個美籍新老師包克多，你要不要來跟他學習？」那時我準備要出國，也不知道那個人到底怎麼樣。後來我覺得包克多很棒，閱歷很多，雖然他做的可能較多是相對傳統的古典音樂，但對我來說已經開了眼界。我的《楓橋夜泊》的和聲設計跟他學習有關，那已經不是印象樂派或古典和聲的系統。後來我到瑞士，再到德國，有些分析課程需要分析各種風格流派的曲子，我就開始收集、整理各種和聲的結構，這可能跟那個年代跟包克多的啟蒙有關。

（二）出國留學──從瑞士到德國

一九七四年出國後，我先在瑞士待了兩年，拿了一張文憑之後就轉到德國。去蘇黎世之前我本來就想去德國，出國前我考上德國學術交流總署（Deutscher Akademischer Austausch Dienst，

候，那時市面上能買到的音樂理論教材就是重慶南路淡江書局出版，從中國帶過來拷貝的理論書；有曲調作法、和聲學、對位法、曲式學、樂器學等等，我在師範學校時期就已把這些教材弄熟了。我跟別人不一樣，大部分的人學作曲是演奏學到一定程度才來學作曲；我不是，我是從理論直接插進來的，而不是學了什麼樂器後才走向作曲。到師大音樂系，第二年起幾乎都是理論課，所以我的總成績是第一學期第二名，第二學期都保持第一名了，因為那些都是我熟悉的理論課程。我上張錦鴻的和聲學時，偶而看到他在黑板上做錯，說老師，你這個好像寫錯了；後來張錦鴻也學乖了，每次在黑板上做完示範，都會問我這樣對不對。我到瑞士也有上和聲課，在那邊就是三到五個人圍在老師和鋼琴旁，老師說：「你是先聽到聲音再彈，不像一般人彈錯還不知道。」那時聽到他這樣講，覺得心有戚戚焉，我已經先有一個和聲應該怎樣繼續彈下去的想法，變成很直覺的反應。

在臺師大時，我已經學了張錦鴻的和聲學，與蕭而化的對位法，又學了劉德義的功能和聲。劉德義的功能和聲在德國也未必是通用的教材，瑞士沒有，奧地利也沒有，就只有某些教師使用。威廉・馬勒（Wilhelm Maler）3 那套功能和聲的書4 我也有，套書有兩本，一本是和聲理論、另外一本是譜例，譜例那本比理論那本還厚。這套書講功能和聲是有其立場，因為它認為浪漫時期以後太多作品的和聲進行已經複雜到不能用數字低音來表示，必須用功能來解釋。

出國留學前，我們在臺灣能接觸到的理論書籍，連德布西都沒有觸及到，說不定只到浪漫中期而已。那個時候臺灣的作曲家已經蠻多的，但有代表性的非常有限。比方說，我這個世代

學習生涯的回顧

（一）國內學習經歷

從劉德義、張錦鴻、蕭而化到包克多，當年我進國立臺灣師範大學音樂系時，剛好是劉德義老師從德國回來的那年，忘了是那一年，他在臺師大開「曲體與作曲」課，規定全班不管什麼主修，期末都要交一個賦格作品，這把大家整慘了，那是我第一次寫賦格，卻也肩負起全班同儕的小老師，自得其樂。他也有教樂器學，給我打九十九分，嚇到我，我從來沒有得這麼高分。劉德義其實是個面惡心善的人，考試也沒有當過人，只是講話比較犀利。我是大三才私下跟他學功能和聲，我本來是跟張錦鴻老師[1]學數字低音，跟蕭而化老師學習對位法，跟他個別上課多少也是被逼的，他在上課時公開問我：「潘皇龍，你不是要學作曲？怎麼到現在還不來上課？」所以我就硬著頭皮去上課，大學時代的我其實很窮，不可能向家裡拿錢，都是靠自己。

那個時候是上「TSDT」的功能和聲[2]，約莫將近一年的時間過去了，才開始創作簡單的混聲四部合唱曲。如今回想起來，要不是當年有劉老師的臨門一腳，把我踹進了作曲的入門，我應該沒有那麼大的勇氣，走進音樂創作的領域；午夜夢迴，心頭充滿了無限的感恩。

在進入臺師大就讀之前，也就是在「省立臺北師範學校」普通師範科（相當於高中）的時

217

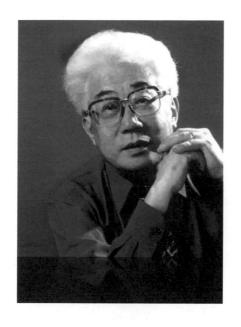

潘皇龍

這些二人，這是我們現在很難想像的。

　音樂教材？這都是當年他自己講出來，在報紙上登出來的事情，那時國民黨就是大剌剌的縱容

　平心而論，他的音樂不是很爛，但那個行徑……！而且憑甚麼用那一套東西來當臺灣中小學的

　高雄落腳。其實我蠻喜歡黃友棣的音樂，像《杜鵑花》的「淡淡的三月天……」我就覺得很好。

　還在，我不講就沒有人知道。他本來在香港，後來到臺灣，他說臺北的氣候不適合他，就跑到

　就要拿來當全臺灣的教材，把臺灣當什麼！這件事沒有人知道，我們六個人現在也只剩下三個

1. 康謳（一九一四－二〇〇三），音樂理論家、教育家，光復後臺灣音樂教育奠基者之一。

2. 入野禮子（一九三六－二〇二二），原名高橋列子，為入野義朗於桐朋學園大學任教時的學生。二人結為連理後，全方位地支持丈夫的音樂活動，並一手經營由入野創立的 JML 音樂研究所。擔任東京音樂大學附屬音樂教室視唱科主任長達二十七年。入野義朗猝逝後，繼承夫婿遺志，長年扮演亞洲作曲家聯盟與日本音樂界的橋樑。亞洲作曲家聯盟名譽會員。

3. 郭芝苑（一九二一－二〇一三），作曲家，作品有歌曲《紅薔薇》、管弦樂曲《民俗組曲－回憶》、《小協奏曲－為鋼琴與絃樂隊》等。

4. 張炫文（一九四二－二〇〇八），作曲家、音樂教育家、民族音樂學者，曾任國立臺中師範學院音樂教育系系主任。

5. 羅芳華（Juanelva Rose，一九三八－），鋼琴家、音樂教育家，一九七〇年於美國加州聖塔芭芭拉分校取得歷史音樂學博士。一九六五年以基督教衛理公會宣教士身份來臺，一九七一年創辦東海大學音樂學系，為一九四六年臺灣省立師範學院（一九五五年後臺師大）音樂科及一九六三年中國文化學院音樂系之後，臺灣的第三所大學音樂系，並長期擔任該系系主任。羅芳華成立當時亦支持當年的民間音樂採集活動，一九七四年曾出版《東海民族音樂學報》，但僅出版一期便因經費不足而停刊。

6. 鮑幼玉（一九二四－二〇〇一），教育家，曾任中華民國教育部國際文化處處長、國立中央圖書館代館長、國立藝術學院院長。

7. 瞿小松（一九五二－），中國作曲家，期早期代表作品有室內樂曲 Mong Dong 等。

8. 這裡指的是舞蹈家、電影演員江青（一九四六－）。

9. 郭文景（一九五六－），中國作曲家，曾任北京中央音樂學院作曲系主任。

10. 林毓生（一九三四－），思想史家、中央研究院院士，著有《思想與人物》。

11. 馬子民，作曲家，臺灣電腦音樂先驅之一。

在臺灣，只是客卿，偶爾來一下。那一次引起「向日葵樂會」的反感，是因為他擺明要進駐臺

灣，要成為領導者。這件事跟許常惠無關，我們完全是自發的，是劉德義替我們約了黃友棣，

大家在劉德義家見面談。

當年趙琴在中廣有個節目「音樂風」，算是不錯的音樂節目。但「音樂風」有一陣子專門

在捧香港的作曲家，黃友棣、林聲翕等人，只要是香港來的，每週幾乎都是以香港作曲家為主，

臺灣作曲家要上她的節目很難。我不知道為什麼，或許是因為趙琴個人的審美觀，所以黃友棣

當時很紅。一九六八年是臺灣音樂年，黃友棣應教育部、僑委會等九個單位聯合邀請到臺灣講

學兩個月，每個師範學院演講他在義大利的學習，其實就是教會調式和聲，他叫「中國風格」

和聲。他出了一本《中國風格和聲學》的書，演講就是很粗淺的講這個，讓師範學院的學生即

席寫，寫的好的，他說要編入臺灣中小學的音樂教材。香港來的和尚要用這種方式替臺灣編中

小學生用的音樂教材，報紙公然這樣寫出來，這是我還在當學生的時候的事。黃友棣在北師演

講時，我們「向日葵」六個人去聽，聽完後我們硬把他留下來，說有問題要請教。我拿一首我

寫的藝術歌曲給他看，他看了兩眼就說：「這是許常惠的現代派，我不懂。」就不理我們。後

來是劉德義出面邀請他和我們六個人到劉德義家，從早談到中午，劉德義太太做中飯，吃完繼

續戰，論戰的主題是：何謂「中國風格和聲」?我們的結論，其實它就是調式和聲。我們這樣

殺了他一天，後來編教材的事就沒了，他收回去，不敢了。那時他還說：「你們還年輕，政府

重視我，以後你們都有好處啊！」真是丟臉！開玩笑！師範生聽他一堂課，大家寫出來的作業

圖說（上）：1970年代位於臺北市南京東路三段的洪建全視聽
圖書館
圖說（中）：1970年代於洪建全視聽圖書館，由坐到右一次是
溫隆信、洪建全、賴德和、馬水龍、許博允
圖說（下）：2022年1月訪談後賴德和老師、葉青青與連憲升、
沈雕龍合影，十方樂集音樂劇場

殘箋》原來就是在那裡寫的，後來張繼高來邀稿，就寫在《音樂與音響》。當時藝專系主任是申學庸，因為張繼高認識申學庸，應該是申學庸寄了這刊物給張繼高。他要辦雜誌，看到這文章很感興趣，所以是他主動來跟我邀稿，一個音樂性的刊物需要大量的文章，有人寫，他就會邀稿。我投過四、五篇《論樂殘箋》，後來鬧翻了，最主要是因為我批評到黃友棣，他希望我修改，我說不照原稿登，我就不投了，後來應該是沒有登出來。至於他為什麼支持黃友棣，我也不懂。看五〇、六〇年代的報紙，那時候政府支持音樂界的兩個人，一個是許常惠、一個是黃友棣，一個在法國巴黎學習，一個在義大利羅馬。對臺灣來說，黃友棣是外來的，他一直不

可以形容他的人格特質。而游昌發的父親是富商，早年我跟游昌發比較親近，他第五屆，我第八屆，我們曾經住在一起，生活在一起。寒暑假我們都會去菜市場買一把空心菜、一條小魚、一把麵，回來就這樣過一天，過著那樣的生活。因為我是學弟，他一直對我都蠻好。游昌發有一種霸道，只要誰是老大、主管都會被他罵得很慘。我的音樂會他會來聽，而且事後會說出真心的聽後感，這在同行之間是難能可貴的。

（三）黃友棣

曾經有一段時期，國內媒體相當重視香港來的音樂家，當年屆文中來臺灣的時候，臺北市交是陳暾初當團長。那個年代不管是省交還是臺北市交，這兩個樂團絕少演奏國人作品，屆文中一來，就演出他的歌劇，是外來的和尚會唸經？還是因為什麼關係不知道。陳暾初現在也過世了，真的不知道為什麼他一來，就可以得到公家樂團的重視演歌劇。那時包括我和一些年輕人都在批評臺北市交，但張繼高是看不慣，他的意思是，為什麼要反對這件事？他應該算是報社跟新聞記者的祖師爺，所有的新聞記者都尊敬他，都是他的學生輩。所以那時在中國時報還是聯合報副刊，長篇大論幾乎整版整版的罵，連我也被點名，這些評論最主要是在打許常惠。

張繼高過世後有兩本書，其中一本評論集，有一篇專門在罵我。

當年我當兵回來在藝專當助教，藝專當時有個學生的音樂刊物《音樂藝術》。我的《論樂

戴洪軒與游昌發

戴洪軒是我在藝專的學長，他文筆好，人很感性。他熱心的事情很多，有一段時間想當導演，但純粹是想，根本沒有去拍片。他為了當導演，連劇本都想好了，他可以跟我講電影，包括場景的佈置，鏡頭的安排等。戴洪軒是藝專第三屆，是馬水龍的同班同學，他們班有三個都是人才：馬水龍、戴洪軒、馬子民[11]，三個都很精彩。他們畢業以後我才進藝專，我忘了是什麼場合，有一次馬子民在學校出現，口袋拿出來都是英文單字，他一天撕一頁英文字典，放在口袋裡面背，整完本背。他是做學問的，不管做什麼事都很認真。他們三個人中，馬水龍是中道人士，馬子民非常刻苦、專研，戴洪軒則是絕對的散仙，三位都才氣橫溢。我講一個小故事：

那時戴洪軒住在婦聯一村，在鐵路附近的一個眷村，他跟馬水龍說：「新生訓練很無聊，要不到我家喝酒？」就騎腳踏車載馬水龍到他家，兩個人喝得醉醺醺，不管新生訓練了。戴洪軒有文人氣質，早年曾在功學社的《功學月刊》當主編。那時候我已經發了一些作品，他在當《功學月刊》主編的時候說要訪問我，找我到延平北路的麵攤子訪談我的創作，之後就登載到《功學月刊》上。我們最早就是這麼認識的，之後越來越熟了。他寫了一部以沃爾夫跟馬勒為模特兒的小說叫《狂人之血》，看完就能完全了解他。他是一個寫文章的人，很多都是誇大其詞，還有一個重點是，他是軍閥之子，他的先人是割據一方的軍閥。「落魄王孫」四個字渲染的，

這麼做了。我所講的「中樂西用」、「西樂中用」是在一九八九年陳澄雄讓國樂團演奏貝多芬《第五號交響曲》更早以前的事，在我還沒有進藝專前就已經開始了。那是在梁在平的年代，他是臺電的科學家，音樂是他的業餘愛好。梁在平外文很強，當時我們要輸出傳統文化，所以在他活躍的年代就有所謂「中樂西用」、「西樂中用」的觀念，用這觀念去推廣現代國樂，到陳澄雄的時候已經是尾端了。

（二）國立藝專

國立藝專音樂科早年是申學庸在負責，她是個女中豪傑，我覺得她雖然是女士，卻比男人更出色，她通常只掌握重點，不會過問細節。跟師大比起來，藝專的學風相對是比較自由。一個原因：因為是五專，招收初中畢業的學生，幾乎都是學演奏的，因為他們年紀小，都是家裡有環境、條件要刻意栽培的。學作曲的男生，都是像我這樣年紀大了才知道自己的喜好，同班裡面就有不少年齡的差距。另外，師大學生有很多學科要選，比如說教育課程。我們那個時代的師大學生比較循規蹈矩，規規矩矩、呆呆板板的，藝專的人比較天馬行空。我想這也是學生來源產生的差距，不是學校刻意要這麼做。我們早年那個年代，學生的演奏水準都很好，當時藝專的樂團沒有任何一個樂團能跟它比，師大的人看到藝專都說學生很自信、自負，眼睛都長在頭上。

馬勒的音樂就滿足了所有的需求，所以他不會再繼續。我想他對現代音樂的形式主義批評產生在這裡，他不會像你我再深入思考現代音樂的問題，說不定會解出什麼答案，或以他的推理能力，應可以彙整出很厲害的論述。陳忠信博覽群書，絕對不受外面的影響，他對事情的判斷完全是來自他閱讀的知識。他也肯定民歌採集是忠實的紀錄，卻對國樂吃老本的做法不以為然。應該這麼說：所謂民歌是流傳在民間的歌謠，我們只是用機器把鄉野紀錄下來，代代傳唱。當然代代傳唱也會不一樣，是會有變化，這些錄音紀錄也只是保存「那一刻」的永存。民歌採集，第一，是見證民歌一直傳唱在民間，第二，是紀錄了傳唱的片刻，有這兩個意義。至於「國樂」就有趣了，馬水龍老師用「傳統音樂」，而不用「國樂」，我想有他的道理。所謂「現代國樂」是抗戰時才產生的樂種，它是在重慶弄了一個模仿西方交響樂的樂團。國樂本來就沒有大樂團，只有江南絲竹，只有室內樂，不管怎麼樣都是完全兩回事。國樂團組成了之後，不管公辦、民辦，投入眾多的人力、物力，當然天天要演奏，但作品在哪裡？所以改編了一堆，其實都是當代的音樂，但都是投其所好，樂團喜歡什麼聲音，就寫什麼，這跟傳統一點關係都沒有。國樂團演奏的，是否就是傳統的東西？其實都是一些當代音樂，等於把以前的民歌、小調全都改編給國樂團演奏，不然哪來的作品！以前還有一陣子盛行「中樂西奏」跟「西樂中奏」。所謂「中樂西奏」就是把古曲改成管弦樂，「西樂中奏」則是把交響曲改成國樂團演奏。這種做法沒有幾年就式微了，現在已經不

中學畢業的，高中時數學很好，高中時就投稿到臺大數學系的刊物。那時他會寫拓樸學，數學好，但是也只有數學好，所以大專都考不上，沒有考上就來當兵。我是唸了師範又教了書，一直到年紀很大，三十歲才去當兵。我們兩個人碰在一起，一路分發在同一個地方。我們在馬祖有雷達車，晚上班長把雷達車交給陳忠信當作他的書房，雷達車本來是可以移動的，但是放在碉堡裡面。這是二戰時、保護那些高射炮，高射炮用雷達抓敵機。這高射炮在花蓮有試擊過，但在馬祖就只有抓飛機。晚上我們點燈讀書，讀牟宗三和新儒家，他那時最相信新儒家。他是重考生，人生受過很大的挫折，所以喜歡閱讀新儒家。我對數學一竅不通，他跟我講完全都沒用，所以就轉到新儒家。我所有讀的書都是他介紹的，什麼書都讀過，所有哲學的都讀過。林

毓生[10] 來東海客座時，他成為林毓生的助教，可以替林毓生上課。林毓生現在已經失智了，陳忠信一直到林毓生八十歲都還有跟他寫信。他是數學系的學生，但他的社會學、史學的知識好！講起學問是滔滔不絕的，而且非常急公好義，我跟他上街，他常常都會跟人家吵架，看不慣的，不會冷下來，一定立刻發作，從年輕到老都是這樣，只要我一下子不注意，頭一轉，他已經在跟人吵起架了！

陳忠信是學數學的，邏輯很強，講話清楚，不像我顛三倒四。我跟他交往了半輩子，他聽音樂，是真的愛樂者，他的音響比我好太多了，他天天都在聽。但他接觸二十世紀以後的音樂比較少，比較少，也不是絕對不碰，應該是他還留戀浪漫時期，一個馬勒交響曲就讓他徘徊很久，他就懶得再出門去尋找，因為他沒有感到飢餓，沒有聽覺上的需求。我認為他的生活中，

208

小時候完全不唸書，那時學期結束會發一個小冊子，冊子會有成績的排名，那時一班大概也就六十幾個學生，我記得我都是五十幾，很後面，好像還沒有掉到六十之後，反正就是末段生。

後來我發現我小學時的一個筆記本，我自己在小學五年級寫的：「我是員林國小的學生」，看到「員林」的「員」寫成「買」，小學四年級都會寫錯！看到那個筆記本，我自己嚇了一跳，我小學是那副德行！小學是大班制，五年級時有一個很奇怪的老師，一次要我起來唸課文，那天我不知道怎麼了，可能是吃的很飽，唸的鏗鏘有力。那時剛開學要選幹部，我被選上副班長，不得了！從此不敢造次。我從小學五年級開始知道要讀書，但是也來不及了，本來就不是讀書的料，但從那以後就開始喜歡讀書，而且都是看課外書。其實那時師範有保送師大，就是當屆成績在前面的、一定比例叫「師保生」，保證畢業後去唸師大。那時同學之間的明爭暗鬥我完全不知道，沒有參加這個戰役，我現在想起來才知道當初大家都是為了分數在競爭，我從來沒有去想這件事。師範的同學後來都保送師大，都當中學老師去了。

年輕時我讀《約翰克里斯多夫》，這本著作就是我年輕的人生導師，直到當兵時遇到陳忠信。新兵訓練中心我跟陳忠信在虎尾同訓，後來分發到花蓮，跟他同一個地方，再分發到馬祖又是同一個防炮連，一路都在一起。他喜歡音樂，而我是學音樂的，所以他一天到晚跟在我屁股後面，問這個、那個，反正他問的我都會，因為都很簡單。到了馬祖以後，音樂能講的都講完了，就變成我問他了，後來就都是他在講，叫我看這本書、那本書……。他是重考生，彰化

師友、人物雜憶

（一）陳忠信、現代國樂

我之所以會廣讀群書，去接觸其他非音樂專業相關的東西，應該是遇到陳忠信的關係。我

血洗臺灣，瞿小松聽了就要跟他打起架來。那時我們也互相笑話，問他：「聽說你們大陸都在吃香蕉皮。」他們說：「哪有這樣，我們才聽說你們都在吃香蕉皮。」譚盾從來不談政治，瞿小松會談，但他理解我們的想法。我們去紐約的時候正好遇到一九九六年的飛彈危機，李登輝選總統，我們就跟臺灣的僑界一起到中國大使館前抗議。

美國太大了，紐約這個世界性的大都會裡臥龍藏虎，任何東西都容納得下。譚盾在那裏有他的生存之道，他是非常靈光的人，不只是音樂，他太厲害了，所以在美國可以混得不錯。周文中來臺灣時講過一句話被登在報紙上，他說：「譚盾的確是中國最有才能的作曲家之一，但他的作品受西洋商業文化影響，是西方人表面認定的東方，實在可惜！」這句話具有某種真實性。周文中又說：「譚盾說要先有名氣再回過頭來創作真正的中國作品，但我不相信，這些人通常是不可能回頭的。」周文中就是講得這麼白！

206

第三章‧賴德和

科，教育一年後分配到各個小學當老師，那一批人後來又被我碰上，跟我同一年畢業。我們師

範本來只有三班，因為那些退伍老兵加進來，就變成十幾班。學校名稱是「員林實驗中學」，

中學裡有高中部、初中部、高工部，還有師範部。學校裡都是流亡學生，沒有家庭支援，能讀

書的唸完高中就考大學，不能讀書的就去就業。學生可以讀高工或師範，我是在那種環境中長

大的。所以早年我有很強烈的中國意識，後來讀了書就知道文化和政治是分開的，文化不能有

斷層，像平劇深受俞大綱影響。平劇，當然是所有戲曲的根本，歌仔戲的鑼鼓都是從平劇來的，

我並不排斥。

我的本土意識越來越強烈，跟我在美國碰到中國來的音樂家有關。那時我們在紐約與譚盾

等人都有來往，最主要跟瞿小松[7]很好，他接受過美國民主的洗禮，知道我們臺灣人的想法。譚

盾在學生時代受到我《白蛇傳》[7]的影響，是江青[8]拿給他們聽的。就是洪建全那套唱片，有

人帶到中國去。譚盾那一屆是文革後音樂學院第一次招生，因為十年沒有招生，他們全都在同

一班，現在看到的人物都是同一班的。譚盾第一次到臺灣到處找我，但那時我隱居了，根本找

不到我。後來在紐約碰到他，他請了一些人，說我是主客，一群人裡面有五、六個大陸的音樂

家，溫隆信也是陪客。譚盾說他到臺灣找不到我，在紐約第一次見面後找我到他家吃飯，親自

下廚包餃子。他說他學生時期第一次聽江青帶去北京的《白蛇傳》，是那個音樂影響了他，才

知道傳統音樂原來也能做得這麼現代，這是他請客時說大家聽的。我那時才知道他來臺灣過

我。後來有一次郭文景[9]來了紐約，瞿小松找我們一起吃飯幫他接風，郭文景說為了統一必須

章，這第四樂章就從《狂草》改寫而成的。其實《狂草》的手稿是四管編制，後來改成三管編制交響曲，四管太困難了！這些是我去紐約之前的作品，是我隱居那些年的創作，那時我連能不能復出都確定，寫《辛未深秋》也完全沒有管別人是不是聽得懂，或愛不愛聽，反正是寫給自己。那時寫四管，也沒有考慮到演出條件，現在重出江湖了，知道四管很難，就改成三管。

文化認同、本土意識與紐約的中國作曲家

現實政治，讓我對中國大陸不敢領教。我以前唸的是員林實驗中學，前身是山東、河北九所聯合的流亡子弟學校。他們到臺灣第一站是澎湖，民國三十八、三十九年在澎湖，剛開始很緊張，因為中共時時好像要打過來，國民黨怕兵力不足，就動腦筋到流亡的這批高中生身上，讓他們去當兵。但是校長不肯，說答應家長要讓他們好好讀書，國民黨就說校長是匪諜，槍斃。很多不聽話的老師就丟到海裡，結局淒慘，這些是真實的事件。一大批人被抓去當兵，剩下比較弱小的，褲子都穿不好的就到員林。因為我是員林人，所以我初中、師範都是讀流亡學校。後來因為局勢穩定了，那些我從小接觸那樣的環境、師生，所以早年就有很強烈的中國意識。被抓去當兵的，到我師範要畢業那一年全部退伍，但他們的學業只唸了一半，退伍後就到師範

那時我從來沒有傷腦筋在作曲，就這樣過了三年。那時我住在新竹十八尖山下面，在清大旁邊，家後面是小河，窗外就是竹林。有一天我去爬山，爬山回來突然就想要寫曲子，我從來沒有寫得這麼快，《辛未深秋》我三個月就寫完了，跟以前的作品完全不一樣。這首弦樂四重奏聽起來絕對不會是十二音列，但我的理論基礎就是十二音的 double，我把所有的音高切開，組織的方法跟十二音類似，我選擇的骨幹還是民間音樂或五聲音階的大二、小三、純四、純五等音程。這些技術是去紐約以前就有的，在紐約我並沒有增加什麼新的作曲知識，只是去聽了很多音樂會，紐約有太多的音樂會，可以聽到各種當代音樂的技術和風格，但真正的技術都在臺灣已經掌握的，紐約我幾乎都在寫曲子。寫完《辛未深秋》後，有一天在路上遇到吳丁連，我以為躲起來沒有人知道我在哪，吳丁連碰到我很開心。那時我住在孟竹社區，我們二人住的很近，我拿出我的弦樂四重奏給他看，他說：「哇！你完全不一樣了！」後來他巧遇到馬老師，就跟馬老師講起這件事，這首曲子就是因為吳丁連的關係才有機會首演，在「春秋樂集」演的，是我的作品中風格最現代的一首。

《鄉音 IV》也是那個時候的創作，風格也比較現代。《辛未深秋》之後，我有一首大部頭的手稿《狂草》，是我看懷素《自敘帖》後寫的。那時我每周從新竹，去外雙溪故宮看展覽，一看一整天。它在故宮博物院展完之後，複製品到清華大學，等於在我家隔壁展出，所以我天天去看那個帖，看完後寫的手稿就叫《狂草》，後來改寫成我的交響曲《吾鄉印象》的第四樂

203

來自水晶唱片公司出版的唱片，在「臺灣e店」買的，那是我很早就買的唱片，錄音很棒。《鄉音Ⅱ》在臺灣就已經完成，因為要去參加首演，我就辦出國手續，但最後手續辦不出來，沒有去成。小提琴是胡乃元拉的，首演時我人在臺灣沒去，背景就是這樣。我們是一九九五年十二月出國的，《鄉音Ⅱ》的演出是在暑假左右。

七〇年代的《紅樓夢》之後，經歷了八、九〇年代，本土意識的抬頭並沒有讓我排斥中國文化，那是個文化的臍帶，我沒有刻意要怎麼樣，早年我寫《眾妙》也好，《紅樓夢》也好，都是中國題材，我從來沒有刻意去思考這個問題。至於我所寫的較現代風格的作品，弦樂四重奏《辛未深秋》的風格比《鄉音Ⅳ》更現代，也是我很喜歡的作品。《牧歌》其實不新，其音響相對保守。

（三）隱居後

那時為什麼會寫出《辛未深秋》這樣的作品？那是在我離開北藝大隱居多年時，整天沒有工作，無所事事，都在讀書。那時好像完全忘了自己是作曲的，沒有想作曲的事，整天游手好閒，主要就是讀我想讀的書，包括音樂方面的書，但音樂還是少部分，別的書看的比較多。我讀了全部的諾貝爾全集，《易經》等經典，讀不懂也讀。我覺得身為一個創作者，必須有一個豐富的生命，重要的是要怎樣把我自己這一個載體弄得更有料。至於能不能寫，是以後的事。

七、八○年代我寫《眾妙》、《紅樓夢》主要還是受到俞大綱的啟發，連史惟亮和許常惠也都深受他的影響。那時史惟亮要我們省交的研究員去聽俞大綱的課，我算是那時作曲界裡第一個認識林懷民的作曲家。俞大綱講平劇，對我個人來說，或對我們那群聽課的，包括漢聲雜誌多人等，就是將當代跟傳統做了某種連結，在各個圈子都產生了根本性的影響。

（二）紐約

作品《鄉音》系列，是在去紐約前就開始寫了，那時紐約的臺僑要籌畫一場以臺灣為主題的音樂會。那時正要選總統，中國要打飛彈過來，在那種情況下，紐約的臺僑希望在林肯中心舉辦一場全臺灣作曲家作品的音樂會，我被委託寫一首小提琴跟樂隊的作品。作曲的想法在紐約之前就有的，那時的氛圍是臺灣意識正在抬頭，我用了北管音樂為素材。那陣子我聽臺灣的地下電臺「寶島新聲」，那時電臺有管制，這地下電臺是違法的。我在寫《鄉音Ⅰ》時，每天都聽「寶島新聲」，臺聲就是北管、鎖吶，我聽到熱血沸騰。「寶島新聲」都在強調臺灣本土意識，政治、文化、鄉土等內容都有。那時他們沒有這麼多主持人，就開闢了一個時段讓想主持的聽眾來主持，九五年初的一天我也透過電話去主持節目，內容忘了，可能是音樂吧！我主持節目時，有一個聽眾透過電臺用電話跟我聯絡，他知道我喜歡北管，他也是北管愛好者，寄了一大堆他的老舊錄音給我。那次主持只是玩票，就這麼一次而已。但我寫曲子的北管素材是

201

就是雲門舞集的《白蛇傳》演出。我跟雲門舞集合作的第一個作品是《閒情二章》，那是我現成的木管五重奏；《紅樓夢》是十年以後的作品，雲門那時已經成立十年了。十年以後，雲門就不再用國人作品來編舞，林懷民的說法是太辛苦了，因為作曲家經常會遲交作品，排舞時，沒辦法事先聽到音樂，等聽到音樂，就要開演了。所以他後來都用現成的音樂，用國人作品對他來講太辛苦，我可以理解這點，快要演出了，還在等作曲家的作品，真會讓人發瘋！

《紅樓夢》也是我的第一個管弦樂作品。我的管弦樂最早是許常惠老師教的，在藝專上的課。許老師上課第一堂是教的很好，是真正在上課，之後就是他的常態，經常我們一直等，他坐計程車直接開到教室門口，衝下來時已經快下課了，基本上也沒有學到什麼。他都是分析曲子，沒有教材。我自己的管弦樂法應該這樣講：我當學生時管樂不普遍，木管樂器以長笛居多，像單簧管、巴松管沒人學，學校為了組樂團買了樂器，那時沈錦堂學雙簧管，我跟游昌發學巴松管。就是學校提供樂器給我們吹，也沒有老師，事實上沒人教，但起碼音階我們都吹得出來。那時樂團是蕭滋指揮，我的所有管絃樂其實都是上管弦樂演奏的實務經驗來的。那時候雙簧管跟巴松管沒有人主修，都是作曲主修的去吹，所以說我的管弦樂法是自己在樂隊裡面學來的。

在省交的最後幾年，一九七八年我去了奧地利進修，在薩爾茲堡的莫扎特音樂院。我只在那邊待了兩年，因為時間很短，所以受到的影響，或是受到的污染很少。加上奧地利本是音樂文化的重鎮，但在十九世紀後相對比較保守，是整個大環境的保守，去那邊的人當然會受影響。

早年創作與作曲轉折

（一）省交時期

在省交那段時間，我說不上有較具代表性的作品，如果要有的話，就只有為林懷民的《白蛇傳》寫的《眾妙》，應該是那個時代寫的最重要，或最好的作品。在省交研究部時，史老師要求研究部同仁週末都要出差到臺北聽俞大綱上課，聽他說平劇，由侯佑宗示範平劇鑼鼓，或找郭小莊等演員來示範身段他講述平劇，對我的創作影響很大，不然無法寫出像《眾妙》這樣的曲子，這也都是史老師間接的影響。《眾妙》本來是專門為雲門創作的，最早在省交的「中國現代樂府」演出，那是史惟亮在省交為了讓現代演奏家演奏國人作品而舉辦的音樂會，然後

了。校長尊重系主任的意見，他們都是了不起的人。早年還有教官的制度，學校開會常是教官坐一邊，老師坐一邊，鮑幼玉坐中間。教官經常會提出學生翹課，早退，要記過什麼的。系裡的導師都會幫學生說好話，說學生不拘小節啦，都是學藝術的……。最後都是導師勝利，因為鮑校長從寬處理。國學大師辛意雲也是鮑幼玉時期請來北藝大，他是很特別的人，對學生影響很大，啟發學生接觸很多思想。

樣跟著馬老師到了藝專，但是兩人人事先都講好第二年要到藝術學院。當時藝專的學生都不知道這些事情，看到馬老師來很高興，一年後就走了，那時學生都很不諒解。

（二）藝術學院籌備階段

藝術學院音樂系，起始的籌備處只有馬老師跟我，我們先在籌備處一年，招生的時候潘皇龍老師才加進來，所以最早是我們三個人。潘老師可能是鮑幼玉引介的，那時鮑幼玉跟馬老師提到在德國有這麼一個人，是不是可以請他回來。鮑幼玉除了潘老師，沒有再涉及音樂系任何老師的人事，一切都聽馬老師，真是一個非常了不起的人。那時候器樂老師有劉慧謹，她剛從國外回來。另外潘老師從德國帶來三個老師，小提琴、大提琴和鋼琴都是外國人，聲樂也是。

潘老師在出國前，等於一張白紙，我們完全不認識他，作曲風格更不知道。當時我跟馬老師說：「你、我的風格太接近了，他雖然非常異類，但一個地方學術要好，就是要多采多姿，有不同風格的老師對這個地方長遠來講，應該是很好的。」馬老師接受了這個意見，很了不起。其實潘老師那個時候要留在德國是有條件的，回來之後那個路就斷了，他那時回來也是冒很大的風險。

北藝大能有這麼自由的學風，鮑幼玉院長是很重要的關鍵人物。鮑幼玉的太太劉塞雲，等到他退休了才到北藝大專任，因為那時候馬水龍說夫妻二人不要在同一個學校，那會勢力太大

198

第三章・賴德和

藝術學院，馬水龍與鮑幼玉

（一）前言

我在隱居前後，是兩個不一樣的人，早年認識我跟後來認識我的，會看到兩個性格完全不一樣的人。以前我在省交工作時，沒有所謂下班，北藝大剛創立時，馬水龍老師負責音樂系幾乎也沒有分上下班，他只要有什麼事，隨時掛電話來，半夜也可以掛電話，有什麼事情一交代，我馬上就去辦，這是以前的性格。後來我離開學校隱居了十年，就完全不一樣了。現在的我反應很慢，跟以前不一樣了。

當年我和馬老師是一起先到藝專，再去藝術學院。馬老師為什麼一定要我一起到藝專？他當時去藝專做系主任時，跟張志良校長提出一個條件：就是我也去，他才會答應。在那之前，他從來沒有負責行政，他知道我在省交當過研究部主任，所以教育部的會議，校方會議、招生會議等，我一定都在他旁邊，開會有聽不懂的術語，我馬上就解釋給他聽。馬老師很快，大概一年就駕輕就熟。剛開始他真的什麼都聽不懂，也代表他是很有這方面的天份。當時張志良請馬老師到藝專以前，鮑幼玉[6]已經邀請他去籌備藝術學院音樂系。那時馬老師表明一年以後就要到藝術學院，因為他已經答應鮑幼玉在先了，但張志良說學校現在很迫切，你先來，一年以後我再找到其他人來補空缺。馬老師只好答應，但附帶條件是要我跟他一起到藝專，所以就這

（三）音樂實驗班的成立

當年音樂實驗班的成立，是史惟亮擔任省交團長時去跟政府爭取來的。至於當年為什麼要成立音樂班？最早有天才兒童出國的制度，因為那時一般人出國很難，有人說學音樂要有好的教育環境，我們沒辦法自己栽培，所以就從國內甄選，甄選過就能出國，於是就產出了「天才兒童出國辦法」。後來施行了數年，又有人反對，他們覺得這些孩子或許有才氣，但那麼小的孩子出國沒人照顧，在國外有些人適應不了就「夭折」了。成功的是有，不成功的更多。後來有人建議乾脆自己來辦音樂班，我知道當初是史惟亮去爭取辦音樂實驗班，大約是民國六十二年。所謂「實驗班」，就是在臺中實驗看看，後來全省都有實驗班，一實驗就二、三十年，看結果論定是否可行，後來就叫「音樂班」。那時臺中有雙十國中和光復國小辦了兩個音樂實驗班，史老師很看重，他離開省交後，我幾乎每一、兩個禮拜要跑臺北一趟，為史老師做簡報。那時我跟他見面的地點就在臺北的鐵路餐廳，見了面聊一聊，一起吃個中餐，我跟他報告省交的進度，實驗班的教學的困難等等。

196

第三章・賴德和

前後大概有六、七年之久。省交在鄧漢錦當團長之後，延續史老師所制訂下來的內容。那時我

在省交的業務很多，全省音樂比賽也是我的業務，那時我才三十幾歲而已。省交那時直屬省教

育廳，全省音樂比賽等於現在的全國音樂比賽。後來這個比賽變成省交跟北市交每年輪流做，

但最早都是省交辦的。所以那時要跑教育部和教育廳。

當年在省交時，我去過東海大學的「民族音樂中心」整理民歌採集的資料。東海大學音樂

系是羅芳華（Juanelva Rose）5 創立的，到現在她還有很大的影響力，「民族音樂中心」的經費

可能也是她募款來的。民歌採集的資料史老師有一份，許老師也有一份，他們那時怎麼跟羅芳

華講，細節我不知道。那時民歌採集的資料史老師拷貝了一份給東海，她就成立了這個中心，也出過

一本學報。那時曾經找做民族音樂學的駱維道跟楊兆禎投稿，在第一期刊物上有許常惠老師的

文章。那個時候我還沒有參與，我是事後拷貝了民歌採集的那些錄音，「民族音樂中心」要我

一首一首拷貝到卡式錄音帶，哪一首曲子在哪個村莊？誰採集的？歌詞是什麼意思？一首一首

記錄建檔。我做的工作就是這樣，等於把那些東西全部聽過之後做了整理，這是史老師推薦我

去做的兼差工作。後來史老師不到兩年就離開省交，他在東海教的課開了天窗，結果是我去幫

他代課。這個「民族音樂中心」也不是一個正式的機構，我在的時候只看到出了一本學報。可

能當時是有想，但後來或許是因為經費不夠，沒有錢就沒有繼續下去了。

群，雖然是個人的作品，但所有的文化都不是僅止於個人，是其來有自且它後面一定也會產生影響，也一定是一貫的。音樂來自語言，不同的語言就會產生不同的音樂。所以我覺得音樂的民族性是天經地義的，要說我屬什麼派都可以，但音樂一定就是有民族性。

有關傳統與現代，基本上我是比較接近史惟亮和許常惠的想法，就算要現代也不能忘記傳統，本土的傳統。過去我們幾乎全盤西化，尤其是音樂教育，我在藝專五年的教育裡，完全沒有自己的音樂史，完全沒有！只有一堂「國樂概論」而已，連音樂專科教育也是全盤西化，當然現在這種情形已經改善很多了。

（二）進入省交

比起許老師，我跟史惟亮老師的關係比較深，也因為藝專畢業後我曾經去省交工作過，史惟亮找我去當省交的研究部主任。當年省交研究部除了我之外就是郭芝苑3 跟張炫文4 二人，郭芝苑當年在省交是拿薪水寫曲子，那也是史惟亮很誠懇的邀請他去省交；張炫文是史老師在文大的研究生，他的論文是史老師指導的。史老師把他們延攬到省交，是想研究部要有專門作曲的，專門研究學術、歷史。至於我，為什麼一去省交就當研究部主任？史老師說張炫文比較木訥，不適合行政。我當過助教，所以他讓我接行政。其實他們比較好命，上班就是做研究，寫曲子，我一天到晚要在辦公室外跑來跑去。我在省交擔任研究部主任，直到我離開去讀書，

象中去印尼，作品演出不是最重要，重要的是傳統音樂的演出，對會員來講那才是新鮮的，才是此行最大的收穫，那方面是很豐富。作品發表現在已經淡忘了，沒有什麼印象特別深刻的作品，但對他們的歌舞表演，印象非常深刻。

史惟亮與臺灣省立交響樂團

（一）來自史惟亮與許常惠的影響

我的老師其實是史惟亮，他是一位非常愛國的人，他有一本書叫《音樂向歷史求證》，如果想了解他的想法，去讀那本小小的書就夠了。他不囉唆，很體貼，跟許常惠是完全不同的類型。許老師比較感性，史惟亮比較嚴肅，但他不是冷冰冰的人，就是完全不同的典型。許常惠跟史惟亮的言論對我影響很大，他們的音樂我也都聽過。早年許常惠的《嫦娥奔月》首演時，管弦樂有一個小小的片段就是我去打的鑼，射那九個太陽。這首曲子在那個年代對我有影響。

進藝專以前，我喜歡音樂，不管是雜誌、報紙上有關音樂的文章我都會讀，無形中受到許常惠、史惟亮文章的影響。他們兩人在文字上對我的影響很大，我這輩子的思想、言行、曲子、作為，都離不開他們二人的影響。人家說我是一個民族主義者或民族樂派並不重要，我覺得一位作曲家的作品重不重要，是不是該留下來，不是作曲家能決定的，寫好之後，我就無能為力了，別人要怎麼說我，他們有他們的看法，就讓別人去說。但是我確實覺得，聲音是可以代表一個族

曲能力，如果我付出太多，就無心力經營我的作品，只好自私的做好自己分內的事。去做公家的事情真的是趕鴨子上架，我沒有搞砸就已經很不錯了。

曲盟國外的活動，日本我沒去過，只去過印尼、韓國。早年我的經濟一直不好，能不花錢就不花錢，後來我較有經濟能力時才會出國。也因為許老師是喝酒第一，而我是滴酒不沾，沒有辦法像許老師那樣天天喝酒，所以跟他一直不親。他過世、生病我也沒有出席，沒有去看過他，他過世時我根本不知道。至於入野義朗，因為我沒去日本，所知道的都是他太太的活動[2]。松下功前面有一位日本作曲家也從事兒童音樂、商業音樂，他曾經來臺灣。其實我跟日本作曲家接觸很少，像許博允、溫隆信他們講日文接觸比較多。

一九九九年曲盟在印尼辦大會，對我是個文化衝擊。當地人沒有時間觀念，時間表在那裡完全沒有作用。行程表上幾點從旅館搭上車，準時出來後車子沒來，上車後，坐了半天也不開車，整天的時間是自由鬆散的。相對在臺灣，我們是分秒必爭，去那邊完全不一樣，對我是最大的衝擊，也是最大的收穫，對我來講，好像進到另外一個時空，對他們卻是理所當然。他們的時間是靜態的，音樂也是，聽他們的甘美朗就知道生活本來就是這樣，可以一直演奏下去，隨時可以停止。我們住的飯店應該屬於觀光飯店，客廳裡就讓甘美朗席地而坐，不間斷的整日演出。他們的甘美朗跟我們南管彎像的，不是那麼嚴肅的演出，演奏間，孩子要吃奶的就默默退出到旁邊餵奶，進進出出的，是他們生活的一部分。我們到歐洲也有類似的文化衝擊，比方我們講話很大聲，他們講話好小聲。曲盟的活動基本上是作曲，不是民族音樂學的交流，但印

曲盟，許常惠與音樂的民族性

當年曲盟為什麼要成立？我想或許是因為許常惠老師本來就喜歡交朋友。他有很多國外的朋友，跟日本的關係也沒有斷，他從小就在日本，日本朋友一堆，所以曲盟應該是自然發展出來的。以許老師好交朋友的個性，這是自然的發展，我想不出還有其他特別的因緣促成這件事。

有一個關鍵人物是鍋島吉郎，他是半個文化人，也是個觸媒，因為曲盟成立的時候他就在了。有一段時間許老師找康謳[1]來擔任曲盟理事長，我覺得是因為許老師當時不能再繼續連任，他多少還是有民主的觀念，找康謳來擔任理事長，下一任就可以繼續回來當。那時我們都還很年輕，即使有人要接，年紀最大就是馬水龍，他那時也還很年輕。

（一）曲盟的二三事

曲盟秘書長我至少當過一任，但可能不只一任。我在許老師當理事長時做過一次，一九九八年我們從美國回來的時候，我也接過一次，那時理事長是馬水龍老師。那時剛辦過一次大會，休息了一段時間。對於曲盟，確實我從來就沒有全身投入，我會去擔任秘書長純粹是因為人情的關係。其他人負責會務都是真正有心投入，是全身投入服務大眾。在這方面我不辯白任何事情，事實就是這樣，我不像其他人，比方溫隆信，他真的是精力充沛。我太看重自己微薄的作

191

賴德和

34. 松平賴曉（一九三一—二〇二三），日本作曲家、生物物理學家。作曲家松平則長子。自學對於科學與音樂抱有興趣，東京都立大學在學期間，以自學鋼琴與作曲從事音樂活動。一九五八年起多次入選國際現代音樂協會音樂展。取得理學博士學位後，任教於立教大學理學部。作風注重科學與藝術的結合，以實驗、前衛風格著稱。生涯初期以十二音技法為出發點。先後嘗試機會音樂與電子音樂的可能性。一九七〇年代以降則注重調式的使用，並致力於開發自身考案的作曲系統「Pitch—Interval技法」。

35. Edgard Victor Achille Charles Varèse（一八八三—一九六五），法裔美國作曲家。學生周文中在紐約求學期間透過 Colin McPhee 介紹進而接受瓦雷茲個人指導，在瓦雷茲因病驟逝後成為其手稿管理人，直到過世時皆住在瓦雷茲於蘇利文街的舊宅。

36. 羅運榮（나윤영 Na Un-Young，一九二二—一九九三），韓國作曲家，出身首爾。一九四三年畢業於東京帝國音樂高等學校（一九四五年廢校），作曲師事金聖泰（一九一〇—二〇一二）與諸井三郎，致力於融合十二音技法與朝鮮本土素材，其中執教於韓國多所大學，任教於延世大學長達二十一年。曾任國際現代音樂協會韓國分會會長。

37. Antonino Buenaventura（一九〇四—一九九六），菲律賓作曲家、指揮家、音樂教育家。菲律賓國家藝術家（一九八八）。出身音樂世家，於菲律賓大學作曲師事菲律賓藝術家。先後任教於菲律賓大學、聖托馬斯大學、東方大學等馬尼拉地區的知名大學。作品多受菲律賓民俗歌曲昆地曼（Kundiman）之父 Nicanor Abelardo（一八九三—一九三四）音樂的影響。

38. 甘琦勇（一九三八—），新加坡小提琴家。

39. 高惠宗，臺灣電子音樂作曲家、音樂理論家。

40. 朱宗慶（一九五四—），擊樂家、音樂教育家。一九八六年成立朱宗慶打擊樂團，為臺灣第一支專業打擊樂團。

41. 連憲昇（一九五八—），擊樂家。師事 Michael Ranta，為臺灣第一代主修打擊樂者。

42. 謝東閔（一九〇八—二〇〇一），臺灣政治人物，曾任臺灣省政府主席、中華民國副總統。

43. 阮大年（一九四〇—），臺灣學者及教育家，曾任國立交通大學校長、中華民國教育部次長。

44. 周龍（一九五三—），美籍華裔作曲家。第一位獲得普利茲音樂獎的亞裔音樂家。

45. 陳怡（一九五三—），中國作曲家。

46. 李泰祥（一九四一—二〇一四），臺灣國樂作曲家。作曲家、通俗歌曲創作者。九七年獲吳三連藝術獎。

47. 指的是臺北市濟南路二段十一號的「華僑大舞廳」。八〇年代起著名，到二〇二一年才因為新冠疫情而結束營業。

48. 董榕森（一九三二—二〇〇六），臺灣國樂作曲家、指揮家。

49. 岩城宏之（一九三二—二〇〇六），日本指揮家。以指揮時豐富的肢體動作與表情著稱，被稱為「東洋火山」。東京藝術大學音樂系肄業。指揮師事渡邊曉雄（一九一九—一九九〇）與齋藤秀雄（一九〇二—一九七四）。一九六〇年隨同 NHK 交響樂團世界巡演同時打開知名度。曾任 NHK 交響樂團、墨爾本交響樂團、札幌交響樂團等常任指揮。

50. 小澤征爾（一九三五—），戰後日本最為著名的世界級指揮家，生於滿洲國奉天市（今瀋陽），桐朋學園短期大學畢業。指揮師事齋藤秀雄（一九〇二—一九七四）。一九五九年赴歐發展，同年於法國貝桑松音樂節獲得指揮首獎後在國際樂壇嶄露鋒芒。受卡拉揚賞識與指導。受伯恩斯坦提拔擔任紐約愛樂副指揮。爾後服務時間以波士頓交響樂團與新日本愛樂交響樂團最為長久。

51. 岸邊成雄（一九一二—二〇〇五），日本音樂學家。東京大學名譽教授，曾任日本東洋音樂學會會長，為日本戰後奠定了比較音樂學及民族音樂學的基礎。東京帝國大學文學系東洋史組畢業，一九四九年於東京大學執教。一九六一年以「唐朝音樂的歷史學研究」為題之論文取得博士學位，曾與野村良雄（一九〇八—一九九四）共譯薩克斯（Curt Sachs）的《比較音樂學的基礎概念》（Vergleichende Musikwissenschaft in ihren Grundzügen，一九三〇）一書於日本出版。呂炳川博士論文指導教授。

52. 陳文溪（一九二一—二〇一五），旅法越南裔民族音樂學家。擅長多種越南傳統樂器演奏。

15. 「高地雅姆斯國際作曲家獎」是由高地雅姆斯基金會所支持的作曲家大賽。該基金會一九四七年起每年設立一個國際作曲週，自一九五九年起開創國際作曲大賽。

16. 由日本音樂之友社發行的《音樂藝術》創刊於一九四六年（亦有人將一九四二年戰爭時期日本雜誌統合國家政策的施行當作該誌創刊年），為戰後日本音樂最重要的音樂定期出版物之一。除評論、新聞介紹、國內外音樂界最新動向之外，該誌也提供許多作曲家、樂評、音樂學者進行如翻譯、連載、學術研究發表等音樂相關書寫的重要平臺。

17. Erhard Karkoschka（一九二三─二〇〇九），德國作曲家、音樂理論家。其著作 Das Schriftbild der Neuen Musik（Notation in New Music）一九六六亦由入野義朗於一九七七年譯為日文由全音樂譜出版社於日本出版。

18. 「費波那契數列」（Fibonacci sequence）：又稱費氏數列，是義大利人李奧納多．波那契（Leonardo Bonaci）所導出的數列。其性質為數列中任一項等於前兩項之和，如1、1、2、3、5、8、13、21、34。「費波那契數列」在二十世紀的現代音樂裡有廣泛的應用，史塔克豪森、巴爾托克、諾諾等知名作曲家都曾利用費波那契數列控制自身作品中的節奏或是音高。

19. 「黃金分割比例」（Golden ratio）：將一條線分割為大、小兩部分（a>b>c），其 a 與 b 的比例（a/b）等於該線條與較大分割部（a+b/a）的比例時，該比例即被稱作黃金分割比例。許多二十世紀的現代音樂作曲家也利用黃金分割比例作為決定作品整體曲式的基礎，如史托克豪森、巴爾托克、塞納奇斯、克瑞涅克（Ernst Krenek）等。

20. Michael Finnissy（一九四六），英國作曲家、鋼琴家。

21. 高地雅姆斯基金會（Gaudeamus Foundation）於一九四五年由猶太移民馬斯（Walter A. F. Maas）在荷蘭比爾托分（Bilthoven）創立，以推廣當代音樂為成立的宗旨，並長期支持年輕作曲家。高地雅姆斯基金會在二〇〇八年曾併入「荷蘭音樂中心」（Muziek Centrum Nederland），但二〇一一年開始，又重回獨立營運的機構。

22. Erich Urbanner（一九三六─），奧地利作曲家、音樂教育家。

23. Friedrich Cerha（一九二六─），奧地利作曲家、指揮家及音樂教育家。一九五八年與 Kurt Schwertsik 共同創立 Ensemble die reihe，是奧地利傳播當代音樂的重要樂團。

24. Enrique Raxach（一九三二─），西班牙裔的荷蘭作曲家。

25. Peter Schat（一九三五─二〇〇三），荷蘭作曲家。一九五七年曾獲得高地雅姆斯國際作曲獎。

26. 韓國傳統藝妓館，「妓生」類似日本的藝妓或中國古代的歌妓。六〇年代末開張，至九〇年代逐漸沒落。

27. 指的是延平北路二段七十七號的「五月花大酒家」，六〇年代末開張，至九〇年代逐漸沒落。

28. Eric Gross（一九二六─二〇一一），澳洲鋼琴家、作曲家、音樂教育家。

29. 西村朗（一九五三─），日本作曲家，被認為是後武滿徹時代日本樂壇最重要的作曲家之一。在學期間即榮獲日本音樂大賽作曲首獎。其作品除了西方現代技巧融合韓國傳統音樂來從事創作之外，也廣泛汲取各種亞洲傳統美學、哲學、宇宙觀的影響，發展出其獨特的「支聲複音（heterophony）」手法。

30. 此處「山葉」指的是位於今東京銀座七丁目的山葉銀座大樓（ヤマハ銀座ビル）。該大樓為日本最知名且歷史最為悠久的日本樂器製造株式會社（今YAMAHA）於一九五一年建於今址的綜合大樓，內有大型樂器店、樂譜店、音樂教室以及中型演奏廳。該大樓於二〇〇六年重建、二〇一〇年於原址落成，現在仍然是日本國內最大型的樂器／樂譜販賣場所。

31. 尹伊桑（윤이상 Yun Isang，一九一七─一九九五），韓國作曲家，三〇擅長以西方現代技巧融合韓國傳統音樂來創作。諸井三郎（一九〇三─一九七七），日本作曲家、作曲家諸井三郎之父。東京帝國大學美學科畢，二十九歲時留學德國柏林高等音樂院（今柏林藝術大學）兩年。有別之前世代的日本作曲家仍多以小品、藝術歌曲的創作為主要的創作形式，諸井三郎開創了戰前日本樂壇器樂創作的風潮。一九三六年柏林奧運時任音樂項目評審。戰後被任命為文部省（同教育部）社會教育視學官，在任的十八年間一手奠定了戰後日本學校音樂教育的基礎。門下桃李輩出，如柴田南雄、入野義朗、矢代秋雄、團伊玖磨等皆為引領戰後日本樂壇的門生。

32. Mauricio Raúl Kagel（一九三一─二〇〇八），德國阿根廷裔作曲家、指揮、編導及導演。作品類型涵蓋器樂、音樂戲劇、廣播劇和電影。

33. 諸井三郎（一九〇三─一九七七），日本作曲家、作曲家諸井三郎之子。

1. 史可比（姓名原文不明），一九六〇年代美國國務院派來臺灣的基層官員，因通曉音樂理論，被藝專聘為臨時音樂理論講師。

2. 蕭而化（一九〇六—一九八五），音樂理論家暨教育家，臺灣師範大學音樂系創系教授。

3. 蕭滋（一九〇二—一九八六），鋼琴家、指揮家、作曲家，一九六三年應美國教育基金交換教授計劃，奉派來臺。

4. 申學庸（一九二九—　），臺灣知名聲樂家、音樂教育家，曾任中華民國文化建設委員會主任委員。

5. 東京藝術大學，為日本唯一的綜合型國立藝術大學。一九四九年由東京音樂學校與東京美術學校合併而成。校址本區位於東京上野恩賜公園北側。其前身為明治時期成立之音樂取調掛（一八七九年）與東京音樂學校（一八八七年；首任校長為伊沢修二）。

6. 入野義朗關於十二音列的出版品包括著作和譯作。著作如一九五三年的《十二音の音楽——シェーンベルクとその楽派》（一九四七）（翻譯自一九四九年 René Leibowitz 的 *Schoenberg and His School; the Contemporary Stage of the Language of Music*）。譯作如一九五七年的 Josef Rufer 之《12 音による作曲技法》（一九五二）（一九五四）、一九六五年的 René Leibowitz《シェーンベルクとその技法》（一九四七）（翻譯自一九四九年 Dika Newlin 的英譯本 *Schoenberg and His School; the Contemporary Stage of the Language of Music*。

7. 池辺晋一郎（一九四三—　），本名池邊晋一郎，日本作曲家。出身於茨城縣水戶市。六歲起學習鋼琴與作曲。於東京藝術大學取得作曲學術學位與碩士學位、和年長二歲的三枝成彰關係深厚。一九六七年起任教於東京音樂大學。受武滿徹提攜，除藝術音樂以外，也長年活躍於電影配樂、電視配樂、廣播配樂、合唱音樂等領域。曾任日本中國文化交流協會理事長、日本作曲家協議會委員長、橫濱港灣未來演奏廳館長等。

8. 北爪道夫，日本打擊樂家，以日本傳統樂器為主要活動地區。大阪音樂大學教授。

9. 武滿徹（一九三〇—一九九六），二十世紀最具國際知名度的日本作曲家。生於東京，戰後中學生中輟後，立志成為作曲家。除了一九四八年曾短暫與青瀨保二學過作曲以外，皆以自學習得作曲所需的知識與技法。五〇年代正式開始其作曲家生涯，逐漸確立其在日本戰後新銳作曲家的地位，也跨足舞台音樂、電影配樂等。六〇年代嘗試前衛技法，大膽使用機率音樂、圖形樂譜等類似約翰凱吉的技法外，融合西洋音樂與日本傳統樂器的創作，更直接點燃日本作曲界使用邦樂器的風潮。七〇年代中期其作曲風格逐漸轉變，寧靜、無限、靜止的音樂美學變得顯著，同時也在國際上受到空前的重視。八〇年代以降作曲風再度改變，過去前衛的音響慢慢有著調性音樂與歌曲傾斜。一九九六年因病逝世。在其過世後的一年之間，世界各地演奏過二千次的武滿作品，由此可見武滿在國際樂壇的重要程度。

10. 諸井誠（一九三〇—二〇一三），日本作曲家，日本作曲家諸井三郎（一九〇三—一九七七）次子。早期透過自行分析荀貝格作品習得獨自的十二音技法，曾三次榮獲國際現代音樂協會（ISCM）的國際作曲獎。一九六〇年代以降活躍於日本樂壇。日本貝爾格協會創始人。

11. 湯浅讓二（一九二九—　），日本作曲家。慶應義塾大學醫學系中途退學從事作曲、自學作曲。曾獲聘任至歐美澳多地擔任訪問講師。一九八一年至一九九四年執教於加州大學聖地牙哥分校作曲系。後任該校名譽教授。返日後曾執教於日本大學、桐朋音樂大學、東京音樂大學等。

12. 松平賴則（一九〇七—二〇〇一），日本作曲家。其子松平賴曉（一九三一—二〇二三）亦為知名日本作曲家。松平賴則於慶應義塾大學法文系在學中立志成為作曲家，自學作曲，長年致力於日本本土素材與西歐前衛、現代技法的融合。一九三〇年，與清瀨保二、箕作秋吉等人共同成立新興作曲家聯盟。作品獲齊爾品賞識出版。戰後逐漸確立自身融合日本雅樂與十二音技法的作曲風格。作品《主題與變奏》（一九五一）在一九五二年入選國際現代音樂協會（ISCM）年度樂展之後，在國際上受到重視。

13. 李誠載（이성재，Lee, Sung Jae，一九二四—二〇〇九），韓國作曲家。畢業於首爾大學音樂系，曾赴奧地利國立維也納音樂院學習作曲與音樂學。自一九五六年起於首爾大學音樂系任教。一九五八年，與鄭回甲、金達成、李南洙等人成立「創樂會」，以李誠載為代表，一手促進韓國現代音樂與新式國樂的發展。一九八三年出任首爾大學音樂系主任。

14. 池内友次郎（一九〇六—一九九一），日本作曲家、音樂教育家，學生時期，對於一九二〇年代日本樂壇好德奧音樂傳統的現象感到不滿，隨即萌生前往巴黎留學的念頭。一九二七年進入巴黎國立高等音樂舞蹈學院就讀，為該校第一位日本留學生。一九三七年返日於日本大學任教。一九四七年起於東京藝術大學作曲科任教，許多引領日本戰後樂壇的作曲家皆為其門生。

我之前也有說過，我喜歡接性性價比很高的工作，因為我會別人不會的、我看見別人看不見的，所以要講我是天生麗質，還是運氣好都可以，這是謀生的一部分，很莊嚴。

回頭來說創作，我所有的音樂編制都寫過。已知的樂種我寫、不知我也寫，為不知的而寫是為了要振興。像打擊樂不行，我就寫打擊樂、國樂不行，我就去寫國樂，就這樣慢慢地這些作品就會有流通。爵士樂是我在紐約寫的，寫了五十首，回來就出了兩個專輯，爵士樂一直都是我喜歡的，它的開闊性，很自在又很宜人，大家都很喜歡。今年爵士音樂節結束之後，我想把一些小提琴家請過來教他們怎麼即興，教一些方法論。以前電子音樂也是開了很多研習營，慢慢就會有人產生興趣，將之發揚光大。我沒辦法在學校長待的原因就是，學校會管東管西，沒辦法做我想做的事情。那什麼是對的，什麼是錯的，我也不知道，但我看來我的想法是對的。

單看賺錢這一點，外面一定比學校賺得多，我也很自豪我所有的一切，都是自己憑本事賺來的，當然還有很多好運的幫襯。

必須要先有自己公司的文化，雖然是山葉產品的第一線，但也要有文化呀！尤其做的是販賣文化相關的產業。所以我開始幫忙組訓銷售員，每個禮拜開很多堂課，做了兩、三年的顧問，每個月給我二十萬顧問費。這個經驗我就想教給侯貞雄，我問他，需不需要去診斷一下公司，他答應了。因此我到他們的財務部、生產部，花了一年多的時間，之後我問他，願不願意花六千萬來改變公司體質。我先做一首公司的企業歌，讓整個公司的人都會唱這首歌，侯貞雄自己原本愛唱歌，學會之後要教會整個公司的員工。這首歌錄了很多個版本，有交響樂、合唱，還有阿卡貝拉版本、弦樂四重奏版本、國樂版本等等，能在不同的場合運用，包括電話鈴聲、國外研討會場合等等都可以，這就是公司文化的初期建立。接著他問我，股票一直在七塊錢，想要升到三十塊錢左右，要怎麼做？我說：「你只要改變公司體質就有辦法，而且你賣的是工型鋼，臺灣只有你一家，這是你的優勢。」他後來成立的鋼雕博物館，也是我的建議，苗栗廠那邊，我幫他弄了一個鋼琴的鋼雕。果然許多年後，他的股票升到了三十五塊，他們公司經過了這一番洗禮之後，才發現企業文化原來是這麼重要，他花了幾千萬去整頓，值回代價，也付給了我一成的酬勞，就是六百萬。

圖說：1988 年於哥倫比亞大學「中國音樂的傳統與未來」座談會上發言，主持人為許常惠老師

（二）企業界友人

我的《臺北交響曲》第五樂章，借用了友人侯貞雄的詩《夢中的臺灣》，侯貞雄是東和鋼鐵的老闆，後來跟我變成親家，所謂親家就是我老婆的哥哥娶了侯貞雄最小的妹妹，所以我們是姻親。東和鋼鐵是高雄拆船業發展出來的公司，他繼承了父親侯金堆創建的東和鋼鐵，父親過世之後就接手擔任掌門人。我們雖然是姻親，但是八竿子打不著，有一年我還在紐約教書時他打電話給我，問我什麼時候回臺灣，想拜託我把鋼鐵公司變得有活力，因為東和鋼鐵多年都是冷冰冰的。我說，這很簡單，就是改變企業形象，可以協助你；因為我之前有幫助臺灣的功學社，就是山葉。以前謝文和總經理找我，因為我曾經幫他們搞過電子音樂的原型，所以他有一次找我問說：「功學社進行了這麼多年，生意也不錯，但是有個問題，就是怎麼都賣沒法突破，獲利率無法到達十五％，業績無法突破年收二十四億。找會計師分析也沒有用，所以想請您用音樂家的角度幫我們分析一下。」我其實有修過會計市場學，也曾經經營過公司，所以對資產跟負債，就是所謂的財務報表很熟悉的。我把它十年之內的財務報表拿來研究分析，發現了一些問題，原來是出現了一些漏洞，從銷售方面包括各種方法。他們的銷售員去外面，有時賣別家的產品，賣了自家產品回來的支票常常是無效的，就是被倒帳了！他們全臺有四百多位這種銷售員，變成「養老鼠咬布袋」，沒完沒了。

所以我開始幫山葉做系統性的分析，我說，不是產品不好，而是整個體制出了問題。山葉

有的個性。他這樣兩頭燒，說他浪漫，還不如說是浪子。周圍人把他捧得太高了，有點包庇他，反而害了他。無論如何，每年教師節不管多遠，我還是打電話給他祝福。

跟許老師最親近的其實是戴洪軒，他們兩位是一起風花雪月的酒仙啊！許老師在國內和對曲盟是靈魂人物，這些成就不可能抹滅，而且他對年輕人十分愛護，尤其像我們，受到他很多激勵，我到現在還是非常感激許老師從我們年輕時就不遺餘力地提攜。但是學生總會長大，長大的過程當中總是期待導師「Mentor」具備應有的格局。後來，我們也有很多老師的老師，那是多了不起的老師啊！也常常覺得說我們必須要有這些人格特質所承繼下來的責任。我常常問許老師：「我到底要繼承你的哪一面向？」我說：「作曲，你是幫我上了很多課，鼓勵很多東西。」但是實際上他鼓勵我自己去自修，他跟我說：「你那些我都不會。」後面那一批潘皇龍、曾興魁等，包括一些學演奏的音樂家回臺之前，臺灣的現代音樂是一片荒涼，根本沒有現代音樂。但是許老師說那段時間是「現代音樂運動」是對的，那時候是個「運動」，六十年代的那些種種「樂集」，全是受德布西時代的影響。許老師回國後提倡這個「運動」，的確很好，可是音樂的實質是零「Zero」，大家就是掛這個名寫一些光怪陸離，或是就連調性的音樂，也可以成為現代音樂作曲家。

183

黨處理一些事情，我覺得也未必，因為許老師本來的社會力量就很足夠了。

我認為許老師的不快樂是基於：一、他常常想把曲子寫好，但沒有時間，沒有辦法把曲子寫好；二、他很想做研究工作，但那個時代常常沒有經費；三、他的地位太高，所有的同儕跟他都不合，如劉德義、史惟亮、呂炳川，這些人學術功力都很高，像呂炳川做高砂族音樂是一流，尤其是阿美族這一塊，但是許老師沒有時間做學問，是我跟他幾次翻臉的真正原因。我常跟他說，要不，你就好好作曲！要嘛，你就好好去搞音樂學！不要這裡搞一塊，那裡搞一塊。

我曾對他說：「你剛回來的時候，我們是多麼崇拜你，可是我慢慢發現情況不是這樣。」我之所以不想到學校教書，許老師要負一部分責任。我看他回來之後，沒幾年就這麼不快樂，讓我懷疑在體制內當音樂家好不好。許老師回來後，每個人都把他捧得很高，那是一個空虛。也許我這麼說不太好，但問題是，每個人都尊師重道，把許老師捧成大師，但是從他的學術底蘊到作品底蘊，許老師沒辦法承受住，所以他自己會有落差感。

關於一九六四年許老師離開師大到藝專，我認為原因之一是他跟劉德義不合。二，是因為他第三任老婆何子莊是師大的學生，是他離開的主要原因。許老師在第二段婚姻時認識了何子莊，女方的哥哥是流氓，一定要許老師娶她。許老師是很有名的教授，在那個時代，學校不能讓這種事曝光。不管他做得正還是不正，大家都在包庇他，這是他幸福的地方。外面有很多三山五嶽的人都維護他，唯獨他是三界之外都不受傷害的。再加上他是藝術家，很多人能體諒他，加上他對人實在也好，對學生也沒話講。我覺得，李致慧的出現，讓許老師比較乖，不像他原

182

戲因素的素材，不只是戲劇張力，還需要有遊戲。而音樂中遊戲爵士就是最好的選擇。我非常感謝初二時認識了蓋西文，也很感謝我有機緣在紐約大學教書，在那裡待了十一年得以與爵士樂接軌、吸收這些養分。綜觀以上，我還是一個賣酒干的，收破銅爛鐵的工作者。

人物因緣

（一）許常惠老師

開啟這一段敘述之前，我先聲明一件事，我是四十歲後才回臺教書。許老師三十歲從巴黎回來，每個人都尊重他，他很快從副教授升教授，算是最一帆風順的。但是我從來沒有看他快樂過，不快樂的原因，不只是異性，而是他想做的事情很多，那個時空的阻礙把他搞壞了，我曾因此跟他翻過幾次臉。嚴格的說，我是他的大弟子，沒有人比我更老，或許可以這麼說，是許老師承認的作曲學生吧！他的生平，從他第一代夫人，到後面的第幾代夫人，我都參與，且身歷其境過，這個野史我很清楚。李哲洋幫許老師采風了很多年，他是一個很特別的人，專門幫許老師做這些，至於這些有沒有變成許老師的，我就不清楚了。康謳老師也不能幫許老師什麼，康謳老師後來無法擔任臺灣曲盟理事長後，讓給許老師。如果有人說康謳老師幫他在國民

事實上，我在等臺灣的所有音樂家長大，等待了二、三十年，我知道我的作品不太可能在此地演出，必須去日本、歐洲、美國。要等臺灣的音樂家從嬰兒時期到現在，能演奏我的作品已經等了三十幾年了，真是一個不容易的歲月。這一個時空的隔閡，一方面我在等他們長大、一方面我在國外、一方面他們沒有跟我招手，我也不會跟他們搖手。從臺灣三個主要樂團的歷史上來看，二十幾年的時間「溫隆信」的名字沒在任何節目單出現過，其實我們都有淵源，交響樂團是我期待已久的一個樂種，我第五號以前的交響曲都是在國外演奏的，國內一點痕跡也沒有，從第六號，才慢慢在國內留下痕跡，是我等了三十幾年的結果。

《臺北交響曲》是我懷了深厚感情為他們寫的一部交響史詩，融合了臺北市立交響樂團的成長歷史，我從國民樂派開始，德弗扎克、史麥塔納那個年代一路寫到蕭斯塔高維奇、馬勒、布魯克納那些大師，所有的風格融入曲子中，編制甚至比他們更大達一百八十幾個人，也許是目前全世界最大的一首編制。前團長何康國告訴我，所有的管樂可以拿去用，也許他們也想要創造歷史。這是一首不容易演奏的曲子，演一次需要花非常多的預算，連同合唱團總共大概是五、六百人，不可能在國家音樂廳或是市交練習廳排練，需要借用中山堂的二樓的光復廳（以前國民大會開會的地點）；以及大直的海基會大樓一個六百坪的地點排練。我的用意不是要用「大」去贏，只是很高興市交可以在兩個禮拜之內把我的作品消化掉，代表這個樂團已經有相當的進步。除了國民樂派之外，我還把爵士加入這個曲子之中，從《現象二》以來，很多作品都有爵士的要素，這是樂曲很特別的一個部分，要寫的行雲流水、瀟灑，中間必須要有一些遊

180

（二）關於二〇一九年創作《臺北交響曲》的想法

《管弦協奏曲》是巴爾托克最精華的一首曲子，是五個樂章，而我的《臺北交響曲》除了有五個樂章，還有一個前奏曲，所以實際是六個樂章。前奏曲是因為臺北市立交響樂團過五十週年，送一個序曲，也算是我在鋪陳後面一個很重要的根據，就寫出了六個樂章；其實也不完全是巴爾托克，貝多芬第九也是這個格局。簡單地說，因為要寫出九十分鐘的作品，如果沒有樂章鋪陳，是很難完成其連貫性，因此《臺北交響曲》除了前奏之外有第一樂章、第二樂章…。

交響樂團是半路出家的和尚，什麼叫半路出家的和尚？就是西洋交響樂運行了兩百多年之後，我國的樂團才誕生，才有所謂交響樂團，因此從開始就受到先天限制。先天限制是所謂，不可能在巴洛克時代訓練一陣子，古典時期再訓練一陣子，完了再養國民樂派。交響樂團是直接從羅西尼開始，之後直接進入貝多芬，到貝多芬時就不滿意了，直接進入《第九號交響曲》。省交好一點，因為成立年代比較久遠，早期有做一些訓練。但是臺北市立交響樂團就沒有，從開始就沒有這個運氣，所以要去找一些較能吸引人的作品，那已經是六〇年代了。所以這是一個先天不良，後天可能失調的一個樂團，我是創團時的團員所以比較明白。鄧昌國老師開始這個樂團時，在老師的允許之下，我經常在前面告訴大家貝多芬所要表達的、莫札特是什麼，無形中也養成了一個蠻深厚的情感，樂團能走到今天這樣的水準，我也蠻高興，這個樂團也曾經被我期待，等待了二、三十年的長大茁壯。

小時，太嚴肅了，需要轉換一下心境。寫曲是一個很長的週期，少則一兩天，有時半年以上，在長週期之中就需要不同的東西。我在樂章和樂章之間就會去畫圖，在畫圖之中找到不同的靈感。另外一個是，我非常會寫文章，我寫了非常多的書，雜文跟散文寫得非常多，也寫過小說，這些都是為了轉換心情而做的，但從來沒有出版過。但後續我寫的音樂評論、文章等，我可能會出版，但是目前還沒有時間處理這些事情，寫曲子真的很忙，搞下去就沒有時間做其他事情了。

說到繪畫，一件事給大家參考，日本有一種人特別厲害，他們會去找一些還沒有成名的畫家，在他們作品還很便宜時買下來，放了二十年後升值到十倍以上，只要眼光夠好，就能等到這種時機。買我畫的人多是每個時期的畫作都買，收藏家就是這樣，直到一天他收購多了，有很多我的畫作，就會變成「溫隆信的專家」。這些人真實存在，手上超過二十張我的畫，也是一種很有趣的市場學。

窮則變、變則通，人有性情就可以學很多東西，再老都可以學，我的法文是四十歲才開始自修的，一直以來我的語文都是自修的，到現在為止我也沒有去上過課，只要到當地的環境就有辦法搞通。剛到法國時先學數字，雖然數字把我搞得很煩，但是數字搞通後就很方便了，至少去市場買東西不用把錢拿在手上讓別人去取。剛開始去那邊傳統市場買魚頭，他們問我，你們家到底有多少隻貓？其實魚頭是我自己要吃的，魚頭很好吃啊！他們說不用買了，給你！就是這樣兜兜轉轉，就把語言學會了！

178

圖說（右上）：溫隆信彩繪《和聲》
圖說（左上）：溫隆信彩繪《西北雨》
圖說（左下）：溫隆信彩繪《音階譜》
圖說（右下）：溫隆信彩繪《外星人的音樂花園》

作曲的時間空隙畫畫，這兩樣工作不能同時進行，就像兩個女人，不能同時跟她們相處；我利用畫圖來放鬆，畫圖時什麼都不想，只聽音樂，等差不多過癮後就走開，就像吃飯一樣，吃到一定飽度就離開，然後再去找另外一個女人，享受這一種幸福感，是一種生活節奏。像我很喜歡清掃，在家裡就像臺勞，家務多半是我在做，這些勞務可以轉換氛圍，因為每天工作十二個

176

我的繪畫生涯與近年創作

（一）音樂創作之餘的繪畫生涯

有人說我跟馬諦斯（Henri Matisse）很像，我想是因為我們的配色都很鮮豔。畫圖是一件很幸福的事，我覺得畫圖比寫曲子還要幸福，寫曲子很痛苦啊！我很早就開始畫畫了，從小學一年級就開始了。真正認真開始畫圖是一九九二年在巴黎工作的時候。在巴黎，不畫圖感覺就很奇怪，所以我就開始動筆，這一畫就沒有停下來過，到了紐約也繼續畫。開畫展之前，我就已經畫了三、四百張油畫了，剛開始只是想說自己畫好玩就好了，我家裡沒有買其他人的畫，就掛自己的畫。後來，東之畫廊看我畫了很多，要幫我開畫展，我就說哇！試試看，但真的會賣錢嗎？我也不知道。東之畫廊後來還邀我去畫，第一次給的題目是「音色最美」，讓我畫四十張各種尺寸，然後就開了畫展，沒有想到那個畫展賣了七十六％的畫。我很驚訝原來畫畫也能掙錢啊！那我早就可以賣了好幾百萬了？賣畫比音樂賺錢，之前我送了一幅畫給臺北市立交響樂團，市價要兩百多萬，等我死了之後還能升值到兩千多萬。因為畫會升值，可能這裡賣出了兩萬，下一次就會升值到三萬，商業畫廊都知道箇中之道，直到美術館來收藏自己的作品，代表很有價值了。後來我開了多次畫展，每次成交的比例都超過七成，表示我的畫作有市場。

大部分買我的畫作的人喜歡兩點：一是現代節奏感很強，二是顏色很細膩。我通常會利用

了：「你們根本沒有票房，我們演了就是賠錢，我們哪有這麼多錢讓你們演？」屈文中那個作品是跟馬思聰一樣，寫地方的可歌可泣，可聽的，所以他們很快就談完了，而且那時市交想要國人的歌劇，想要在歌劇上有所突破性發展，雖然那個時候引起了騷動。我那時候一句難聽的話都沒說，我認為交響樂團想要請誰來寫東西，是他們的事情，沒請到自己，就代表不夠好。如果屈文中的作品演得不夠好，那麼新聞自然會呈現對他作品的負面評論。的確，後來所呈現出來的是不叫好，也不叫座。把這件事情當作是某一個時間發生的某一個事件，倒也不用把臺灣作曲家當作比中國先進而憤怒，顯得強人所難了。我當初跟很多生氣的人說：「人家要不要請你去喝喜酒，是人家的事情，你交情不夠，人家也不敢去請你喝喜酒啊！」以前北市交是不可能發表國人作品的。樂團既不會自發性的想要發表，上面，也就是從高玉樹到李登輝、馬英九從來不可能給交響樂團壓力。對他們來說，北市交是九品裡的九品，沒有這麼重要。倒是後來才發現一個偉大的城市必須要有一個偉大的交響樂團，才覺得非常重要！那時候才喚醒，也意識到了交響樂團的重要性——「我們有交響樂團，我們是偉大的！」但是柯文哲會不會理？他也是沒去聽過音樂會，就連五十週年的音樂會也沒到。以歷代政治人物來說，只有李登輝來聽音樂會，但是他聽音樂會也不買票，真的不是什麼太好的示範。

換句話說，要中華民國的作曲家去聽音樂會，不收錢的票才會去，要收錢的就不會去，但不要錢的，也不一定去，這已是由來已久的。有個笑話，陳水扁曾跟朱宗慶說：「溫老師已經六十歲了，我們應該幫這些前輩辦一次個展，中央出錢。」結果我的個展比馬水龍早幾個禮拜，票房有八成六。我可說是全天下最會賣票的，我最不要臉，如果我拿到票，連在餐廳隔壁不認識的人我都會問要不要去聽音樂會。換句話說，我臉皮不薄，我的想法很簡單，自己都不推銷自己，別人怎麼會幫你銷售？我不只這樣，即使我在國外也經常買他人音樂會的票，請人去聽音樂會，這些人久了之後就會變成我的粉絲，慢慢累積出人流。另外一點，我跟企業界關係很好，我的那一場個展是企業界在國家音樂廳外面全體集合排隊等著進場，由董事長帶隊。這就看個人要不要做，如果都不願意賣票，也不管別人音樂會的死活，長久下來當然就沒有票源。不推銷票，大概是覺得丟臉吧？覺得要別人掏錢來買你音樂會的票很不好意思，但我覺得不是這樣，我有很好的東西煮好給你吃，這就很丟臉，這是兩種不一樣的思考模式。

所以跟我有關的團隊，每次都是我賣最多的票，賣票有什麼好處嗎？就是賣到最後大家都會問：「溫老師下次音樂會什麼時候？」我也不是每天打擾人家，兩三個月去打擾人家一次還好，兩三個月花個一兩千塊又怎麼樣？那是一個心情，像我常常買很多票，請很多朋友大概二十位左右，去看一場我覺得有意思的音樂會，即使那個音樂會的主辦方跟我沒有關係，也許是後生晚輩，讓朋友看完音樂會之後告訴我感想，產生出一種長期的互動。

這樣的背景下，我可以理解臺北市交的立場，他們非常不喜歡跟曲盟合作。陳秋盛攏明說

多實驗啦！西洋樂團已經實驗了兩百多年了，國樂團連一百年都還沒有。很多東西你今天講到明天就被打臉，是因為下定論的太早，以前的學術好像非得這麼做不可。給各位一個參考，任何東西你只要有一點小毛病就不會有大毛病，因為東西可以透過那小毛病出去，這就是給音樂家的建議。

六、七〇年代已經有音樂學的概念了，亞洲人很多音樂學家，岸辺成雄[51] 他們、越南的陳文溪[52]，我們的時代有一大堆音樂學家。我是很早就知道有音樂學這個領域，臺灣六、七〇年代是沒有正式的音樂學家，是許老師去弄了民族音樂學才培養了第一代的音樂學家，像游素凰他們。那時候的音樂史也都是許老師教的，後來才有了一些分類，慢慢地一些人從國外回來了，所以早期大部分都是搞西洋音樂學。大概到了八〇年末九〇年代初，臺灣的音樂學家才慢慢地多了起來。

（三）一九八五年屈文中歌劇《西廂記》的爭議

臺北市立交響樂團於一九八五年委託屈文中創作歌劇《西廂記》，當時北市交已經成立十五年，現代音樂協會也出來一陣子了。那時整個社會有一個氛圍，音樂會一旦使用現代音樂就是不要票房了，這個現象就像人生病是由身體長久演變而來的，例如我的時代開始就告訴我們的會員：「如果我們一個人賣二十張票，國家音樂廳就滿了。」但有誰聽嗎？沒有人要理。

樂團也曾經吵過架。因為這些東西就是從不同的角度來解決。所以音樂重要的其實不是大家一起互罵，而是大家一起想辦法解決問題。每次我跟陌生的樂團合作我都會告訴他們：「讓我們一起來研究會不會產生新的可能。」一九七五年我參加高地雅姆斯那年，我跟指揮也曾為了長笛的音色跟大提的泛音起過爭執，他認為那是「Most ridiculous」，我就解釋給他聽，告訴他那不是單一音色可以解決的事，周圍還有很多打擊樂器產生的音效，是色的問題，必須列入考慮。因為那個指揮是吹長笛的，他以長笛演奏家的角度來看那個泛音那個差¼，我說：「對，但是在其他地方會補回來。」與其爭吵還不如大家一起坐下來討論，所以音樂合作本身就是一個可以學習的平臺，你如何能讓首演能成功？就是讓演奏者爽了，指揮會爽了，那如何讓他們開心？就是要讓你的主張對他來講是受用的，而不是完全跟他們不一樣的想法，那從頭到尾首演都不會成功，不可能！音樂幾本就是一個協同合作的活動，大家有時候都搞錯了，所以陌生人就沒辦法變成好朋友，這就很難過了。

國樂團本身也具有一些問題，直至現今仍然受爭議。因為從根本上國樂就不應該有「團」，國樂變交響樂團是一個很天才的想法，但我覺得長時間的實驗還是能夠解決問題，但是它的毛病很多，因為他們的弦樂太弱，而且異音性太強，請注意這裡所說的「異音性」（西洋的交響樂同音性很強，因為弦樂群不會又有彈撥又有拉弦），國樂裡面弦樂的部分同時有胡琴與琵琶，同時有顆粒與線狀的本身就是一個拉扯，它們互相在抵銷。所以國樂團還有很久的時間需要去努力，是不是有存在的價值也不是我們來講的，他們也存在這麼久了，反正多寫作品就對了，

而律解決的方式不是只解決一邊而已，而是兩邊要一起解決。他們都犯了一個錯誤，就是沒辦法跨界，現在一天到晚都在跨界嗎？什麼東西搞在一起都說是跨界，只要不同種一起就能說是跨界。但現在的孩子就顯得高明多了，他們懂得去找韻與韻之間的呼吸，而不只是比速度，那是另外一門學問，這是大學裡教書的作曲家一定要學的一門課。當時作曲家會覺得西方比東方科學是因為有數據，要 442 就是 442。但國樂的「音準」有頭腹尾，每個樂器不一樣，這也是國樂最特別的地方，所以造成不同樂器的音色，但在西洋樂器上比較沒有這種元素，要什麼音就是什麼音，沒有灰色地帶。在許老師跟史老師的耳朵裡可能是沒有 ¼ 跟 ⅛ 的差別，沒有微分音程，他們沒有研究阿拉伯的音階這類的微分音程，所以會說他們沒有科學根據。那時香卡（Ravi Shankar）搞西塔琴時，跟他一起工作的西方作曲家也犯了同樣的毛病，很多事情時間會證明，沒有看到結果就下斷言是不明智的。許老師一輩子很少創作國樂曲，但他至少用鋼琴和國樂團嘗試了一次《百家春》。聲音會給出一切的答案，所以任何人都要小心有檔案在歷史中留下的這件事，因為如果做得不好就會被說很久。

武滿徹的管弦樂《十一月的腳步聲》（November Steps）也有類似的情形，早期的 ZHK 岩城宏之[49] 就沒辦法接受這個狀況，後來換成小澤征爾[50] 來處理就比較不一樣了，所以那還是人的問題，但那還是能解決的事，不是不能解決的事。問題是，那些東西你要怎樣讓別人吃進去，武滿徹在這方面是很篤定的，因為他是配器的鬼才，他知道什麼音色可以嵌在一起，藉此產生新的音色出來。所以每次的實驗階段都是這樣，我也曾經因為這個跟別人吵起來過，跟香港中

們才能去碰到國樂器，也依照個人興趣，像我自己就跟蘇文慶說：「沒關係，我教你西樂，你教我國樂好不好？」當初我就是用這個方式跟他們交換國樂中我需要的資訊，但在我之前的老師是不會碰這些事情的。

至於許老師的觀點，他認為國樂不夠科學，因為國樂在律學上不準確。那個時候三分損益法沒有辦法做到像純律、平均律這麼精確，所以早期笛子演奏家跟鋼琴伴奏往往格格不入，後來國樂團成立了，他們也沒有機會跟國樂團學習這些東西。所以國樂團成立的時候，我們有責任跟他們一起研究，我們也必須去碰觸。很多起來很簡單的事，如果你沒有去學，就不會知道到底其中有何玄學，或是否是寶貴，不去碰它就覺得⋯從明朝以來三分損益法就一直爭論不休，國樂團成立的時候，這件現象也很嚴重，嗩吶、彈撥樂器跟拉弦樂器根本不可能在一起，即使有了革胡及倍革胡，他們還是堅持要用大提琴與低音大提琴，因為那些樂器的簡陋度跟音準都還是差很多。中國大陸有個笑話，有位琵琶演奏家吳蠻，他在紐約曾經跟我合作過，他親口告訴我說他初次到紐約市，被安排給西方的樂團演協奏曲，指揮剛指揮三個小節就告訴他：

「你的速度和音高不對。」練習中一直調整不好，指揮就破口大罵：「你回去可不可以好好練練你的音準，你不可能跟樂團在一起，調都不對！」

這早武滿徹在《怪談》的時候都出現過這種情形，因為他用日本的琵琶跟尺八配上交響樂團，出現過很大的反彈，音不準到樂團的指揮快發狂，要知道，如果音感好的人是無法容忍這種「灰色地帶」。許老師及史老師的認知是如此，但他們不知道只要把律的問題解決就好了，

169

麻煩，不便與流通，尤其當今這個時代。而我大多的作品都由大陸出版社出版的，一個作品印刷完之後不知道要賣多久才賣得完，是最近這幾年一些合唱團發現我這個寶藏，才慢慢有點銷路。比起日本、歐美那些作曲家來說，差異太大，因為是我們的努力不夠，也沒辦法說什麼，這就是我們國家的時空條件，必須接受。我認為不必發出悲鳴，只要踏實的做，總有一天會有出路。目前也已開始有一些眉目了，不然你看很多東西怎麼出版？這也是我願意把作品捐給臺灣音樂館的原因，想把作品留在這片土地。當然這樣的堅持會有很辛苦的一面，目前為止一九六五年代我學生時期的錄音等等都還沒有捐出去。

（二）六、七〇年代西樂和國樂的關係

以前那個年代，西樂跟國樂是壁壘分明的，教育部做過一些運動：「西樂中用」、「中樂西用」，曾經鼓勵過這兩個團體，把這兩個樂種融合在一起。這無疑是立意良善的，但方法論就有些問題。第一，代表國樂的董榕森[48] 老師他們其實都已經很明了，但是他們對西樂幾乎是碰都不碰的。像許多老師跟史惟亮老師你讓他寫國樂的東西他也不會寫，胡琴他有幾條弦、定弦是什麼他們也許都弄不清楚。我在學校的時候有一個名堂叫做「國樂副修」，每個人至少要學一樣國樂器，那是我二年級之後教育部規定的。他們發現這個現象蠻嚴重的，所以那時候我們第一次以「西樂生」的身分加入國樂團，才接觸到像董榕森這些國樂的老師。也因為這樣我

168

那就不是我能決定的。

是大環境造就了我有這麼多作品？我有八十％的作品是受到別人委託創作，我靠這些作品活下來的。靠學校活是很莊嚴的，但是靠學校總有一點限制，不管怎麼升職，當教授的時候薪水總是這麼多，可以養家，寒暑假時薪水也會照發，這是優點。我們是寒暑假還要打工，我後來發現打工的錢比在學校賺得還要多，所以就把學校的錢拿去加汽油跟買紅酒。我從來沒有給過家裡，上有父母、下有妻兒，有時候真的為這些教書的先生們感到很委屈。歐洲的教授都不是這樣的，以前大學一個月可以賺多少錢？下午還要跑去別的地方教書，教小朋友，在法國這是必須的。當然在外面有一些其他的工作，可是以法國的老師來說，政府有規定他們一定不能少於多少錢，一個禮拜工時不能多於幾個小時。沒辦法，我們國家做不到這件事，因為執政者不覺得這是重要的。但是我很不一樣，我要支付很多東西：第一、我上有父母、下有妻兒，還有兄弟要照顧，再來我每年要一大筆的旅行費用，因為我每一年都要出去，因為我要比賽，一年光飛機票就不低於兩百萬臺幣，如果我沒有賺四百萬以上就活不下去。那時候的狀況，還能在臺灣存活嗎？沒有辦法。我教書的那些年很都賺不到二十萬，必須得靠國外的工作或者是含稅的收入，或者是委託創作的收入。我不是一路風發，也都是一肚子苦水。

大家應該很少聽到我的作品，這是一個現實的困境：臺灣的出版業基本上不可能出版我們的作品，而我不想要讓國外出版我太多的作品，只有極少數要推廣到學校的作品，我授權給國外的出版社。因為我的作品是屬於這個土地，所以我不想讓他流落到國外。這也造成了一個

有機會進大學從講師開始。這樣一個循環造就了臺灣九〇年代以前所謂的「專業」，不管是作曲還是演奏通通都是「有行無市」，需要到處謀生。

我從小因為貧窮，便知道生計非常重要，直到十六歲之前都沒有吃過一頓「正餐」，從十六歲之後家境轉好，才知道什麼叫做三餐。那時我對天發誓：「如果有辦法，我一定要吃得飽！」要吃飽飯，就需要賺錢，賺錢就必須要看這個社會有什麼需要，有什麼本領可以介入其中。我的方式是學校，還有這個業內不允許的所謂「下海」，我去當「酒男」，幫華僑舞廳[47]編舞曲、寫廣告曲、慢慢到寫電視配樂、電影配樂，白天是天使，晚上是魔鬼。我當時有一個堅持是：「無論生活有多麼艱苦，一個月只工作十五天。」絕不多，只要有飯吃就可以，剩下的十五天我去唸書，因為我的喜好是把曲子寫好，想涉獵更多東西。賺完錢，都待在家裡，工作完了之後，就埋頭苦唸，那時我想到古人云：「掏糞要趕早、賣麵要擀麵、作農一早就到田裡。」那時我們這些不學無術、不事生產的人到底要做什麼？只會跟社會諮詢東西，有什麼能回饋社會？這個想法啟發了我，沒關係，我一半是天使，一半是惡魔，已經下海了，但我不是不學無術的人，做這些事為了生計，剩下的時間我還是繼續讀書，直至今日我每天早上起來的前四個小時都是在進修，寫練習題，從來沒有間斷過。我一直相信：「想要功力高強就需要打碎自己，接著壓榨自己，最後得回饋出去。」所以我唯一回饋的方式，就是寫好曲子找機會發表，因此我所有的作品都首演過。我有三百多首作品，已有兩百多首被演出了，這是我一直堅持的。立志成為一位作曲家，終身就是一位作曲家，至於會不會成為一個偉大的作曲家，

灣整體的音樂環境也不利這張唱片的銷路。唱片印了三千片，賣了十幾二十年還剩上千張沒賣完，最後是洪建全基金會到處送掉的。第一輯就這麼困難了，那還會有第二輯嗎？那是個流行歌曲暢銷的年代，沒有唱片公司會幫我們出唱片，也沒有出版社會幫我們出版樂譜，也沒有著作權，演出也是有一搭沒一搭的，所以《中國現代音樂》唱片中的文字是反映時空的「悲鳴」，應該說是「不平則鳴」。不過也不能說每個人都這樣想，我就沒有這種感受。

作曲組畢業時，我沒有工作，也很難有教書的機會，畢業等於失業。學作曲的幾個人都是先跑交響樂團當演奏員或是研究員，那至少是一份薪水。我曾被史惟亮老師叫去藝專幫他代課一年半，領了副教授的薪水，可是那是例外的情況，事實上我根本沒有資格去那裡教書。我們這些畢業的人大概只能在光仁國小或福星國小的音樂班教書，也只是兼任工作。那是個「有行無市」的時代，根本賺不到吃的錢，你說你想去服務？音樂科系的主流是樂器演奏，唸完後去考管弦樂團。這些搞作曲的人，手上樂器的功力不可能太好，自然不太可能去考演奏員，他們應該何去何從？後來出現一個「錄音行業」，所有的流行歌都需要錄音產業，那個時候學作曲的會走進這個行業。一代傳一代，從我到李泰祥，這個兼差「side job」被需要，又可以賺很多錢。此外，我還必須去寫廣告歌、去寫電影配樂、流行歌，都是迫於生計。因為沒有機構可以去，也沒資格教書，就算到小學去教書，薪水也很微薄。師範生還可以堂而皇之去教，而我們只是技術教員。所以所有人都是希望快點出國、快點拿學位回來、快點看哪裡有空缺可以工作。八〇年代有一波進大學教的機會，所以潘皇龍、曾興魁這些人約在八〇年代中回來，都還

西樂、國樂與現代音樂

（一）關於一九七六年的《中國現代音樂》唱片

這張唱片的來由，是洪建全基金會音樂圖書館的林宜勝老師跟基金會的大媳婦靜惠要了一筆錢，希望能幫我們這群作曲家錄一個歷史性的唱片。這個案子確定之後，林宜勝委託賴德和去編輯，而我負責錄音，因為那個時候我有一個錄音室。除了我的《現象二》之外，大多數的曲子都是在我的錄音室錄的。賴德和的東西則是在重慶北路和鳴錄音室錄的，其他全部都是在我那裡錄的。賴德和在唱片解說中有著像屈原那樣的情緒，是因為時空的原因。賴德和從鄉下員林上來臺北，經歷怎樣的艱辛，進藝專時已經二十多歲了，他是其中非常窮苦的學生之一。另一個背景是，賴德和的老師是史惟亮，史惟亮是從《滾滾遼河》書中所描述的青年軍出身的，本身就是一個憤世嫉俗的人，賴德和在他門下五年，自然也受了這樣的感染。作曲本身已經是一種精神上的壓力，我們當時所處的是一個風聲鶴唳的年代，政治上喘不過氣來，任何人隨時都可能被當成思想犯抓走。例如「向日葵樂集」就有經被警備總部刁難過，每個星期要去那裡寫悔過書，只是因為毛澤東曾講了一句「我是太陽，人民是向日葵。」

那時候臺北和板橋是一個髒亂無比的都會區，奇臭無比的城市，各種傳染病不斷地在發生。貧窮、無助、看不見彼岸。在這種氛圍下要生存下來，難免會出現那種屈原般的文字。臺

164

譚盾、周龍[44]、陳怡[45]……沒有一個跟我不熟。我發現大多數他們都在紐約跟他們互動了很多年。但是一九九六年時我對大陸非常的失望。第一個失望是那一年大陸用飛彈恫嚇臺灣，某位中國作曲家還故意打電話來問我：「你有什麼感想？」我說：「飛彈都打到我們這邊了，你還問我有什麼感想？你們真的連一點同胞的愛都沒有嗎？我問他臺灣什麼地方得罪你們了？」上海音樂院那一次，也是和上海交響樂團也是搞得很不愉快。那時剛好是一九九六年波特曼麗思卡爾頓酒店（The Portman Ritz-Carlton）開張，上海交響樂團原本計畫要演我的第二號交響曲《層迴》跟李泰祥[46]的作品，我們兩個都到現場了，當天他們才宣布今天不演，我說不演就算了，我都從巴黎飛過來，至少在音樂會道個歉。李泰祥患帕金森氏症也來了，至少解釋不能演的原因。他們剛開始拒絕，後來才答應由文化局局長出來說：「對不起溫先生跟李先生，因為某一些原因我們不能演……」這背後也許和兩岸關係緊張有關，但是對我來說最主要的是，他們言而無信。那一次許博允主辦的，我記得當時向他發飆，我說這種事情你都沒有立場，要我們自己去面對。我也得罪他們的文化局局長，害得我隔天趕快搭上六點的飛機落跑去香港，他們說留下來會很危險。

發生這些事情之後，我就不大去大陸發展。大陸有很優秀的人，但是整體的風氣讓我沒辦法信任。後來有一年，對岸友人來跟我要我兒童的音樂，說我的音樂可以造福我們大陸的四億個兒童。我說很好，可以做到，但是需要一次買單。我說：「既然四億個兒童，你給我四億人民幣，不然我以後版稅問題處理會很困難。」

163

這些出版的樣品，那次去了上海跟北京，一共八天的行程中認識了一些人。回臺灣時，我在大陸收集東西不能直接通關，需要請警備總部的人來協助通關，不然我就是帶匪情入境，後來我也沒有問那批書後來去了哪。所以我應該是最早去過大陸的，那時候大陸還沒有開放，還是全面使用外匯券的時代，上海的燈光都還是昏暗的，有些恐怖的氣氛。

一九八一年，當時的曲盟香港大會還沒有大陸代表參與。兩岸會面是曲盟結束後半年的另外一件事，是香港的港督彭定康邀請（林樂培從中撮合），海峽兩岸會面的「作曲家會議」，李煥之當代表（長征幹部，有過兩萬五千里長征的經驗）。那是兩岸音樂家第一次正式會面，也是我帶隊。那是一個統戰很厲害的年代，在出發之前警備總部還給我們一個答辯錄，他們問什麼，我們回答什麼。臺灣那時還是戒嚴時期。我心想這樣怎麼可能呢？對方問的問題怎麼會是制式的？所以我一上珍寶海鮮舫的船後跟李煥之一擁抱，第二天不得了！海峽兩岸代表互相擁抱，這就為一個大事情了！許老師當時也有去，我是代表、帶隊的。許老師是大佬，他們也有大佬，他們代表是李煥之，臺北這邊還是我。後來許老師和李煥之握手也馬上變成新聞的焦點，每天都有，新華社每天都一堆，《人民日報》、《海峽日報》（新加坡）、《北京日報》。臺灣這邊比較低調，那個時候還是比較敏感，沒有什麼人敢說大話。那時每一天開會的內容都要見報，我每天都要打電話回來請示警備總部這樣可以嗎？那樣可以嗎？

一九八八年周文中又在紐約辦了一次這樣的兩岸交流論壇。多次下來，說實在大陸那邊從

了教育部的藏經閣，到現在都沒有下文。這些政府組織真是亂來，出了一籮筐的事情。

平心而論，我不是這麼踉的人，大家常常誤解我。我是有嚴格的一面，對我自己也是這樣，我認為事情本就該有一個絕對的態度，尤其在學術界，因為需要跟後人交代很多事情，而不是隨隨便便。當初中華民國所有的委託創作該都是我第一個出來主張的，否則今天應該沒有政府委託創作的事情。我也建立了很多的規章，後來我不在的時候就很多人跑去教育部說，溫老師那個太貴了，不用那麼貴，這樣就可以了！這種事情也屢見不鮮啦。這些都過去了，反正歷史就是這樣過了。

（六）跟中國大陸作曲界的接觸

我跟大陸之間的關係其實很早就開始了，可能是臺灣作曲家裡面最早的。我在一九八一年改革開放後，剛開完曲盟香港大會之後，大約是在春夏之際曾經被政府派過去做一趟秘密任務，幫政府收集大陸的出版，跟認識大陸音樂界的領導。政府給我一個月效期的護照，回來馬上截角，當做沒有去過。我們這邊需要知道大陸他們在音樂上面做些什麼，文革之後他們在音樂上面有什麼改革變化等，但我不可能買下全部的書，大部分的資料我必須去找他們那邊文協的人協助，如到底有哪些出版社，像人民出版社之類的。這應該是教育部跟新聞局有點關係，雖然我不是很清楚，也不想弄清楚，我想弄清楚後會非常的痛苦。我的任務只是去購買及索取

有人在制禮作樂，你可不可以藉機把所有喪葬、婚禮、喜慶、祭祀的音樂都作完，然後要有各種編制，室內樂、國樂、交響樂、合唱等等。」總之，一個由教育部社教司主持的「制禮作樂」計畫。所以我就召集全國作曲老師，請他們制禮作樂，寫一首曲子多少多少錢。條件只有一個：「全部都要寫調性，不要寫非調性！」這還跟記者開過公聽會，說我們在多久之後要全部寫完、錄音、播放，讓大家審視這可不可以作為禮儀音樂。這又發生得罪人的事了，很多人寫的需要退回去，像曾興魁寫的第一個作品，我就很火大，他問我為什麼？我說，約定上就寫得很清楚了要寫調性，他寫莊周夢蝶。潘皇龍也被我退貨，我說你自己回去想一想。例子很多啦！也不是我要退貨，是我必須負起這個責任。而且很禮遇誒，那個時候很多人都獲得很多的委託費，寫的都只是二、三分鐘長度的東西。這樣又出了一個大地震，不知道該怎麼辦？什麼事都是我在傷腦筋。

我不覺得做人有那麼重要，把事情做好比較重要。做人為什麼要這麼鄉愿？而且這是正式的邀請，是國家祭典需要用的，請大家有一些責任感吧！結果這件事情還是搞到有些人改寫了兩、三次，不管寫得漂不漂亮，至少是調性，我就收了。結案時阮大年被調職，這套東西就進

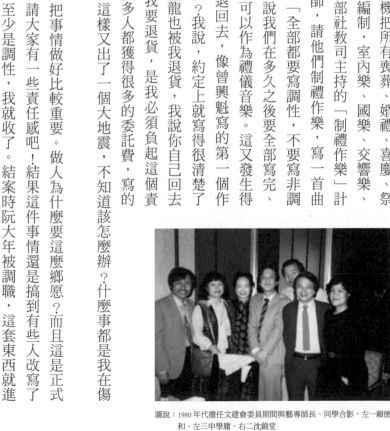

圖說：1980 年代擔任文建會委員期間與藝專師長、同學合影，左一賴德和，左三中學庸，右二沈錦堂

160

第二章·溫隆信

一九八六年辦曲盟大會時，當然也受到官方的協助。當時的宋楚瑜幫很多忙，還有那時候的新聞局長鍾雪儀也幫助很多，後來邵玉銘也幫助一些，後來他去公共電視臺後的那個臺歌，是我寫的。一直脫離不了官方的原因是，我有個信念，覺得如果官方不知道我們在做什麼、有什麼需要，老是找人家補助，補助完了就不跟人家聯絡也不太對。所以那個時候我有空就去問，他們有沒有需要什麼幫助，例如一九八八年蔣經國過世時，我正在臺南家專教書，上課到一半的時候被請去校長室，有兩個情治單位的人就在那裡等我，也不表明身分，就說請　先生立刻北上一趟，校長請我東西收一收跟他們走。他們一路把我載到南港的中國電視公司，把我丟到十一樓。中國電視公司的人過來跟我說：「老師不好意思，請您來是有一個任務，需要有治喪用的音樂，請您在這裡作樂。」

我說：「我家人都不知道我在這裡，可以通知他們嗎？」

他說：「暫時不要。」所以我就這樣失蹤了三天，家人急死了，問學校，學校告訴他們我跟人北上了，到了北上去哪裡就不知道。幾天後他們才被獲准到十一樓看我，知道我要在那邊「制禮作樂」。那一年是蔣經國去世，我幫忙制定那一個月哪些音樂是可以用的。不然一天到晚放送葬進行曲、不是蕭邦就是貝多芬，社會彷彿變成黑白的，前一次蔣總統過世是完全的黑白，很恐怖。所以一九八八年那一次被關在中視兩個禮拜制禮作樂，是很優待我，我用很快的速度寫出一個出殯用的禮樂，用軍樂演奏。

這件事結束後，教育部阮大年次長[43]有一次打給我，說：「溫老師，我們從周公之後就沒

159

最後我終於在比賽得獎了，顧斌就很開心打電話告訴我，主席要我去中興新村跟他報告這件事情，那次才真的見到主席。謝東閔說：「你個臺灣子弟很優秀，我這樣贊助你很高興，這件事很有成就！」那個時代，中華民國國旗只有兩次在歐洲大陸升起，一次是一九六四年羅馬奧運、第二次就是我一九七五年在高地雅姆斯，大概從此以後就再也沒有升過國旗了。那時我也覺得幫助國家做了些事情，雖然當初沒有什麼感覺。然後省主席就跟我說有什麼事就去找他，可是過沒多久他就被調到總統府當副總統了，副總統就不容易見了。後來他接到炸彈郵包炸手，我想去慰問也沒有機會，直到他過世都沒有機會。這整件事在我一輩子中也是一個美談。

這段歷史許常惠、申學庸知道，因為他們幫助過我；但我未對外界講過，我覺得這是比較個人的經驗。在之前我常常跑公部門，被趕出來且很多次。一九七二年我要去荷蘭，去找文化局局長（我們以前成功中學的校長），找了很多次都找不到，後來乾脆早上七點在他的辦公室門口坐著等。他問我要做什麼？我跟他說了，他說國父說「自救救人」。旅費後來東湊西湊是湊到了，但是沒有得獎；我很懊惱，不過也得到了經驗，知道國際比賽原來是這樣子的。

一九七二年那次，主辦單位告訴我，我的名次大概是六或七名。拿到獎後，對我來說真的是很方便，因我心想，我要捲土重來，後來苦讀了三年才拿到了獎。拿到獎後，當時沒有什麼其他亞洲參賽者，為基金會會把我推到世界各地，荷蘭他們也很珍惜，因為這是亞洲第一個入圍得獎的作曲家。

我覺得這就是我自己的一段歷史，也算是對我家人、對自己有點交代。但是國際比賽又怎樣？

貧窮還是要靠寫曲子過日子啊！

158

他說：「好，我先把你送回去。」

我問他：「那我會什麼時候可以跟你報告我的事情？」

他說：「沒關係沒關係，等一下我會跟顧斌說就可以了。」

我在回家的路上，顧斌就問我有什麼事情，我就跟他講。隔了一個禮拜，顧斌打電話來我家跟我說，主席找我去中興新村，我就想：「在臺北我要跟你說，你也不聽，叫我去中興新村幹嘛？已經缺錢了還要花車費去那邊。」可是他說：「主席叫你一定要來喔！」我就忐忑不安地去了。到了中興新村，顧斌很夠意思來公路局車站接我，我問他：「主席今天找我來做什麼？」他說：「今天要接待國際學生四千多位，主席要你去跟他們一起吃飯。」我說：「這跟我有什麼關係？」顧斌還是跟我說：「主席叫你來吃飯就是來吃飯啦。」我去了，結果一個人也不認識，他們原來是國際學生，省政府把他們招待過來的。吃完中飯後我問顧斌：「我可不可以跟主席報告了？」

他說：「主席說你吃完飯後，我就把你送去公路局回臺北。」

我問他：「那你有沒有跟主席講我的困難？」

他說：「我都講了呀！但是主席很忙，他都沒有交代什麼。」結果隔了十天，教育廳劉真的處長告訴我：「主席覺得光只有機票太可憐了，還需要一些盤纏。」我去了之後，五處的辦公室就通知我：「奉主席諭，本廳將補助你六萬元，請來教育廳領取。」我不知道謝東閔是用什麼管道挪出這筆費用，總之他請顧斌轉告我要「好好去比賽，為國爭光」。

曾有一個故事：一九七五年我去荷蘭參加國際比賽的時候沒有錢，我跟各個地方包括文化局申請，一毛錢都拿不到。只有裕隆的老闆娘吳舜文，因為申學庸老師的關係捐了我兩百美金，其他都沒有著落。最後走投無路的情況之下，我走到一個電話亭，靈機一動想說去找政府首長的電話，翻開電話簿一看就是「謝東閔，中山南路一號！」那天，我不知道那根神經不對，居然真的就銅板投了撥電話給謝東閔[42]。他也接了，問我：「你是誰？」

我跟他說：「我很年輕，你絕對不認識我。」

他又問：「那你找我有什麼事情？」

我說：「我有困難，不知道主席有沒有辦法聽一下。」

他跟我說：「不然這樣，你有困難的話，明天早上七點來我家。你來找我，我在臺北。」

隔天早上六點半我就去了他中山南路的住處，他已經在門口了，看到我就說：「少年人很早起，而且還很準時喔！來來，進來喝茶。」就叫我進去。他也不問我要幹嘛，就跟我說機要秘書顧斌和司機會來，因為早上在紅寶石餐廳有晨間會報，一起去紅寶石。我就問他：「主席等一下要跟誰開會？」

他說政府官員，我就說：「那我去這樣好嗎？」

他說：「不用擔心就跟我去。」我很惶恐地跟他去。在那裡，我在旁邊吃東西，也聽不懂他們在說什麼。主席問我：「你家住哪裡？」

我說：「在信義路四段。」

了，我為了想要執行音樂上想要的東西，必須花很多自己的錢。早期我有這個能耐，是因為我靠電影配樂、電視、廣告歌賺了很多錢，這些工作就是因為沒有人會，所以在那個天空中只有我這隻蜻蜓。我在六〇年代一個月可賺進六十幾萬！可以買三棟房子！

我創作了這麼多不同的音樂，大都有留下來，但沒有時間管理自己的東西。我就像關公一樣提著關刀一路殺下去。目前我已經捐全部的手稿給臺音館，但錄音還沒。他們那邊的人手也不足。包括影音、樂曲解說、首演紀錄等等，光年表就六萬個字，所以可以知道這要花多少時間。不過我的書今年會出啦，這些內容都會在書中描述，全書大概二十五萬個字，是從一九四五年後至今我所看到的。這對音樂學的人是很大的參考，因為裡面的東西都經過推理、考證，報紙、人物資訊都是正確的，這些花了我十幾年的時間整理。

（五） 與官方的互相支援

一九八六年那次的臺北大會，我們跟政府的五個部會包括警備總部，都有募到幾十萬。那時還沒有文建會，教育部當然是贊助比較多的，我覺得是院大年次長他們比較有點國際視野。重要的是，我們平常就跟這些部會也有點交情；如果沒有一點交情，他們也只能秉公行事。所以我一直以來也有在幫公部門，因為他們要懂我們才會同情我們的處境，我們要什麼的時候，他們也許可以伸出一點援手，這是我從以前學到的功課。

155

「差」，是指他們根本不知道亞洲在做什麼，冰島、挪威的學生永遠不知道我們這個世界到底什麼樣子。即使科技發展到現在，從類比到數位演變的差別在哪？就是能不能從聲音的秩序中找出其他音源的條件，這就是電子音樂。如果類比不夠清楚的話，數位也找不到聲音啊！那全部都是參數啊！最漂亮的參數放在一起，也不可能找出聲音條件，需要絕對的耳力，跟心中的聲音才能去找出這種新的音樂，但是這些學校根本不可能教。所以我在輔仁大學大建立電子音樂中心時，光訓練助教就很痛苦了。高惠宗[39] 是我的學生，他之所以會去接輔大最主要的原因是，他本來在中視作音效，後來去美國伊利諾大學唸書。後來我要離開輔大時，他就回來接手。

但是早期的器材等等都是我弄的，早期電子音樂學生也都是我帶的，實在是沒有人會。

臺灣的電子音樂還跟藍德有些關聯。他一九七三年來到臺灣，到了後第二天就到我家。藍德是打擊樂出身的但也做電子音樂。我後來把藍德介紹給朱宗慶他們去學打擊樂。更早的還有我從日本帶來臺灣教打擊的北野徹。直到藍德來，我介紹他去文化大學兼課，所以連雅文他們才會開始學打擊樂。接著我去跟教育部說打擊樂應該立成一個主修，那時爭取兩個主修項目，一個打擊樂、另一個豎琴。那個時候學打擊樂的人有朱宗慶[40]、連雅文[41]、郭光遠和楊淑美他們。

那個時代就是一個草莽的時代，一些想要做的事情也很難做，所以我什麼樂器都必須購買放在家裏，其中有一大堆打擊樂器。所有交響樂團都跟我借各種打擊樂器，朱宗慶創團跟我說沒有樂器，我就通通借他，現在借據都還在我手上。所以什麼叫做「呼風喚雨」？大家都弄錯

出應有的真相。但要怎麼披露，要看每個年代都有不同的氛圍跟社會結構，不能一概而論。

（四）早期曲盟對臺灣「現代音樂」的傳承

我們是那樣子在曲盟渡過十幾年的光陰。簡單說，六○到八○年代，「現代」這塊一直是沒有人好好在學術上教。真正有在教，也是要到潘皇龍他們回來，開始教一些拉亨曼（Helmut Lachenmann）、尹伊桑、魏本、荀貝格等。所以呂文慈他們當學生時，我每個禮拜在家開課帶他們做這些地分析，因為學校不可能教這些。非調性和調性一樣，聲音寫的怪怪的就會變成「e-tonal」。非調性還是有聲部進行（voice leading），不可能不用考慮聲部進行的。梅湘開宗明義地講，什麼是非調性？那也是調性，只是在另一個世界的調性，要把這些搞的來去自如才行，這是他跟學生一直強調的事情。也就是說，在冷酷的世界也要做一些溫暖的事，只有調性的東西才有溫暖嘛！否則不論你怎麼寫，高階層泛音組成的聲音組合會溫暖才怪，除非配器有特別的東西。

這裡面又牽扯到另外一件事，配器法沒有人在教，我印象裡只有我在教，因為現代配器法沒有人會。如果這樣一代傳一代，下一代的人出去外面的世界以後會變得越來越弱。國外也有類似的狀況，厲害的都凋零了，所以二十和二十一世紀交接時，才會引起銜接不上的恐慌。

我常常去國際夏令營教課，發現學生的斷層嚴重，且人文學科（liberal arts）這麼差；我發現的

硬仗。

往年的經驗告訴我，會員到別人的場合都喜歡來找辦公室裡的小姐，一直來串門子。所以那一年我立下一個規定，就是所有人要去辦公室都需要「sign in」，僅限預約，說明事務內容，沒有事的人請不要來打擾，因為我們只有六個人，忙不過來。公布一貼出來，很多人就開始火大，傳言批評就傳得很難聽，如溫隆信一個人獨享辦公室。那一年，很多事情就是這樣辦下來的，到了最後一天的晚宴，我必須要在場致詞跟眾人道謝，連坐下來用餐的時間都沒有。沒有想到，所有的代表們突然站起來拍手叫我的名字：「溫隆信、溫隆信⋯⋯！」這下，真把所有人都得罪光了，好像光芒都在我身上。那時候我也發現自己有錯，就是六親不認、不講人情。

那一年辦完大會的結餘，剩八萬塊，可是大家還是不爽。一次開理監事大會所有人都到，晚上三十七個人圍攻我一個，我就覺得「清心」【臺語，寒心之後再無懸念之意】，這個會，我不用再去參加了！反正我把事情做完了，鞠躬盡瘁了，我原本就沒有太大興趣當「Leader」，不然早就去選理事長了。我的祖父死前，曾把我們所有子孫都叫去床前，告訴我們後代子孫不准從政，所以我都不敢去當什麼長。尤其我們家出了一個立法委員，到最後是灰頭土臉，所以我祖父才會說下這一句重話，並說政治全都是虛的，子孫們絕對不可從政。這給小時候的留下我很深的印象，祖父去世那時我還不滿八歲。

這些拼拼湊湊的歷史，雖然還有很多講不完的事，這些往事倒也不是恩怨。只是覺得，如何在事後剪輯這些過往。我認為一個組織不可能只有美好的歷史。既然要重建音樂史，就應露

那個時候我主要為臺灣曲盟做的事情，就是幫他們拉近跟亞洲各個作曲家之間的關係，很多都是我帶隊的。大家覺得我「呼風喚雨」，但是我根本沒有想要「呼風喚雨」，只是覺得能做就做一點吧，因為我們跟外面的關係都很差。臺灣在那時沒有跟國際接軌，在國際上沒有能見度，這迫使我長期待在國。我後來回國教書也是基於責任感，我發現我們這一代對下一代的接軌工作沒有做得很好，所以回來教了十幾年的書。直到一九八八年去紐約和周文中及大陸作曲家交流，是我最後一次和曲盟一起行動，之就分道揚鑣了。前前後後，我帶曲盟的作曲家出國交流了十幾年。

分手的最主要原因大概和一九八六年第十二屆曲盟大會在臺灣辦有關。那一屆許老師把所有任務都交給我，由我負責辦，可是那一次，我大概把所有的作曲家都得罪光了。

為什麼會得罪？那年盡其所能所募到的款大概只有四百六十萬，錢不夠，卻來了很多人，算是很正式的一年。許老師把任務都交給我，但我沒有工作人員，只有陳慧貞一個萬年秘書。我想了兩個方法，一是去外面徵聘人手，總共找了來自東吳、實踐共六個人，英文能力很好的就用這六位工作人員去辦了國際大會。第二個辦法是，把國聯飯店全部包下來，讓總統套房變成辦公室，二十四小時運作，總統套房有很多個房間，執勤的人都可以輪流休息，機能好才能打仗，那六個人提前三個月住在那邊辦公。住在那裡的原因是，曲盟連辦公室都沒有，用我的辦公室做了十幾年。除了總統套房之外，也包了房間給外國客人住。我就帶那六個人打了一場

151

能做 public relations 公關的和負責聯絡、一位專門管會計、一兩位專門做音樂會的統籌，那年我

（三）辦理一九八六年曲盟在臺北的大會

許老師想要辦國際級的比賽，在一九七一年辦過「中國現代音樂作曲比賽」，那是唯一的一屆，我得到首獎。為了這個比賽許老師去菲律賓找一位許先生捐了一筆錢，他很有心，找了那筆錢。有了這個基礎再去找日本的別宮貞雄、韓國的羅運榮[36]、菲律賓早期第一代的國寶級作曲家布納文圖拉（Antonino Buenaventura）[37]來擔任評審。許老師辦這個作曲比賽和邀請國際人士的經驗，多少影響了他後來想要成立亞洲作曲家聯盟的一個主要動機。

卡西拉葛、馬希達、山托斯都算我們的前輩，最早就是布納文圖拉，是東協很重要的一個作曲家。一九八三年之前，新加坡都沒有出現。再來就是新加坡的小提琴家甘琦勇[38]，因為那時新加坡也沒有什麼作曲家或是音樂院。印尼就只有一位許老師認識的女士，讓她一直擔任印尼代表。不過她沒有拿什麼曲子出來過或主辦過大會，曲盟沒有太大的貢獻。然後韓國這邊大概所有的作曲家跟我都很熟，演奏家也是。因為一九七八年時我曾在漢城大學客座過一年，所以我跟他們的作曲界都很熟。那一年，李誠載和韓國「創樂會」邀請我們臺灣作曲家去韓國交流，開了一場中韓「交歡音樂會」，可以說是為一九七九的漢城曲盟大會做準備。一九七九的漢城大會朴正熙總統出席，在青瓦臺以國宴款待。另外一次曲盟辦大會有被元首級人物招待的，是在一九七五年的菲律賓，總統馬可仕的夫人親自接待。我記得那時候剛好南越淪陷，南越的代表只能在大會期間趕回國。

有了。他們拿回去做什麼，我不知道，反正都是天書，「萌看啦」！加減看、看不懂也看。那時臺灣也有人來問我能不能教他空間記譜法？我說可以，但是那是沒有規則可循的，那是一種「idea of language」。我發現我們若不是已經對很多東西有經驗，如電子音樂、非調性、十二音列、音堆，那買那些譜也是無從分析起。那時臺灣的學術環境就是這樣，學校不可能教啊！學校也不可能找我去教。所以我覺得直到曾興魁、潘皇龍回臺灣前，臺灣的現代音樂就是一片混沌。

光是周文中的老師瓦雷茲（Edgard Varèse）的作品《電離》（Ionisation），我都花了很多時間跟他們解釋打擊樂的色澤、節奏等問題。臺灣過去有過一段對現代音樂很封閉的時代。

所以當曲盟真正進行國際交流時，臺灣很多人才發現為什麼韓國、日本的作曲家跟我們這麼不同。當然我們比起馬來西亞、印尼、新加坡又多知道一些。早期的曲盟根本什麼都不是，不知道在搞什麼現代音樂，完全都不是現代音樂，反正有音樂就做，有活動就先做。甚至，沒搞頭才更要喝酒，取暖也好，至少有歡樂。早期曲盟的可貴之處，就是大家在這樣的過程中互相吸取各種經驗，可惜專業的工作坊沒有做好。說到底，臺灣的學術根底不是這麼好，大部分人都在寫調性音樂，東南亞的作曲家寫的是黃自的那種藝術歌曲，韓國的李誠載也很保守。若牽涉到太多要分析現代音樂的技術，大家都只能扼腕，最後變得閉口不提，因為如果提太多，就被說成太前衛了。就像我常被歸成一個類型「他是前衛（Avant-garde）、他另類」，然後討論就不了了之。

片，可以去東京銀座四丁目的山葉[30]，錢不夠的話他可以先幫忙簽賬。那個承諾壞了，他沒想到會有這麼多人去買了這麼多東西，他在櫃檯一直簽字。後來這些人有沒有倒帳，我就不知道了。

當時有些作曲家去買譜時才第一次見識到歐洲現代音樂樂譜的樣貌：「喔，原來空間記譜法是這樣」，「原來史托克豪森的作品《研究》（Studie）是這樣的東西」，「原來李蓋悌的管弦樂作品如《在遠方》（Lontano）《大氣》（Atmosphere）又是一個這樣的東西」；還有其他如尹伊桑[31]、Maurico Kagel[32]、Luciano Berio 的樂譜。一九六五年後西洋現代音樂在日本是一個商機，連卡爾科西卡的記譜法的書或宣克分析法的書都有，那時的山葉賺翻了。

現代音樂成為商機的另外一個原因是，池辺等眾作曲家在日本開始成氣候了，那一些作曲家少說也二、三十個，都是許老師後面那一輩，但比我早一點，例如諸井三郎[33]之子諸井誠、松平賴則之子松平賴曉[34]，慢慢在日本發展起來了。這些人說多也不多，但是每個作曲家買個幾本合起來也不少。對我們初到日本的人而言，這些現代音樂樂譜或書籍平常根本買不到，也不可能去歐洲全部搜回來，但是去銀座一天就可以

148

圖說：1987 年於日本沖繩舉辦之「現代音樂論壇」代表中華民國進行區域創作活動現狀報告

性的，但東南亞國家很嚴重，澳紐也不例外，沒有先進到那裡。每次發表的時候，那些以調性為主的作曲家送出的作品，又時常不受歡迎，因為實在寫得不好。大家也不去揭穿，就算揭穿也不會有什麼改善。這背後的原因單純是古典音樂的底子太差，不論是要搞調性還是非調性，西洋古典音樂的底子都要好，尤其是要寫出有質感的東西很難。像東京藝術大學畢業的西村朗[29]，雖然一九八六年送過來的曲子是完全調性的，但是他的樂隊作品是寫到讓人掉眼淚。但是曲盟很少這種曲子是調性會讓人流眼淚的。現代的，古典的，也都不會讓人掉眼淚，這就是那時候的寫照。可是也沒辦法，那是當時文化體系的問題，底蘊的問題。每個國家的現狀，搬出來在音樂中表現出來的就是這個樣子。

（二）一九七三年曲盟京都大會對臺灣作曲家的刺激和收穫

曲盟大會第一屆是一九七三年在香港，一九八一年也在香港，香港辦了兩次。因為入野老師的關係，第二屆一九七四年辦在日本京都。辦個大會，搞得入野老師灰頭土臉，原先各財團都答應贊助大會，不料三井銀行答應的幾百萬最後沒有到位。入野老師的包容力相當大，既然已經宣布要辦了，即使知道後援不夠的情況下還繼續辦，且辦得非常好，讓大家看到日本的大氣。這背後的窘境也是我後來聽他夫人說才知道，入野老師打腫臉充胖子的結果，負債了四百多萬日幣。在京都時，入野甚至還告訴來日本參加大會的會員們，如果想買現代音樂的譜或唱

辦不均的情況，是因為事情成不成完全就是跟「那一個人」有關係。簡單地說曲盟的結構就是跟「那一個人」有關係，日本就是跟「那一個人」，如果「那一個人」不在的話事情就很麻煩，比如說入野老師走了之後日本幾乎就沒有再舉辦過了。之後非常困難，因為日本每次參加的人都是生面孔。而且日本是個複雜的地方，那邊沒有任何人會輕易認同你做的事，他們自己的作曲組織就很強了。那在首爾最主要也是因為他們大學教授很挺，所以可以搞好多年才延續下來。

說到現代音協，有一個常年的笑話。說美國也是會員國之一，結果美國從來沒有主辦過，原因是美國他們是誰來參加就代表美國，回去之後根本就沒有組織。也是有這麼扯的事情。

現代音協的情況在我七〇年代加入的那時候，貝里歐（Luciano Berio）和李蓋悌（György Ligeti）他們都還在，跟後來現代音協的狀況又不一樣。一直到芬尼西當會長的時候，他經常告訴我：

「這實在不是人幹的！」那個時候國家很多，基本上現代音協幾乎都是大會秘書長在操作所有的會務。鍋島吉郎在曲盟的時候也快變成這樣子，因為沒有人要做那個工作。鍋島對曲盟貢獻是挺大，憑藉熱情能夠把這些國家攏聚在一起也是很不容易。他從入野那一屆就一直是擔任秘書長，哪一年辭掉我就不清楚了。鍋島會幫忙主要是因為他是辛永秀老師的先生，老婆是音樂家，愛屋及烏，跟能講日文的我和許老師又有很多話可講，加上那時他在做國際貿易，財務上又有能力。我覺得鍋島幫忙曲盟純粹是這些人際情感和熱心，他應該完全不懂現代音樂。

曲盟，這個組織在早期比較麻煩的是難以專業在現代音樂或調性音樂一個方向上。其實曲盟大部分的作曲家成員都是在寫調性音樂的，寫現代音樂的比較少。日本、韓國少一些寫調

情況下作曲家人口也相對少，就會變成，曲盟的會員也會跑去現代音協，反正只要繳會費就可以；以致於在臺灣曲盟的人好像等於於現代音協的人，現在是不是也這樣我就不清楚。現代音協從以前就是作曲家跟演奏家都有，但是作曲家還是居多的，都是作曲家在主導，那些演奏家從我們以前的角度來看就是來增加會費收入的。當初這個情況就會讓這兩個團體不得不變成一個團體，就會有一些有心人會想要去做雄霸幫主，那你去看看歷史就會知道是哪些人想要當雄霸幫主。因為兩者理監事會的名單基本是一樣的，都是選舉沒有錯，但問題是即使是選舉，但它的氛圍就是「如果你沒選就會…」，因此理監事會的名單基本很少換過，很少，除非是過世或是有什麼不當。因此我們一直沿襲這個東西下去，難怪它會變成沿襲制，而沿襲制好不好就不是在我述說的範圍。所以當初兩個團體的確是在交集，當然臺灣的現代音協晚了曲盟大約二十年才成立。

曲盟後來也有點語言的轉向。日本、韓國都是本來不怎麼講英文的國家，臺灣可能好一些，香港英文比其他國家都好。從新加坡、菲律賓等國加入開始，英文的勢力就開始變強了，澳洲、紐西蘭、以色列等國家加入之後，英文變成絕對強勢和主要的主導語言，不能說是「方言」了。尤其是澳洲、紐西蘭也主辦過大會後，官方語言就漸漸的變成英文，這是差不多九〇年代以後的。比如說葛羅斯（Eric Gross）28 是澳洲的代表很多年了，他參加到不好意思，就跑去大學挺他要求讓曲盟在那邊成立。成立之後，形式所逼就變成他們也不得不去主辦，雖然只有主辦過一次，之後有沒有再主辦我就不清楚，紐西蘭也主辦過一次，在威靈頓（Wellington）。各國輪

的禮貌。這件事情許老師很會，我們都還沒有畢業時他就把我們帶去五月花[27]「實習」。我是受許老師影響很多，覺得這件事對所有人幾乎都有效，只要不要做到太過分就行。這樣禮尚往來一回、兩回之後，大家就都彼此熟悉了，也容易進入正題，你需要對方的什麼幫忙都很容易，這次他幫你，下次你幫他，這才叫做交流。尤其各國的作曲家的資源都很有限，辦活動不容易，必須仰賴個人之間的交情和關係來維持和互相支援，自然而然的，曲盟聚會時就免不了吃飯喝酒。我們有時戲稱「ACL」為「亞洲酒精聯盟」，就是「Alcoholic Consumers League」，就是這樣來的。

所以曲盟早期到了九〇年代，我想到第十二屆在臺灣會員大會開完為止，我們這些方式就行之有年了，所以才會見到某些私人或團體的感情和交流，到後來影響很大。

曲盟是一個比較小的組織，如果你到國際現代音樂協會去看的話就會發現完全不是這麼一回事，現代音樂協會有四、五十個國家，沒有一個人有辦法請得起大家，沒辦法像曲盟這樣玩。但即使是這樣國與國之間也是可以互動，我那時就是用個人的關係建立了和東歐各個國家的聯繫，例如立陶宛、愛沙尼亞、甚至冰島。這麼大一個團體你也沒辦法認識每一個人，即使你是會長、理事長也不可能認識所有人。這是兩個不同的團體，我覺得曲盟是一個小而美的團體，是比較容易做這種交流的，但是後來大家覺得「國際現代音樂協會」（International Society for Contemporary Music，ISCM。後簡稱「現代音協」）國際性組織更大想要去加入，那也是無可厚非的事情，因為你必須要走出世界。這兩個團體基本屬性完全是不一樣的。

我們的曲盟跟現代音協之間基本上是沒有關係的。只是我們的國情不一樣，人口少了的

謂的交朋友不只是平常見面打招呼，寒暄之後的私交、情感的傳遞、生活中的交集都很重要，

都需要外語。每次國外論壇到最後都只剩下我跟許老師，其他人都不見了，一方面是觀光的好

時機，也不能怪他們，畢竟有交了錢。也許現在好一些了吧！畢竟年輕人多了，應該不會再像

以前，每到論壇大家都不知道要說什麼。早期都像觀光團，報名大概十幾二十個人，去了之

後第一天的接待會大家都會參加，因為那是宴會，到了第二天大家都不見了，直到最後結尾告

別晚會才又都一一回來，開音樂會也不見得會去聽。每個人的目標不一樣，但是如果到兩千年

還這樣的話，那就是朽木不可雕也。

天下飲食男女，在喝酒的時候特別能真正交流情感。如果可以喝到酒，事情就能談，但如

果只能去說：「How are you？」那也沒辦法坐兩到三個小時跟他搏感情。我跟日本、韓國也是這

麼喝出來的，因為他們也沒有地方帶你去，他們來也都是接待去喝酒。我當時是圓山俱樂部的

會員，編號三三九，全音樂界只有我一個人在那裡，那裡會員資格很難申請。我會在那個俱樂

部，是因為那裡有網球場、游泳池、桌球室、蒙古烤肉、聯誼廳⋯國外所有的客人來我在那邊

請客，很方便也體面，大家也都開心。我這一輩子很常跟人家開玩笑說我是「酒家男」，負責

執壺的，包括北投也都是交際場所，聽起來很不正經，但當時確實有這個必要性。像我們去韓

國時，最高待遇就是去妓生堂²⁶ 吃飯，裡面有很多特種行業的人，像是臺灣的酒家場所。到日

本就會去熱海去找藝妓或去京都的昂貴場所。有一次是我們在日本在溫泉區開會，直接泡在溫

泉池裡開會。這是生活，或者說是人互動的型態，是一種變應的可能性，你需要具備禮尚往來

143

不能有這種行業嗎？」他回去想了一個禮拜之後告訴我，你說的有道理，接著就把我的職業改成「作曲家」。當然這不是什麼光榮不光榮的事，我只是告訴社會「還有這個行業」。如果職業欄上面沒有這種名稱，以「自由業」取代，那這個行業在社會上是連名字都沒有的。我相信這件事之後，中華民國也沒有人特別會去把自己的職業欄改登記成「作曲家」。這不是對不對的問題，我的意思是說那個時候要讓社會尊重這個行業，就必須先讓他們知道這個行業在做些什麼事情。這些是我覺得當初在曲盟推動的很好的幾件事情。

最後是，我們跟香港的林樂培很認真在亞洲作曲家各個國家裡穿梭，我們認為學術很重要，需要交流。為了這件事情，我在工作室開闢了一個空間，讓呂文慈、李子聲、楊金峰、洪崇焜、蕭慶瑜這些分處於不同學校的人，在校外還有一個可以做學術研討的課程，我跟潘皇龍也說過，這些內容可以讓年輕人去接軌。對內是這樣，對外的話，只要有機會我也積極的帶這些年輕人去參加論壇。在這個時間內我們能做到的績效大概就是這些，單一音樂家或作曲家在知識、情感、技術、結構各方面的東西就是這樣。

曲盟發展中期

事情到後來還是沒那麼有成效，例如我一直呼籲我們的作曲家要有相當的外語能力，不要凡事靠翻譯。我還特別請在實踐大學教英文的英文秘書出來開課。呂文慈他們都有上過課，可是前一輩的人就沒有特別的進展。要知道語言沒有學好的話，第一就沒辦法跟別人交朋友，所

第二章・溫隆信

要退票，還要拿票根回去給他們核對，手續辦完後三個月後才退錢；這樣的政府根本無法無天。此外，鋼琴的進口稅是兩百二十％，跟汽車一樣貴！那時我跟許老師說，我們需要動用社會的力量來推動，這個稅法對我們和對整個演藝團體來說都是非常不利的，讓我們沒有發展空間。我們光找客人就來不及了，沒有找到客人就已經先繳二十二％給政府。

我在任內完成了幾件事情，一就是去燒稅捐處，什麼叫「燒稅捐處」？就是我真的拿打火機去燒稅捐處。我用這個方式抗議，燒到處長下來問發生了什麼事情，他們表示沒辦法，這是國家稅制的問題，但至少那次燒完之後，稅捐處對我們客氣許多。我說：「沒有關係，你要找我去槍斃都可以，但是這件事不能這麼做。」二是我去當時的財政部，那時王建煊是部長，找他說我們音樂人沒辦法接受這樣的狀況，希望他能在立法院立法，否則這個行業不可能在中華民國生存。這件事情在很多年後立法了，至少政府聽到這個聲音，我想這也是曲盟做的另一件重要的事情。三是我個人比較調皮的一點，我跑去大安區公所申請把身分證上面登錄的職業欄「大學教師」改成「作曲家」。那時我在輔大教書，但我不認同職業欄是「大學教師」，因為我認為我是作曲家，只是臨時做教師而已。既然我是大安區公民，就跑到大安區公所去申請變更。所長說他們翻遍所有範例，從來沒有一個案子說「作曲家是行業」，我就火大，把所有國內外的節目單、簡報都整理出一箱給他，他看完後發現的確有「作曲家」這個名稱，跟我說：

「溫老師，原來三百六十五行之外還有這一行呀！」

我說：「對呀！理髮的上面也會寫理髮，寶斗里裡面的妓女也會寫特種行業，那我們難道

的入會費就成為會員。成為會員之後就可以來參加每年舉辦的活動，由於當時是內政部在管，因此我們定期都需要開會並繳交會運報告，表示有執行業務，這是人民團體的管理辦法。當時開會有兩種形式：大家來後理監事報告些事情，然後報告財務。結束後，也許幾個人做一些專業報告或學術報告，但大部分的情況是結束後去喝酒。我們不能說這樣的組織都沒做，但是臺灣在曲盟前十年左右大概都是這樣的情況。

早期推動的著作權與稅法

曲盟那段期間推動的幾樣重要東西，第一，是著作權法。因為在曲盟之前我們就開始推動這件事，差不多花了我和許老師二十二年的時間。臺大的賀德芬教授回來之後，我們就跟她合作，曲盟和也邀請她來演講關於推動著作權法與執行等等。我們跟日本的「一般社團法人日本音樂著作權協會」（Japanese Society for Rights of Authors, Composers and Publishers，簡稱：JSRAC）、香港的「香港作曲家及作詞家協會有限公司」（Composers and Authors Society of Hong Kong Limited，簡稱 CASH），都有正規的聯繫，直到我們後來推動成功。曲盟在這件事上面其實扮演很重要的角色，因為我們全部都是跟著作權有關的法人。

第二，在我當秘書長時推動的第一是稅法。以前中華民國的稅法是強盜，開一場音樂會要繳十三點六％的稅金，加上五點五％的教育捐，在還沒有開演前就要繳二十幾％的稅給政府。我當秘書長的期間發現這個嚴重性，我們每次去稅捐處還要自己拿票去蓋章，蓋完沒賣完的票

用鉛筆寫作了，這些也都是在自我鞭策吧！我沒有什麼了不起，到現在都在進行著我覺得這一生很神聖的工作，就是努力作曲。

關於亞洲作曲家聯盟

（一）　聯盟草創時的情況

亞洲作曲家聯盟成立初期的運作方式和實際效能，和當時現實時空環境及社會型態有很大的關係。這個情況要過了十年後才有比較大的轉變，但初期的情形的確影響了後續的發展。

曲盟在草創時成效有限，對外的原因是成員國不多。當時曲盟主要的目的是成員國間辦各種大會來引起互動和話題。但不幸的是，成員國的經濟狀況都不是特別理想，辦一次大會不是這麼容易。因此早期時大家是希望至少兩年要有一個國家自願出來辦大會，每一年都開諮詢委員會議，各國的執行長及秘書長都要去開會。出國開會的旅費也很貴，而且不像現在可以這麼容易拿到補助款，都是靠一些民間機構例如功學社、山葉贊助。一旦各國之間的互動很難推動，實際的成效自然乏善可陳。

國內績效不太好的原因是，早期會員是沒有經過篩檢的，只要想要加入並繳了三或五百元

吸走，能走多遠就走多遠。各位一定不陌生，中國的文字跟西方的文字、阿拉伯的文字最大不同一點，就是中國的文字是從上往下走，而西方的文字是從左往右走。整個哲學理念上有很大不同的結果，因為中國所有的東西都是在求「心」，所以會往自己這裡走，心求到以後，人就會變得很大，所以中國自古文人都很跩，氣很大。但是西洋就不一樣，他們往右走就慢慢遠去，所以這兩種民族對音樂上面是截然不同的，因為他們就是要去走，走遠是冒險的意思，而我們這個民族就是凡事求己，就看自己內心包容力有多大，藝術就能到什麼程度。

我從小學西洋音樂得到最大的一個結論就是：他們永遠都在想辦法冒險，要肯走遠，都用腳去走到。所以我未婚前做過最重要的一件事，就是我想去的地方我都要走過，我要去看到各種人生活的方式、思考的模式。我去過橫渡撒哈拉二十一天，也從瑞士去過阿爾卑斯山，去走巴基斯坦的稜線，這些都是家裡人不會同意去做的事，家裡原本有事也沒辦法正當的去做這些事，一不小心都可能會意外死掉，但是這些我年輕都做過，甚至去過亞馬遜、非洲，還有好多地方……我覺得作為一個音樂家，體魄必須很堅強、精神很旺盛、注意力很充足，才有辦法寫出大氣的東西，那需要很大的能量。我從小到現在都不斷地鍛鍊身體，年輕時可以一天游二十公里，可能也因為爸媽給我的 DNA 不錯，加上自律很高，生活規律，所以我到今天為止都還可以一天工作十幾個小時，且都是站著工作。《臺北交響曲》我是站著從第一個音符寫到最後一個音符，沒有打任何草稿，只有將動機整理成一張表之後就開始配器，這是貝多芬教我的。

現在這些九十分鐘的東西大約兩、三個月就可以寫完了，而且全部用黑筆，我已經快三十年不

《現象二》的構思也和我對東方論「氣」的理解有關。寫過毛筆大楷字，就會知道如果不吐納運步的話，筆是揮不出去的，行筆到哪裡氣就到哪裡，這是橫膈膜的運用。當初作曲之時是根據我對書法的認知定出的觀念叫「氣韻力飛」，氣的開始就是一個意念的開始。當初作曲之時形成一個新的東西？就是所有東西都隨著呼吸走。接觸過樂器的人都了解，包括弦樂也是，不只有管樂和聲樂接觸到橫膈膜的運動，學提琴的人也要知道怎麼使用橫膈膜運動。舉例，長時間要做「Adagio」（慢板）之類的東西，氣從哪裡來？我們的身體有三條大的管子是三、六、九的比例，剛好是三和弦共鳴的條件，最長的、中長的、然後最短的，本身的比例就是這樣。我們之所以能使樂器變得大聲，就是因為身體可以跟樂器產生共鳴，而要產生共鳴的條件就是要懂呼吸法。所以呼吸法對於器樂演奏家是非常重要的，當演奏拉快速的音符時，橫膈膜是上下移動，要拉「Adagio」是橫向移動的，所以這十字型都必須要會。說個玩笑話：娃娃生下來為什麼會哭？先學會吐，然後納。演奏者也是一樣，吸一口一秒鐘的氣可以支撐九秒到十秒的呼氣，所以當做很緊急、嚴密、很快、張力很大的東西時，不吐氣才怪。就像在寫毛筆字也是，「氣以養骨」是自古以來的中醫常論，氣運的好了骨骼就會健康，骨好了經絡就會健康，經絡好了五臟六腑就得以被安撫，因此人就健康了。中國的包括古典文學不得不從小讀啊！所謂「黃帝內經」可能也是要讀的條件之一，我甚至去臺大醫院跟醫生研究過解剖學，因為需要知道人體的脈絡、用力的方法等等，因為我本身是器樂的演奏家，所以我非常注意身體放鬆等，身體要放鬆，就需要有足夠的氣去帶動那些大肌肉，所以「氣」是簡單的一件事：意念隨著呼

魏本很嚴謹的創作作品，所以作品都不夠長，但都是經典、精華。而荀貝格就更大氣了，他一直在警告後人：「他只是參考，不是絕對。」後來我從貝爾格身上得到更多養分，他給我一個啟發就是作品一定要有溫度，尤其身為東方人。所以我才開始加上清平調這類素材，這是一個很簡單的東西，從多利安調式，到伊奧利安調式，到弗利吉安調式，再回到多利安調式。日本國歌，也給我很大的啟發，因為日本國歌是從多利安調式開始的，re—do—re—mi—sol—mi—re，mi—sol—la—la—re—do—re……，這些真的很有奇特的味道。我在《現象二》裡面把這個概念放進去之後，主審裁判莎特（Peter Schat）[25]跳起來說：「我覺得你的東西非常東方中國！」

味，那你是覺得我的聲音 very Chinese ？還是我的時間結構 very Chinese ？」

我說：「Chinese so what ？我本來就是中國人，我是臺灣人。我用中國的素材，你覺得中國

他說：「都有。」

我說：「這樣的話你們就應該明白，史托克豪森當時迷日本的能樂，回去在德國多瑙艾辛根（Donaueschingen）發表了一堆。」

他說：「請問你覺得當時史托克豪森發現了什麼？」

我說：「他找到的東西不如當年德布西在日本繪畫中發現得多還實際。」

後來他說：「對，原來你這個時間結構⋯」

因為《現象二》完全是精準地算秒數，每一個音符都要算秒。每個句子是多少秒都是一定的，打擊樂器要從哪裡出現高潮、新的聲音都是有設計的。

學習中成長，可以當作收「酒干倘賣無」的那個人，我一輩子的學習就是「酒干倘賣無」，應該算是時勢造英雄吧！

我覺得作曲是很個人化的，當時我在歐洲找了七個音樂院，看哪裡有「大蛇」，就是厲害的人物的意思，有「大蟒蛇」的地方，就可以見識到「大蛇是怎麼拉屎的」【臺語，代表可以學到更多東西】。當時我厭倦在維也納跟布魯克納的學生烏爾班納學作曲，因為他一定要我依照他的方式，遵循照布魯克納的方式，寫和聲對位的習題等等。大概也因為我有些叛逆，認為音樂院的東西都太保守，去唸它幹嘛？我去那裡主要是要找屬害的人。後來我遇到武滿徹之後，才知道自己有多幸運，他連音樂院都沒有進去過，但是他的作品仍然可以深具日本的代表性。我問他怎麼學習的，武滿徹曾告訴我一件很簡單的事：「讀遍天下書就可以！」

當初就是在這樣的一個氛圍下繼續前行，當然獲獎也對我有非常大的肯定，得獎之後，高地雅姆斯基金會可說是幾乎照顧我一輩子，他們能為我做的，就是竭盡所能地在做。我覺得對於一個臺灣人來講，一輩子的資產就是從這裡學習來的。這些作品是八○年代以前我的作品中絕對的精華。

我也找到一個方向，就是在荀貝格、魏本、貝爾格三人。我最喜歡貝爾格，他比另外兩人的作品更親近人、有暖度。那時我研究他的作品，尤其是歌劇《伍采克》（Wozzeck）跟《小提琴協奏曲》（Violin Concerto），我發現十二音原來可以這樣處理，這是魏本跟荀貝格不想做的。

琴等等。這些都是為了實驗各種聲音的，後來很多交響樂團都來跟我借樂器，甚至演奏穆索斯基（Modest Mussorgsky）的《荒山之月》（Night on Bald Mountain）也要跟我借鐘琴。我不懂的東西會買來自己實驗，所以我的山寨版是蠻徹底的。我在讀書時就知道作品錄音很重要，所以一定要接觸電子，不然錄音一定沒辦法錄好，我還偷偷跑去臺大和工專修電子學，暗中進行，沒有聲張，所有音樂界的人都不知道這點。因此我沒有時間看電影、交女朋友，因為大部分的時間都拿來實驗，為了要寫作品。所以這些放在一起就成為我身上擁有的某一些資源。

《現象二》跟《作品 1974》我一筆不改地全部寫完後，就直接寄出去了，寄出去時我很篤定會入圍，果真如此！三個禮拜後我便收到通知，說兩個作品都入圍，要去荷蘭參加比賽。為什麼那年會變成《現象二》？是因為《作品 1974》編制過於龐大，超過七十個人，演奏單位不是交響樂團，只是零星複雜的室內樂編制，因此無法演出。但是它被列入紀錄，證明曾經入圍過，辯論的討論也可以。

賽外雜想

一九七二年比賽時，我認識很多荷蘭的現代音樂演奏家，他們都很厲害，我感到我們實在是落後他們太多，認識他們後就常有書信往來，到了一九七五年又再見面又更加熟絡，他們在練習時教我很多，包括管樂新的吹奏方式等等，這是排練的另外一種收穫，在臺灣是得不到這樣的經驗。另一點，我常去日本，因此我在日本的演奏家跟作曲家中吸取養分，在這些零碎的

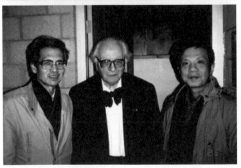

對學長覺得非常不好意思，領獎時他們都問我：「怎麼是你？」我也沒講什麼，就把它當作一個美談吧！

後來的《現象二》跟《作品1974》是在準備比賽的氛圍內寫的。事實上我那個時候比較看好《作品1974》，因為這是一個編制非常大的作品，除了大型室內樂團之外還有五十五個女聲，分成三部，還有一大串的打擊樂器。那個時候打擊樂器是開始抬頭的一個時代，我發現打擊樂器的染色作用非常好，還沒有出國比賽之前，我家裡就有各種打擊樂器，包括四個定音鼓、鐘

圖說（上）：1975 年荷蘭高地阿穆斯國際現代作曲大賽，《現象二》
　　　　　　演出現場
圖說（中）：《現象二》奪得高地阿穆斯國際現代作曲大賽第二名，
　　　　　　於比多汶（Bilthoven）的高地阿穆斯本部前升起中華民國
　　　　　　國旗
圖說（下）：1986 年於荷蘭烏特勒支（Utrecht）「梅湘週」與大師梅湘
　　　　　　合影，左一為日本作家起篠原真

（二）一九七五年第二次比賽

比賽的準備和作品

一九七二年後的三年我開始苦讀，沒有馬上寫作品，但是進行了非常多實驗性的寫作，慢慢找尋方向，接近比賽時我完成了兩部作品，一部是《現象二》、一部是《作品1974》。

《現象二》之前的《現象一》由來是，我覺得巴爾托克寫的雙鋼琴協奏曲跟打擊樂奏鳴曲是非常有名的作品，這兩部作品一直在「費波那契數列」和「黃金分割比例」中打滾。當初許常惠老師有警告過我，不要去模仿巴爾托克，否則會像他一樣走不出來。當初雖然有這個警訊，但是我覺得我可以寫出我自己的巴爾托克，因為我研究過他大量的作品，因此我決定《現象一》使用定音鼓，叫做「定音鼓五重奏」。使用所謂的調式跟五度圈，因為對巴爾托克五度圈中心軸原理已經非常清楚了，從簡單的調性到複雜的調性當中，從乾淨到所謂灰暗顏色這些變化全部在中心軸理論裡面。而且那時他已經寫了非常多弦樂跟打擊樂的作品，也影響了我完成《現象一》這個作品。

一、二號，對於他的作品非常清楚，還演奏過小提琴狂想曲。

那時候我待在省立交響樂團，對我的創作發展很有幫助。那裡不但有薪水可以領，而且有演奏員來幫我試奏作品。練完之後，我就請他們吃飯，拜託這些幫忙的阿公阿嬤來幫我練習這些東西，我的《現象一》是這麼出來的。後來一次，許常惠老師舉辦中國現代音樂第一屆比賽，我就送這部作品，沒想到評審一致通過得到第一獎。第二獎是馬水龍、第三獎是李泰祥，那時

Rundfunk，ORF）樂團擔任指揮，是很好的現代音樂作曲家，那時奧國也只有他一位好的現代音樂作曲家。這兩位老師是很好的對照。我跟烏爾班納學了一年半就學不下去了，於是我離開維也納的學校，只留下學生證做紀念。一九七二年出國的經驗讓我清楚了一件事，就是參加國際比賽再講。最主要就是想找到峨眉山的道人或仙人幫我，拿作品給他們看後得到的回饋，大過於去唸音樂院。

「conservatory」（音樂院）是一個「very conservative」（非常保守）的地方，所以我決定直接去

那次歐洲之旅比較有收穫，是我去了荷蘭中部大城市烏特勒支（Utrecht）很有名的電子音樂中心「聲學研究所」（Institute of Sonology）。我有一個朋友拉科撒奇（Enrique Raxach）[24] 在那裡做研究員，那是我第一次接觸到電子音樂中心。到那裡後發現有一大堆機器跟資料是我從未見過，心想等我賺夠錢後，一定要再回來歐洲大陸。但很可惜，家裡出了一些事故，為家裡背負了四百多萬的債務，暫時無法離開。我因為上一次的比賽沒有入圍而耿耿於懷，所以我又準備了三年，在一九七五年時再次參加比賽。那段期間非常痛苦，一方面要幫家裡還債，另一方面要準備比賽，但是我在歐洲收集回來的這些資料變成我非常大的養分。

131

是去要參加什麼國際比賽？」李泰祥則不予置評，說你想怎麼做是你的事情，完全被看衰，就在這樣的情況下我寄出去了。沒想到不到一個月就收到通知我入圍，讓我到荷蘭去參加決賽。

一九七二年，我去參加決賽，在那裡碰到一大堆跟我同齡的年輕國際作曲家，那個時候跟我最好的就是後來在現代音樂協會擔任很久的會長，英國作曲家芬尼西（Michael Finnissy）[20]。他跟我很要好，是一個非常好的鋼琴家，當年他得到了第二名而我沒有進前三名。那時參賽者都住在高地雅姆斯基金會（Gaudeamus Foundation）[21] 的宿舍裡，大家一起吃飯和討論，久了都變成朋友。我在那次比賽裡得到很多禮物，有人給我錄音帶，那時我們大多用盤式錄音帶，重的要死。；還有一大堆的譜，我還特別買了一只皮箱要來裝。這是我的第一次比賽。

賽後的機遇

一九七二年比完賽後我沒有立即回國，而是用身上剩下的錢去歐洲內陸的國家，我從高地雅姆斯那裡獲得很多介紹信，可以讓我去很多國家。雖然我身上沒有那麼多的錢，但那個時候我考慮要不要留下來留學，考慮過要留在哪一個國家比較好。最後十月份落腳於維也納，並在維也納的音樂院註冊上課。一開始住在張文賢的宿舍裡，後來他幫我安排住進修道院。我在維也納時，指導老師是烏爾班納（Erich Urbanner）[22]，他常常說：「我老師是布魯克納。」我說：「我知道。」他要我所有東西包括和聲都要跟布魯克納的傳統一樣，只要稍微不同就會破口大罵。我另一個老師策哈（Friedrich Cerha）[23]，那時他在奧地利國家廣播電臺（Österreichischer

我想貝多芬可以從第一個音寫到最後一個音，那我也可以。一九七二年參加比賽時寫《十二生肖》，已經用了一半以上的空間記譜法，就是圖形記譜法。我想試試這種方法是不是符合當時六、七〇年代的風潮，我嘗試了一半，雖然當時是比較幼稚的空間記譜法。我還用了一個當時較低俗的民謠做素材，「中山琴」在民國四、五十年民間流行的一種樂器，像烏克麗麗，按鍵不是吉他型，有撥弦，一按鍵，一撥弦就會出現和弦。那時民間很流行，早期臺灣臺北社會風氣不是很好，有一堆從那卡西，北投這些風花雪月場地流傳出來的流行歌。其中有一首歌《我愛我的妹妹》，是從弗利吉安調式開始，mi—la—mi—re—do—re—do—la…，從 mi 到 la，是一個從弗利吉安停在伊奧利安上的音階，那個時候我就發現 A 調式，調式是一個非常好玩的東西。事實上，中國民謠、古代的民謠有非常大量調式旋法的東西，尤其是宋朝，白石道人的時代有大量這種歌譜，帶給我非常多的啟發。

一九七二年寫《十二生肖》時，中廣的大發音室可以錄音或者演奏，所以我在比賽前去跟中廣商量讓我用來錄音，他們同意了。當時我一面寫、一面錄音、一面實驗，那個時候幫我拉小提琴的就是我現在的太太，彈鋼琴的是她的同學或是學妹。那個時候我們較具實驗性質，一面錄音、一面改，《十二生肖》就是這麼創作出來的。當年我把這個作品寄出去，因不能使用真名，以假名寄出樂譜和一個片段的錄音，主辦單位沒有要求全部，因為知道那個時候要找人演奏很困難，此外，還要求寄全英文的樂曲解說。當初寄出時，我是半信半疑，許常惠老師問我：「你確定要寄這個嗎？你真的夠有種。」我的好友許博允跟我說：「你不要傻啦！臺灣人

129

第一次參賽

當我想要準備這個比賽，雖然不知道別人的程度如何，但我從日本的這些雜誌附錄或潘德列茨基作品裡面發現他們會用空間記譜法，所以我相信這應該是相當先進的技術。後來，卡爾科西卡（Erhard Karkoschka）[17] 的《Notation in New Music》一書英譯和日譯本的出版，帶給我非常大的參考價值，在稍早之前我都在分析巴爾托克的音樂，初二時，他四分之三的作品都在我腦袋中了。

巴爾托克最厲害的就是他對調式的運用、「費波那契數列」[18]、「黃金分割比例」[19] 等等一些數學方面的思考，這些勾起了我的興趣。我開始思考巴爾托克是怎麼作曲的，後來我看到一本日本雜誌敘述，巴爾托克從學作曲開始，貝多芬後期的弦樂四重奏都沒有離開過他的書桌。這個資訊給我一個非常大的震撼，從此貝多芬後期的弦樂四重奏也沒離開過我的書桌。那時候我的同學都覺得我是個怪物，因為他們沒有看過的總譜，我都背得熟練，樂團館藏的總譜都被我看遍。而且那個時候的總譜不是這麼好買的，且非常貴！一塊錢美金換六十臺幣的時代，誰都買不起。所以我的想法創意都是拼湊而來，那叫做「酒干倘賣無」，都是破銅爛鐵組成的，是一個山寨版的開始。

當我要寫《現象二》作品的時候，我在牆上貼滿了紙條，是有關我的想法、數學、數據等等。當時我寫《現象二》時立下一個規矩，用黑色簽字筆直接配器。我從第一個音符寫到最後一個音符，中間都不能改，只要改了，就丟掉重新寫。在那種條件下是一種非常痛苦的過程，需要高度的集中力、思潮、手跟不上腦袋，讓我非常痛苦。《現象二》，就是這麼寫的，因為

資料。所以她的朋友常常會從日本幫我訂一些雜誌，尤其是《音樂藝術》[16]。這是一本專業雜誌，它常常會刊登日本作曲家的現代音樂作品，附錄裡面有形形色色的作品，現在唸的出名字的日本作曲家都曾經被刊登在這本雜誌上，每一個月都會出版。

其實還有一個比較遠的契機，是在我初中的時候舅舅曾經給過我一部留聲機，這部留聲機幫我解決非常多的問題，它也給我一個可以大量聽音樂的條件。剛好我舅舅本身是開照相館的，除了照相館之外他還有一間唱片店，所以他常常送我一些已經被磨損的差不多的原版黑膠唱片、除了有貝多芬的音樂外，也還有一些別人聽不懂的奇奇怪怪音樂。初中二年級的時候33又1/3唱片出來，我第一張拿到的唱片是蓋西文（George Gershwin）的《乞丐與蕩婦》（Porgy and Bess）；這種爵士的東西突然進到我的生活裡，讓我就發覺還有這麼奇特的音樂，而且是我從小到大都沒有聽過的類型。跟我爸爸聽的日本流行歌都不一樣。

還有一個原因是因為我從小就喜歡貝多芬跟莫札特的東西，尤其是貝多芬。當我能夠拿到唱片的時候我就開始收集他的作品，包括他後期的弦樂四重奏從 Op. 127 開始到 Op. 135。後來我發現耳朵聾掉的貝多芬居然有一種作法，他的所有的音樂走向都開始變得非常自由，超乎我想像的自由，就是那種「意念到了就到了」完全是意識流。當然在之前他已經具備非常多的基礎，至少寫了九個交響曲、無數的弦樂四重奏，但是這些作品給我一個最大的震撼就是：「這麼自由的在寫音樂！」以上這些經驗和契機就形成我參加國際比賽的拼圖，這些拼圖本身就會帶給我非常大的想像空間。

「中國青年管弦樂團」團長，也是小提琴家，後來成為我的小提琴老師之一。舅舅帶我去找馬老師，最主要是因為帶我去報名他的樂團。當年很幸運進入樂團，被排到第二小提琴的最後一個位置，那時的首席是李泰祥。從初二加入這個樂團後，我就知道這裡是我每天應該來的地方，因為這個樂團接受「美國國務院」所謂的「美援」文化補助，所謂文化補助，就是有波士頓交響樂團、約翰笙博士送來的樂器，還有非常多的樂譜和總譜，這些放在樂團的圖書室，公開給大家看。在那個年代，總譜是無人問津的，對大家來說，那是天書啊！可是對我來講非常好，很多沒有看過的樂譜，甚至有二十世紀包括潘德列茨基等人的作品，透過那些作品，我第一次看到「空間記譜法」（Graphical notation）。對十四歲的我而言，那真的是天書啊！還有像凱吉的機遇音樂、電子音樂，史托克豪森和布列茲的作品等等，那時候我被這些樂譜深深吸引著。

我每天下課後，就帶著琴到樂團待到很晚，常常被師母留下來吃飯，那是非常寶貴的一段時間。這些東西我看不懂，去問老師他們也看不懂，我拿去給成功中學的音樂老師張為民看，他也看不懂，我就只能自己去研究。

第三個契機，是來自於我從十歲開始學日文後所奠定的基礎。我的日文都是百分之百自學的，每天早上五點開始聽兩個小時的NHK廣播，然後才去上學。除了日文我還有自修英文，我覺得學語言自修的經驗對我很有幫助。我覺得學語言對將來讀書有很大的幫助。語言就算看不懂也看，看到懂的地方就作筆記或繼續找資料。那個時候找資料很困難，沒有像今天電腦這麼方便。所以我媽媽看到這個情況，也就覺得我應該有一些從日本過來的參考

126

參加國際比賽的準備到獲獎

（一）一九七二年第一次參賽的自我摸索

參賽的契機

參加國際比賽時應該送什麼作品，我是沒有想法的，尤其在七〇年代初。一九七二年我決定參加荷蘭「高地雅姆斯國際作曲家獎」（Gaudeamus International Composers Award）[15] 的比賽，我完全不知道全世界的作曲比賽是什麼。我回溯以前所累積的經驗，其中有三個契機。首先，從九或十歲便開始接觸來自我爸爸收集的各種音樂樂譜，且初中時，有大量的軟黑膠唱片進口來臺灣，在那之前全部都是硬的黑膠，78 轉。33 又 1/3，從我初二的時候進來。

第二個機緣，是我十四歲時（一九五八年，約初二），舅舅帶我去看馬熙成老師，他是

作了臺灣最暢銷的兒童歌唱有聲作品《說唱童年》，這是臺灣光復以來賣得最好的有聲出版作品，雖然大家都不知道，但是賣了好幾億，光版稅就收了好幾千萬。

我是個低調的人，不愛出風頭。有人說我在那個年代「呼風喚雨」，不是沒原因的，因為我要照顧太多人，那個時代每個從國外回來的，我都有照顧。

（三）調性音樂在社會的實用功能

講到我調性音樂的基礎，有幾個來源。首先，我最早在臺灣的老師都是學調性音樂的，例如藝專時期的陳懋良老師，也是我們第一屆的學長，教我們對位跟和聲；他一直警告我非得把調性學好。還有，我從小聽古典樂，家裡的樂譜、唱片多到無法相信，耳界、眼界都非常廣，五度圈對我來說一點困難都沒有。此外，我必須打工，於是我寫流行歌、編曲、舞曲、電視、廣告音樂、電影配樂等等，皆需要調性的功力。但是那時常常必須隱藏身份，因為寫這些很丟臉，表示不懂現代音樂，會被吐槽，因此我只能在某些地方表達我的這方面的潛力及調性的功夫。

我的認知是，調性都寫不好，怎麼寫非調性（atonal）音樂？一位作曲家需要從調性進到非調性的世界，當時是沒有老師教的，我經歷過痛苦才知道怎麼去轉化，不是這麼簡單的。池辺晋一郎、三枝跟我一樣，調性音樂的功力也都嚇嚇叫。

再來，我寫了非常多兒童歌，發行了的唱片大概一千三百多張、歌曲超過三百八十首，都是調性作曲。這些唱片在臺灣出版，現在看不到，是臺灣唱片業界及潮流的問題。可惜的是，榮星合唱團不會唱我的合唱作品，基本上都在唱呂泉生老師的兒童歌。呂老師跟我很好，但他從來不會說：「溫隆信，把你寫的兒童歌給我唱。」我的兒童歌一直被埋沒、沒有人唱，不過也沒關係，因為都出版了，我認為自己已經照顧了臺灣四百多萬的兒童，這樣就足夠了。我製

124

來我把北野徹介紹到臺灣來教打擊樂）。那一年，我的作品演的非常好，池辺也和我熟了起來，後來每次去日本，他也會介紹朋友給我，包括後來的武滿徹[9]，他去歐洲回來時，也找我去喝酒。透過這些同輩或老師，我還認識了諸井誠[10]、湯淺讓二[11]、松平賴則[12]、芥川也寸志、團伊玖磨等這些日本的大咖。我在一九七三年京都大會發表的《作品1974》似乎也使得香港的林樂培、韓國李誠載[13]後來反對辦比賽，許老師的建議也未獲通過，因為他們的風格都過於保守。

池辺晋一郎，跟我是非常好的朋友，他是池內友次郎[14]的學生。我們在東京藝大有過交集。他跟三枝成彰兩個人在那個時代都跟十二音的入野老師學過。三枝成彰還跟很多人學過，入野老師、松村禎三都教過他。他從年輕的時就不安於室，喜歡做流行音樂。池辺晋一郎比他有才情，但是他前面都走學術路線發展室內樂、交響樂等。但當時那個時代，電影配樂是一定要做的，因為那是高產值、高性價比，也因為大家都沒飯吃，別無選擇。搞電影的就是我跟武滿徹，後來武滿徹把一份工作交給池辺晋一郎。三枝成彰，因為他爸爸是ZHK的重要導播，一直是一位生活優渥的少爺，被他爸爸照顧，但是他很有才情，另闢出一條路。

到現在還和我聯絡的是池辺、三枝等人，我們都是四、五十年的朋友了。我跟日本關係會這麼好是因為十九歲後日文就很好，可以獨立去國外一個個地建立起關係。後來日本也變成我早期的市場，他們的作曲委託費是臺灣的五倍。

後來去日本時，偶爾會去入野老師的課堂聽課，他是第一個在東京藝大教十二音音列音樂的老師，一九六八年就寫了一本十二音音列的書[6]，在亞洲是最早的。一九七一年，入野不知何故來到臺灣，那時許常惠老師想把我介紹給入野，特別跟他說：「我有一個專門搞現代音樂的學生，是個怪咖！」然後才發現原來我早就和入野認識了。不過，我正式和入野老師透過私人課學習十二音作曲技術，讓他開始認真地幫我看作品，是一九七三年曲盟京都大會之後的事情。之前和同時期的臺灣，可以說沒有人真的會用十二音音列技法作曲。

認識三枝成彰後，他會帶我去吉祥寺附近便宜的地方喝酒，也介紹了池辺晉一郎[7]給我認識。一九七三年的曲盟在京都舉辦大會時，身為主辦人入野學生的三枝就負責演出部分的統籌。當年，我的《作品1974》也獲得演出；在日本雇用演出者演出自己作品的費用，來自於當時東吳大學音樂系主任黃奉儀做生意的先生所提供給我的兩萬五千元贊助，可惜當年的演出沒有錄音下來，這部作品要等到一九八六年才有錄音。幫我演出作品的演奏家中有一位臺灣小提琴家謝中平，他介紹日本打擊樂演奏家中有北野徹[8]給我（後

圖說（上）：與三枝成彰（前排左）合影，1987年於東京赤坂飯店
圖說（下）：與池邊晉一郎合影，1987年於東京

因為我跟我爸鬧翻所以經濟要獨立一路是這麼過來。

我的作品《木管五重奏》之前的作品，都是學生時代為了實習音樂會發表而作的，從一九六七年《現象一》開始得獎後，有人對我的作品開始產生興趣，一些音樂家們也會幫我演奏，演出機會也就相對增多了。分水嶺應該是我畢業前到一九六八年為止，是學生時代的作品，一九六八年之後就開始是社會人士了（一九六八年當兵，因為是排長所以比較有時間寫作，一九六九年正式踏入社會）。不管我是否去國外，都已經脫離那個掙扎期了，因此我才可以踏上國際比賽的那條路。我學生時代的作品比較不屬「現代音樂」，主要是沒有時間。

（二）到日本遊學的收穫

一九六三年，我十九歲，趁寒暑假隻身跑到日本。一開始誰都不認識，只能先跑到東京上野附近，看能否認識東京藝大[5] 的學生。有一天，我看到一位留長頭髮拿著樂譜的男學生，就上前攀談，他剛好是個作曲組的學生，也就當時還在唸大學的三枝成彰。我們一起去喝茶，我告訴三枝，想要來交朋友或是看能不能認識藝大的老師，他覺得我很有心，就帶我去他老師入野義朗的家上課，座落在品川區。入野一看到我，就問我來日本做什麼，知道我很有心，人還沒畢業、語言還不夠好，就跟我說：「沒關係，你是一個外國人，日本人也不太會把你當成什麼咖，但是你有任何問題都能來找我。」

121

賦格，二聲部、三聲部的「創意曲」（Invention）。還好那時有一個美國老師史可培[1]，來到藝專教授對位法的課程，待一兩年就走了。再來是蕭而化[2] 老師，蕭老師一直強調對位法非常重要，必須把它弄好。後來蕭滋（Robert Scholz）[3] 來了，他很厲害，作曲跟理論的底子一流。我跟他學過指揮，他教指揮不是手怎麼比劃，而是在發譜下來讓我畫弓法、語法、呼吸及表情記號，並解釋給他聽。那時也是僥倖有這些國外的老師給我們很多的衝擊。

那時在臺灣還有一個更重要的資源是「美援」。「美援」除了麵粉之外，還有文化上的助益，我本身就是一個受益者。當時，美國國務院會派國際級的音樂家來，如茱莉亞弦樂四重奏（Juilliard Quartet）、辛辛那提交響樂團（Cincinnati Symphony Orchestra）的指揮、波士頓交響樂團（Boston Symphony Orchestra），約翰笙博士（Dr. Thor Johnson）也來過。這些資源對我們非常重要，雖然來的時間很短，但是給我們很多新的觀念，影響的不只是在表演上，還有曲子的詮釋等等。指揮家們來時，就會來帶領我們的樂團，他們帶來的觀念、樂譜，無形中影響我很多。可以說，我從十四歲起，就開始受益於這些來到臺灣的美國資源。

我不只是一個表演者，還作曲。我從二年級後申請雙主修，學校沒有正式承認，而是默認。怎麼說是默認呢？因為系主任申學庸[4] 當時說：「你的作曲那邊分數高就算作曲的，演奏分高就算演奏，反正分數都是你的，這就叫雙主修。」這個雙主修的階段分數生不如死，後來還去修了指揮，等於是三重主修，每天只能睡三個小時，每次上鍵盤和聲，都如臨大敵，大家都不是鋼琴主修，卻要彈總譜，每天除了要準備這麼多，還有很多考試，要練琴、寫作業、讀語言、賺錢，

框架內外的音樂學習過程

（一）從臺灣的學院課程

我的學習過程，是比較不一樣的。我從十歲就決定做作曲家，為了達到這個目標，閱讀了很多傳記，發現每一位作曲家的語言、人文都很厲害，當時臺灣沒有太多可以學習的書可以讀，頂多只有一兩本中文書籍，是不可能讓任何人變成作曲家。首先，要從語言方面去努力，不然就沒有工具。所以十歲後開始修英文跟日文，透過收聽短波收音機廣播來自修日文。讓我自己「人就在國外」。學語言是為了讀書，而這個語言的學習救了我。

有人曾問我，許常惠老師他們有沒有教過我？如果他們都沒有教過我，我為什麼會那些？是國外那些大師把我教會的。我當時所閱讀的書，都是從日本來的，因為我媽媽的同學在日本交流協會任職，所以我需要什麼的書，都可以一個禮拜就到。由於日本比我們先進，我大約一九六四年左右便藉日文雜誌（日本當時有兩本雜誌《音樂之友》、《音樂藝術》，每期附有日本現代作曲家的樂譜）接觸到所謂無調性、電子音樂。這樣經歷所造成的落差，使得我在藝專時的和聲老師康謳，覺得我寫的和聲跟他的系統完全不一樣；我告訴他：「老師，我是要學作曲，不是學和聲」。他聽了很生氣。畢業的時候，和聲學，我只拿到六十分，差點被當掉。

我在藝專的時候，已經有作曲組，學習的東西，我也不知道是什麼方向，就是寫變奏曲、

温
隆
信

（René Leibowitz）的《荀貝格與其樂派：音樂語法的現狀》（Schoenberg et son école: l'étape contemporaine du language musical，一九四七）一書，將其攜回後介紹給入野、柴田等人，後由入野以雜誌連載、並翻譯成日語出版。為十二音技法的現代音樂作品。

15. 芥川也寸志（一九二五―一九八九），日本作曲家、文學家芥川龍之介（一八九二―一九二七）三子。幼年期受史特拉汶斯基影響而立志成為作曲家。師事橋本國彥與伊福部昭，曾任早坂文雄電影配樂助理。自一九五〇年代晚期起曾一度探索前衛技法的可能性，一九六七年以降再度回歸早期路線，堅持「屬於大眾的音樂」之信念進行作曲。八〇年代後半，擔任《一一PM》《CNNデイウォッチ）」等的電視主持人、講解員、評論家。

16. 三枝成彰（一九四二―），日本作曲家。一九六〇至七〇年代以前衛作風著稱。爾後逐漸重視聽眾的直覺反應而逐漸恢復調性的使用。曾為動畫「機動戰士鋼彈系列作品」（Z、ZZ、逆襲的夏亞、Z劇場版）提供音樂。一九九一年受莫札特財團委託，將莫札特未完成的作品《小提琴、中提琴、大提琴的A大調交響協奏曲》（一一七五）完成。

17. 池邊晋一郎（一九四三―）。本名池邊晋一郎。日本作曲家、和年長一歲的三枝成彰關係深厚。一九七四年起任教於東京音樂大學。受武滿徹提攜，除藝術音樂以外，也長年活躍於電影配樂、合唱音樂等領域。曾任日本中國文化交流協會的理事長，日本作曲家協議會會長。

18. 戶田邦雄（一九一五―二〇〇三）。本名戶田盛国。日本作曲家、外交官。畢業於東京帝國大學政治系。二戰期間派駐東南亞，戰後被滯留於西貢（今胡志明市）期間接觸《荀貝格與其樂派》一書，後將其攜回日本並介紹給柴田南雄、入野義朗，開啟戰後日本十二音技法系統的受容（參本書入野義朗關註）。

19. Papinian Suchariktkul Somtow（一九五二―），除了是一位作曲家之外，也是英語小說家和電影導演。

20. Jose Maceda（一九一七―二〇〇四），菲律賓作曲家、鋼琴家、民族音樂學者。一九三〇年代赴巴黎師範學院師事 Alfred Cortot，爾後返菲進行鋼琴演奏與教育活動。戰後前往美國二度留學，學習鋼琴演奏、作曲、音樂學。一九五八至一九九五年任教於菲律賓大學音樂系。早期前衛創作受美國實驗主義音樂影響，同時始終以菲律賓與東南亞的傳統文化、民俗音樂作為最主要的創作靈感。菲律賓國家藝術家。

21. Ramon Santos（一九四一―），菲律賓作曲家、民族音樂學者。紐約大學水牛城分校博士。曾任菲律賓大學音樂系主任、民族音樂學中心主任。受馬西達等師輩作曲家影響，山托斯偏好以下南亞為主的各地亞洲傳統音樂構築其音樂美學和創作靈感。菲律賓大學作曲系名譽教授。菲律賓國家藝術家。

22. 吳淑子（오숙자 Oh Sook-ja，一九四一―），韓國作曲家。畢業於慶熙大學後，其中對於韓國音樂教育與日本作曲家影響有獨鍾。現任韓國女性作曲家審議委員長、韓國作曲家協會常任顧問、韓國歌曲學會會長。

23. 白秉東（백병동 Paik Byeong-Dong，一九三六―），韓國作曲家、音樂理論家。首爾大學名譽教授。一九八四年出版的著作《和聲學》迄今已再版十七次，為韓國音樂大學教育不可或缺的教材。現任韓國女性作曲家大學作曲碩士。漢諾威大學作曲碩士。師事尹伊桑。返國後任教於梨花女子大學進修。

24. 「岡田知之打擊樂團」。由日本擊樂家岡田知之（一九三六―）於一九七五年成立，長年為學園音樂大學教授，洗足學園音樂大學教授、同名譽教授。創辦人岡田知之曾任 NHK 交響樂團打擊樂奏者、國立音樂大學教授，長年致力推廣與日本作曲家新作委託為主要活動方針，該團二〇一一年曾來臺參加臺灣國際打擊樂節。

25. Alice Garcia Reyes（一九四二―）。菲律賓舞蹈家。菲律賓國家藝術家。以擅長融合菲律賓傳統舞蹈與現代舞聞名。

26. 邵容：中國旅日琵琶演奏家。北京中央音樂學院畢，曾任上海民族樂團琵琶演奏家。一九九七年札幌太平洋音樂節期間，擔任譚盾《琵琶協奏曲》（一九九七）首演獨奏家。

27. 松村禎三（一九二九―二〇〇七），日本作曲家；於池內友次郎門下學習作曲，同時進入伊福部昭門下接受指導。松村的作品始終與風靡日本樂壇的西歐前衛作風保持距離，同時，他對於亞洲諸國文化、印度教、佛教的偏好，使他得以創造出獨樹一幟的音樂美學。

1. Jacques Chailley（一九一〇一一九九九）。法國音樂學者，作曲家。出生於音樂世家，在多位大師門下習樂，對中世紀音樂深入研究，創作了鋼琴曲、管風琴曲、室內樂曲、管弦樂曲、清唱劇、歌劇、芭蕾舞曲、配樂曲等。音樂學著作多達五十三本，及四百二十九篇相關的重要論述。

2. 藤田梓（一九三四一）。鋼琴家，擁有日本與臺灣國籍。出身大阪。大阪音樂短期大學畢。一九五三年獲日本音樂大賽鋼琴組入選。一九五七年於東京舉行的獨奏會曾獲黛敏郎推薦。一九六一年與鄧昌國結為連理，隨後定居臺灣。曾任教於多所學校。中華蕭邦基金會創辦人。

3. 團伊玖磨（一九二四一二〇〇一）。日本作曲家，曾師事諸井三郎，亦接受山田耕筰（一八八六一一九六五）指導與啟發，因而致力創作如〈夕鶴〉（一九五一）、〈楊貴妃〉等日本歌劇音樂的創作。長期致力於日中文化交流，曾訪中六十餘次。二〇〇一年在中國訪問親善旅行期間因病逝世。童謠〈大象〉（一九五二）作曲者。

4. 創立於一九五四年的臺菜餐廳。

5. 團紀彥（一九五六一）。日本著名建築師，團伊玖磨次子。東京大學工學部建築系學士、碩士。耶魯大學建築系碩士。團紀彥建築設計事務所代表，青山學院大學教授。

6. 鍋島吉郎，日本藝術經紀人，曾參與亞洲作家曲聯盟的建立，其妻為聲樂家辛永秀。一九七〇年前後來到臺灣從事臺日之間的文化和教育交流活動。一九七一年認識許博允，後委託其將臺灣作曲家介紹到日本。由於當時的中華民國護照在許多國家簽證不方便，許博允起成立亞洲作曲家聯盟之想法時，便委託鍋島去跟各國合作。

7. 別宮貞雄（一九二二一二〇一二）。日本作曲家，高中期間曾師事池內友次郎，後考入東京大學物理系。一九四六年畢業。一九五一年起曾留學法國三年，接受梅湘與米堯（Darius Milhaud）指導，儘管別宮親身體驗了一九五〇年代初期法國前衛主義音樂日益壯大的浪潮，但始終對前衛作曲手法保持懷疑態度，導致其作品在前衛主義充斥的戰後日本樂壇裡未能受到重視。

8. 柴田南雄（一九一六一一九九六）。日本作曲家，音樂學者。作曲師事諸井三郎，於《音樂藝術》進行連載，曾任東京藝術大學樂理科教授。一九四八年起，以介紹、評論、分析現代音樂為主軸，於《音樂藝術》集工作，並將成果應用在其作品當中。代表作為《論音樂中的骨幹：日本民謠與「二音音樂」的理論》（一九七八）。

9. 黛敏郎（一九二九一一九九七）。日本作曲家，師事橋本國彦、池內友次郎、伊福部昭。一九五〇年代作品入選國際現代音樂展。曾獲公費留學巴黎，雖見證了西歐前衛主義運動，卻認為無前衛即音樂，提前返日。一九五〇年代從日本社會逐漸獲得知名度，並開始從事電視節目「無題音樂會」主持人。一九七〇年友人三島由紀夫切腹事件以降，黛敏郎右傾的政治發言逐漸增加，甚至直接投身政治活動，以右派民族主義的立場為人所知。

10. Lucrecia Roces Kasilag（一九一八一二〇〇八）。菲律賓作曲家，畢業於菲律賓女子大學、紐約伊士曼音樂學院。返國後任教於菲律賓女子大學，曾任該校音樂學院院長長達二十五年。在馬可仕獨裁政權期間擔任多項政府音樂文化組織要職，包含菲律賓作曲家聯盟主席、亞洲作曲家聯盟名譽會員。

11. 林樂培（一九二六一二〇二三）。香港作曲家。被譽為「香港新音樂之父」，創辦香港作曲家及作詞家協會，曾任香港中樂團名譽顧問及客席指揮。一九八六至九四年受聘於香港大學為駐校作曲家兼講師。菲律賓國家音樂協會主席。曾擔任亞洲作曲家聯盟主席。一九八三至八九年間受澳門文化司邀請任音樂總監，創立小交響樂團。

12. 曾葉發（一九五二一）。香港作曲家、指揮家、鋼琴家、教育家。一九八九年至一九九四年間任香港中文大學音樂系高級講師。香港管弦樂團、香港中樂團等擔任客席指揮。曾任香港小交響樂團創團音樂總監、香港電臺第四臺英文臺臺長，期間曾到英國 Classic FM 擔任編導。

13. 武滿徹（一九三〇一一九九六）。二十世紀最具國際知名度的日本作曲家。生於東京，戰後中學中輟後，立志成為作曲家，逐漸確立其在日本樂壇新銳作曲家的地位，也跨足舞臺音樂、電影配樂、廣播與電視音樂等。皆以自學習得作曲所需的知識與技法。

14. 入野義朗（一九二一一一九八〇）。日本作曲家，本名入野義郎，一九五八年改為「朗」字。出生於海參崴，畢業自東京帝國大學（今東京大學）經濟系、作曲師事諸井三郎。太平洋戰爭期間於海軍擔任上尉，戰後曾短暫復員至銀行任職，半年後辭職立志以音樂為生。戶田邦雄在戰被滯留於西貢（今胡志明市）三年，其間接觸萊波希兹三郎。

圖說（上）：印度西塔琴大師拉維香卡 1979 年 12 月應新象之邀訪華演出。
圖說（下）：大提琴、指揮大師羅斯托波維奇與許常惠、許博允合影。

地的基本條件，另一也因為有些國際藝術家會因為表演場次數量，決定是否接受邀演。就這樣，一次前所未有的大規模藝術展演活動在全臺展開。巡演的各城鎮帶動藝術初體驗的熱情，傾力敲開水泥地，卅輛撒下藝術的種籽。想望的藝術之都，就要從此萌發。

那一年的藝術節，觸發了一些人、一些事、一些氛圍及一些熱情。卻也讓「新象」虧損六百多萬，為此我賣掉祖母給我僅有的一棟房子。沒有銀行願意貸款給文化工作者，大部份款項來自請親友依循環利息借貸，天天跑三點半，少則幾十萬，有時超過幾百萬。但這並沒有讓我有一絲卻步，總覺得自己動力飽滿，一路向前奔馳。

讓我覺得滿意的是，新象創下許多我國文化史上的第一次。

114

圖說：1983 年新象首度邀請法國默劇大師馬歇馬叟來臺演出，造成轟動。

宣布與我國斷交，導致計畫全盤中斷。在兩岸對立的年代裡，美國提供的各種資源和協助，一直是臺灣所倚賴的穩定力量。斷交後，臺灣社會瀰漫著一股悲憤與躁動，及對外交局勢的憂慮不安。原本準備加入「新象」，並協助籌措資金的友人們因此而紛紛退出。面對這意料之外的變動，籌辦新象的初衷與外在壓力的權衡下，我仍決心繼續完成計畫。

一九七八年，在父親的支持和資金挹注之下，新象活動推展中心終於成立了。創始頭兩年，我們只安排個別節目的演出。第三年開始舉辦第一屆「新象國際藝術節」，從時間、年代、文化族群全面性角度切入，從藝術形式內容、世界地理區域以及文化歷史來規劃。於是，一九八〇年第一屆「新象國際藝術節」，二月八日第一場，在國父紀念館展開歷史性「中國傳統之夜」演出。邀請臺灣最具代表性的六大傳統藝術：北管曲牌音樂臺北靈安社、閩南民謠陳達、客家民謠賴碧霞與羅石金、山東魯聲「魯聲國樂社劉鳳岱」、南管音樂臺南南聲社、蘭嶼精神舞「蘭嶼雅美勇士」。演畢，全場觀眾欲罷不能地為臺灣本土文化藝術家們，激情起立鼓掌。

皆因臺灣歷史上沒有如此的生活經驗，當時有人認為短時間密集安排近四十檔的節目，對觀眾多到太難消化。我的想法是，各類別節目會有不同屬性的觀眾。以這樣的角度來分眾，節目雖密集卻不算多。藝術節的整體行銷推廣有集中火力的效益，觀眾不容易錯過演出。分眾的觀眾群，也開始嘗試跨界觀看其他不同或相關項目演出，從而發掘另一個視野。

除了臺北舉辦演出外，新象也跨步邁向其他城市。一是各縣市文化中心成立，具備表演場

113

大提琴大師羅斯托波維奇（Mstislav Rostropovich）和美國國家交響樂團來臺演出，及美國公共電視網（Public Broadcasting Service，PBS）衛星即時轉播之事，一九九五年萊比錫布商大廈管弦樂團（Gewandhausorchester Leipzig）及指揮大師寇特・馬蘇（Kurt Masur）首次來臺演出。演奏會全程在中正紀念堂廣場以巨大螢幕播放，獲得潤泰集團尹衍樑總裁的全額贊助。是繼高先生和我共同策劃達成。

新象啟動，每天要為隔天找錢，成為我的日常生活。籌備新象的那個年代，沒有文建會、兩廳院、國家文藝基金會等政府文化機構。對藝術活動，政府管制多、又無扶持推動。我有幸得到諸多好友的支持，包括企業家蔡辰男與蔡辰威先生、名作家殷張蘭熙女士、黎昌意先生、外交部部長蔣彥士與次長錢復、教育部次長李模先生、國際文教處處長謝李鍾桂、社教司司長謝又華、邱復生先生等。新象成立時，榮譽董事長及創辦人是我的父親許伯埏，董事長樊曼儂，歷任董事有：申學庸、鮑幼玉、劉塞雲、樂茞軍、吳靜吉、鄭淑敏、劉炳森、劉緒倫、陳哲宏、辛意雲、張裕泰、許玉暄、許維城。

我的原始構想是以策劃、製作和推廣因人文及自然而產生的各類藝術活動為主要業務項目。也因為四十年前的社會環境，藝術表演較其他人文活動，爭議性、限制和阻力相對較少。新象在初期也籌辦體育活動，曾計畫邀請匈牙利乒乓球奧運冠軍隊、瑞典女子體操、美國職籃冠軍隊及美國職棒大聯盟來臺舉辦表演賽。當時也獲得美國駐臺大使安克志（Leonard S. Unger）大力支持，美國新聞處處長克拉克（Robert Clark）協助促成此事。可惜正當著手籌劃時，美國

（三）新象敲開水泥地播種

　　新象創辦時，我期許建置一個有功能、效率化的藝術行政機制。對藝術的飢渴和分享是最原始的動力。我希望給臺灣創造一些「有意思」的活動，意為將遠古遠古，到未來未來具前瞻性的文化展演，帶進臺灣人的生活之中。詩人楚戈和我構思如何為這個機制命名，兩人苦思至深夜。後來各自想一個字，他提「新」，意謂日益求新，我想「象」，代表藝術各面向，及人的心象與自然的寰宇景象，二字結合為「新象」（New Aspect）。兩人覺得意念甚好，就此拍板定案。

　　當時前輩張繼高先生曾在《聯合副刊》撰文，認為藝術欣賞應是學而知之的行為，文化藝術的推廣應循序漸進。質疑我的作法是事倍功半，認為這是一種冒進的舉動。文中指出：「『新象』精緻的表演藝術就像在水泥地上撒種，發芽都不可能，更遑說開花結果。」當時甫獲得國家文藝獎的作家林清玄和我觀念相合，就義務地擔任起《新象藝訊》的主編。我要對繼高先生的說法提出我的想法，由林清玄執筆，以《敲開水泥地播種》為題，陳述：「再硬的水泥地底下也是一片土壤，只要敲開水泥地，一樣可以撒種，收成指日可待。」繼高先生是臺灣五○至八○年代古典音樂的標竿，他的學養豐富，總有精闢見血的真知灼見。我和繼高先生本是舊分歧之見，在報紙上展開激烈辯論，在當時的文化圈掀起一陣熱烈討論。但是彼時的識，彼此心儀而成為忘年之交。繼高先生數次參與我們的工作，如與我同往菲律賓協商俄國

111

檔。演出城市遍及臺北、桃園、新竹、臺中、嘉義、臺南、高雄、屏東、臺東、宜蘭。規模在當時絕無僅有，即便時至今日也未見超越的記錄。至今近四十年，「新象」舉辦上萬場的活動，積極促成臺灣與國際的藝術文化交流。總計與全球一百多國來往，參與的藝術家超過兩萬多人，觀眾逾千萬人次。不只在臺灣八十八個城市鄉鎮一百五十多個場地展演，也在亞洲的菲律賓、日本、香港、澳門、韓國、泰國、馬來西亞、印尼、新加坡、中國大陸，美洲的美國，歐洲的英國、法國、比利時、馬其頓、希臘、土耳其、西班牙、義大利等地推展臺灣藝術家的作品展覽與演出。

一九八○年前，舉凡亞洲國家欲邀請歐美一流的藝術家或團體，總要透過日本。原因是日本表演藝術市場在一次世界大戰後已臻成熟，可提供足夠的演出場次和資金，及國際級的演出場所。新象成立後，積極與亞洲各國結盟，並與菲律賓文化中心聯合發起並促成「亞洲文化推展聯盟」（Federation for Asian Cultural Promotion，FACP）的成立，目的在於活絡亞洲各國文化藝術交流及建立表演藝術市場網絡。一九八一年十月英國皇家愛樂首次由新象安排亞洲巡演，演出地點包括臺北、馬尼拉及香港。新象不但讓臺灣與國際藝術接軌，也引介國內藝術家站上國際舞臺，讓東方與西方藝術家交流。

新象成立前的年代，臺灣最多的演出活動是京劇（當時稱平劇、國劇），一年可多達四百多場。主辦單位是國防部、聯勤總司令部及陸、海、空三軍，地點多在國軍文藝活動中心。其他是歌仔戲、藝霞歌舞團等。其它辦理音樂活動的單位有張繼高先生主持的遠東音樂社、中華民國音樂協會、臺北市立交響樂團、臺灣省立交響樂團。演出場地多是在中山堂、中油公司禮堂、延平南路實踐堂、信義路國際學舍、南海路國立臺灣藝術館。新象成立後，半數以上的演出活動都在國父紀念館，成為臺灣第一個密集大量舉辦和推廣各類表演藝術活動的民間單位。

李登輝先生任臺北市長期間，市府開始舉辦臺北市藝術季，之後才擴大為各類表演藝術的藝術季，實際承辦的單位是臺北市立交響樂團，每年舉辦音樂季。

新象成立前，臺灣表演藝術環境和市場尚在萌芽階段，那時人們常常自嘲臺灣是一片藝術文化沙漠。我從日本、菲律賓、歐洲、美國和其他社會主義國家，體驗「藝術就在生活」的文化底蘊，看見人們欣賞一場好演出後所流露的喜悅，讓我心生羨慕。香港那時已有年度國際藝術節：一九七五年香港藝術節及香港亞洲藝術節。他們籌劃初期，香港文化署長陳達文曾邀請我前往講課，並給予一些專業意見。相較於彼時的香港，臺灣顯得貧乏，但我相信臺灣有潛力和意願接受、欣賞並享受藝術。源於對藝術熱愛和分享的渴望，才有了新象的創立和經營。

在狹隘的環境下，大量引進國際表演節目以及推廣國內藝術家和團體，需要勇氣與不顧一切的衝動。「新象」成立第二年，舉辦二十三檔五十三場國外表演藝術節目和一檔攝影展。第三年舉辦第一屆國際藝術節，共三十八檔一百六十九場演出，外加繪畫、攝影和雕刻展覽三

of the Air）到臺灣演奏，當時尚未有民間機構可承辦此大事，因此遠東旅行社董事長江良規決議開辦一家藝術經紀機構，於是遠東音樂社就此成立了，成為臺灣首家音樂行政單位。

一九六〇年，為了安排波士頓交響樂團（Boston Symphony Orchestra）來臺演出時，張繼高先生二人連袂去找時任經濟部長的前總統嚴家淦，商談中山堂的借用，由於彼時中山堂為國民大會所使用，需要休會，才可舉辦音樂會。幾經協調後，國民大會同意休會三天，出借中山堂作為演奏場地。此舉成為臺灣藝術界的一件大事，許多人連夜帶著棉被打地鋪排隊買珍貴的票券。波士頓交響樂團來臺，被安排分別住進北投三個溫泉旅館，音樂家們白天排練，空檔時就泡泉，稱此行是最舒服的巡迴演出。

一九七三年，張繼高創辦《音樂與音響》雜誌，介紹國際樂壇與音樂家的動態、唱片評介及欣賞、音響系統等，成為臺灣愛樂者與音響迷必閱讀的雜誌。張繼高先生為臺灣藝術界做出諸多開疆闢土之舉，也是促成新象成立的遠因之一。我與繼高先生不僅成為往年之友，之後還合作邀請了德國萊比錫交響樂團、美國國家交響樂團及大提琴大師羅斯托波維奇來臺演出。

（二）新象

托爾斯泰的《藝術論》中：「藝術是不快樂或遣悶，藝術是偉大的事業。」然而我認為，藝術是可快樂、可遣悶，藝術是偉大的生活。

梵唄元素的運用，是鑒於結終的結局過於殘忍，以其為昇華之樂達到激情後的平靜。

新象的成立

（一）前言

臺灣六〇年代的古典音樂相關的節目，僅止以廣播為主。其中美軍電臺、振聲廣播電臺、中廣電臺都製作古演音樂節目，也吸引大批聽眾。臺灣的表演藝術環境，受制在經濟尚未起飛的狀況下，張繼高先生，以筆名「吳心柳」為《中央日報》撰寫《樂府春秋》專欄，以及《聯合報》撰寫〈樂林廣記〉專欄，介紹西方古典音樂，也主持中廣「空中音樂廳」節目，成為最知名極具權威性的古典音樂節目。一九五五年，美國空中交響樂團（Symphony

圖說：《樓蘭女》劇照

革、土、木》，為樂器的總結構體，蒙古呼麥家兼馬頭琴家：寶音朝克圖、敖登格日勒的長調、以及許維城的爵士唱法、豐信福的原住民音樂元素等民族音樂都加進來。這個錄音版本的呼麥是一首長經文的吟唱，歌手，則是我特別從內蒙古請來的，交情源於我在蒙古采風。然而，呼麥的部分，當在每一個國家演出時，都請當地的原住民來吟唱，並給予演奏家們許多彈性空間即興的唱。

《境》，可分為情境、意境、心境、環境，源自每個地方的環境皆有獨特之處，因此這部分的記譜相當自由，因應融合在地環境的演出情境，也就是這首曲子有趣之處，意境，則是我在創作始源的主要訴求，譜上高高低低的引導線，讓精神層面以文字描述。這首曲子的最大特點是有其自由優化之處，因此取名為「境」，可達至一個境界。如同凱吉的作品《4分33秒》，收錄了音樂會現場觀眾的反應與環境，而我的作品則採多了一些具有指向性的意涵，終至達到「心平氣和」。一九七九年在臺北國父紀念館演出，二〇〇八年在香港大會堂演出，二〇〇五年在臺北國家音樂廳，二〇〇六年在上海東方藝術中心。

《點・線・面・體》作品，是弦樂四重奏、擊樂四重奏，馬林巴五重奏的組合，可謂為「十三重奏」，這可能在音樂史上少見的器樂結構組合。這首作品從二〇一五年開始構思，二〇一七年三月左右完成第一個合奏版本，然而我心裡醞釀著第二、第三合奏版。這個曲子在二〇一七年朱宗慶打擊樂團主辦的「島・樂」音樂會首演。二〇二一年於國父紀念館再演出的《樓蘭女》，綜合了我多年來的創作理念，包括電子音樂的作曲法，展現出另外一個新的創作意境，

（Karlheinz Stockhausen）、布列茲（Pierre Boulez）、潘德列茨基（Krzysztof Penderecki）、奧涅格（Arthur Honegger），這些人的創作內涵始於他們歐洲近代音樂的二十世紀後半段的作曲風格現象，論及法國六人組後歐洲的一些現象。日本也曾邀請我論述電子音樂與創意運用，別宮貞雄因此對我特別客氣說：「你來談論，我們日本目前（一九七〇年代）此方面尚無更為專業方面的講座。」入野義朗也幾次與我論及電子音樂的未來趨勢，他們兩位把我看成小老弟，之後也都成了忘年之交。

很可惜《生・死》這首曲子至今尚未在現場演奏過－當時只在錄音室演奏，並完成錄音，蘭德太喜歡這首曲子了，不禁說：「此曲 never before, difficult after.」如此的效果也是我們都沒有預料的。一九七四年當時參與錄音的成員，多是胡琴家李振東教授的學生們，他的學生們非常樂於嘗試演奏現代音樂。之後林懷民以這件作品為主體，結合我其他的作品《代面》、《遊園驚夢》、《琵琶隨筆》創作出作品《夢土》。

以教授理論、技巧分析其精神，作為開講之研討歐洲的一代宗師梅湘劃分出時代的

（七）《境》、《點・線・面・體》與《樓蘭女》

《境》一九七七年在東京「NHK Studio」完成的作品，配器有一百〇六種樂器，每一個演唱者以柔軟性的發聲，表達完全不同的意境，也都演奏打擊樂器。此曲以《金、石、絲、竹、匏、

105

吉、林懷民都曾經參與過這個系列戲劇和舞蹈講座活動；那個年代，美軍電臺是我們接收世界新世代資料的來源，亞洲，也只有日本的資訊比我們早。美新處裡面有兩位專職文化的專門委員，周先生與陳先生，跟我們合作頻繁。我推薦蘭德與我一起推出美國三大現代音樂作曲導師帕奇、哈里森跟凱吉代表作品的講座，介紹三位美國近現代音樂史上最重要作曲家，但是我們也介紹了跨越到十九世紀的艾伍士（Charles Ives）。

《生‧死》，是我閱讀奚淞的作品〈哪吒〉後，其中一句：「削肉還母，削骨還父。」深刻地觸動我心，令我對人生命輪迴產生許多的想法，而舉筆寫出這件作品。這件作品的概念，其主軸的量能，從極小到極大。基本結構是「生、死、生、死、生」，亦然「死、生、死、生、死」，是輪迴的一體兩面，此曲有許多的呼吸聲，心跳聲，水聲，風聲，中國的八音也都加入，末段融合佛教的梵唄概念，聲源是我跟蘭德，再以賦格加入梵頌雙重運行，而後合唱再層次複頌滲入。是我第一次運用電子代替音樂的作品，是來自蘭德的影響。我們研討後，將我採集許多不同的具象聲源，採用蘭德的回聲波器，加上錄音室的隔離器、過濾器，然而蘭德研發的器材（複合性）力量、幅度較大，因此《生‧死》的音源擴張與縮放對比效果就更為顯著，具有厚實音效，也得以寬廣自如的交互融匯。

創作《生‧死》時，我也採用繪圖、符號及音符融入樂譜，我收集了很多歐洲一九六○、一九七○年代現代作曲家們的唱片，除了作為研究資料，也運用於學校講課。我曾於臺灣大學、師範大學演講過知名當代作曲家如：塞納奇斯（Iannis Xenakis）、史托克豪森

（六）《生・死》與麥可・蘭德的情誼

一九七三年春天，我和妻孩搬到北投長春路一街七號的半山坡上，認識住在山坡下的美國作曲家、擊奏音樂家蘭德（Michael Ranta）。四、五年間我們時爾聚會研討音樂，多是針對民族音樂、現代音樂、電子音樂，從樂派技術、理論分析、型態內涵至音樂思想，無所不談。

一九七四年夏天，我譜成作品《生・死》後立即至重慶南路「麗風錄音室」錄音。擊奏樂器由蘭德、朱宗慶、陳楊、連雅文師生四人和我擔任，電子合成器操作由蘭德為主，我為輔。人聲，則由我為主和蘭德為輔，雙主聲。「結尾」（Coda）更以合唱團輔以我自創節節昇華的梵唄。

蘭德年輕時先去德國深造與教學，再轉來臺灣，去日本。他來臺灣初時如同流浪漢，原計規劃遊覽順便採風，直至聽了我的音樂《中國戲曲冥想》，與我相識，並參與臺灣的音樂界活動。起先我打電話給文化大學音樂系主任吳季札，建議他聘用蘭德開授打擊樂器課程，不巧吳季札系主任一職，即將卸任，交由德國歸國的唐鎮教授，於是他們兩位，再加上申請庸老師，共同寫了公文向教育部提案成立一個打擊樂組。教育部研討後函覆，音樂系至少要維持三個主修打擊樂的學生，才可以成立教學小組班。當時的三位就是朱宗慶、連雅文跟陳楊，這三個人來自不同的學校，卻必須要有各校的系主任同意才行，終於開啟一個特殊的跨校課程。雖然有了學生，學校卻沒有樂器，於是變通借用蘭德所收藏的眾多樂器為主，上課時，我也常去協助。

一九七〇年代，美國大使館新聞處和我合作製作一系列有關現代藝術的講座展演，吳靜

103

我賺了不外快。爾後，一九七六年應邀到韓國漢城（首爾）演出時，他們專程借用國家博物館收藏古代韓國國寶樂器演出。

《寒食》，對晚輩作曲家多有所啟示，譚盾說起一九八〇、九〇年代，林樂培曾給他一些我早期作品的錄音帶之中，《寒食》特別感觸深刻。至今，我心中十分懷念張清郎厚實的聲音，他嘗試了從胸部、後腦、前腦發出聲源。此曲在上海、韓國演出的時候，也都由張清郎擔綱。後來因為癌症去世，二〇二三年會用張清郎的錄音，並邀請吳興國編舞，獨自「舞戲」。為了寫作《寒食》，閉門期間我喝了超過一百二〇多杯咖啡，抽了無數包煙，直到體力難以負荷，終至被家人送到醫院，爾後我戒菸。因此《寒食》最後一段的「Coda」（結尾）是由樊曼儂完成的，這首作品則是我與曼儂合寫的作品，也算是我夫婦倆留下這樣的一個特殊的紀念。

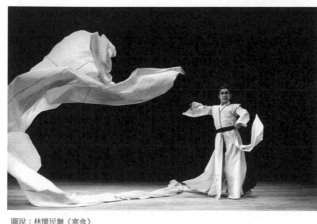

圖說：林懷民舞《寒食》

詩作《寒食》為商禽（亦名羅硯）所著，主要傳達古人高深凝人的氣節，取材自遠古人物介之推的氣節，原先，數年內曾思及古代傳說、盤古開天、堯舜禹、夏商周、乃至引吟春秋、戰國時的題材。開頭詞中的「話說戰國」，後考證應是「話說春秋」（因為介之推是春秋人）。全曲以音色粗獷的男聲呈現，音域寬達三個半八度的音階，樂器運用是代表情景及人物的心理因素。

自始我邀請聲樂家張清郎張教授吟唱，不時討論與練習，比較起亞洲民族聲樂、說唱藝術與西洋聲樂如發聲部位、實音運行、滑音掌運，呼吸及氣韻，對聲樂家實是一大挑戰。張清郎一個人以不同的音色，分別扮演三個角色：「說書人」、「介之推」與「晉王」。出身美聲唱腔的張清郎，努力投入研究東方傳統戲劇及說唱藝術之唱法，完整的完成全曲的吟唱。

我的《寒食》有兩種版本，一開始是鋼琴版與人聲，由張清郎和鋼琴家王瑞玲在臺北實踐堂首演，林懷民當場聽了很感興趣，表示欲以之編舞，但我表示待譜寫為器樂編制，再交由他編舞。為呈現古老東方的韻味和意境，及營造鏗鏘的強烈對比，我捨弦樂器，採厚重的銅管和木管編制，加入古代打擊樂器如磬、皋鼓、建鼓…等；銅管樂器有小喇叭、法國號、低音管、伸縮喇叭。木管則有長笛、豎笛、雙簧管、巴松管和鋼琴等。中西樂器的融合，表達則更多元豐富，銅管的音色與氣勢，我比擬為如同繪畫般的背景，以厚重為主軸，融入了戲劇效果，混合了繪畫、戲劇和音樂三大元素。

器樂編製版演出後，電視、廣告公司聽了都很喜歡，我截取了前序樂一段打擊音響，也讓

也參與討論，現代藝術的討論逐漸深入到社會與學術圈，在報章、雜誌、廣播持續浮現，以美術為主的《雄獅美術》也有多篇文章。這現況不只是從形式、技術上談論與分析，而是從一九七〇年前後整個時代的藝術思想轉變為切入。六〇年代到八〇年代，這三十年當中是臺灣跨越了自日本、德國、法國、義大利、俄羅斯及美國等文化背景的影響，音樂概念乃至轉變，論及泛藝術上突破性的表現。電影，也開始論及歐洲、日本、影風如費里尼、黑澤明、帕索里尼等新寫實主義的影響、而融入東西方文化元素交融的衝擊也漸為趨勢……。

（五）《寒食》、懷念張清郎

《寒食》這首作品創作於一九七三至七四年之間，實際創作本曲的意念、構想在腦海已有十年之久，最初可回溯我十九歲時（一九六三年）無意間聆聽了日本 NHK 廣播電臺專程赴蒙古國采風錄音的《成吉思汗頌》，這是蒙古人讚頌成吉思汗的詩歌鳴樂，氣韻蒼穹！曲中除了融合「呼麥」、「長調」與「馬頭琴」樂隊外，不時穿梭著抑揚頓挫的吟唱，從此在我的腦海中迴盪不已。

年少時，我涉足了民間「說書」，家族中高堂祖父倡始唐宋古代雅樂絲竹管磬和鳴、崑劇，正音（京戲）以及後赴日本接觸「能劇」、「歌舞伎」，並參研東北亞、南亞和中國各地的「說唱藝術」，種種經驗，終於在一九七四年凝聚而成，譜化《寒食》一曲。

臺中擔任樂團演奏總管及長笛首席，我們確實也慎重考慮過搬至臺中，然家父堅決反對下，只好作罷。此時恰好俞大綱教授也接任文化學院戲劇系系主任，他主動招集了史惟亮、吳靜吉、

林懷民和我組了一個藝術研究會，這個研究會在仁愛路中國廣播公司會議室舉行，週週都討論。俞大綱除了為我們講述一些中國古典文學與戲劇，並邀集多位戲劇的行家，示範演奏並分

析精湛的藝技，大家受益匪淺，成為美好的一段往事，當然也再度討論了合作展演之事。史惟亮老師毅然協助林懷民先生創辦雲門舞集，樊曼儂受聘擔任雲門舞集音樂總監，而我也協助教

導舞者團員密集習作音樂課程的訓練。

雲門舞集於一九七三年成立時的首演，臺北場是在臺北中山堂演出，林懷民採納樊曼儂建議，由他結合我的五重奏作品《中國戲曲冥想》編作舞蹈水滸傳中的《烏龍院》一段，同時也

採用許常惠老師作品《盲》（長笛演奏：樊曼儂）、周文中《山水》、李泰祥《運行篇》和

隆信《眠》，如此陣容，一鳴眾響。同年創團公演除了在臺北中山堂外，也在臺中中興堂、新

竹清華大學，總計發表九齣舞作《夏夜》、《秋思》、《烏龍院》、《夢蝶》、《閒情》、《盲》、

《風景》（一九七一）、《眠》、《運行》等，林懷民第一次發表作品就採用了周文中、許常惠、

隆信、李泰祥、沈錦堂、賴德和、史惟亮跟我的曲子，而後林懷民接著又公演《小鼓手》、《薪

傳》的作品，雲門舞集跟現代音樂開始了極為深切淵源的一段合作歷史，對臺灣現代音樂有階

段性的貢獻。

一九七一年「混和媒體藝術展」的反應眾多，其中有很多現代詩人發表看法。作家三毛

究計畫的主持人也是加州大學聖地牙哥分校的院長雷諾（Roger Reynolds），立即收到回應表示：「太好了《放》正是我們需要的方向與作品。」當年秋天他到家裡告知，「洛氏基金會」提供九個月的學術研究獎金，赴美國加州的邀聘以英語言詞辯論，他指名要我去，但那時大兒子剛出生不久，及家庭因素，無法成行，當即極力推薦李泰祥前去，這是我們兩個人共同創作的作品，然李泰祥因不善英文有些猶疑。經不起我們的鼓動，終於決心赴美，後來成為李泰祥生活中重大的轉折點。

（四）「混和媒體藝術展」

一九七一年「混合媒體藝術展」是一個跨界的多媒體發表，內容包括葉維廉的詩，我和李泰祥的曲子，陳學同的舞蹈，顧重光的畫跟凌明聲的舞臺設計，在中山堂舉辦。《中國時報》和《聯合報》都以大篇幅文章報導。隔年一九七二年，旅美的吳靜吉博士、林懷民先生陸續歸國、《中央社》資深記者范大龍、作家三毛（陳平）和我又邀約了設計家聶光炎先生，一行人幾次聚會，原想發起第二次「混合媒體藝術展」，過程中「欣欣傳播公司」董事長蔣孝武，與當時「欣欣傳播公司」執行副總經理楊景天（雕塑家楊英風胞弟），表示非常支持當即贊助二十萬元。後來由於當時政治環境的影響，演出計畫終止，卻意外地促成了雲門舞集的誕生。

就在此同時，史惟亮老師恰好受聘臺灣省立交響樂團團長，他即時邀請我和太太樊曼儂赴

英文名為「Release」，後又名《作品》（Work）。作曲地點是在我祖父　泉花園的藝舫，兩人一起泡硫礦　泉時討論起，從每個「音符」，每一個「動機」，每一個「樂詞」，每一個「樂句」，每一個「起承轉合」及「整體結構」，都經過多次反覆討論、甚至爭執每一個過程都約定，兩人皆同意才可續走下去，幾乎不眠不休持續了三天三夜。

彼時對於開頭，就碰到兩人的意見相左，第一個音，我說要長音，李泰祥說要短音，就已爭執半天，僵持不下，結果終於達成一個「非常長的、連續的短音」：噠、噠、噠、噠、噠、噠……。在一連串的器樂演奏之後，轉入由詩人群：商禽（亦名羅硯）、瘂弦、楚戈、辛鬱和管管等人，喊著「放～放～放～……」，朗誦吟唱葉維廉的現代詩，詩人們都很陶醉其中、各具非常凸顯的特色，包括音色、表情、聲韻、甚至於姿勢都有非常強烈的對比韻味。東西方器樂聲韻的融合，此起彼落相互競合，雙邊的互動互融，產生了罕見的激昂一洩而下，有小提琴、琵琶、胡琴、古箏、擊奏樂器等等，一層層地疊進敘放。那場首演引起報章雜誌特別刊登數篇文章地熱烈迴響。這次的合作，我們稱之為第一次的「混合媒體藝術展」上，首演發表會上，葉維廉的兒子掌鏡拍成影帶作紀錄。

這部作品後來獲得「洛克菲勒基金會」的贊助去美國發表。那時葉維廉是美國中西部著名的文學教授，他來臺灣也是「洛克菲勒基金會」人文講座贊助。那一年，洛克菲勒基金會給加州大學聖地牙哥分校提供一百萬美金的基金，邀請世界各地不同文化背景的音樂家，集聚一起或各自完成作品互動研討；葉維廉把我和李泰祥合作的樂曲《放》寄給「洛克斐勒基金會」研

現，然，每位演奏者都有不同的運行，這些在原譜上大都沒絕對明確地說明，而是以概括式的

文字形容詞演奏。

《中國戲曲冥想》，我把中國戲曲的「生、旦、淨、末、丑」元素都放進去，自然會有戲

劇量能的起伏，所以也有角色的成份、生態與各種反應。寫作時，會思索每一個曲段的演奏，

有些個別的角色，有時是「淨」、有時是「末」……，是隱性的，卻具有東方、西方強烈地不

同元素。在日本京都第二屆曲盟大會的首演是由日本演奏家擔綱，相當受人矚目，適逢其會。

日本一些前輩作曲家和樂評家，都踴躍至現場聆賞，尤其是武滿徹聽了就說：「你這個曲子對

我來說是 beyond expectation。」引起數位日本作曲家們都來跟我討論此曲，透過這首曲

開啟了我跟許多日本樂壇頻繁的互動。如同輩的三枝成彰、池辺晋一郎到前輩作曲家柴田南

雄、黛敏郎、諸井誠、松村楨三[27]、團玖伊磨、三善晃、武滿徹等，如今這些故人，大多已經

離開人世，那二十多年間，與日本音樂家的密集往來，令我極為懷念。有日本樂評家說這首曲

子『簡直像是宇宙太空的運行，曲子裡有很多長短滑音！總覺得民族音樂中的滑音都很美，這

就是原動力。』

（三）與李泰祥共同作曲《放》/《作品》（Work）

這是我和李泰祥兩人合寫創作曲《放》，根據葉維廉的詩而譜曲，取詩中「放」字為曲名，

（二）《中國戲曲冥想》（一九七二年）

《中國戲曲冥想》為雙小提琴、中提琴、大提琴及鋼琴所譜寫的五重奏。開始創作於一九七一年秋，一九七二年初完成，一九七四年在日本京都曲盟大會上正式首演。這首作品強調中國戲曲的共同通性，除了戲劇中所講「角色扮演」的形色異同外，滑音的變化及有秩序的即興節奏是中國戲曲的精髓，演化這兩者的繁衍而獲致特殊的合聲效果是本曲的冥想。其中，交織出一面寬廣的音域，結合方式給予聆聽者全新的聆聽體驗。我的錄音專輯中，由小提琴家黃維明、徐錫隆，中提琴家陳瑞賢，大提琴家陳建安等所組成的「亞太弦樂四重奏」、與鋼琴家鄭怡君演奏的版本，這首曲子一開始以大曲線為出發，呈現既有的線條之美，又有戲曲頓挫之感，同時具有彈性和柔軟度。這一弧線，表象上是四位提琴家都是圓滑的，鋼琴則以一個固定的音頻群，這樣子定型為音樂之始，然也希望演奏者能很自由放鬆。演奏家表達了每次演奏都能發現新的感覺與意念。

因此，我也期盼可從傳統概念的束縛中引出自我的本能，但另方面，付予了演奏家多一點自由的奔放。也許古典音樂的音符通常要演奏詮釋力道的抑揚頓挫，較對等比例呈

圖說：《中國戲曲冥想》樂譜手稿

大師梁在平聽了王正平的首演以後，說我寫的不是《十面埋伏》，而是《千面埋伏》、《萬面埋伏》。

此曲另於一九八〇年代由紐約著名華裔雕塑家蔡文穎，以首創電動雕塑分別從紐約、歐洲及香港藝術節展演，融合《琵琶隨筆》的弦律引動雕塑本體的震動浮躍。一九八〇年美國現代舞蹈大師尼可萊斯（Alvin Nikolais），以《琵琶隨筆》編舞，在紐約發表舞作。菲律賓國家芭蕾舞團一九八二年由藝術總監蕾絲（Alice Reyes）[25]，也以《琵琶隨筆》編獨舞，名之為《鳳》，親自在一九八二年十一月於臺北、基隆、臺中、高雄及馬尼拉獻舞。

旅居紐約的日裔默劇大師箱島安，編作默劇《瘋狂國王》，現場特邀也旅居紐約的華裔琵琶家閔小芬，現場演奏琵琶與默劇同臺呈現，巡迴美國十幾個城市演出，很受歡迎。林懷民的雲門舞集，早期也以《琵琶隨筆》舞作了《夸父追日》。琵琶獨奏家方面，除了王正平經常演出外，一九九〇年代旅美華裔琵琶家閔小芬在波士頓，另一旅美華裔琵琶家吳蠻在法國巴黎；二十一世紀之後，國內青年一代的名家蘇筠涵及趙怡然分別在臺北、高雄等地獨奏。《琵琶隨筆》的各種形式呈現至今不下數百次，為我的作品中演出次數最多的一首，也經常為學術論壇中的範例。

力度、密度的對比、空間的運用，皆須經過縝密的處理，點、線、面、體的構成，謹慎的溶入雅樂「序」、「破」、「急」之範式中，呈現整首樂曲連貫性的關係。二〇二二年之演出，就以王正平最滿意的現場演奏錄音，特邀請舞蹈家林秀偉與我共同討論編舞，現場舞樂交融，更具雙重意義。

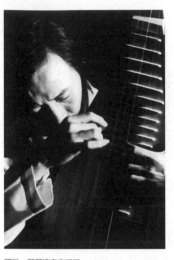

圖說：琵琶演奏家王平

琵琶，是兩千多年前源自印度樂器演化而成的，集結許多撥弦樂器的特色。作品思維經由冥想中的清境、入境、心境，直到入定的隨心所欲的經脈；從個人心照到無限的時空感。從PPP到fff，思考「時空」與「自我」的關係。《琵琶隨筆》全曲僅一個「小節」，也可以稱之為「無小節」，但還是必須照節奏的比例來演奏，自然地賦予演奏家比較寬舒的發揮空間，曲子裡也有停頓和呼吸。是「〇到壹」的旅程，是「空無」、「虛實」、「一體」的完整。琵琶演奏家融會貫通注入自我意念與想像，最終呈現出集結作曲家、樂曲、琵琶家三位一體的成果。我選用一個和弦，開始極輕極輕的拍弦，然後轉變成觸摸弦面，接著開始挑弦及用力拍打，然後輪指、上拂下串，轉而輪掃，所以在譜面上，同一串音符漸序地改變了多次右手的演奏方式，這對琵琶演奏家來說也是一種突破，演奏一個音符改變許多種演奏手法外，輕重度不斷地變化。當年古箏

圖說：《琵琶隨筆》樂譜手稿

我的作品

（一）《琵琶隨筆》（一九七四年）、懷念王正平

二〇二二年，於臺北國家音樂廳、臺中國家歌劇院、高雄衛武營藝術文化中心舉辦了「許博允六十年創作紀念音樂會」。為此，我特別選擇六首完全不同組合的作品。第一首《琵琶隨筆》是我在一九七四年所譜的琵琶獨奏曲，另一方面也是紀念老友琵琶大家王正平，他曾於國內各地、美國、巴西、日本、韓國、香港、新加坡、馬尼拉、比利時、英國及中國大陸的北京、上海、福州……等，各地演出，超過百餘次。《琵琶隨筆》在表象上是樂器及樂曲的形式，攝取了傳統的演奏衣缽外，內底卻有極大的改變。演奏家須追求每個音的雕琢，音色上的變化、

遠見。主要是提到從日本明治維新和中國的白話文、五四運動至今已經過了一百多年，東方人已經相當充分瞭解西方文化，簡而說東方人大多都認知達文西、米開蘭基羅、貝多芬、德布西、畢卡索等藝術家……反之，西方人少人知道朱載堉和張大千、梅蘭芳、齊白石。

這顯然是文化教育環境的不平衡！那次演講，在論壇上引起「國際表演藝術聯盟」（International Society for the Performing Arts，ISPA）的創辦人之一海耶斯（Patrick Hayes）前來致意，立即邀請我至紐約五月花飯店（Hotel Mayflower）舉辦的另一國際論壇，再次更深述此一思維。一再申論之後，在國際藝術文化領域引發各國後續論評。

華民國」和「中華人民共和國」提出申請加入現代音協為正式會員案由」。會議主持人為波蘭籍的主席克勞茲，秘書長則是奧地利作曲家；我擔任正代表、馬水龍擔任副代表！先是各國代表紛紛表達意見，會議中，主席明顯支持我方，然而，秘書長則極力支持對方！中國大陸代主張大會先表決他們入會案！再議我們的申請案！我則主張應依大會程序之兩案並存投票表決之！會議進入激烈辯論！經過冗長的討論，雖然主席在議案前言表示，現代音協是一音樂藝術學術國際非政府組織（NGO），不應以政治或經濟利益考量；且當時海峽兩岸已開始交流訪問！這是能讓雙邊同時加入的契機！最後還是因程序問題及隱藏政治份量的氛圍下，終告破局！第二天中午，許常惠老師、馬水龍、我和北京中央音樂學院吳祖強院長離別共餐，雖說共勉之，但心情都不太好！尤其是在三個月前一九八八年八月八日，大家才在美國紐約哥倫比亞大學愉快地共同賞音論樂八天，開啟了海峽兩岸歷史性的文化交流！

一九九二年我應「北美洲表演藝術經理人和經紀人」（North American Performing Arts Managers and Agents，NAPAMA）和「聯合國教科文組織」（UNESCO）的邀請，在聯合國紐約總部大會廳演講，這是臺灣在一九七一年退出聯合國之後，首次在聯合國總部舉辦的國際性主題論壇中邀請臺灣人演講。那次論壇分別邀請了亞洲、歐洲、美洲、中南美四大洲四位代表做主題演講，我是代表亞洲，演講主題為：《二十世紀之東西方文化思潮發展的不均衡現象》，從《文化的主副潮流之階級地位》為緯，談論《文化產業的差異》。也從《東西方美學教育與後殖民主義的偏見》，各國大力疾呼應重視此現象上的各種文化偏差，試圖喚起文化參與者的重視及應有的

作曲組織歷史上首次聯合會議舉行，林樂培大有功勞。而這次大會唯一委任創作，是當時現代音協主席克勞茲（Zygmunt Krauze）與曲盟總祕書長林樂培共同研商後，推舉委託我創作一首以突破非典型西洋管弦樂器團編制，盼能融合東方意念內涵的創新交響樂曲。因此我以中國管弦器樂為作曲編制，《天元》循韻而生，並作為大會與音樂節主題交響樂曲，世界首演由香港中樂團在香港文化中心演出。「天元」取義宇宙的起始點、中心點，也是深藏在潛意識內最原始與本能的核心起點。中國謂之「盤古開天」的抽象意念，依典故：「太初之時，沒有天地萬物，宇宙間盡是渾沌之氣。天地在混沌初開之際，孕育盤古，而盤古的肢體孕育出太陽、月亮、繁星、山岳、草木泥土、河流和海洋等。」樂曲首音的起韻即意謂著「天元」延綿渾渾聲勻，凝氣孕育音堆成形，聚滙以茲成體，疊疊聲部徐徐急急交錯激響流盪天地，如山川大洋與日月繁星的對話。點描躍越之音色聲塊，繽紛飛循環于宇宙，一元而復始！繁衍生出萬物具象！從無到有！

一九八八年現代音協大會的終日會議在香港大會堂舉行，最後審議重大之雙重提議案：「為表決『臺灣和中國大陸』分別以『中

圖說：1988 年紐約「海峽兩岸作曲家論壇」與會者合影

日本方面則由三枝成彰主導了「亞洲音樂新媒體」。

（四）一九八八年後兩岸與國際音樂交流

一九七〇年代曲盟成立之後，亞洲間作曲活動密集。海峽兩岸之間的交流卻直到一九八八年方才開始。一九八八年八月八日是開創歷史的一刻。我跟吳祖強、周文中三人共同聯合主辦，在紐約哥倫比亞大學舉辦海峽兩岸二十大作曲家面對面論壇。為期八天的論壇，每位作曲家播放六十五至七十分鐘的個人作品，加一個小時的論述，由作曲家本人先自我陳述作品內容與分析其結構理論，再接受其他作曲家毫無保留地深入討論。提問過程十分激烈，從人文、科技、藝術、時代、政治、社會、作曲技巧、理論剖析等無所不言，甚至言詞犀利，過程相當激烈，乃至針鋒相對，什麼都可以談，是難得人生音樂經驗。在紐約的一周間我利用空檔時間，與凱吉，及史特拉汶斯基的孫女，當時是「美國作曲家、作家和發行商協會」（American Society of Composers, Authors and Publishers，ASCAP）的主管。會期間，我同時受到哥倫比亞大學社區及校際廣播電臺的特別邀請，對這個深具歷史意義的論壇以及東方現代音樂的發展做兩個多小時的廣播論述。

曲盟與現代音協歷史上首次的聯合大會暨藝術節，於一九八八年十一月初舉辦，由香港林樂培教授主持，在香港聯合舉辦了曲盟大會暨音樂節與現代音協年度大會。兩個國際最重要的

入住於「菲律賓村旅社」（Hotel Philippine Village），很巧的是他就住在我的隔壁房間。哈里森跟凱吉（John Cage），還有帕奇（Harry Partch）是二次世界大戰後的美國現代音樂作曲界中最重要的三大導師。哈里森的作品比較旋律性，音樂具流暢性風格；「機遇音樂」（Chance Music）大師凱吉的大名和影響力早已聞名全球；帕奇是人類史上創造出最多樂器（上百種）的作曲家，尤其是打擊樂器，他做了一個四十三音鑽石木琴（Harry Partch's Diamond Marimba），常為人津津樂道之，他的樂器目前分別典藏於西雅圖華盛頓大學音樂學院裡的「哈里·帕奇研究中心」（Harry Partch Institute）及伊利諾大學。

亞洲音樂新環境，亞洲音樂新媒體，亞洲音樂節

一九七七年後，我與菲律賓的山托斯、馬瑟達、日本的三枝成彰、池辺晋一郎、韓國的吳淑子、白秉東等人共同籌劃了「亞洲音樂新環境」的推廣交流活動。而在日本東京都三枝成彰成立了「亞洲音樂新媒體」，我和李泰祥、溫隆信都受邀赴東京發表新作，我的作品《境》就在這次首演，運用了一百〇六個打擊樂器和民族聲樂家，由「岡田知之打擊樂器合奏團」擔任主奏，山托斯時任菲律賓大學音樂系主任，音樂學院院長是馬瑟達。多年後山托斯接任院長，創立了「亞洲音樂節」及「國際現代音樂節」，主要內容提倡民族音樂跟新音樂的融合，名為「菲律賓國立大學」的觀光系，有自己的旅館和學生正以實習接待亞洲作曲家們。我也帶領了臺灣原住民各族表演團「原舞者」前去表演，首演轟動了馬尼拉。

一九七四年第二屆與一九七五年的第三屆曲盟大會，奠定了這個組織最重要的基石。值得一提的是東南亞作曲家們，如泰國首席代表桑桃（Papinian Sucharitkul Somtow）[19]。桑桃比我年輕八歲，出身泰國皇族，其父擔任過駐日及駐法大使。他曾宴請大半作曲家到泰國駐日大使館，大使夫人特別示範泰國傳統舞，並仔細解說。桑桃留學英國劍橋大學，再赴美國深造。雖然他出身泰國皇室，留美時，卻以當「幽靈作曲家」（ghost composer）代替別人作曲來賺取學費。

另一位印尼作曲家是女教授卡瑪（Kamar），留學法國，在巴黎主修文學，是許老師的晚輩。十年後在印尼日惹（Jogia）主辦曲盟大會。柬埔寨作曲家洪靖年（Chinary Ung）長期於美國加州教學。當一九七五年十月大會在馬尼拉舉辦時，最後一天晚上刮大颱風，全體參與音樂家都只能待在旅館裡開一個盛大的離別宴會，也促成全體到處共歡慶。一九七五年的菲律賓大會，規模盛況相較前兩屆是倍數的成長！馬希達（José Maceda）[20]、山托斯（Ramon Santos）[21]和卡西拉葛，是主辦國菲律賓的三大矚目作曲家，作品功力極其深厚！馬瑟達早期在法國留學，比卡西拉葛年輕一歲，比許老師年長。特別來賓是美國的作曲家哈里森（Lou Harrison）。當時我們都

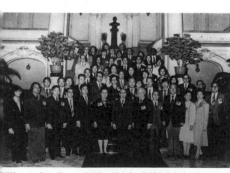

圖說：1976年11月25日曲盟第四屆大會，全體與會者於總統府留影

圖說：1975年馬尼拉第三屆曲盟大會

這也是我首次見到現代音樂演出爆滿，不得不佩服日本音樂風氣的盛鼎。尤其更高興的是，日、韓最重要的作曲家們幾乎都到場，氣氛濃郁，令人興奮。我的作品由「京都弦樂四重奏」及鋼琴家演奏，日本作曲界很多大前輩如武滿徹[13]、團伊玖磨、黛敏郎、入野義朗[14]、柴田南雄，還有芥川也寸志[15]等人也都出席。芥川也寸志，是日本最重要的指揮之一，他跟團伊玖磨、黛敏郎是號稱為「東京音樂三君子」，或稱「東洋三劍客」，他們年齡相當，跟許老師屬同一世代。當時青年一代傑出作曲家是三枝成彰[16]、池邊晉一郎[17]。另外還有年紀更長的柴田南雄、戶田邦雄[18]，戶田邦雄後去越南擔任大使，退休後再回到作曲界。理論研究，則是被尊稱為日本「十二音列」先鋒的另一領導人，入野義朗。我的五重奏用了很多複和長、短滑音，受到日本重要樂評家標題評云：「這首音樂有最長的滑音（Portamento），音樂的畫面像是浮游在外太空的漫遊，原始的聲音」，引起不少會期中的談論，反應熱烈。這首曲子，重「曲」多於「戲」。

「戲」隱含詩歌文學、故事性、演員、舞蹈、舞臺等戲劇性的基本元素。

「曲」是戲曲中如講唱般的敘事手法，注重音樂、唱腔、音質與節奏等。戲曲人物著裝的各式行頭，如手拿扇子成為人體四肢的延伸也是動機之一。舞臺空間上以人物的流動為線條，彰顯能量與張力氣勢。說唱時間上即興地發揮出自由的延展性。此外，崑曲唱腔如詩似歌的轉折，舉手投足的身段線條與眼神氣韻。日本能劇中飽滿的能量，人物歌舞、伴奏唱唸、叱喝聲成為溝通的傳遞媒介。人物肢體、戲服與特殊舞蹈動作，呈現出僵硬線條與陽剛體態，情緒反差與能量具足的精魄，這些都是《中國戲曲冥想》的內含。

不起的長輩，她最後的遺作歌劇《當花開在五月》（When Flowers Bloom in May），十分唯美，那是她在人生最後幾年花了三年時間完成，那時她身體狀況已經歷多次中風、不良於行、耳鳴、弱聽、視力模糊，連平時手指的運作都極為困難了，就經由手指活動弟子代筆寫作完成。卡西拉葛博士是菲律賓及亞洲有史以來最受尊敬的精神領導人物。

一九七三年亞洲作曲聯盟大會第一屆在香港舉辦時，參與的作曲家只有臺灣跟香港，主其事為作曲家資深前輩林聲翕教授，林樂培[11] 也剛從加拿大回香港。年輕作曲家還有曾葉發[12]、陳健華等二十多人餐會，臺灣方面則組織了一個代表團，團長是許常惠老師，並指派戴金泉為代表，我為副代表。日本及韓國，則以書面表達祝賀與正式加入亞洲作曲家聯盟的意願。除了日本、韓國，菲律賓也是預期加入。因此，曲盟在一九七一年的發起在臺灣，一九七三年香港大會算是正式會議的首屆，一九七四年第二屆在京都，以此類推。京都那一屆的會議令人十分懷念，日本主辦方將意識形態拉得很高，內容豐富，特別邀請五位主講人，其中一位是住在古巴的德國音樂學者，他的社會主義意識極強，論文中提出音樂應該為社會、為社區、為人民服務，引發了各國激烈辯論。

我的作品《中國戲曲冥想》弦樂五重奏，代表臺灣於一九七四年在京都演出，會場滿座，

圖說：卡希拉葛博士

曲盟的發起討論

是一九七一年一個晚上，許常惠老師、鍋島吉郎[6]和我三人在青葉餐廳吃宵夜時討論，三人同意拍手說「Let's do it!」，便分頭奔走展開。鍋島吉郎雖然不是音樂家，卻熱愛音樂，他的夫人是旅日聲樂家辛永秀。他因緣際會認識了當時的日本作曲家協議會會長兼桐朋音樂學院的教務總長的別宮貞雄[7]，夫人是日本工商銀行董事長。另一方面，日本作曲界的大老柴田南雄[8]，正是我父親在二次大戰前東京帝國大學的同學。當年日本作曲樂壇高手如黛敏郎[9]，大多不是音樂院科班出身，而是物理系啦、地質系、政治系⋯⋯等出身。別宮貞雄比許常惠老師稍年長，也是許老師的同門（梅湘）師兄，倆人卻不大互動。別宮個性較為持重，有日本貴族家庭的背景，他聆聽過我的作品並深入多次討論創作分析後，意外地邀請我到桐朋音樂學院授課。日本的亞洲作曲家聯盟先是由別宮貞雄主持，由於別宮先生對我表示亞洲作曲家聯盟的創設，他並不太熱衷，反而後來接任了日本作曲家協會會長。亞洲作曲家聯盟的日本方面，在第二年一九七四年由入野義朗教授在日本京都舉辦大會。

菲律賓的卡希拉葛博士（Lucrecia Kasilag）[10]，在一九七五年接手曲盟大會，南移至馬尼拉的「菲律賓文化中心」（Cultural Center of the Philippines, CCP）主辦。卡西拉葛博士是一位非常了

圖說：亞洲作曲家聯盟四位開創者入野義朗、林聲翕、許常惠、鍋島吉郎（由左至右），1979 年攝於馬尼拉聯邦酒店

人，共赴東京發表，團伊玖磨[3]特別邀宴鐵板燒，當天晚宴讓我留下深刻印象，當晚餐廳外有政治遊行運動，突然外面大聲喧鬧，原來是臺灣僑民正在遊行抗議，一九七一年臺灣被迫退出聯合國，引起日本社會的眾多注目。爾後團伊玖磨每年都會來臺灣三、四次，他喜愛臺北中山北路巷弄裡青葉餐廳[4]的蜆仔肉和蕃薯稀飯。他是日本世家，在東京灣擁有一個小島，養鱷魚、孔雀。他們出身日本的貴族家庭，幾代都擔任「三井財團」的總財務長。他兒子是建築師團紀彥[5]，桃園機場第一航廈改建，以及現在南投日月潭向山行政暨遊客中心，都是他設計的。

圖說（上）：1970年大阪「世界博覽會」
圖說（中）：1970年大阪「世界博覽會」
圖說（下）：1971與日本作曲家合影，前排由左至右別宮貞雄、許博允、馬水龍、入野義朗，後排左一矢代秋雄，左二黛敏郎，後排右一許常惠

組、中國樂器組分法，而從科學現象的角度來研究，首要應該從認識「聲音」教起，成立演奏樂器系，組環境音樂系，自然科學系，聲譜光譜學系，電子音樂研究，應用音樂、音響學系……等，所以提出設立「環境音樂學」、「應用音樂學」、「科學音樂學」等等。馬水龍對此也頗認同，便立即向教育部建議，但遺憾的是，卻被外行的教育部官員打了回票，以至於今日臺灣的音樂教學結構性，仍是依循老巢臼的條例，始終無法突破。

（三）亞洲作曲家聯盟的發起與成立

七〇年萬國博覽會

亞洲作曲聯盟成立之前的一九七〇年，日本舉辦萬國博覽會，彼時我去了日本大阪，密集參觀六十九個國家展覽館，之後轉赴東京，認識日本作曲界多位重要的作曲家，臺灣和日本的現代音樂交流可說有一半是透過萬國博覽會的緣分開始。日本萬國博覽會對日本的藝術家十分重要，因為參與博覽會的每個企業都特聘一位著名作曲家及藝術家。大阪在一九七〇年舉辦萬國博覽會是史上最大規模的一次，為企業或國家、地方展館的代表藝術家展現各自獨特的風格，但主要作曲家們大多是住在東京，藝術家們頻頻南北串流，隨著我也就順勢促成了

一九七一年的「中日現代音樂交歡音樂會」。

那次演出是在東京虎之門一家保險公司的會館舉辦。同年，馬水龍和許常惠老師和我三

采風

六〇年代臺灣民謠及民族音樂的採集，分別由留法的許常惠老師，留德的史惟亮教授，及留日的呂炳川教授，先後回國後開始連袂惑各自積極的收集民族音樂。難得的是，獲得范寄韻先生的資助而得以延續。七〇年代的臺灣社處於經濟與社會現代化急遽的轉型，民俗文化逐漸脫離民間的生活，使得許多重要的民俗文化資產，因不受重視而瀕臨滅絕。許老師為了維護這些珍貴的民俗文化，遂於一九七九年五月一日，在臺北創立中華民俗藝術基金會，邀請曾永義教授共襄此舉，創建時因經費不足，以民族音樂、戲劇的調查與研究為主，後因各方專家學者的熱心介入，逐漸擴及工藝、建築、宗教、飲食及休閒文化等各個層面。基金會持之以恆將優良傳統保存與繼承，至今仍活躍的運作中。

國立臺北藝術大學

臺北藝術大學於一九八二年成立，草創籌備時期，教育部推舉時任國際文教處長鮑幼玉先生擔任召集人，成員有姚一葦、吳靜吉、林懷民跟我。姚一葦主導統籌教務，吳靜吉是戲劇，林懷民是舞蹈，我則負責音樂，也兼協助鮑先生、王德勝秘書長整合土地及建築事宜。學校正式成立，鮑先生便順理成章成為創校首任校長。當大家討論選聘各系主任，我推薦馬水龍擔任音樂系主任，大家都欣然贊成。之後，我與馬水龍討論有關教學的結構，盼藉此機緣將課程徹底性地改造，秉去固化的西洋樂器

如此自發性的，也逐漸產生了默契。我和溫隆信、李泰祥三人更有密切的互動，我們三人是閩

南人、客家人跟原住民的組合，是臺灣三大不同族群的成長家庭背景，聚在一起論談音樂。

許常惠老師也在那一段期間特別慎重地探討十二音列的宗師荀貝格（Arnold Schönberg）、

魏本（Anton Webern）、貝爾格（Alban Berg）等人。許老師對音樂內在濃厚的作品較有興趣，尤

其是貝爾格的歌劇《伍采克》（Wozzeck）讓他非常感動。許老師曾深刻分析《伍采克》，故事

劇情的結尾是主角走到河裡逝去，有很多人性的強烈面向，然音樂的部分純粹性比理論性強。

針對性的配器有著濃厚的隱含。許老師覺得魏本偏向哲學家；荀貝格抽絲剝繭的線條具有極高

的美感。我也在歐洲欣賞多次荀貝格的現場演出，作品真的很美。因此我的作品《寒食》也受

其影響，運用到十二音技巧。

一九六九年的中國現代音樂研究會中唯一的女性會員是樊曼儂。十年後的亞洲作曲家聯

盟，後來的現代音樂協會，女性作曲家會員越來越多，近幾年來反過來遠遠倍數多於男性作曲

家。有趣的是，在我擔任理事長期間，有次年度大會中，賴德和還曾在亞洲作曲家聯盟大會上

提議協會的理監事應有女性保障名額，而沒有注意到協會中一百多位會員裡面有七成是女性，

我笑答：「現在是女人的時代了，反而應該是要設有『男性保障名額』才對吧！」就在那一次

選舉，潘世姬當選了臺灣音樂史上首位女性理事長。

十分敏感的舉動。當時的政治形勢所迫，需當機立斷，只好轉而只成立了以音樂創作的學會，對外的名稱從「協會」轉為「研究會」，因此「中國現代音樂研究會」順而誕生，成員則以「製樂小集」、「江浪樂集」、「五人樂集」、「向日葵樂集」這四個團體整合起來為基礎，再邀請康謳教授、陳澄雄、戴金泉、樊曼儂、李泰祥等人，在臺北市南京西路的榮星保齡球館宣告成立了中國現代音樂研究會，直至一九七一年更進一步成為了亞州作曲家聯盟的基礎。一開始，許常惠老師盛重邀請剛從德國歸國的史惟亮教授的加入，但史惟亮堅持以客席顧問的方式參與音樂會，並誠摯地推選康謳擔任曲盟的第一屆理事長，隨後的開會都在康謳教授家。

研究會每年鼓勵會員提出新創作參加主辦的年度作品發表會，經由理事會推選的評選委員會（大致九人）來評選。鼓勵會員將創作作品，在每個月的聚會中研討作品創作，讓大家評選。彼時我寫一首作品《孕》，研討會在李奎然迪化街的老家演出。每個月的討論，有了「研究會」也有了真正精神的感受。逐漸擴大，每年至少有六、七次不定期聚會，人數越來越踴躍，一起聽作品，一起討論。

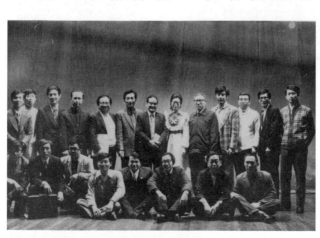

圖說：1969 年成立的中國現代音樂研究會

當年的艱苦環境，為了理想，五、六個人吃兩碗牛肉麵是常有的事。彼時，我和史惟亮，搬進馬熙程在給投半山腰的長春路，樂團的樂譜都搬至他的居所，共同住了三年，當我搬走了之後，林懷民就搬了進去。

當時來擔任義工幫「江浪樂集」畫海報，如顧重光、江賢二、凌明聲，後來成為知名大藝術家。當時畫海報，因為欠缺經費，大家就去買彩色筆一起畫，一起拿去貼。連門票的印製，都是自己排鉛字，不同於現在有電腦，時代轉變至今，改變太多了。這些困難經驗，也成了我創辦「新象」的原動力之一，每次音樂會後，都有苦盡甘來的複雜感受。

「中國現代音樂研究會」

「中國現代音樂研究會」的成立源自許常惠老師先發起籌備的「現代藝術協會」。動機之始追溯一九六〇年戒嚴時代，民間主辦音樂會、定期聚眾、聚會都要遵守政府當局規定，需向官方許可的主辦單位「中華民國音樂學會」申請，方得透過中央政府及地方政府、指導單位及稅捐單位審查蓋章同意。當時蓋一個章，手續費是兩千元，那個年代，兩千元是極為昂貴的成本。許老師為了解決這個長期的隱憂，透過也是音樂家的立法委員丑輝英，會同國防部長賴名湯的夫人賴孫德芳協商，企盼能解決自主性辦音樂會和成立協會的問題。許老師因而發起「現代藝術協會」，也是企圖一步到位，試圖聯合戲劇、電影、文學界的藝術家，尤其是邀請留歐洲歸國的劉塞雲、白景瑞，以擴大影響戒嚴時期，聯合跨界領域行動，在當時的政治氛圍下是

父親過世後，陳振煌又再度赴法國深造，之後回到泰國繼承家業，便失去聯繫。反倒是陳茂萱與我常一起於許老師出國期間，共同照顧房子和家人，有較多的來往。

陳茂萱來自音樂家庭，父親陳家湖是雲林「北港美樂帝樂團」團長，母親也摯愛音樂，全家從小深受影響均投入音樂演奏，時常舉辦家庭音樂會。身為家中長子的陳茂萱專注於作曲，次女陳桂英則為提琴家，後來全家多留學於維也納，還在當地開了一間有名的中餐館。

梁銘越除了作曲，也是小提琴家、古箏家，也同時擔任過國立藝專及青年管弦樂團首席演奏家。他生長在中國器樂世家，父親梁在平是國樂學會理事長、古箏大家、書法家。梁銘越後赴美國留學，專修民族音樂，應聘為馬里蘭大學任民族音樂學教授。

丘延亮的父親是政府金融家，姐夫是蔣緯國，卻於一九六八年因「民主臺灣聯盟案」而以「叛亂罪」入獄，（同案受害者有著名文學家陳映真、畫家吳耀宗，他們等當時只想研究「毛語錄」，卻因此而入獄坐牢，丘延亮關了五年，陳映真被關了九年、吳耀宗則是十二年。該案已於二〇〇四年十二月十日經總統府人權委員會列為「臺灣戒嚴時期十大代表性政治冤案」並獲平反。）一九七一年被特赦減刑出獄，之後於美國留學獲政治庇護，於芝加哥大學專修人類學。畢業後赴香港浸會大學擔任教授。

「中國青年管弦樂團」創辦人馬熙程，創辦之初邀請許常惠擔任指揮，小提琴首席是陳錦祥，長笛首席是樊曼儂，這個陣容堅強。樂團本營在「國際學舍」，有時也在「國防部示範樂隊」練習，成員含括臺灣大學與師範大學的學生。我負責總管樂譜和樂器，庫房位置在廁所旁邊，

「江浪樂集」中的丘延亮小我一歲，他跟我聯手撐起「江浪樂集」。丘延亮首作一首古箏的曲子、以及女高音、長笛的曲子。首演時因傳統古箏演奏家，多不喜彈奏現代音樂，因此一時找不到人演奏古箏，只好由我們倆人去彈奏古箏。「江浪樂集」兩次演出，一在國際學舍，一在中國廣播公司。由樊曼儂吹長笛，戴雅惠唱女高音。樊曼儂與戴雅惠為了參加「江浪樂集」的演出，被校方訓導單位認為觸犯了校規，原因是未經校方批准擅自參加校外演出活動，後演變為社會問題。當時學校訓導處主張要嚴厲懲罰，現今的人若回視此事件一定難以想像，然這是一個活生生的歷史事實，此椿事件校方訓導單位原要記大過，後來申學庸主任代表校方，召集許常惠教授與馬熙程教授、以及樊燮華教授……等，力挺維護演出的人權，同時均認為推廣本土新樂，意義正面，才獲通融。「江浪樂集」裡的成員陳茂萱、陳振煌是師範大學音樂系、加上李如璋（南部礦油行老闆）、梁銘越（藝專）、丘延亮還有我。

陳振煌，是出身泰國的華僑富商的長子，可是他不肯依循家傳經商，來臺灣專修音樂，家裡切斷他的經濟支援，也因此他窮到一天到晚待在宿舍，三餐不濟。直至師範大學畢業後赴巴黎留學，他父親病危，做為長子的他，便匆匆趕回去。

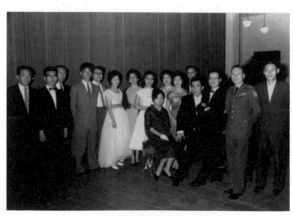

圖說：1960 年 3 月 3 日製樂小集於國立藝術館首度演出後合影

（二）亞洲作曲家聯盟成立以前的音樂團體

從「製樂小集」、「江浪樂集」、「向日葵樂會」到「五人樂集」

亞洲作曲家聯盟成立前，許常惠老師創立過兩個音樂組織，一是「製樂小集」，另一名為「新樂初奏」。「新樂初奏」是許老師和張寬容、藤田梓、鄧昌國為主要成員所組成的，以室內樂形式演奏新作品，涵蓋國外的新作。「製樂小集」，則是演奏本土作曲家的作品，有時也演奏旅居海外華人的新作，如林樂培的作品。一九六二年，我和丘延亮共同發起「江浪樂集」，由顧獻樑教授取名，一九六五年之後「向日葵樂會」成立，成員都是國立藝專班出身，其中馬水龍年紀最長，還有沈錦堂、賴德和跟溫隆信，當時由溫隆信擔任秘書長之後「五人樂集」成立，成員以國立藝專夜校第一屆學員為班底，盧俊政、李奎然、劉五男、張邦彥等人，還有臺北師範學院的徐松榮。劉五男，文筆非常銳利，被李敖邀去《文星雜誌》擔任主筆，李敖跟他說：「你就是音樂界的李敖。」劉五男當年與我常常相約去西門町咖啡館談天說地，他畢業於師範學院，先在內湖國小擔任老師，再進藝專夜校。李奎然是迪化街老商圈世家，是李春生家族的後代，他擅長爵士鋼琴和吉他，他的爵士樂鋼琴演奏當年在臺灣是首屆一指，晚間則在國賓飯店沙龍酒吧主持兼鋼琴家。許老師常邀大家去沙龍小酌，續攤也會到後面巷子「紅玉餐廳」宵夜，數年後李奎然全家旅居美國。實際上「江浪樂集」、「向日葵樂集」、「五人樂集」的成員，皆師承許常惠老師。

揮家湯瑪斯（Michael Tilson Thomas）來參與研討，和我同年，目前是美國最重要的大指揮家之一。

許老師教導配器，直言法國作曲家拉威爾的配器理論是必要學習，從《波列路》（Boléro）開始，到華格納、理查史特勞斯、史特拉汶斯基等，都要深入學習。而分析旋律，則從不同樂器的轉移，許老師讓我們先把旋律線挑出，然而困難之處在於成分的多寡、輕重，如同燒一盤菜，鹽放多了、糖放少了，味道就不一樣，配器亦同。許老師也指出，音樂與數學、建築、物理皆息息相關，作曲，如同建築，結構體是首要。再者，須有數學觀念，一般而言，作曲家的數學基礎都很好。另一方面則需槓桿原理，忽高忽低，有其物理性；最難以言論的就是靈感，心靈效應，是一種化學。因此，作曲是集化學、數學、物理、建築為一體，也有一說，科學與藝術是一體兩面。

多年在許老師的耳濡目染下和創作，我已有自己精細分析的心得，如素樂（極簡主義），重點在於重複，但難處是在於選擇採用那個音、音組、音量、音色，音長。古典時期音樂重複次數較少，非洲民族音樂則有許多重複，宗教音樂的樂句長而沉穩，引導人的情緒進入一個沉著的狀態，諸如上述的創作方式，皆著重在於拿捏。我的另一作品《樓蘭女》，也採用了這個概念，當劇情尚未展開前，音樂先開始營造氛圍，載以重力打擊樂器、反串、對比衝撞，目的在於挑動情緒，一層一層的疊加，堆積到最後的高潮，再次大轉變，轉折後以民謠風轉換情景，之後轉移到沉靜來彰顯角色心理變化的情境，此作品也部分以電子音樂為媒介。

藝術創作是非常自我、非常獨立。」就因如此，許老師對待每個學生，都是依據學生的性格做引導式的教學。

上課的理論內容以經典作品為主，如貝多芬九大交響曲、奏鳴曲、拉威爾管弦樂或華格納歌劇，莫札特的晚期交響曲，尤其是後面三大交響曲。也涵蓋古希臘、羅馬、格雷果聖歌、中古世紀、文藝復興、巴洛克、古典音樂等。由於許老師也是小提琴家，自然也從小提琴或鋼琴、大提琴的室內樂及協奏曲等，都作作品的深層分析。

許常惠老師在法國的名師都是頂尖的音樂教育家，像一代宗師梅湘（Olivier Messiaen）、若利維（André Jolivet）、夏野（Jacques Chailly），都是功力紮實深厚的作曲家。許老師當年在巴黎的學習，過程艱辛，生活上也是節約省用。我覺得許老師於一九五九年回臺，對他而言太早了一點，如果他能在歐洲再多待幾年，或許就會在歐洲大發光輝。但反過來，卻覺得在這個時間回來，對臺灣現代音樂的啟發而言，則是最恰當好的時機，我是他非學院派的兩位學生之一，另外一位就是比我小一歲的丘延亮。

我隨許老師密集習樂三年多，漸漸成了他的學務助理，他第一次在臺灣大學演講梅湘作品《杜蘭嘉里拉交響曲》（Turangalila Symphony），我也須做好充分的準備。他反覆討論作曲家的表象與推論其內在真涵，演講聽來真是津津有味，助理這身份也使我受惠良多。兩年後，「現代音樂研究會」成立了，成員在每個月的聚會，都提出一個曲子，一起研討。有一回，在李奎然位於迪化街老家的聚會，我提出了新作《孕》，這首曲子後來由陳學同編舞，也邀請美國指

著臺灣優質人格特色表象的菁英；許老師的文筆詞彙、意涵深入淺出，日文流暢，法文也是深入熟穩。我十五歲秋天，也是許老師回臺的第一年，跟他開始習樂，算是他從法返國後的第一批學生，如今當年多位同修都逝世了。許老師的上課風格跟別的教授不同，多數來聽課的學生都不只要學習一門技巧，而盼能深邃探究音樂藝術的意境。許老師也具有凝聚力的特質，對學生們亦師亦友。老師也會挑學生，但一到學校上大班課就一視同仁。當年有幾位學生的年齡還比老師年長，如「江浪樂集」李如璋，經營礦油行。陳泗治，是淡江中學校長。

許老師的直率性情，心胸開闊，一喝起酒來，膽子變大；除了音樂，生活上，酒，對他很重要！酒，不只是興趣，是一種主要的生活文化，他對酒有非常濃厚的感情。所謂「許常惠酒的文化」，亦即是與許老師特別有緣的學生，不會在一兩個鐘頭就結束課程，而是上到半天，甚至到深夜，中午晚上一起共餐，之後一起看電影、談論電影、音樂等……成為師生生活的一部分，是「C'est La Vie」。回想當年經濟尚未發展的年代，人人都喜歡上許老師開的課，但有些學生沒有錢繳學費，比如李泰祥曾經欠了一年的學費，李爸爸深覺抱歉，特意牽一頭牛到臺北松江路許老師的住所，表示要替李泰祥繳學費。

許老師因材施教，對學生多採自由放任的態度。我的第一個作品是無調性，但有音形動機、旋律線條音作為元素，詞，採用漢朝班婕妤《怨歌行》、及唐代李白詩作《夜坐吟》所譜；許老師以此鼓勵我，並稱這可能是未來的隱性動機。他常說：「年輕人一開始就應該如此著筆。」又言：「作曲，原則上是沒辦法教的，但理論可以學，理論，是後人分析，是事後產生的。然

的不平衡之詞，如臺東的八仙洞，發現八千年前的當時居民的骸骨，比現在被定位為原住民更久遠。人類學家研究揣測，這些人數千年前移居婆羅洲、幾內亞、或是更遠的澳洲，地理上從環狀太平洋島群延伸下去，成為現今概括性稱之為南島語系波里尼西亞人（Polynesian）。靠海的民族最能跨越洲際，藉由乘航的載運即可到海的另一端，對遠古的住民而言，海就是可以連接島與島的媒介。河洛人初到臺灣，以一包香菸或一些物質跟原住民換取如聚眾廣場社口的土地，占得極大的便宜！原住民沒有絕對的對價感，只對山川有感情，部落中必有一個聚眾的大廣場，廣場社口的地絕大部分已不屬於原住民。

人類考古學家陳奇祿先生曾論，自古多以北方人向南方移動，以此推論，現居臺灣的族群們可能有不少具有匈奴、鮮卑、蒙古或中亞各民族血統的後代，若是現今以DNA測定，全世界六十％以上具有來自非洲的血統，這是歷史使然。眾所皆知，臺灣多數居民千年前多來自河洛地區。當年我曾問許常惠老師：「到底我們要如何追尋及剖析民族音樂的根源？」許老師：

「歸根究底，一定要了解你一生所生長的地方，這是出發點。」從這個概念延伸，在音樂上即是「臺灣的民族音樂，是什麼？」千年以來，民族音樂的元素皆由後輩子孫取用因而流傳。可是概念的延伸，多所探尋其它民族音樂，尤其是地理上的鄰近民族群。當初我與許老師、鍋島吉郎先生共同發起亞洲作曲家聯盟的創立，許老師另在一九七九年五月十一日創立中華民俗藝術基金會，並邀請曾永義、史惟亮、採集民謠（民族音樂），其動機及動力皆起於此。

許常惠老師具有臺灣多元文化融和的特質，其中蘊含漢、日、法的文化背景，可說是洋溢

許常惠與亞洲作曲家聯盟

圖說：曲盟開創者，作曲家許常惠

（一）許常惠老師與他的教學

許老師的一生，可以說心懷對「生於斯、長於斯」的臺灣摯情、年少居住在日本所產生的情感，以及成年後留學法國文化孕育下的藝術情懷。

論及許老師，就不能不從人類學為背景談起。原住民，日據時代稱之為高砂族或高山族，二戰後，國民政府來臺稱為山胞，並於一九九四年八月十一日公布憲法增修條文，將原住民稱呼正式納入憲法。然而地球，從來不專屬於任何生物，人類反而只是地球上的物種之一，誰先來，誰就先居住，也不會是永久，從上古歷史而言，是難以考證與定論的、我認為是不切實際

許博允

訪談時間與地點

訪談：連憲升、沈雕龍　紀錄：陳郁捷

一、許博允訪談

第一次：二〇二一年三月十九日，一四：三〇—一七：〇〇

第二次：二〇二一年三月二十八日，一四：三〇—一七：〇〇

第三次：二〇二一年四月十七日，一四：三〇—一七：〇〇

訪談地點：臺北市八德路新象文創，許博允先生辦公室

二、温隆信訪談

第一次：二〇二一年五月十五日，一四：〇〇—一六：三〇

訪談地點：臺北市民生東路和逸飯店二樓

第二次：二〇二一年五月二十九日，一四：三〇—一七：〇〇（視訊訪談）

第三次：二〇二一年六月十九日，一四：三〇—一七：〇〇（視訊訪談）

三、錢善華訪談

第一次：二〇二一年七月十四日，一四：三〇—一六：〇〇

第二次：二〇二一年七月二十八日，一四：三〇—一六：三〇

第三次：二〇二一年八月十一日，一四：三〇—一六：三〇

訪談地點：國立臺灣師範大學民族音樂研究所研究室

66

65

（一）這次參加的外國代表們中，十一個會員國中只有一個韓國與我國有外交關係，九個觀察員國中也只有一個美國與我國有外交關係。比起現實的國際政治關係，音樂的世界是真誠而溫暖的。所以，我認為像這樣一次文化交流在國民外交所佔的範圍是文化界上層的、感情與思想的，在今天國民外交協助政府外交的情形之下極有效力。

（二）聯盟在十年之內恐怕不會再來我國開大會，因為聯盟擁有十一個會員國（將來可能會增加），而舉辦大會是輪流制的。第五屆大會已決定在曼谷，第六屆大會大體上在漢城是沒有問題的。如此一來，今後我們只有被邀請、只有被動的參加聯盟的活動而已。

（三）由前二點的考慮，今後我個人除了在國外聯盟執行委員會採取主動而具體的行動之外，我們在國內繼續主辦國際性音樂文化的交流工作是必需的。例如主辦國際性音樂節、作品或演奏的交換等，如此才能維持我們在國際上的音樂地位。

奔走與忙碌了三個月，第四屆亞洲作曲家聯盟的大會終於閉幕了，我好像卸下了沉重的負擔！但最後我必須提起：本次大會能順利舉行，首先應該感謝教育部與洪建全基金會的鼎力支持。因為，有了政府有關最高機構與民間有關基金會在無論精神上或經濟上的支持，本屆大會才得以順利完成。同時，我也要感謝我國兩位文化先達——于斌樞機主教與藍蔭鼎先生。他們二位出於愛護後輩與支持國際文化的交流，而解決了本屆大會的許多困難。

（本文原登於一九七六年十二月十三日《中央日報》）

64

今年的亞洲作曲家聯盟第四屆大會由我國主辦，於十一月廿五日至十二月二日在臺北市舉行了為期八天的音樂會議與音樂節。來自亞洲地區的會員國跟上屆相同，有十一個國家與地區的代表，而來自歐美的觀察員國家增加為九個（美國、加拿大、德國、英國、法國、義大利、紐西蘭、澳洲）。使我感到高興的是這次各國代表團的陣容比歷屆都堅強，特別是菲律賓、韓國、日本、泰國與香港的代表團，不僅人數多，而且幾乎網羅了他們作曲界的精銳。想到今天我國在國際政治上的困難處境，這些外國音樂界朋友能來聚會於我國，給我們的鼓勵與友誼太大了。

做為亞洲作曲家聯盟的發起人，此刻我必須說明這十多年來我工作的心意。自一九六〇年來，我在國內發起「製樂小集」，協助成立「江浪樂集」、「五人樂會」，然後將三個作曲家團體與其他作曲家組合為「中國現代音樂研究會」，直到四年前在國際上組織「亞洲作曲家聯盟」，我所致力的不外於本國作曲家與亞洲作曲家的團結。其實，成立本國作曲家團體與亞洲作曲家團體都是出於一個目的——為民族音樂與現代音樂獲得親切連結與順利推動，並且運用音樂文化的交流，大家來發揚光大亞洲音樂悠久的傳統。所以，看到第四屆大會盛大舉行，我是最欣慰的一人。

亞洲作曲家聯盟第四屆大會已於十二月二日圓滿結束，大部分代表已回去自己國家了。這次大會雖然不能說沒有缺點，還留下許多問題待我們解決，待我們檢討，但是我們已經盡了最大力量了。我個人感到主辦這次大會給我們的重要啟示有下列三點：

韓國現代音樂協會會長羅運榮教授，我們於一九七一年十二月在臺北，由四個國家與地區的五個代表做為發起人，舉行了聯盟的首次籌備會議。而這個艱苦的組織工作，到了一九七三年才看到它的成果──聯盟的成立。

亞洲作曲家聯盟於一九七三年四月在香港大會堂宣佈成立，舉行了第一次大會。參加國家與地區只有三個（中華民國、日本與香港，而韓國以書面表示支持），另邀請了紐西蘭與英國的人士做為觀察員。但到了一九七四年九月在日本京都國際會舘舉行第二次大會時，參加國家與地區增加為十一個（中華民國、日本、韓國、香港、澳洲、泰國、新加坡、馬來西亞、印尼、菲律賓、越南），另邀請了美國、加拿大、德國、紐西蘭與英國等籍的觀察員。會員國中，新加入的菲律賓、越南、新加坡、馬來西亞、印尼等代表是由我邀請參加，同時我也邀請了美國與加拿大的作曲家做為觀察員。這次大會內容雖然不十分充實，但是在規模上開始引起東方音樂家的興趣，也引起西方音樂家的注意了。然後，第三次大會於一九七五年十月在馬尼拉菲律賓文化中心舉行。對於亞洲作曲家聯盟來說，那是決定性的一次大會，聯盟的組織、制度以及工作內容等可以說從此以後明朗起來。這次大會無論在會議或音樂節，無論在規模或內容都是空前的、成功的，使與會的亞洲各國代表對聯盟未來的發展感到無比信心。這次大會的成功，該歸功於愛好音樂的菲律賓總統夫人的全力支持，以及菲律賓文化中心主席卡西拉克博士的卓越領導與辦事能力。這年參加的會員國仍是十一國（越南缺席，新加入蘇利蘭卡），觀察員國五個（美國、加拿大、德國、英國、瑞典）。

62

這是一個多麼不自然的現象。

一九六七年十一月在馬尼拉、一九七一年九月在東京、一九七四年三月在漢城，以及這十年來許多次在香港，我舉行作品發表會的時候，與當地作曲家獲得接觸機會。於是我把上述想法告訴了他們，互相溝通了意見，並贏得他們強烈共鳴。我們都覺得：今天東方國家的作曲工作者，必須透過他們的作品，加強互相之間的了解；這個了解包括著創作的思想與技術。亞洲作曲家聯盟初期的構想便由此產生。

國際性的作曲家組織，早在五十多年間（第一次世界大戰後）便設立了「國際現代音樂協會」（International Society for Contemporary Music）。這個團體到今天仍是世界性之最大作曲家組織。但這個組織畢竟是以西洋人的思想作為出發點，想法與做法都站在西方人的立場。我不否認半個世紀以來它對世界音樂文化的重大貢獻，但我認為一個以東方人的思想作為出發點的"I.S.C.M."──即「亞洲作曲家聯盟」，在今天的東方音樂界也迫切的需要起來了。因為如何接受近代西方音樂，如何維護本國民族音樂，以及如何創作東方的現代音樂，這些是交給今天我們東方作曲工作者的共同而緊要的問題；它等著我們去解決。於是，我決心致力於亞洲作曲工作者的聯繫工作，促進亞洲作曲家聯盟的成立，以及逐漸加強聯盟的活動。

對於我提議的亞洲作曲家聯盟的構想，首先響應的是鍋島吉郎先生（日本藝術經理人），在聯盟成立的早期，如果沒有他，聯盟不可能有今天的發展。於是由他邀請當時任日本現代音樂協會會長兼日本作曲家協議會會長入野義朗教授，由我邀請旅港作曲家林聲翕教授與當時任

61

亞洲作曲家聯盟與我

許常惠

東方音樂曾經有過它的輝煌時期，尤其在我們中國，當唐代（第七世紀）音樂文化燦爛開花的時候，西方音樂不過是在格里哥利聖歌的單旋律地步。但此後一千年，到了第十七世紀，西方音樂也達到同樣輝煌的成就；從那時候起，東西方的音樂地位似乎倒過來了。

當一個民族的文化強盛的時候，自然的影響於文化低落的民族。所以，唐代的中國音樂深刻的影響於鄰近其他民族；所以，近代西方音樂也迅速的被今天的東方民族接受。

接受西方音樂似乎是廿世紀東方音樂的共同特點。我們只有接受的早晚或快慢，及接受的方式與接受後的發展有所不同而已。這個現代東方音樂的共同特點，再加上我們彼此在民族、地理、宗教、文化與美學上的接近，我國音樂與其他東方音樂的關係，照理遠比與西方音樂的關係密切。然而，事實却恰好相反，今天一個東方作曲家可以不聞不問鄰近東方作曲家的情形，但絕不放過布雷茲（法國 Boulez）、斯托克豪森（德國 Stockhausen）、凱治（美國 Cage）、古塞那基斯（希臘 Xenakis）、藩德雷基（波蘭 Penderecki）等西方作曲家的一舉一動。仔細想一想，

（亞洲作曲家聯盟名譽會員、香港作曲家聯會創會主席）

二〇二三年六月

音樂演出的重視，逐漸意識到音樂創作和創意方面的重要性，尤其對本地或中國元素而言。由於有更多表演團體開始採用本地作曲家的音樂，因而在形式和流派上產生了更多樣化的作品，除了較普遍的音樂殿堂式作品外，也包括舞台作品、舞蹈、戲劇音樂、電子、多媒體及歌劇等。

在作曲風格方面，作曲家們於新派與傳統手法之間的激烈對立情況在這一時期逐漸較為淡化。一方面，一些較保守的作曲家開始了解到新技術的實用性和表現力；另一方面，有些前衛作曲家亦開始採用較人性化的表達取代以自我為中心的非溝通方式。

由於與亞洲作曲家之間的互動頻率增加，香港作曲家們對「中國」或「東方」的傳統於作品中更刻意地肯定。雖然個別作曲家可能有自己的個人處理方式，但至少他們大都同意在創作中強調自己的文化承傳。

最後，在二十世紀八〇年代的這個「增長期」中，香港作曲家們越來越意識到社會藝術發展趨向更成熟的各項要求。他們不再單止追求更多的表演機會，在其他同樣重要的領域上亦作出積極努力。作曲家開始嘗試集體解決出版、推廣、發行、保育、演奏水平、音樂教育、觀眾發展等問題，這些都是支持作曲界健康發展的必要元素。

從今天的角度回顧香港音樂發展的五十年，我們必須感謝 ACL 創立人他們的遠見。當亞洲作曲家聯盟聚集了不同地區的作曲家進行交流和對話的同時，無意中也啟動了各地區獨特的亞洲意識的發展，直接或間接地激活了當地於音樂創作上對東方美學特性的強調。我們相信這寶貴的遺產及其影響力將會延續至未來更多的五十年甚至數百年。

若把戰後至六〇年代稱為香港音樂創作發展的醞釀時期，而七〇年代是它的覺醒期；那麼二十世紀八〇年代可以被視作香港音樂創作發展的一個增長期。早期香港代表以亞洲作曲盟香港分會的名義參加 ACL，在七〇年代於促進香港音樂創作發展的一系列活動中發揮了重要作用。為配合新的挑戰和發展機遇，ACL 香港分會於一九八三年正式解散，重新組成香港作曲家聯會（HKCG）。新組織不僅繼承了其前身作為 ACL 香港會員的身份，而且還擴大了其活動範圍。一九八四年香港作曲家聯會被接納為國際現代音樂協會（ISCM）的正式成員，成為繼日本和韓國之後這個歷史悠久的國際團體的第三個亞洲成員。二十世紀八〇年代初，香港作曲家也開始參加了聯合國教科文組織（UNESCO）國際音樂理事會（International Music Council）的各種活動，包括國際作曲家講壇（International Rostrum of Composers），提供了把香港作品帶到全世界的一個極佳的途徑。一九八六年，香港作曲家聯會舉辦了第一屆現代作曲家音樂節，這活動亦展示了中國大陸自從文化大革命以來首批作曲畢業生的最新作品，可算是中國大陸作曲家踏足國際舞台的一個開始，亦加強世界對中國作曲家的了解。

一九八八年，HKCG 主辦了 ISCM—ACL 世界音樂節——兩個重要國際組織的聯合會議及音樂節。這國際性的音樂盛會不僅為參與者和觀眾提供了獨特的東西方互動的音樂體驗，來自四十多個國家的作曲家們亦能透過演出及討論進行有意義的交流，亦意味着香港作曲家於國際音樂交流領域及活動範圍逐漸擴大。

自八〇年代開始，香港社會對音樂藝術的認知及態度漸漸得以改善：從過去幾十年只獨對

57

ISCM/ACL 世界音樂日等。這兩所學府及機構亦為熱衷於現代音樂和亞洲音樂美學的作曲家和表演者提供了重要的培訓與實習場地，令他們能成為日後建構香港日漸壯大的港音樂領域的重要支柱。

香港音樂創作發展的一個重要里程碑是一九八一年第七屆亞洲作曲家聯盟大會及音樂節。它不僅建立了香港作為亞洲一個活躍的音樂中心，而且還提高了當地人們對現代音樂的普遍認識，以及對當代作曲家的重視。據非官方統計資料顯示，自一九八一年ACL大會音樂節以來，香港新作品數量有大幅增加的趨勢。

上世紀香港音樂發展的另一個重要因素是音樂創作人才的培養。香港中文大學音樂系於一九六六年成立，是香港第一所成立音樂系的大學。到七〇年代初葉，中大開始培育了一批批年輕音樂家和作曲家，他們後來成為香港音樂發展的重要貢獻力量。不久，其他專上院校音樂系的作曲專科也紛繼成立，如香港浸信會學院（一九七三）、香港大學（一九八一）和香港演藝學院（一九八五）等。這些機構普遍提供了優秀的資源、師資和學習環境，而最重要的是這些音樂創作專科的成立，標誌着社會承認音樂創作是一項嚴肅的職業追求，為推動社會培育新一代作曲人才起了正面的作用。作曲畢業生繼續到海外深造後帶回了多樣化的創作風格及新鮮的現代技巧，並提供了對世界音樂現況的更廣闊視野。

另一方面，在此期間許多對中國傳統音樂有深入認識和專長的音樂家與作曲家亦從大陸移民到香港。他們的教學、演出及創作活動引起了社會對中國傳統音樂更大的興趣和普遍認可。

蕭友梅、黃自等以來的創作傳統。其後於六〇年代其後起之秀如林樂培、陳健華、黃育義等於海外學成回歸，其作品所採用的音樂語言亦大為拓寬，包括二十世紀初流行的多調性、新調性與無調性等風格，而作品的種類亦漸趨多樣化。然而要到七〇年代，香港的音樂創作發展才迎來重大的轉變。

一九七三年成立的亞洲作曲家聯盟及其年度音樂節的演出與交流確實為香港音樂創作的發展邁向國際開闢了新的渠道，亦的確給香港作曲家們提供了寶貴的經驗和激勵。由於 ACL 成立時所強調目標之一是為解決作曲家的權益問題，這導致了香港第一個版權協會的成立。香港作曲家及作詞家協會（CASH）成立於一九七七年，在保護和推廣香港創意音樂權益方面做出了巨大貢獻。CASH 旗下的香港音樂基金在支援香港作曲家聯會（HKCG）的發展和活動方面發揮了重要作用，尤其是香港作曲家聯會於日後舉辦許多國際音樂節和交流活動的成功，CASH 香港音樂基金的贊助是不可或缺的因素。

香港管弦樂團於一九七五年成立，是香港首個專業樂團，它為香港作曲家提供了不少創作及發表大型管弦樂的機會。而一九七七年成立的另一個大型音樂表演團體香港中樂團不僅擁有全球委約作品最多稱號（迄今為止超過三千部），而且至今亦是世界首屈一指的國樂團之一。

其他許多重要的音樂及文化組織亦於七〇／八〇年代紛紛成立，進一步促進了香港音樂創作的蓬勃發展。分別於一九七七年及一九八五年成立的香港藝術中心和香港演藝學院在這段期間成為許多國際音樂活動的場地，這包括一九八一年舉行的 ACL 大會及音樂節和一九八八年的

亞洲作曲家聯盟（ACL）成立早年與當時香港樂壇背景回顧

曾葉發

亞洲作曲家聯盟（ACL）於上世紀七十年代初由來自亞洲不同國家／地區的代表成立。它標誌著一些志同道合並重視亞洲音樂美學的人士走在一起的努力，目的為促進及提供相互交流學習機會，及維護亞洲地區作曲家的權益。儘管當時不同地區之間於音樂創作發展上有不同步伐，但大致多跟隨了相似的發展模式：就是從初期覺醒需要向西方學習，漸漸眾多接受過西方音樂教育的作曲家回歸，使用西方語言作品的普遍化，及至後期意識到自身文化身份價值的重要性，從而開始創作一些具有亞洲美學特色的作品。

亞洲作曲家聯盟的成立，對亞洲很多地區於這實現自身文化身份認同的發展階段有着至關重要的影響；而香港乃是其中之一。

戰後香港的音樂創作主要由兩位重要的作曲家（林聲翕及黃友棣）所主導。他們的作品以聲樂為主，使用西方後期浪漫風格的音樂語言配以中文歌詞，承傳了中國大陸二十世紀初自

1. 韓文中譯：李惠平（東京藝術大學）

2. 韓國首爾國民大學民族音樂學副教授

3. 在韓國稱呼日本殖民統治時期的慣用名稱。

4. Dodeuri 為韓國傳統音樂長短的一種的名稱。

參考文獻

1. 羅運榮紀念事業會（나운영기념사업회；Na Un-Young Commemorative Committee）。1993。《羅運榮生平：直到我手枯竭（나운영의 생애 내 손의 피가 마를때까지；Na Un-Young's Life, Until My Hands Dry）》。

2. 大韓民國藝術院（대한민국예술원；Korea Academy of Korean Music.）。2004。《羅運榮：韓國音樂的「先本土化、後現代化」（나운영：한국음악의 선 토착화 후 현대화；Na Un-Young: Pre-indigenization and post-modernization of Korean Music.）》。《韓國藝術總論音樂篇第四冊：功勞音樂家的音樂世界與人生；한국예술총론 음악편 IV, 음악가의 음악세계와 삶；General Introduction to Korean Arts, Music IV, The Music World and Life of Merit Musicians.》。一九四—二〇七頁。

3. 大韓民國藝術院（대한민국예술원；Korea Academy of Arts.）。2004。《李誠載：追求韓國國際主義的作曲家；이성재：한국적 국제주의를 추구한 작곡가；Lee Seong—jae: A Composer who Pursued Korean Internationalism.》。《韓國藝術總論音樂篇第四冊：功勞音樂家的音樂世界與人生；한국예술총론 음악편 IV, 음악가의 음악세계와 삶；General Introduction to Korean Arts, Music IV, The Music World and Life of Merit Musicians.》。二四九—二六四頁。

4. 李誠載《韓國音樂登上國際舞台"한국음악 국제무대에 발돋움 ; Korean Music Enters to an International Stage"》。朝鮮日報（조선일보 ; Choson Ilbo Newspaper）。一九七四‧一二‧二七。

持聯盟事務，於任期滿了後的一九九四年成為聯盟名譽會長。李誠載除亞洲作曲家聯盟以外，多次成功申辦各式國際音樂大會，在國際音樂界裡提升了韓國音樂的地位。

身為培育後進五十餘年的教育家，李誠載曾擔任首爾大學音樂學院院長、退休後曾任水原大學音樂學院院長、韓國文化藝術振興院院長、安益泰紀念基金會理事長等職，以藝術行政家的身份於各地活躍。作曲家李誠載的主要作品包含《主題十二音與四台鋼琴之曲》、《給弦樂四重奏的六章散調》、《給伽耶琴與弦樂的 dodeuri》[4] 等，著述則有《國民學校音樂教育》、《音樂與教育》等書出版。

因其作為教育家、作曲家、國際活動以及藝術行政家的功績受到肯定，李誠載於一九九二年獲頒大韓民國文化藝術賞，一九九八年獲頒韓國藝術文化團體總聯合會（藝總）藝術文化賞大賞、也於一九九○年獲授國民勳章牡丹章、一九九六年獲授寶冠文化勳章。李誠載開創了名為「韓國國際主義」的獨特音樂風格，人們認為他將侷限於地區的韓國現代音樂與作曲界提升至國際的水準，使曾僅停留於晚期浪漫主義的韓國作曲界與現代音樂界之間得以交流，進而擴張了音樂世界。

現代音樂研究為主題的發表會。

一九六四年，李誠載於首爾大學教授在任期間前往奧地利維也納留學，時至一九六六年的兩年期間，在維也納國立音樂院與維也納國立大學作曲科專攻音樂學。他在維也納學習了電子音樂與十二音技法等現代音樂作曲手法以及音樂學，也前往法國、瑞士、義大利等地，掌握了國際的動向。一九六六年回國後，李誠載於首爾大學復職，隨即埋頭於作品相關的活動當中。

李誠載於一九七三年擔任青少年音樂聯盟韓國分部副會長，同年成立亞洲作曲家聯盟韓國委員會並擔任首任會長。一九七五年，除羅運榮以外，李誠載與金正吉、白秉東、李演國、吳淑子等人一同參加曲盟第三屆大會。在一次接受報社的訪問裡，李誠載曾如此明確地表示：「雖已有如國際現代音樂協會（ISCM）等泛世界的作曲家團體存在，但在理解我們鄰近國家與使鄰近國家理解我們的意義上，亞洲作曲家聯盟是最為適切的組織。因此，我們首先需要與鄰近國家交換資訊。此外，在現有的泛世界機構裡，實際上『亞洲』不是正被排除在外（異化）嗎？因此，為了要前進國際，也為了要踏出第一步，我們首先需要參加每年舉辦的大會並提出作品。雖然已經有如創樂會等作曲家組織，藉由這次委員會成立的機會，讓我們使創作成為中心，創造出樂壇的動向與風土環境。要做的事可多了！」（《朝鮮日報》一九七四・十二・二七）亞洲作曲家聯盟韓國委員會以李誠載為中心，於一九七九年十月在首爾舉辦了第六屆大會，隨後也申辦一九九一年（十五屆）和一九九三年（十六屆）的兩屆大會。李誠載不只在亞洲作曲家聯盟韓國委員會擔任要職，也在一九九〇年被選為亞洲作曲家聯盟會長，期間熱心主

他以「先本土化、後現代化」之信念為基底，進而開拓具有韓國特色音樂的工作獲得了極高的評價，也留下的豐碩的業績。羅運榮透過其作品發表會，發表了十三首交響曲、兩首小提琴協奏曲、三部歌劇、一首鋼琴協奏曲、六首鋼琴獨奏曲、兩首大提琴協奏曲、小提琴散調、給弦樂團的大協奏曲（Concerto Grosso）、九首教會清唱劇。此外，他也獻身於童謠、讚美歌、紀念歌、校歌等種類的作曲活動，構築了具有韓國特色的音樂世界。

李誠載（一九二四—二〇〇九，號石泉）生於殖民地時期的京畿道利川。幼少時期聽聞西洋音樂後從此對其感到關心，隨後向中學時期遇見的作曲家李尚俊（一八八四—一九四八）學習音樂，亦自行獨學小提琴演奏等。一九四六年進入京城音樂專門學校（今首爾大學音樂學院前身）就讀，向李誠載向老師金聖泰（一九一〇—二〇一二）體系性地學習作曲家所需的音樂理論。

一九四六年，京城音樂專門學校被編入首爾大學，李誠載隨後於一九五一年自首爾大學音樂學院作曲系畢業，成為韓國最高水準音樂學院的首屆畢業生。也就是說，他是最初正式接受專門音樂教育的韓國男性音樂家。（在此之前，韓國只有僅收女性學生的梨花女子大學設有音樂學院。）

畢業後，李誠載於一九五六年成為首爾大學音樂學院教授。一九五八年，他成立了對於韓國現代音樂有深遠影響的創樂會，並擔任首任會長。創樂會以「創作我們自己的新音樂」、「為樹立民族音樂的理論定立」、「世界中的韓國」為主旨而成立，定期舉辦作曲發表會與以韓國

一九九二），後獲得認定，順利取得巴黎音樂院的入學邀請。但是是由於三哥羅順榮（一九一九—？）在韓戰期間遭北韓綁架（拉北），羅運榮受到連坐制度影響，被政府通報為禁止旅行對象。之後，羅運榮多次嘗試重新申請海外留學許可，仍屢屢遭到拒絕。

時至一九七一年（五十歲），隨著連坐制的廢止，羅運榮終於得以自由出入海內外，他同年率領延世大學演奏合唱團（Yonsei Concert Choir）前往大阪，展開了首次的海外演出旅行。在該次旅行當中，他也順利地在見到了包含松下真一、朝比奈隆、諸井三郎、貴島清彥等往日師長。之後，他的作品《第九號交響曲》獲選為第九屆「大阪之秋」國際現代音樂節入選曲，在朝比奈隆的指揮下由大阪愛樂交響樂團演出。隔（一九七二）年五月三日所舉辦的韓日作曲研究會上，羅運榮邀請恩師諸井三郎訪韓。同年十二月，羅運榮以亞洲作曲家聯盟（後簡稱「曲盟」）名譽會員參加曲盟活動。有關羅運榮的現有資料當中，均未提及他是透過何種過程參加曲盟的成立準備會議，但可以推測的是，羅運榮與日本現代作曲界的人際網絡，是使得他得以成為曲盟的創始成員的背景原因之一。

　畢生在大學任指導後進的羅運榮既是為教育家，也是一位出版十冊音樂論書的音樂理論家。此外，他對於音樂與社會的相互了解抱有關心，創立民族音樂文化研究會與韓國現代音樂學會、擔任韓國文教部（今教育部）首任音樂編修官，他還任職於首爾中央放送局，也不辭辛勞地開辦現代音樂鑑賞會，是將現代音樂介紹給韓國社會的重要人物。除此之外，羅運榮還創作了一千二百餘首韓國讚美歌，以獻身於韓國基督教教會音樂復興的工作為人所知。

聽了其中所藏之貝多芬《命運交響曲》後，開始對於西洋音樂抱有興趣。中學畢業後，他在作曲家金聖泰（一九一〇—二〇一二）門下學習作曲，一九四〇年以歌曲《往焉？Garyeona》獲得《東亞日報》新春文藝作曲部門獎項。同年十九歲時赴日，入學於東京帝國高等學校（今東京大學教育學部附屬中學前身）本科，師事於在該校作曲科任教、出身自巴黎音樂院的平尾貴四男（一九〇七—一九五三）教授。一九四二年本科畢業，隨後考入同校研究科，向諸井三郎（一九〇三—一九七七）學習作曲，心醉於西洋現代音樂。在學期間，師傅諸井三郎強調，不能無條件地追隨西洋音樂，反倒應以自身國家的音樂為中心，建立具有民族特徵的音樂。師傅的忠告對於羅運榮的音樂人生帶來的極大的影響。羅運榮終其一生，都以民族音樂為基底，積極獻身於創作具有本土特色的韓國現代音樂與韓國特色的教會音樂。

太平洋戰爭末期在東京求學的羅運榮，最終無法自研究科畢業，只得於一九四三年回到祖國。歸國後的一九四六年，年僅二十五歲的羅運榮設立了民族音樂文化研究會並就任該會會長。一九五二年韓國現代音樂學會成立，羅運榮也擔任該會會長，甚至每月固定舉辦現代音樂鑑賞會。（該會於一九五六年重新改名為韓國現代音樂協會，一九五七年正式成為國際現代音樂協會 ISCM 的會員。）

一九四五年，韓國自日本殖民統治解放後，韓戰於一九五〇年爆發，持續三年於一九五三年停戰。戰爭告一段落後，為學習歐洲最先端的現代音樂思潮，羅運榮朝法國留學的目標努力。他將自己的作曲集《九十九隻羊》寄給梅湘（Olivier Messiaen, 一九〇八—

作曲家羅運榮與李誠載：亞洲作曲家聯盟與兩位韓國開拓者[1]

金希鮮[2]

一九七一年舉行的亞洲作曲家聯盟（以下簡稱為曲盟）成立會議裡，作曲家羅運榮（一九二二—一九九三）以韓國代表的身份出席。直到今日，韓國一直在曲盟裡以主要參與國的位置扮演了重要的角色。同羅運榮參與曲盟活動的李誠載（一九二四—二〇〇九），在被選為擔任曲盟韓國分會會長以降，一手引領了曲盟韓國分會的活動，也於曲盟屢屢擔任要角。收錄於曲盟口述史研究的此篇短文，將以參與曲盟初期活動、並致力貢獻亞洲現代音樂國際交流的兩位韓國作曲家羅運榮與李誠載為中心，以介紹兩位作曲家業績與曲盟相關活動為主要目的。

羅運榮在日帝強佔期[3]的一九二二年三月生於首爾。其父親為生物學者，同時以深厚的國樂造詣為人所知。羅運榮八歲時喪父，據傳，他在父親遺物裡發現許多留聲機唱片，尤其是

交流。[5] 由於海參威是入野義朗的故鄉，因此禮子老師特別付諸心力，促進與這座俄羅斯遠東城市之間的交流。二○二二年十月禮子老師過世之前，甫舉辦了第二十四回「俄羅斯與日本的音樂交會」音樂會。當中，除了演奏入野義朗的作品之外，也包含了由烏克蘭女演員朗讀烏克蘭國民詩人舍甫琴科（Taras Shevchenko）詩作的節目。

入野夫婦藉由 JML 研討班的活動，與日本國內外許多人士合作，共同致力於音樂活動的繁榮發展。或許，舉辦亞洲作曲家聯盟京都大會的一九七四年時，大環境仍未成熟、也貌似存有許多問題，但若回顧往後的發展，我們可以看到兩人長年持續的努力正逐漸地孕育出非凡的成果。入野夫婦的眼光與活動看準了日本與亞洲的未來，作為蒙受二人的恩惠的一介晚輩，在此由衷心向他們獻上感謝，也願兩位前輩安息、一路好走。

1. 日文中譯：李惠平（東京藝術大學）
2. 日本京都市立藝術大學名譽教授。
3. 馬場健，〈第 2 回アジア作曲家 議を見聞して〉，《音樂芸術》，第三十二卷・第十一期（一九七四）：四八－五〇頁。
4. Richard Kostelanetz, 'Notes on Compositions I', in *John Cage: Writer*, edited by Richard Kostelanetz（New York：Limelight, 1993），5-13, here 11.
5. 入野礼子，〈初の交流コンサートを終えて『ロシア 日本 音楽の出会い（I）ウラジオストック出身の作曲家・入野義朗生誕 70 年を記念して〉，《音樂芸術》，第四十九卷・第十期（一九九二）：八十七－九十一頁。

記，該場演講的內容涵蓋原住民音樂、漢人音樂、以及學習西洋音樂的現代作曲家等等，非常

豐富。許老師風度翩翩，並因其演講時流利的日語，使我在會後向他表示「您日語比我還要流

利呢！」來自臺灣的演講者，另有作曲家林道生於一九九四年與一九九七年兩度在JML以阿

美族音樂等為題進行演講。至今，我手邊仍留有當時有幸獲得的一套錄音帶《阿美族民謠一百

首》。一九九四年，在JML企劃、中華民國行政院文化建設委員會、林道生、菊池悌子的協辦

下，舉行了「日本・臺灣青少年交流音樂會」。

　　入野夫婦的千金入野智江 Tala 女士，現在以南印度古典梵劇「苦替雅坦（Kutiyattam）」與

「南吉亞谷土（Nangiar koothu）」的演員身份從事活動。我不禁想起，禮子老師曾對我表示：「在

過去，十二音技法曾是最先端的技法，但現在最先端的卻是印度」。當我欣賞著影像，關注著

這印度古典劇種裡的年邁演員，是如何地僅透過臉部表情細緻地表現各種情感時，我頓悟到，

這不正和約翰・凱吉（John Cage）所提到那印度傳統裡「永恆情感（permanent emotions）」[4] 的

概念息息相關嗎？現今世界上最古老的梵文古典戲劇與凱吉的實驗音樂思想關係密切，這或許

正是印度被視為最先端的意義所在。

　　入野禮子老師在入野義朗過世後，仍以驚人的活力積極地投身音樂活動。除了創設入野義

朗作曲獎和亞洲作曲家聯盟的相關活動以外，與印度的交流、日本德國青少年交流音樂會、與

俄羅斯之間的音樂交流等均不遺餘力。一九九一年，恰在戈巴契夫（Mikhail Gorbachyov）因政變

下台的時空背景下，禮子老師以「俄羅斯與日本的音樂交會」為題，開始了與俄國之間的音樂

乏隨後赴德留學向尹尋求指導者。生涯後期，入野活動重心逐漸向亞洲傾斜，在創作了多首使用日本傳統樂器的作品同時，其音樂風格也隨之變化。此外，據說入野晚年對於印尼音樂十分感到興趣。

除了尹伊桑以外，入野與其他的亞洲作曲家們也關係深厚；如一九七一年他參加了在臺灣舉行的亞洲作曲家聯盟籌備會議，之後也致力於亞洲作曲家聯盟的發展。雖然一九七四年於京都舉行的亞洲作曲家聯盟大會被人批評問題重重，但也有人對入野主辦大會的辛勞表示感激。[3] 入野義朗於一九八〇年過世後，其遺孀、同時也是作曲家與音樂教育家的入野禮子（高橋列子；一九三六—二〇二二）繼承其遺志，致力於推動亞洲作曲家聯盟與亞洲作曲家有關的活動。一九九〇年，第十三屆亞洲作曲家聯盟大會兼大規模的「亞洲音樂祭—九〇」在日本舉行，恰好成為了向日本聽眾推廣亞洲作曲家的契機。除了尹伊桑、姜碩熙等已為人所知的作曲家之外，菲律賓的荷西馬西達（José Maceda）、中國的瞿小松、柬埔寨的洪靖年（Ung Chinary）、已赴美發展的譚盾等人也受到了注目。

入野夫妻於一九七二年設立了「JML研討班（Japan Music Life-Yoshiro Irino Institute of Music）」。該組織經常邀請並主辦來自海外作曲家赴日本的演講活動，除了拉赫曼（Helmut Lachenmann）等來自歐洲的作曲家之外，亞洲各國的作曲家也包含在內。當中令我印象深刻的，便是臺灣作曲家許常惠的演講。許常惠老師一九九四年八月應邀來日參加第十五屆九州現代音樂祭，隨後短暫訪問東京，於八月二十六日用日語進行以臺灣音樂為主題的演講。根據我當時所留下的筆

入野義朗、禮子夫婦的活動與亞洲 [1]

柿沼敏江 [2]

二〇二二年一月，音樂學者沈雕龍老師與我聯繫，希望能詢問與入野義朗遺孀入野禮子老師訪談的可能性，並很快地得到禮子老師的首肯。同年三月，我將沈老師事先準備的訪談問題以電子郵件寄給禮子老師，不巧當日她卻在自家意外跌倒，之後的入院治療與復健耗費了比預計更為漫長的時間。最後，禮子老師雖預定於十月底出院，但她卻在出院前的十月二十九日突然撒手人寰。同年十一月二十四日，原訂上演為紀念入野義朗誕辰一〇〇＋一年的歌劇作品《曾根崎心中》。禮子老師無法親眼見證這場演出，本人想必相當遺憾。

令人惋惜的是，我無法代替禮子老師回答沈老師的問題。僅以此短文簡單紀錄，我所知道有關入野義朗和禮子夫婦兩人的活動內容。

入野義朗（一九二一—一九八〇）以其作品《為七件樂器所寫的室內協奏曲》（一九五一）成為日本首位以十二音技法創作的先鋒作曲家並為人所知，同時也以領導者之姿長期活躍於日本作曲界。他與韓國出身的作曲家尹伊桑私交甚篤，如細川俊夫等入野的作曲學生當中，亦不

1. 目前會員包括：臺灣、香港、日本、韓國、菲律賓、越南、印尼、泰國、馬來西亞、新加坡、以色列、紐西蘭、澳洲、土耳其。

2. 'Art,' in *The Britannica Dictionary*, Accessed 4 Jan. 2023, https://www.britannica.com/dictionary/art.

3. Howard S. Becker, *Art Worlds* (Berkeley/Los Angeles/London, University of California Press, 1982), 37.

4. 朱夢慈，〈再會無名樂人：兩位小鎮高齡爵士樂手的青春音樂路徑〉，《文化研究》，第三十五期（二○二二年十月）：一六九。

5. 林浩立於清大音樂學系音樂學講座「流行音樂研究怎麼做」時所分享，二○二二年十一月十八日。

6. 許雪姬，〈臺灣口述史的回顧與展望：兼談個人的訪談經驗〉，收錄於《兩岸發展史學術演講 第五輯》，鄭政誠主編（新北市：國立中央大學歷史研究所／中大出版中心／Airosco Press，二○○八），頁六二─六三。

7. 王櫻芬，〈臺灣音樂口述歷史的回顧與心得〉，收錄於《臺灣音樂口述歷史的理論實務與案例》，許雪姬主編（臺北：臺灣口述歷史學會），頁三○一。

8. 顏綠芬，《孤獨行路終不悔─賴德和的音樂人生》（宜蘭：國立傳統藝術中心，二○二三），頁十四、一七四。

9. 關於公開一些幽微的關係可能引來的糾紛甚至法律責任，請見許雪姬，頁六十四。

10. 此處所指的是，因為康斯坦茲與莫札特夫家不合，康斯坦茲不讓夫家對自己的不利看法進入這本傳記中。

11. Rudolph Angermüller, and William Stafford, 'Nissen, Georg Nikolaus,' Grove Music Online, 2001. Accessed 7 Dec. 2022, https://www.oxfordmusiconline.com/grovemusic/view/10.1093/gmo/9781561592630.001.0001/omo-9781561592630-e-0000019984.

12. Vivian Perlis, 'Oral History and Music,' *The Journal of American History* 81, no.2 (1994): 610–611.

13. 最大的差別，也許是兩者專業學者和非學者的身份，以及對於音樂學作為學科自我意識的有無。

14. 於這裡可以補充參考的資料，請見：Frederick Lau, 'Fusion or Fission: The Paradox and Politics of Contemporary Chinese Avant-Garde Music,' in *Locating East Asia in Western Art Music*, ed. by Yayoi Uno Everett and Frederick Lau (Middletown: Wesleyan University Press, 2004), 22–39. 'When a Great Nation Emerges: Chinese Music in the World,' in *China and West: Music, Representation and Reception*, ed. By Hon-Lun Yang and Michael Saffle (Ann Arbor: University of Michigan Press, 2017), 265–282.

的作曲家。和其他前輩歷經臺灣學院音樂一路從貧瘠到到興盛的經驗不同，她以下一代的角度見證了臺灣學院音樂從發展高峰走下，並且正在面對少子化浪潮衝擊的情形。在這個外在的困境之中，她肯定了學生在學院之外的音樂成就。值得注意的是，呂文慈口快心直所述之其他種種「逼真」情事，最後無法全然收錄於本書之中，挑戰了口述史方法和載體的界限。她的觀察讓我們回憶起本計畫之前所訪問資深作曲家口述六〇、七〇年代的種種艱困：原來，臺灣的學院音樂發展已從篳路藍縷走出，然後又來到一個新的關鍵性轉捩點。

這次亞洲作曲家聯盟口述史計畫的出版，遠不能代表曲盟這個組織帶給我們的全部意義。我們意識到，此次所訪知的事，其實遠遠少於我們不知道的事。所以，許多言談過程中明顯未能說清楚的斷點，提供了未來其他人再研究的契機。尤其，曲盟在亞洲其他地區內部有驅動過什麼樣的影響或漣漪效應，還需要亞洲各地的研究者共同來關注。畢竟，這是二戰後第一個由亞洲地區作曲家們自發性發起和聯絡的亞際跨國組織，並且維繫至今。這個具亞洲自發性質曲盟，提供了一個和歐美導向的國際交流不同的參考點，讓音樂的世界史更加的不同。

39

場從中小學到大學，尤其是國立臺北藝術大學前身「國立藝術學院」逐漸成形的曲折。賴德和

的口述讓我們更宏觀地意識到，臺灣的學院音樂同時透過曲盟和學校教育建制，一外一內並行

發展的情形，甚至互為援助與呼應的可能關係。潘皇龍是一位十分沈穩又不失謀略的作曲家。

他談到在「國際現代音樂協會」（International Society for Contemporary Music, ISCM）艱難地替臺灣爭

取會籍的經驗，讓人見識到國際的文化活動之中也同時有著國際政治的考量；從這一點，我們

可以想像曲盟從一九七〇年代成立以來，是如何長期地保障了臺灣作曲家在國際的活動空間。

錢善華嫻熟九〇年代中乃至之後的曲盟行政業務，他的口述印證了許多其他人的說法，而且也

讓我們一窺曲盟在當時的世代交替情形。特別的是錢善華讓我們想起，曲盟其實也有強調亞洲

傳統音樂的展演甚至研究的一面，點出了臺灣的「作曲」與「音樂學」，兩個在二十一世紀看

來截然分流的專業，曾經混雜共生的一段過去。

潘世姬是曲盟臺灣總會的第一位女性理事長。她獨特的女性關懷以及和留歐前輩們之間不

同的留美經驗，都提供了一個和其「他」人完全不同的口述視野。她對曲盟內部其他國家的世

代交替情形，也提出了一份很少見的局內人報導。亦可貴的是，潘世姬以其在一九八〇年代於

紐約師事周文中的經驗，留下一份對當時文革後赴美國發展的中國年輕作曲家如何受到矚目的

第一手觀察，令人反身思考。呂文慈八〇年代開始在大學主修作曲，可以算是曲盟逐步步入正

軌之後，得以直接受惠曲盟帶來之國際視野的學生世代。從她的角度看曲盟，更能看到國際交

流的舞臺對於後輩作曲家的激勵性作用。呂文慈也是本口述史計畫進行時，唯一尚在大學服務

流動關係。最後的其他開放性問題，則提供這些作曲家們談談他們生命中其他同樣具有意義的

經驗。我們雖然有綱要性的問題，但訪談之中我們亦隨著訪談者口述所至的情境，延伸出許多

偶發性的問題，因為我們試圖把人與人、事件與事件、時間與空間之間的因果或對應關係，盡

可能地爬梳清晰。五十年前發想和創立曲盟的人物今日大多已不在人世，尚在世的資深前輩可

能也不適合我們連續訪（追）問，尤其我們訪談的實際工作，幾乎是隨著新冠疫情的興衰而展

開和結束的。這樣的訪談模式出來的結果，自然不是一份線性連續的曲盟「大事紀」，而是每

個受訪者對於其他個人、團體、體制、跨國經驗、政治關係、音樂文化、藝術感受的評價和告

白。現階段的曲盟口述史成果，綜合觀之，也像是一份對於一九六〇年代到一九九〇年代，乃

至今日臺灣的學院音樂體制與社會發展相互辯證映照的回憶錄集。

透過多份個人回憶而得到的口述史，其實透露了每一個人的個性和價值觀。許博允由於其

不凡的家世背景和非音樂科班出身的背景，他所述之事皆試圖傳達一份大處著眼且縱橫東西的

自信；一九七〇年代參與曲盟帶來的國際交流經驗，似乎也成為他一九七八年成立新象公司的

動力之一。溫隆信雖然出身學院音樂體系，卻能在學院音樂比賽中，以及學院之外的社會功能

性音樂裡，同時有所斬獲；他所口述之事也讓我們洞悉，即使有人稱臺灣在六〇年代已有「現

代音樂」，但當時實際教學現場的人才和資源，其實比我們現在能想像到的更為貧瘠；而曲盟

早期呈現的音樂如何，他也提出比別人更犀利的觀察。賴德和溫文儒雅，不諱言早年經濟狀況

不佳，較少直隨曲盟向外拓展。然而，他卻道出許多七〇到八〇年代，臺灣本土的音樂教育現

作曲家艾伍士（Charles Ives, 一八四七—一九五四）的口述史計畫時，曾遭到以「當代美國人物」為研究主題的質疑。她在日後回顧口述史與音樂研究的關係時反思到：「傳統的音樂學，由於立基於一個二戰前的日耳曼學科，所以傳到美國的時候帶著一種態度，認為二十世紀不夠久遠到足以成為一個歷史，而且美國音樂也是不值得研究的。」她觀察到，這樣的學科取向導致了音樂學的學生都被訓練成「沈緬在遙遠的過去」，並「以外語在圖書館裡檢驗著一手和二手資料」。反之，波莉斯認為口述史方法是一個和傳統音樂學方法的對立面（antithesis）。[12] 身為美國人的波莉斯，為了超克既存的歐陸音樂歷史研究傳統，決定採口述史的方法作為生產美國音樂自身的歷史。然而，在某種程度上，波莉斯面對艾伍士以及尼森面對莫札特，兩人對其研究對象所採取的方法論和出發點，可能並沒有絕對的不同。[13] 只要口述資料若經過嚴密的考察，一樣可以成為更嚴謹的史料。美國音樂研究者面對歐陸音樂歷史的深刻反思，豈能不讓試圖重建音樂史的臺灣學者亦心有戚戚焉？我們可以說，口述史的方法，讓音樂的研究從捕捉遙遠的它方與過去，重新回到觸摸此時與此地。

　鑑於以上的種種思考，本次口述史計畫雖然以作曲家聯盟為主題，我們多次訪談的問題主要分成三個大的綱要：（一）受訪人參與曲盟的回憶，（二）受訪人自己的作品，（三）其他開放性問題。當然，我們希望知道曲盟的形成背景和運作情形，和作曲家實際參與的情況和他們的第一手經驗，但我們亦尊重受訪者談論他們的音樂創作，畢竟，曲盟是亞洲第一個主要提供給亞洲作曲家表現的舞臺；國際組織、作曲家、作品表現與交流之間，一定具有某種互惠的

立學科之前，向來不乏「非學者」從事關於音樂家的口述史。從小以天才兒童聞名於歐洲的

莫札特，意外地在一七九一年結束了他短短的三十五年生命。莫札特去世後，他的妻子康斯

坦茲（Constanze Mozart, 一七六二—一八四二），於一八〇九年再嫁給丹麥派駐維也納的外交官

尼森（Georg Nikolaus von Nissen, 一七六一—一八二六）。早在一七九七年起，尼森一直在協助康

士坦茲整理莫札特的音樂遺物，並且在一八二〇年退休後，開始著手撰寫莫札特的傳記。

他除了收集來自莫札特家族的第一手材料如書信之外，也藉由自己的妻子口述她「先夫」莫

札特之事，來補足一般文獻無法呈現的莫札特生平。尼森一八二六年過世，這本傳記最終在

其他人的協助下於一八二八年出版為《莫札特傳記：根據原始信件與所有關於莫札特文獻的

集結，並帶有許多新的附件、石版印刷、樂譜以及一張複製圖》（Biographie W. A. Mozarts: nach

Originalbriefen, Sammlungen alles über ihn Geschriebenen, mit vielen neuen Beylagen, Steindrucken, Musikblättern

und einem Facsimile）。這本莫札特傳記由於大量採取康士坦茲的回憶，而比其他稍早的傳記更為

充實且更有代表性。有趣的是，尼森由傳主妻子單方面觀點補述的傳記，卻也有所偏頗而製造

了新的疑點，[10] 而這些疑點又成為日後的研究工作提問的起點。[11] 從積極的意義觀之，不能

盡信的「人的口述」，不僅創造了歷史也發明了傳統，提供了爾後音樂研究能在不斷修正和觀

點多元化的過程中，日趨專業。

這種傳統所累積下來的討論和文獻，對於後來其他地方的研究者而言，既是一種範式又顯

為一種需要超克的框架。美國音樂學者波莉斯（Vivian Perlis）在一九六八至一九七二年進行美國

在回顧臺灣口述史的工作經驗時提醒到「口述史當然不能是全然的歷史」，還需要之後進行嚴密的考證。6 無獨有偶的是，音樂研究者劉麟玉亦曾跟我分享一則過往殖民地教育研究計畫進行時遭遇的矛盾情形：當一群受訪者被問到在幼年時「滿洲國」時代上英文課的經驗時，有的老人家記得的英文老師是白人，姓 Black，而有的則提供正好相反的回憶，記得英文老師是黑人，姓 White。口述史的結果，除了可能受到受訪者個性和記憶力的影響之外，也會受制於受訪者對於公開自己的生命經驗到什麼程度的意願。在訪談音樂家的生命史時，音樂學者王櫻芬發現，「有時會流於瑣碎，或涉及個人隱私，這些都會影響訪談的結果。」而且受訪者有興趣談的是「樂理觀念及其手稿，對其自身的生命史則不願意多談」7。值得注意的還有，這些被蓄意私藏的生命史，其實很可能造就了受訪人生命中的關鍵轉折。例如近來音樂學者顏綠芬的《賴德和的音樂人生》一書中，既提到我們常讀到的傳主「為了理想放棄一切」的勇氣，又使用了顯然是訪問來的第一手資料，還原了那份勇氣背後長期不為人知的私人情感糾纏與支持。8 可見，許多不為人知的私領域，其實扭轉了一個人在公領域為人知的成就與形象。從這個角度來看，口述史其實可以讓我們意識到（就算還看不清）表面之外更多的幽微因果關係。9

也因此，口述史的意義重要之處，與其說是在反映歷史，還不說更多是在於創造歷史的瞬間；尤其對今日的現成的「音樂史」教科書中常以樂器、作品、風格等角度的觀點來說，口述史補上了「人」的世界。今日學術建制內的「音樂學」，於十九世紀末歐洲逐步成為獨

典》（The Britannica Dictionary），「藝術」（art）指的是「以想像力和技巧創造出的東西，或是表達出重要想法或感覺的東西」。[2] 儘管藝術社會學家貝克（Howard Becker）指出：「常常，人們不在乎他們做的事情是否是藝術」[3]；然而，那份被認可為具「想像力、技巧」或「重要」的性的期待，並不獨屬於知名的大藝術家。如音樂學者朱夢慈所揭示的，即使是較為「無名」的樂人，也渴望訪問者將自己和「標準不同」的其他群體區別開來。[4] 人類學者林浩立，在請教嫻熟西洋流行歌和校園民歌的「行家」對於迪斯可音樂（disco music）的看法時，「行家」反應他們不聽那種音樂的。[5] 如果我們把這份對自我「殊性」的嚮往，正面地認可為個人對於自我藝能和品味的能動性追求，並且視為足以記載的事情，那麼我們就很難拒絕作曲家在口述自己人生歷程時，想要多談自己作品和音樂成就的驅性。作曲家想要讓別人知道的，無非首要是自認為特殊的音樂作品，或是創作背後的靈感。對於作曲家而言，生活中的瑣事和雜事，可能不過是維繫創作的生命輜重，有人甚至不願意多談。藝術家傾向認為，他們的「作品」本身就已經說出了最重要的秘密。他們更期待的，往往是學者專家對他們的作品進行專業的分析和評價，而不是挖掘無關作品緊要的生平軼事。本次口述史計畫之所以從幾乎不可能變成有可能，主要是我們大膽追問了許多作品之外的個人生命情景。而正是在這些情景中的瑣事和雜事裡，我們才能在曲盟組織的白紙黑字的行政條文規章和活動大合照之外，紀錄下受訪者對曲盟投射出的、甚至反射到自身的各種期許和情感。

我們也注意到口述史中個人回憶裡「瑣事和雜事」潛在的問題和危機。臺灣史學家許雪姬

方法與導讀：不只口述曲盟

沈雕龍

以「亞洲作曲家聯盟」（之後簡稱「曲盟」）為主題來進行一個口述史，似乎是個不可能完成的任務。絕大部分的口述史的對象主題是單一人物，不管是對象的本人或是認識這個對象的旁人，這個核心的對象總是很明確的。然而，曲盟不是單一的人物，是一個組織，而且是一個跨國的組織。縱使回到一九七一年十二月五日在臺北舉行的試探性籌備討論，那也是一場來自臺、港、日、韓作曲家的聚會。從一九七三年第一屆香港正式會議算起，五十年過去了，曲盟的成員國增加到十四個，甚至超越了亞洲的範圍。」多少會員國或非會員國的作曲家、音樂家、以及其他關係人在這個曲盟創造的平臺上來來往往，各自有自己的理想、回憶、感念甚或是批評。以曲盟為主題來進行的口述史，注定不會是完整的，也不會只是曲盟的。

既然我們不可能得到所有參與曲盟的各國人士的口述資料，這一次的口述資料收集工作，從實務能完成的觀點來說，至少必須先從曾經積極參與過曲盟活動的臺灣資深作曲家開始。而訪問這些「藝術音樂」的作曲家，則讓人不得不考量「藝術」普遍的特質。根據《大不列顛字

31

30

潘皇龍

許博允

目錄

18

輕時即已在創作上嶄露頭角，由於史惟亮先生委以重任，在省交的工作更讓他接觸了大量的臺灣民間和中國傳統音樂，奠定了日後廣闊的音樂視野。至於潘世姬和呂文慈兩位理事長，她們先後於美國哥倫比亞大學和耶魯大學兩所名校完成學業，潘世姬在碩、博士學位修習過程中養成的理論與創作並重的音樂思維以及呂文慈在臺灣音樂系所全盛時期的學習轉折和她在曲盟由青澀學子到擔任理事長，推展會務的完整歷程，更讓我們看到了不同時期臺灣作曲家養成過程的演變。

至於每位受訪者的作品和創作風格，我們在訪談時只能擇要討論，而每位傳主在訪談和之後的校稿過程中對自己作品的著墨深淺也不盡相同。在這方面，我們尊重每一位老師的意願和敘述風格，並未強行要求每篇訪談在內容與篇幅上的平衡與均等。除此之外，由於五十年來臺灣社會經歷了十分劇烈的政治與文化氛圍的轉變，伴隨著每位受訪者多年創作生涯所經歷的國族意識與文化認同的轉折也是我們在訪談時關注的話題之一，這些都有待讀者和作曲同好細心閱讀、領會。我們希望這個訪談結集，除了讓我們從平易近人的口述歷史中深入了解曲盟歷史的點滴，也讓我們從七位作曲家與不同時期的曲盟領航人身上看到豐富多樣的藝術姿態與音樂典範，來激勵我們的作曲志業和生命願景。

17

老中青三代會員間熱絡的互動與溫馨情誼，更成功舉辦了二〇一八年於臺北舉行的曲盟大會與音樂節。實際上目前曲盟二十位理監事中，女性成員約占三分之二，而目前臺師大和北藝大兩校音樂系的作曲老師也是女多於男。除了數量上的優勢，女性作曲家的作品質量普遍也都十分優異。臺灣作曲界近二十年來這種陰盛陽衰現象，依個人觀察是一直到近年才略有改善。也就是，目前臺灣作曲界，中生代作曲家仍以女性居多，但四十歲以下的年輕作曲家男性比例似乎較以前增加了，箇中緣由，頗耐人尋味。

五、音樂歷程、作品風格與文化認同

由於每一位接受訪談的傳主也都是創作等身的作曲家，我們的訪談自然也觸及他們的創作和作曲的學習歷程，乃至於各自的音樂美學，包括對現代音樂的接受態度和文化認同等議題。從訪談中明顯可看出許博允和溫隆信兩位年輕時即已展露才氣的作曲家鮮明的自學風格和非學院的自由作風，他們的音樂知識和文化視野似乎較多源於家庭的薰陶和個人強烈的求知意志，卻未必來自學院體制按部就班的學習。相對來說，潘皇龍和錢善華兩位先生則是在學院裡接受了嚴格的訓練和師長的砥礪，並從出國留學的深刻體驗中脫胎換骨為成熟的作曲家。而兩位先生返國後的工作型態也是教學與創作並重，潘老師除了在作曲教學上成果十分可觀，他在一九八〇年代先後出版的兩本引介二十世紀現代音樂思潮與技法的著作對臺灣作曲界有重大貢獻；而錢老師的創作則融入其長年進行不輟的田野調查，自成獨特的風格。賴德和老師也是年

談到他當年兩度出國學習，在美國與維也納兩地感受到學習氛圍的差異，我們也談到了音樂學者呂炳川先生，錢老師一直以未能於呂炳川生前與其共赴蘭嶼採集民歌為憾。至於賴德和老師的老友，文化評論家陳忠信則是我們在訪談時較少觸及的非音樂專業人士，卻是賴老師年輕時在文化視野與音樂知識方面相互啟發的益友。

四、女性作曲家的崛起

在曲盟早期，對於曲盟的發展與國際交流的推動，菲律賓作曲家卡西拉葛（Lucrecia Roces Kasilag，一九一八－二〇〇八）曾扮演十分重要的角色，而在臺灣當代音樂歷史中的早期作曲家則以賴孫德芳女士（一九二〇－二〇〇九）為代表。至二十世紀的最後二十年，由於音樂教育的普及，女性作曲家的崛起可說是臺灣和日本、韓國等東亞國家普遍的現象。自一九九〇年前後，蘇凡凌、潘世姬、應廣儀、呂文慈、蕭慶瑜等作曲家相繼返國任教並積極創作，女性作曲家於臺灣作曲界蔚然已成重要的中堅力量。曲盟自本世紀以來，至今已有潘世姬和呂文慈兩位作曲家擔任理事長，更可看出女性作曲家在臺灣作曲界的重要性。潘世姬於一九八八年獲得哥倫比亞大學博士學位，一九八九年返臺擔任國立臺北藝術大學音樂學系教授。她在曲盟理事長任期內，除了持續舉辦會員的作品發表，更致力於曲盟會員資訊和臺灣作曲家年鑑的整理，並透過臺加音樂與藝術交流基金會的機制，推動音樂創作與表演人才的培育與國際文化交流。呂文慈為現任中國文化大學西樂系主任，她在擔任曲盟理事長的六年期間，除了悉心維繫曲盟

三、許常惠、馬水龍與師友回憶

從以上年表可知，曲盟創立前期主要是由許常惠和馬水龍兩位老師主導會務，因此在訪談許博允、溫隆信、賴德和以及錢善華老師時，我們同時也請接受訪談的師長對許常惠和馬水龍兩位曲盟的開創者和奠基者做了一定程度的回憶與敘述。許常惠老師不但是曲盟的開創者，也是許博允先生和許多同世代作曲家的作曲啟蒙老師。有關許常惠老師的事跡與重要性在和許博允、溫隆信兩位先生以及潘世姬老師的訪談中敘述較多。馬水龍老師曾任四屆曲盟理事長，期間援引財團法人邱再興文教基金會的資源，以「春秋樂集」名義持續且規律地舉辦會員作品發表音樂會。馬老師同時是國立藝術學院（今日的臺北藝術大學）音樂系的開創者，之後曾經擔任藝術學院院長和校長，在他的理事長任期內曾經兩度舉辦曲盟大會與音樂節。對於馬老師的回憶我們在和賴德和與錢善華兩位老師的訪談中談論較多，除了曲盟會務，兩位老師也分別談到國立藝術學院音樂系的草創經過和北藝大與臺師大學風的差異。

除了許常惠和馬水龍兩位老師，在訪談過程中我們也請每位師長回顧在成長過程或音樂生涯中對他們影響較深刻的師長。比方，潘皇龍老師在歐洲求學時，從瑞士茹斯汀基金會的優厚獎學金獲得學習上的莫大助益，以及潘老師在德國先後和拉亨曼、尹伊桑兩位風格迥異的老師學習的經驗，均十分令人動容！在和潘世姬老師訪談時，旅美作曲家周文中先生的身影自然浮現出來，透過潘世姬老師，我們得知許多周文中在他的老師瓦雷茲（E. Varèse，一八八三—一九六五）過世後，對瓦雷茲身後文物保存付出的努力。在和錢善華老師訪談時，錢老師除了

14

第十八屆（二〇一六—二〇一九），呂文慈

*二〇一八年主辦亞洲作曲家聯盟第三十五屆大會暨音樂節。

第十九屆（二〇一九—二〇二二），連憲升

第二十屆（二〇二二迄今），連憲升

個人以為曲盟中華民國（臺灣）總會自一九七四年創立以來略可分兩個階段：從一九七四年創立到二〇〇四年潘世姬接掌曲盟理事長以前的三十年是第一階段，在這個階段，曲盟除了曾由康謳擔任第一、二屆理事長，其後基本上是由許常惠老師帶領馬水龍、許博允、隆信三位師長先後主導會務。許老師和三位師長實際上都參與了一九七三年前後曲盟創立的過程和主要活動，並藉由曲盟中華民國總會的組織與活動，持續領導著臺灣的主流作曲界。二〇〇四年由潘世姬接任理事長，開啟了女性作曲家主導會務的先河；其後潘皇龍老師負責會務六年，並於二〇〇七—二〇一〇年間同時擔任現代音樂協會臺北分會理事長，二〇一一年在潘皇龍擔任理事長任內舉辦了歷來規模最大的曲盟大會與音樂節。之後，二〇一三年由呂文慈先後擔任理事長，二〇一九年由個人接任理事長迄今。這將近二十年期間，從潘世姬和呂文慈先後擔任理事長明顯可看出臺灣樂壇女性作曲家的崛起；而潘皇龍老師同時兼任曲盟與現代音協理事長，也形成了曲盟與現代音協交融、合流的現象。再加上許常惠、盧炎、馬水龍等師長先後辭世，作曲界老成凋零，中青世代作曲人才輩出，自本世紀初以來曲盟可說是進入了一個新的紀元。

13

*一九七九年成立中華民國作曲家協會，成員與曲盟完全相同。

第三屆至第八屆（一九八〇─一九八九，每屆任期不詳），許常惠

*一九八六年主辦亞洲作曲家聯盟第十一屆大會，隆信擔任大會祕書長。

第九屆（一九八九─一九九二），馬水龍

第十屆（一九九二─一九九五），馬水龍

*一九九四年主辦亞洲作曲家聯盟第十六屆大會，錢善華擔任大會祕書長。

第十一屆（一九九五─一九九八），許博允

第十二屆（一九九八─二〇〇一），馬水龍

*一九九八年主辦亞洲作曲家聯盟第十九屆大會暨音樂節，朱宗慶擔任大會祕書長。

第十三屆（二〇〇一─二〇〇四），馬水龍

第十四屆（二〇〇四─二〇〇七），潘世姬

*二〇〇五年中華民國作曲家協會更名為臺灣作曲家協會，曲盟中華民國總會更名曲盟臺灣總會。

第十五屆（二〇〇七─二〇一〇），潘皇龍

第十六屆（二〇一〇─二〇一三），潘皇龍

*二〇一二年主辦亞洲作曲家聯盟第二十九屆大會暨音樂節，林芳宜擔任大會執行長。

第十七屆（二〇一三─二〇一六），呂文慈

温隆信、賴德和、潘皇龍、錢善華、潘世姬和呂文慈七位師長。這其中，許博允、潘皇龍、潘世姬和呂文慈曾經擔任曲盟理事長，温隆信、賴德和與錢善華則分別於許常惠和馬水龍擔任曲盟理事長時以秘書長身分協助會務。和這幾位師長的訪談，除了聆聽他們述說自己的作曲成長歷程和負責會務時的心得，我們同時也請他們回憶當年和許常惠、馬水龍兩位老師學習或共事時，對兩位老師之教學、行誼的回憶，以及他們各自在不同階段對於某些音樂事件、人物和師友的回憶。這幾位師長除了曾經負責曲盟會務，在作曲方面也都有可觀的成績，甚至在不同時期扮演著臺灣現代音樂發展的推動者和代表人物，因此，我們的訪談，除了透過這些師長口中理解他們和曲盟的歷史，同時也可從他們的敘述得知臺灣現代音樂發展過程中的多重面向和幽微轉折。

二、曲盟中華民國（臺灣）總會與歷任理事長

曲盟中華民國總會成立於一九七四年六月，初任理事長是作曲家和音樂教育家康謳先生，之後由許常惠、馬水龍、許博允、潘世姬、潘皇龍、呂文慈和筆者陸續擔任理事長。茲將曲盟歷屆理事長的任職年份與大事記略作整理如下：

第一屆（一九七四—一九七八），康謳

*一九七四年成立曲盟中華民國總會，一九七六年於臺北舉行亞洲作曲家聯盟第四屆大會。

第二屆（一九七八—一九八〇），康謳

出版前言—連憲升

一、出版緣起

亞洲作曲家聯盟（Asian Composers League，簡稱 ACL，中文簡稱「曲盟」）的成立最初是由於許常惠老師於一九六七年十二月十五日在菲律賓大學與菲律賓作曲家交流，之後又於一九七一年九月二十一日和馬水龍、許博允、溫隆信三人在東京岩波會館舉行的「中日現代音樂交換演奏會」與日本作曲界交流，兩次的交流經驗讓他強烈感受到亞洲作曲家需要一個彼此溝通、交流音樂理念的平台和機制。一九七一年十二月，許老師得到藝術經紀人鍋島吉郎支持，邀請了香港林聲翁和日本入野義朗兩位教授，在臺北召開籌備會議。經由他們的努力，亞洲作曲家聯盟終於在一九七三年於香港成立並舉行第一屆大會。翌年六月，曲盟中華民國總會也隨之成立。

二〇二三年曲盟成立將屆五十周年，為了緬懷與感念曲盟成立與發展過程中為這個協會貢獻心力的師長，並為曲盟留下更多值得回憶的歷史點滴，我們從二〇二一年初開始便以目前仍活躍於國內樂壇的曲盟歷來理事長和重要階段秘書長為對象進行口述史訪談，他們是許博允、

事實有所出入，其指涉相關人員若仍在世，也可能會引起不必要風波，拿捏不可不慎。

訪談紀錄中，屢屢看到不同受訪者回憶往事，提及有些事有些創舉，無論資源多寡，成敗關鍵往往在於在人，亦即「成事在人，不成也是人」。其中，有受訪者提及臺灣音樂中心此議題，這讓我也不禁深有所感，竊佔篇幅贅詞數語，我在臺灣音樂館服務多年期間，剛好是鄭麗君部長大力倡議重建臺灣藝術史，其中音樂史部分，很大的企圖是規劃成立國家級臺灣音樂中心，希將長年委身在傳藝中心的臺灣音樂館獨立擴編，並選址在板橋新板特區籌建，音樂界熱心人士也極力奔走。很可惜，過程中牽涉整併的機關首長或關鍵人物，每有不同想法，未有共識、自需磨合，磨合日久、日久生變，隨著蘇內閣鄭部長請辭，功敗垂成……，這也是我深深引以為憾，也期待好事多磨，國家級的臺灣音樂中心終能成立。

（二○二三年三月於國家圖書館）

不必然等同音樂成就的因素等等，這些都彌足珍貴，可供後繼者對於相關議題，更深入的探究。

此外，受訪者口述提及的、幾乎已被淡忘的音樂前輩，例如賴孫德芳（創作《海上進行曲》等中華民國軍歌）、鄧昌國、李哲洋、林道生、陳懋良、蕭滋等人，撫今追昔，都不禁讓人勾起回憶，尋思他們在臺灣音樂史發展中篳路藍縷的貢獻，以及感受到這些前輩的真誠與熱情。誠如沈雕龍博士於本書導讀所述，「大膽追問了許多作品表面之外的人間生命情景……捕捉受訪者對曲盟投射出的、甚至反射到自身的各種期和情感。」、「許多不為人知的私領域，其實扭轉了一個人在公領域為人知的成就與形象。從這個角度來看，口述史其實可以讓我們意識到（就算還看不清）表面之外更多的幽微因果關係。」。

最後，提出以下幾點淺見或感言，謹供各界參考。

訪談中提及的延平南路實踐堂、信義路國際學舍等當年藝文展演空間，於今已然消失，似也呼應臺北市藝文、音樂發展紋理的進展與變化（政府資源投注興設兩廳院、士林臺北藝術中心、臺灣戲曲中心、臺北流行音樂中心……），藝文場域生態失衡，此消彼長，箇中原因為何？這是非常值得探究的現象。

口述歷史彌足珍貴，往往可以補足文獻史料的缺漏，尤其是紀錄年事已高的受訪者，更需要跟時間賽跑，今日不做明日後悔，但也要注意相關人事物若只剩在世者的口述，而無旁證，有些過於吹噓，言過其實或者自相矛盾，則會流於自我吹捧，也恐會誤導讀者，「有聞」是否「必錄」，如何取捨，仍有賴專業判斷。或者出於口述者記憶有誤，某些訪談若較偏負面或與

上，推動曲盟會務多所建樹。

半世紀以來，曲盟從創會至今，致力將臺灣作曲家與音樂家推向國際舞臺，以及凝聚國際音樂文化交流，有輝煌的成果與貢獻。近二十萬字的訪談初稿，有幸先睹為快，感受不同受訪者從自己親身參與曲盟工作經歷，或者貼近許常惠、馬水龍老師處事甚至國際交流的第一手觀察，提出個人觀點，並搭配珍貴圖文照片，內容非常豐富精彩，其中有不少歷史過往，現今年輕世代已罕為人知悉，甚至可說是樂壇秘辛。感佩連理事長及沈雕龍博士以近二年時間訪問、整理這些前輩口述及資料，有些訪談內容，細細研讀皆能還原曲盟發起緣由與發展脈絡以及相關人事物，有些甚至是過去未曾留下文獻的第一手資料，可信的，都是珍貴的臺灣音樂發展歷程紀錄，諸如許常惠老師之所以會發起不同音樂組織的背後原因；曲盟各國重要領袖與政府之間互動甚至兩岸關係的時代轉折；潘世姬老師憶往跟隨許常惠老師與周文中老師的互動，細膩生動溫馨讀者猶如身處其境；賴德和老師提及當年向日葵成員在劉德義老師與黃友棣論戰的往事；錢善華老師對於曲盟從創立至今的觀察等等。有疑處，也可進一步交叉查證當事人的說法或參佐相關資料。

本書彌足珍貴之處以及價值所在，乃從橫跨各世代參與曲盟的代表人物口述中，交織譜寫半世紀以來曲盟重要的人事物。有人從還原歷史角度，剖析年會活動背後深層意義，甚至為他人抱屈講述自己的貼近瞭解，有人提及音樂家彼此之間不為人知情誼，有人願意親自分析自己作品，提供研究者及演奏家詮釋參考，有人分享臺灣音樂環境的變化觀察，有人評析音樂才華

7

推薦序—翁誌聰

個人有幸獲得曲盟中華民國（臺灣）總會現任理事長連憲升教授邀請，為二〇二三年曲盟成立五十周年所籌畫出版口述歷史專書《傳承與開創》為文申賀，相信專書的出版，不只是曲盟「面對過去、迎向未來」的創新開端，更是具有劃時代、跨世代的不凡意義，期待更多關於曲盟的史料資產甚至是攸關臺灣音樂發展的重要寶藏，都得以持續更深入更全面的挖掘與整理。曲盟五十周年口述歷史專書的出版，個人能夠參與其中，深感與有榮焉，一來，是因為個人公職生涯曾服務於臺灣音樂館六年有餘，訪談人物大多與我都有公務上的互動，甚至因而建立深厚情誼，臺灣音樂館有些業務推動也多仰仗曲盟襄助排解。再者，我也曾擔任中華民國（臺灣）口述歷史學會第二任理事長，即便卸任多年，得有機會推廣口述歷史，自當盡己所能。

據連理事長所言，自二〇二一年初便開始系統性訪談，進行曲盟五十周年口述歷史出版計畫，以目前仍活躍於國內樂壇的曲盟歷來理事長和重要階段秘書長為對象進行口述史訪談，包括許博允、溫隆信、賴德和、潘皇龍、錢善華、潘世姬和呂文慈七位師長。就我瞭解，連理事長是我這些年接觸音樂界中，少數兼具音樂創作與行政幹才的佼佼者，在諸多曲盟先進打下的基礎

觀察時，發現到作曲的跨域特徵，跨越單一在地的局限性、連結多重的在地性，更具體地融入多種聲響樂器，製造大跨度的音色差異。作曲家尋找音樂中的溫暖，身處於世間中的多重聲囂，體驗到各種人格身影交疊、人際關係交錯。不過，在各種不同的敘事軸線之外，還有一條條的聲音線隱沒其中，作為更大的、更深遠的背景。除了將這份口述史視為歷史回顧，我也會關注美學特色、風格的獨特性，但也被引導到音樂的感性理解上。作曲家們提出問題的方式極為不同，透過音樂的感性材料啟動身體經驗的介入，嘗試撼動人們聆聽聲響音色時的意義結構。也許正是這種風格化的作用穿梭在時代之中、在個人的身影之中。

（中央研究院中國文哲研究所研究員）

二〇二三年二月二十三日

時被捲入作曲家的個性、人格存在之中。

不可忽略的是，在作曲的世界性上，連結到學院的當代音樂創作時，新的音樂概念、新的譜曲方法不斷地在曲盟發展歷程中被標示著，每一個個別作曲家的艱辛歷程都是一種朝向新領域開拓的生命嘗試。個人史鑲嵌在群體史之中，臺灣五十年來政治經濟的歷史階段，也都具體展現在口述的刻畫之中。以臺灣如此的蕞爾小島，面對繁複豐沛的音樂思潮，進而找到獨特的聲音探索及表現，每個時刻都有不小的挑戰。但重點是，在政治經濟的歷史條件下，領略這些作曲家的作品及經歷解說，必須同時回到最基本的音樂構成條件上，音樂的美學意義如何更新並啟迪不同的世代。這就是在世界性之外的另一種亞洲性的條件，至少，是在臺灣地理條件下的亞洲性，也可說是獨特的在地性。在地性不僅僅在臺灣的中國傳統樂器、南北管、戲曲、原住民民族音樂，也可對比於日本能樂、印尼甘美朗音樂、印度西塔琴、韓國、菲律賓等多元的差異。以民族音樂為基底，追求具有代表性的聲響，但又在世界性的引導下，尋找新音樂的尖端品味，在地性和世界性兩者間的拉扯是心中耳朵的迴盪盤旋，也是靈魂的拷問。這不是調性或無調性之間的選擇題，而是在構成的歷程中逐漸探索成形的聲響音色世界觀。每一個風格的形成也就是這種世界觀的呈現，極為個人風格的探尋也會是非常開闊的世界經驗。

閱讀《傳承與開創——從臺灣到亞太》這本曲盟口述歷史，我是以圈外人、外行人的角色來欣賞，始終好奇於作曲家所揭露的具體感性經驗。作曲家在公共領域的事務參與穿插入作品的生產歷程之中，既是公共的、也是私人的，而又是如何地是音樂的？我從聲音現象的角度切入

當代音樂的作曲活動則有一極為理性的基礎，透過精細的音列分析，以數學、物理計算的

程序來探索音響現象的各種表現及其界限。從作曲的角度來思考音樂活動，當代音樂更像是連

結理性和感性的特殊綜合，藉著音色的安排重新測試聲音世界的合理性，探索音列組合的諸多

可能性，也挑戰著聆聽者對聲音序列的期待、感性需求。

「亞洲作曲家聯盟」是在二十世紀特殊歷史條件下產生的，它帶有當代音樂的前衛特性，

又結合了民族音樂的地方性感性品味，展現一個特殊視角下的國際性。臺灣作曲家參與「曲盟」

的不同時代經歷也交織著二十世紀後半葉以降至今的臺灣歷史條件，這一種歷史斷片是一個特

殊的取樣，但也反映著多層次的美學撞擊。以口述史的方式呈現，在現身說法的形式上呈現出

言說跟肉身處境的種種複雜層次，使得閱讀者很快地進入一種圈內人的氛圍。雖然，從外表看

來，這是一個機構的歷史回顧，但讀者不必關心編年史的流水帳、大事史的事件構造、重要人

物的性格癖好，而是沈浸在口述者視角下的氤氳調性之中。

作曲家的口述材料無疑是一種特殊檔案，因為，作曲家有兩種層次的作品，一是出自其手

的總譜，這是書寫系統的作品，以記號的方式流傳於世而被「閱讀」，二是根據曲譜而安排的

演出，這是聲音系統的作品，以現場表演、錄音再現而被「聆聽」；然而，作曲家的口述既不

是專門針對作品的剖析、註解，也不是創作歷程的再現，它作為第一手口語紀錄，是在特定題

目（曲盟）、特定回憶機制下的個人特徵標籤，如同腳踏車輪輻一般，散開而連結到諸多不在

場的其他人。由於個人經歷是獨特的、無法重複的，當讀者讀到各種奇異的歷史軌跡時，正同

3